nederlands
letterenfonds
dutch foundation
for literature

本书的出版得到
荷兰文学基金会的资助

Gert Jan van der Sman

Lorenzo & Giovanna

Schoonheid En Noodlot In Florence

洛伦佐与乔瓦娜

文艺复兴时期永恒的艺术与短暂的生命

［荷］赫尔特·扬·凡·德尔·斯曼 —— 著 陈瑶 —— 译

著作权合同登记号　图字：01-2013-5792

图书在版编目（CIP）数据

洛伦佐与乔瓦娜：文艺复兴时期永恒的艺术与短暂的生命 /（荷）赫尔特·扬·凡·德尔·斯曼著；陈瑶译. — 北京：北京大学出版社，2018.10
ISBN 978-7-301-29633-2

Ⅰ.①洛⋯ Ⅱ.①赫⋯ ②陈⋯ Ⅲ.①文艺复兴 – 艺术史 – 史料 – 意大利 Ⅳ.① J154.609.3

中国版本图书馆 CIP 数据核字 (2018) 第 123802 号

Lorenzo & Giovanna: Schoonheid En Noodlot In Florence
© Gert Jan van der Sman, 2009

书　　　名	洛伦佐与乔瓦娜：文艺复兴时期永恒的艺术与短暂的生命 LUOLUNZUO YU QIAOWANA
著作责任者	［荷］赫尔特·扬·凡·德尔·斯曼 著　陈瑶 译
责任编辑	闵艳芸
标准书号	ISBN 978-7-301-29633-2
出版发行	北京大学出版社
地　　　址	北京市海淀区成府路 205 号　100871
网　　　址	http://www.pup.cn　　新浪微博：@北京大学出版社
电子信箱	minyanyun@163.com
电　　　话	邮购部 010-62752015　发行部 010-62750672　编辑部 010-62750673
印　刷　者	北京中科印刷有限公司
经　销　者	新华书店 880 毫米 ×1230 毫米　32 开本　10.25 印张　197 千字 2018 年 10 月第 1 版　2018 年 10 月第 1 次印刷
定　　　价	69.00 元

未经许可，不得以任何方式复制或抄袭本书之部分或全部内容。
版权所有，侵权必究
举报电话：010-62752024　电子信箱：fd@pup.pku.edu.cn
图书如有印装质量问题，请与出版部联系，电话：010-62756370

目录

引言　*i*

第一章　两个家族　*1*

第二章　婚礼　*37*

第三章　智慧与美丽　*59*

第四章　洛伦佐的美丽房间　*86*

第五章　命运浮沉　*127*

第六章　永恒生活的希望　*150*

第七章　混乱年代　*172*

第八章　最后一幕　*196*

尾声　*229*

注释　*241*

致谢　*294*

参考书目　*295*

插图目录　*312*

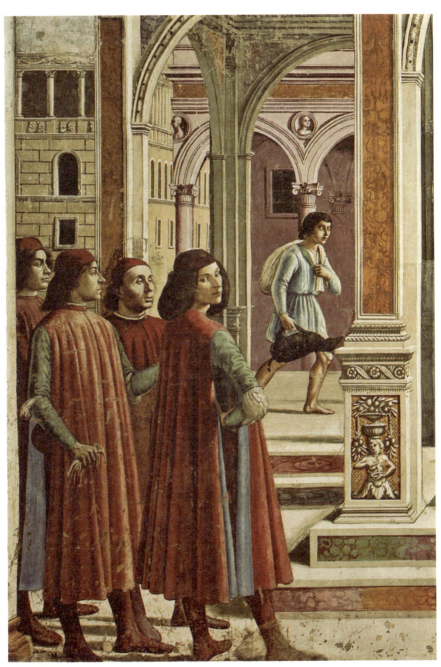

图1　多米尼克·基尔兰达约和助手们《约阿希姆逐出寺庙》(局部)

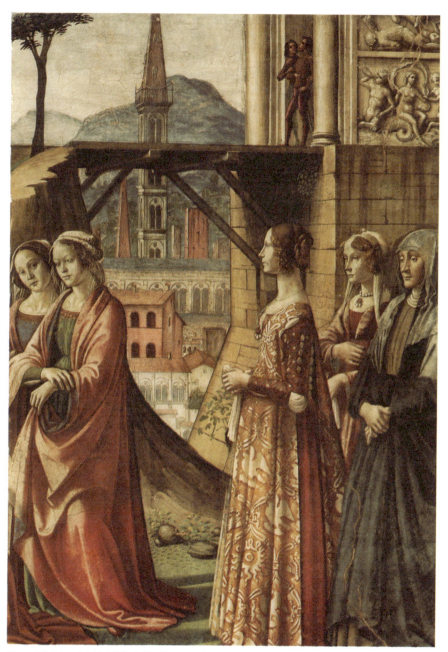

图2 多米尼克·基尔兰达约和助手们《圣母访亲》(局部)

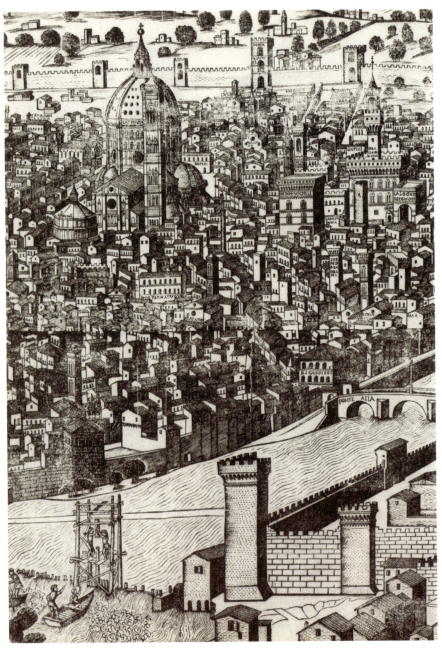

图 3 卢坎托尼奥·德格里·乌贝尔蒂,根据弗朗切斯科·罗塞利的版画作品《佛罗伦萨风景》创作,柏林版画素描博物馆藏

引言

当艺术与历史相遇时，一个故事呈现了，不过故事大多是不完整的，因为时间已经抹去了一件艺术作品原初的每一寸痕迹，或者只给我们留下一些信息的片段使我们无法拼凑一个连贯的整体。达·芬奇的《蒙娜丽莎》就是这样的代表，关于它创作的初衷依然是人们激烈探讨的主题。不过幸运的是依然有一些艺术作品为我们留下了清晰的历史脉络，并为我们提供所刻画的那些人物的一些重要信息。多米尼克·基尔兰达约的《乔瓦娜·德格里·阿尔比奇的肖像》就是这样的一件作品，因为没有任何一件文艺复兴时期女性的肖像有如此翔实的记载。

这件作品放置在乔瓦娜的丈夫——富有的银行家之子洛伦佐·托尔纳博尼居所的显要位置，他名字的首字母即一个艺术化的L型字符出现在乔瓦娜身穿的昂贵的绸缎长袍的肩膀位置。作为一件具有惊艳之美的艺术创作，这件肖像画跨越了时间；而作为一段历史的记录，它也影射着被刻画者一生的重要阶段，因为画面右侧出现的时祷书是乔瓦娜的父亲赠予她的结婚礼物。

在探寻这件画作的历史时，我很快就被一连串事件、仪式和社交关系所吸引，这些都植根于 15 世纪最后十年佛罗伦萨动荡不安的历史。在这样的背景下，乔瓦娜和洛伦佐的生活在舞台上缓缓地展开，这两位年轻人的高尚理想和对美的渴望与他们自己生活中的戏剧性事件以及他们那个时代的政治波动同等重要。[1]

洛伦佐和乔瓦娜相识于 1486 年，那一年关于他们订婚的消息正式公布。他们都来自佛罗伦萨的显贵家族，在财富和权力上也是门当户对、不相上下，他们都在年少时就已经成为公众注目的焦点。洛伦佐是佛罗伦萨城最有权力的洛伦佐·美第奇多才多艺的堂弟，而乔瓦娜则是富有贵族马索·阿尔比奇最漂亮的女儿之一。他们的婚礼是一场极为奢华的盛事，甚至在时隔一个世纪之后都依然有人撰述。由于洛伦佐和乔瓦娜在佛罗伦萨社会杰出的地位，关于他们的生活有颇为翔实的记载；有超过二十件创作历史语境不同的艺术作品，都与他们中的一方或双方有关联。如此丰富的视觉记录哪怕在佛罗伦萨艺术的整个历史中也是非同寻常的。[2]

尽管如此，洛伦佐和乔瓦娜的故事却极不寻常地从未被详细地讲述过。这主要归因于佛罗伦萨本身的历史，它的时局变幻导致了洛伦佐那一代人陷入了默默无闻。毕竟洛伦佐·托尔纳博尼和豪华者洛伦佐的儿子、颇受争议的皮耶罗·美第奇是同辈人，我们可以从关于洛伦佐的父亲、颇受尊敬的家族领袖乔万尼·托尔纳博尼的学术文献中找到不少关于他的信息。作为一位成功的商人和有抱负

的艺术赞助人，乔万尼曾成功地提升了家族荣誉和声望，他的儿子也自然地追随着他的脚步。[3]

为了寻找关于洛伦佐·托尔纳博尼新的资料，我走访了许多档案馆和博物馆，而最有趣的那些发现都是运气与坚持共同作用的结果。一位了解我研究的朋友和同事在一位已逝的手稿学家的一篇论文的注释中发现了一份特殊手稿的存放地，而那篇手稿包含了那场佛罗伦萨社会权贵们所参加的洛伦佐和乔瓦娜奢华婚礼的细节描写。

通常而言，佛罗伦萨女性早年的一手资料是很罕见的，我唯一的希望都寄托于乔瓦娜的父亲对家庭生活的记录和那些尚未遗失的笔记。我再一次在一个其祖先和阿尔比奇家族有关联的佛罗伦萨贵族家庭的一处私人档案室中发现了相关文献。总的来说，很难有比洛伦佐和乔瓦娜更丰富的文献资料了，这些资料出现在传记、账本、公证事件、财产清单记录、世俗和教会机构的档案文献、私人书信和文学文本之中。我对这些资料的处理都遵循历史叙述的原则。我也同样广泛地运用了视觉资料，包括壁画、绘画和雕塑作品，它们中的大部分是教堂或公共收藏。这些由著名艺术家或不太知名的艺术家所创作的作品都表达了诸如爱、忠诚、死亡和渴望永生这样一些深刻的主题，它们丰富的图像学细节可以使我们洞悉知识、艺术和宗教情感交织的复杂世界。

这本书将文本文献和视觉资料相结合，探讨了一个主要的问

题，即这些艺术作品是如何与洛伦佐和乔瓦娜的生活相关联的。在研究的最初，我就对艺术与生活的交融格外感兴趣，而关于艺术如何作用于生活这一问题上，艺术史家们时常关注的是其功能和使用价值，而淡化艺术品本身产生的意图。越来越多信息的出现也使得这一问题变得迫切。我同时还遇到一些明显有些矛盾的地方，因为洛伦佐·托尔纳博尼和他那一代人常常心安理得地将高贵品格的理智追求和无与伦比的美学精致与公然的自我赞颂和偶尔不可避免的政治残酷相融合。似乎每一件事都展现着同样的激情和意图。佛罗伦萨文艺复兴文化的多方面特点也由此揭示：经济、政治、人文主义、宗教和艺术都始终相互作用并具有同等重要的地位。在梳理这一错综复杂故事的脉络时，我的初衷始终是尽可能地紧扣文本和视觉的原初资料，而最符合我意图的方式是按照时间逻辑的连贯叙述。

第一章

两个家族

莎士比亚的《罗密欧和朱丽叶》是欧洲文学中最经典的爱情故事，故事开篇即写道："两个豪门家族。"这样的台词也同样适用于洛伦佐·托尔纳博尼和乔瓦娜·德格里·阿尔比奇，男女主人公都来自同样尊贵的家族，而他们显赫的地位也让他们见证并亲身参与了佛罗伦萨文艺复兴的恢弘。

洛伦佐的家族长期活跃于佛罗伦萨的商业和政治事务上，他的祖先隶属于十分有势力的托尔纳昆奇宗族，这一宗族曾经在新圣母教堂所在区的白狮街定居。他们拥有圣庞加爵门附近的几栋楼，主要住所之上有一座高塔，并与现在托尔纳博尼街和斯特罗奇街毗邻，由此可见他们在佛罗伦萨中世纪晚期的地位。托尔纳昆奇家族的财富和显赫地位得益于长期在阿诺河的北岸所独享的建筑和捕鱼的特权，这使得他们能在城墙外不断扩大的区域内掌控着工商业活动，这一点对于发展巅峰时有 9—12 万人居住的城市而言可是不小的优

势。在方济各会谦逊派的鼓动下，在今天的诸圣教堂*（原修道院）附近发展起来的羊毛贸易极大地促进了城市的繁荣和托尔纳昆奇家族财富的积累。那时，大量羊毛从英国进口并由佛罗伦萨最好的工匠加工，不过在羊毛纺成纱线并编织成毛线之前，它们必须先在阿诺河里冲洗，这更有利于托尔纳昆奇宗族充分利用他们的特权。[4]

和许多其他的贵族家庭相似，由于法律规定享有较高经济和社会地位的权贵家族不能再担任高职位的官职，而托尔纳昆奇自然属于这样的家族，于是他们利用法律条文所允许他们的，通过重组新的家庭而重获"公民"的身份。于是这一宗族出现了许多家族的分支，例如波普莱齐家族（the Popoleschi, 1364）、卡迪纳里家族（the Cardinali, 1371）、雅科皮家族（the Iacopi, 1379）、加琴诺帝（the Giachinotti, 1380）和马尔博蒂尼家族（the Marabottini, 1386）。1393年11月19日，西蒙·托尔纳昆奇（Simone di Tieri di Ruggero Tornaquinci）将姓氏更名为托尔纳博尼（Tornabuoni）。他这么做有双重好处，首先他留下家族姓氏的前半部分即留存了祖先的荣耀，而与此同时，新的姓氏也蕴含了对好运的期盼（buono在意大利语中是好的意思）。西蒙改姓的决定发生在一个很敏感的时刻，当时阿贝尔蒂（Alberti）和阿尔比奇两个家族集团正陷入残酷的

* 佛罗伦萨诸圣教堂（Chiesa di Ognissanti）是佛罗伦萨的一座方济各会教堂，最早建造于13世纪50年代，17世纪早期以巴洛克风格重建。——译者注

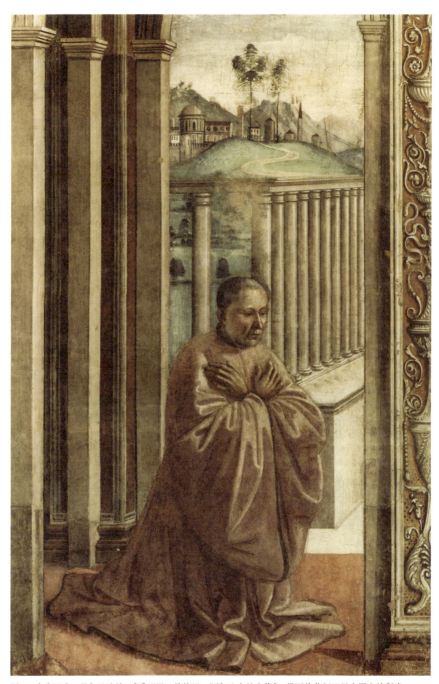

图 4 多米尼克·基尔兰达约:《乔万尼·德格里·阿尔比奇的肖像》,佛罗伦萨新圣母大殿主礼拜堂

政治斗争，而西蒙决定站在"正义旗手"（Gonfalonier of justice）*马索·德格里·阿尔比奇（Maso degli Albizzi）†的一边。阿尔比奇家族通过巩固与旧贵族家族的交好而试图建立一个寡头政权（oligarchy）。这是阿尔比奇和托尔纳博尼两大家族的第一次交集，也可以被视为洛伦佐和乔瓦娜重要联姻的漫长序曲的开端。

第一位姓托尔纳博尼的西蒙并没有看到自己家族日后的辉煌，因为他在家族姓氏更改获得官方认可的几天之后就离世了。1393年12月3日他被安葬在新圣母大殿的多明我会教堂，这个教堂自建成伊始就与托尔纳昆奇家族有着密切的关联。西蒙的宏愿将由他的子孙辈来完成，特别是西蒙的第二个儿子弗朗切斯科，1427年的时候，他已经被视为佛罗伦萨最富有的四位公民之一。

弗朗切斯科·托尔纳博尼是一位真正的企业家，他因与邻城普拉托的羊毛商人弗朗切斯科·马可·达蒂尼（Francesco di Marco Datini）的合作关系而有机会来到北欧的贸易中心。从1399年开始，弗朗切斯科就是伦敦和布鲁日的常客，他在那里负责羊毛的采购以及至佛罗伦萨的织物运输。在他的政治生涯中，他担任了不少于十个不同的官职并最终晋级成为正义旗手。弗朗切斯科有过两次婚姻，1400年他娶了塞尔瓦吉娅·德格里·阿莱桑迪（Selvaggia degli Alessandri），但仅仅过了五年，塞尔瓦吉娅就过世了。1411年，弗

* 正义旗手是佛罗伦萨共和国最高行政机构首长议会的成员之一。——译者注
† 阿尔比奇家族是佛罗伦萨最古老的家族之一，也是佛罗伦萨最有权势和最富裕的家族之一。——译者注

朗切斯科又娶了南娜·迪·尼可洛·圭恰迪尼（Nanna di Niccolò Guicciardini）并育有 8 名子女，其中最小的两个孩子卢克雷齐娅（Lucrezia）和乔万尼（Giovanni）注定将为托尔纳博尼家族带来最夺目的荣光。

1444 年，时年 17 岁的卢克雷齐娅嫁给了老科西莫的儿子"痛风者"——皮耶罗·美第奇，并成为当时最有学识的女性之一。当她的丈夫英年早逝时，她承袭了许多特权，这使她能够参与到公共生活并施展她多样的才华。她的许多手稿揭示了她杰出的政治技巧和敏锐的商业头脑，而留存的一些宗教诗歌和神圣的叙事文则体现了她敏感的天性。她将这种文学的天赋遗传给了她著名的儿子即"豪华者"——洛伦佐·美第奇。[5]

卢克雷齐娅有 7 位兄弟，分别是马拉博托（Marabotto）、安东尼奥（Antonio）、尼可洛（Niccolò）、菲利普（Filippo）、阿尔方索（Alfonso）、莱奥纳多（Leonardo）和乔万尼。乔万尼是我们这本书的主人公洛伦佐的父亲，是几位兄弟中最年轻的，也是最成功的一位，他很快以杰出而果敢的商人形象闻名。1443 年，15 岁的乔万尼进入美第奇银行工作，主要负责罗马的业务，美第奇家族在那里建立了和教皇财政事务相关联的最大的银行分支系统。乔万尼在经理罗伯托·马泰里（Roberto Martelli）和执行经理莱奥纳多·维尔纳齐（Leonardo Vernacci）的监管下数年里都负责罗马分行的分类账目。乔万尼和维尔纳齐的关系相处得并不融洽，两人时常向"痛风者"皮

耶罗埋怨对方的不是。维尔纳齐在觉得必要时就会摆摆架子，不过乔万尼从来都手握着一张王牌，那就是他的家族与美第奇家族的联姻关系，并且毫不犹豫地在关键时刻利用这层关系。1464年罗伯托·马泰里过世之后需要提名一位继任者，乔万尼很快就解决了维尔纳齐。1465年3月他给妹夫写信说维尔纳齐私底下偷看他的信件，他们的个性合不来，他宁愿辞职也不愿意在后者手下工作。不出意外，维尔纳齐被迫卷铺盖离职，而乔万尼则晋升到罗马分行的最高职位。当年的10月他曾形容自己是"罗马宫廷银行分支的管理者和合作者"。[6]

作为美第奇银行罗马分行的领导者，乔万尼的职责范围不仅仅局限于经济事务，同时还包括政治和文化事务。在作为教皇的银行家时，他曾不断试图改变美第奇家族和教皇西斯都四世不甚融洽的关系，该教皇之后被确认卷入了1478年的帕奇阴谋。[*]乔万尼还促成了洛伦佐·美第奇和克拉里斯·奥西尼（Clarice Orsini）的婚姻，后者来自罗马的一个名门望族。家族联姻的主意是乔万尼出的，他不仅组织了双方的协商活动而且见证了1468年11月初订婚协议的签署仪式。

乔万尼·托尔纳博尼自己也结婚了，娶的是弗朗切斯卡·皮蒂（Francesca Pitti），他们的这场婚姻主要是为了修补政治的裂痕。1466年8月，也就是在婚礼不久前，弗朗切斯卡的父亲卢卡被发现

[*] 帕奇阴谋是由帕奇家族和其他一些佛罗萨家族为取代美第奇家族统治而密谋的一次刺杀洛伦佐·美第奇和朱利亚诺·美第奇的阴谋。——译者注

策划反对"痛风者"皮耶罗的行动。不过为了保护佛罗伦萨共和国的政治稳定，双方所代表的利益集团都做出了让步。卢卡·皮蒂希望自己的女儿嫁给皮耶罗的儿子洛伦佐，不过，当乔万尼作为候选人被提名的时候，卢卡也颇为满意。后来的事实证明这段婚姻是相当稳固的，1468年8月10日，弗朗切斯卡·皮蒂生下了他们的第一个儿子洛伦佐，也就是我们这本书的主人公。他与他的堂哥洛伦佐·美第奇同名，这进一步证实了托尔纳博尼和佛罗伦萨最显赫的美第奇家族不同寻常的牢固关系。1476年他们的第二个孩子卢多维卡（Ludovica）出生，这个女儿的名字可能源于法国的路易九世*，他是托尔纳博尼家族非常尊敬的法国皇家的保护神。洛伦佐还有一位同父异母的哥哥安东尼奥，可能是在乔万尼娶弗朗切斯卡之前在罗马出生的私生子。[7]

乔万尼和家人每年分别在罗马和佛罗伦萨的居住时间相差无几，在罗马，他们住在以圣天使桥命名的古桥地区，有座桥直接从城市中心通向天使古堡。那里是美第奇银行罗马分行所在的街区，也是大部分侨居的佛罗伦萨人所居住的区域。有一些不太知名的佛罗伦萨银行家和商人的后代同样活跃在这座城市，不过绝大多数人活动范围都很小。托尔纳博尼家族居住的确切地址已不得而知，但是他们至少搬过一次家，因为1472年7月，弗朗切斯卡曾写信告知

* 路易九世，法国卡佩王朝的国王，也被称为"圣路易"，他曾发起了第七次和第八次十字军东征。——译者注

克拉里斯·奥西尼他们刚刚迁至新居,那里她拥有一个"非常漂亮且舒适的屋子"。和那些只在罗马短居的佛罗伦萨人相比,托尔纳博尼家族无疑更融入当地生活,成为当地社区的一分子。乔万尼和罗马元老院内外都保持着一切可能的联系,1478年他加入了萨西亚的圣神堂兄弟会,这一兄弟会直接向西斯都四世汇报工作,其中心就在离圣彼得教堂很近的一间同名医院里,由于之前的中心几年前被大火所毁,这个建筑是教皇授权重新修建的。乔万尼兄弟会会员的身份更加确保了他的权责并进一步扩大了他原本就十分广泛的社会和经济关系网。[8]

 乔万尼·托尔纳博尼参与了在罗马和佛罗伦萨所发生的几乎所有重要的文化活动。在罗马,他像人文主义者、艺术家一样因新发现的遗迹和手稿而激动不已。他身边围绕的都是颇有声望的学者,包括马泰奥·帕尔米耶里[*]和弗朗切斯科·加迪(Francesco Gaddi),后者是热衷于书籍和手稿的收藏家,也是朱利亚诺·达·桑迦洛[†]著名的建筑速写书(即日后闻名的《巴贝里尼古抄本》[*Barberini Codex*])的原版收藏者。作为学习经典建筑的先锋,桑迦洛是最早使用直尺、罗盘和象限仪对古典建筑进行准确的测量和分析其比例的人之一。乔万尼自己也偶尔追寻手稿的下落并设法从拜占庭人文

[*] 马泰奥·帕尔米耶里(Matteo Palmieri,1406—1475),佛罗伦萨人文学者及历史学家,著有《市民生活》。——译者注
[†] 朱利亚诺·达·桑迦洛(Giuliano da Sangallo,1443—1516),文艺复兴时期意大利的雕塑家、建筑师和军事工程师,是洛伦佐·美第奇欣赏的建筑师之一。除此之外,他也为教皇尤里乌斯二世、赫列奥十世建造多处建筑。——译者注

主义学者约翰·阿尔吉罗波洛斯（John Argyropoulos）那里购买一些书，可能是帮助洛伦佐·美第奇收集亚里士多德书籍的拉丁译本。他在洛伦佐极负盛名的收藏历史中扮演着重要角色，确保高品质的装饰宝石和古典雕塑不落入他人之手。洛伦佐的收藏开始于1471年，当时这位美第奇家族的年轻人正作为佛罗伦萨的代表来到罗马参加教皇西斯都四世的加冕礼。[9]

自从1469年皮耶罗·美第奇去世后，他的儿子洛伦佐自然成为佛罗伦萨最有权势的男人。这位20岁的银行家之子无疑具备领袖的潜质并很快进入状态。洛伦佐的政治敏感可以与他的爷爷科西莫相媲美，而这种能力能够使他以权威的身份与其他意大利公国统治者对话。他更出色的才能体现于他在佛罗伦萨政权内部的周旋，通过不断的选举提名和几乎全是他的支持者所构成的地方行政法官的上任，洛伦佐使政权最终为其意愿而服务，这就意味着共和政治实体是由一个实力雄厚的主导者所掌控。洛伦佐·美第奇的声望不仅基于他是一位坚定而实力超群的领导者，更得益于他作为艺术和科学热情的赞助人的身份，这一身份使他成为佛罗伦萨文艺复兴时期最关键的人物之一。[10]

洛伦佐高贵的墓志铭上写着几个字——"豪华者"（the Magnificent），这一称谓并不仅仅意图揭示他对恢弘和浮华风尚的嗜好。事实上，"豪华者"是为位高权重的那些统治者的小圈子所专有的墓志铭，这其中也包括乔万尼·托尔纳博尼和他的儿子。相

反，那些著名的艺术赞助人如弗朗切斯科·萨塞蒂*和菲利浦·斯特罗齐†并没机会拥有这样的头衔，这也证明了托尔纳博尼家族极为显赫的身份和他们想要展现的一种尊贵的形象。[11]

乔万尼对古罗马的兴趣促使他启动了在故乡佛罗伦萨的第一个大项目，即建造一座壮丽的府邸。在乔万尼向其宗族的亲戚和其他成员购买了与他的住所毗邻的土地的所有权之后，这一计划在15世纪60年代至70年代成型。这些建筑群之后成为一个带有豪华内庭的罗马式宫殿。这座府邸的建造是乔万尼致力于成为艺术赞助人的第一个具体实例，耗费巨资以显扬自己的声誉和家族的永世荣光。

1477年初，乔万尼的爱妻怀上了第三个孩子，不过这次怀孕最终在9月23日以悲剧收场，弗朗切斯卡难产，母子俱殒。这是当时许多女性所遭受的劫难，妇产知识的匮乏意味着分娩时的高死亡率，哪怕如此权贵的家庭也难以幸免。乔万尼因妻子的过世而陷入极度的悲伤之中，他在给侄子洛伦佐·美第奇的一封信中表达了他的深切悲痛：

> 敬爱的洛伦佐，最苦痛和难以预想的意外夺去了我挚爱的妻子，痛苦和悲伤使我如此低沉，我已不知身在何处。想必

* 弗朗切斯科·萨塞蒂（Francesco Sassetti，1421—1490），佛罗伦萨银行家，曾受雇于科西莫·美第奇，并获得非美第奇家族成员在美第奇银行业的最高职位。——译者注
† 菲利浦·斯特罗齐（Filippo Strozzi，1428—1491），佛罗伦萨斯特罗齐家族成员，意大利的银行家和政治家。曾因反对科西莫·美第奇的统治而侨居那不勒斯。——译者注

你已经在昨天得知，弗朗切斯卡在产床上挣扎 22 个小时之后，上帝还是将她带离了此生。而当剖腹取出她体内已经夭折的婴儿时，我的伤痛更加倍了。我确信您惯常的慈悲心必定能同情我的境遇并谅解我没能详尽叙述。[12]

生育的险境在艺术中得到了最强烈的表达，由达·芬奇的老师安德烈·委罗基奥的工作坊所创作的一件浮雕作品正描绘了这一事件的瞬间（见图 5、图 6）。浮雕的右边表现了弗朗切斯卡躺在她的产床上，身边围绕着 8 位女性，其中一位怀抱着夭折的婴儿。刚刚咽气的弗朗切斯卡的胸部半裸着，双眼紧闭，左臂无力地垂在一边。另外两位女子支撑着她将瘫倒的逝去的躯体。命运的残酷一击将原本的产床变成了一个临终床榻。旁观者的怜悯以诸多不同的伤痛姿态传达着：有人放声痛哭，有人默默抽泣。前景中的人物是其中最绝望的一个，她将自己与世界隔绝，蜷缩着坐着，被厚重的斗篷包裹了起来。我们看到在最右边的角落有一个夭折的婴儿，按照描绘这一题材的惯例，如果他还活着，奶妈会露出她的乳房。在浮雕的最左边，3 名侍者在医生谨慎的目光下将夭折的婴儿交给乔万尼。看着这个孩子，同时听到这样的噩耗，乔万尼绝望地握紧拳头，他的形象因无助和悲痛而有些变形。雕塑家令人赞叹地描绘了情感的不同程度，以古典的模式赋予了作品本身一丝高贵和庄严的气息。[13]

几乎可以确定的是这件目前收藏在佛罗伦萨巴杰罗博物馆的浮

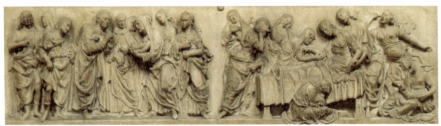

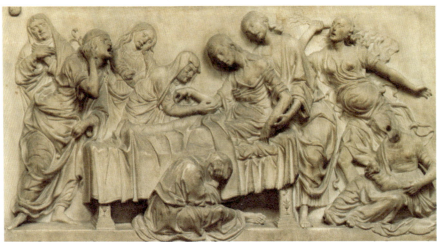

图5（上）、图6（下）浮雕右边局部　安德烈·委罗基奥的工作坊：《弗朗切斯卡·皮蒂之死》，佛罗伦萨巴杰罗美术馆藏

雕原先是罗马的佛罗伦萨社区中一座多明我会教堂——罗马上智之座圣母玛利亚教堂（Santa Maria Sopra Minerva）葬礼纪念碑的一部分。乔万尼·托尔纳博尼在该教堂中殿右边的走道有自己的小礼拜堂或祭坛，在那里他的妻子经过盛大的葬礼后被葬入一个宏大的墓室中，不过可惜的是墓室现在已经不复存在了。虽然有一张被认为是出自16世纪的荷兰画家马尔腾·凡·希姆斯科克（Maarten van Heemskerck）的速写描绘了雕刻有弗朗切斯卡模样的石棺（见图7），不过这个墓室的细节至今仍然是个谜。这个墓看起来很不寻常，弗朗切斯卡的胸膛上安放着她到死都在极力护卫的夭折的婴儿，这样孩子的救赎就与母亲联系在了一起。[14]

洛伦佐在母亲过世的时候不过9岁，而他的妹妹也只有两岁。在妻子过世之后，乔万尼亲自照顾孩子们。至少在佛罗伦萨，他不认为有再婚的必要，因为他可以从姐姐卢克雷齐娅那儿寻求建议。乔万尼也确保孩子们可以得到很好的教育，特别是洛伦佐。作为银行家的儿子，洛伦佐自然很早就开始进行算术的训练，金钱的事务成为日常生活的一部分。在托尔纳博尼宫里的一个房间甚至有为算账而特别定制的一个核桃木桌。洛伦佐通过研读数学论文而对这一领域有较深的钻研，目前收藏在佛罗伦萨国立中央图书馆的《数学摘要》（见图8）手稿中有对洛伦佐·托尔纳博尼的献词，歌颂了洛伦佐的优秀品质并强调了算术的实用价值，上面写道："从与商业的关联上看，算术在实用性上超越了所有其他的学科。"

图 7 16 世纪艺术家：弗朗切斯卡·皮蒂石棺草图，柏林版画素描博物馆藏

Giouanny di bernardo canigiani Almagnifico
lorenzo thornabuoni

Rispecto dellagrande / et essendo larithmethica scientia
amore elaluga / dignissima: Si ple dimostrati
obseruantia qua / one sicontengono in lei si p
le ho sempre / el frutto egrande utilita
hauuto inuerso / laquale da lei procede: ho
lamagnificentia / deditato uno compendio di
uostra: che io / lla a v. M. sotto lombra e fa
nedouessi fare qualche dimo / uore de laquale uoglio aogni
stratione: et darne tale / uno simanifesti doue tutte
iditio che di gia ogniuno ne sa / le ragione spectate anumeri
certo: et riputando tutti / sisimanifestano: et so
glialtri mezi degratificatio / certo che v. M. nepigliera
ne essere uanj anci habundā / diletto epiacere p molte ar
tissimi dituctele dote conce / ute euarie inuentione deue
sse dalanatura edalle spense / ro ritrouare: priego adūq
exteriore: Et essendo nato ī / v. M. quando dalle magiori
una patria ornatissima dogni / faccende sia separata uoglia
felicita: nato dinobilissimi pa / agista opera concedere al
renti cū copiosissime richeze / cuna parte diorio: et dime
nutrito cū optimi costumi et / v. si dele seruidori auere
sempre datenera eta educato / qualche memoria alla qua
nelle lettere: lequale ornando / le continuamēte miracoma
noi sopra ognaltra cosa come / ndo. Vale.
singulare ornamēto delani
mo humano: Cogitai īme
desimo niuno dono potere
essere ha v. M. piu grato di
quello che accedesse alcunolo
delle p fectione del v. itellecto

图 8 《数学摘要》开页，佛罗伦萨国立中央图书馆藏

除此之外，洛伦佐的教育囊括与人文主义理想相关的所有学科。由于每一个有学识的佛罗伦萨人都是一个潜在的演说家，而修辞学在政治斗争中又是不可或缺的武器，因此教育中格外强调对语言的学习。文艺复兴时期的学者们将这种观念更推进一步，即人文学科的学习是知识、道德和社会进步的唯一途径。事实上，在权贵的圈子里，将年轻人交由文法老师管教是很普遍的。洛伦佐的第一位老师可能是马尔蒂诺·德拉·克米蒂亚（Martino della Commedia），不过毫无疑问的是，这一位与著名的诗人和古典学者波利蒂安相比逊色得多，后者是真正的人文主义大师，其自由的观点也常常在较为保守的统治精英圈中不受待见。洛伦佐日后曾与皮耶罗·迪·洛伦佐·德·美第奇一同受教于波利蒂安。[15]

波利蒂安为洛伦佐·托尔纳博尼开启了古典希腊文学世界的大门，1439年，在意图恢复东正教和罗马教会的联合的佛罗伦萨大公会议之后，佛罗伦萨文化精英圈掀起了希腊语学习的热潮。有一些拜占庭学者跟随约翰八世帕里奥洛格斯（John VIII Palaeologus）来到意大利长居或频繁造访。洛伦佐·美第奇和他周围的文人圈都被希腊精神所折服并着迷于柏拉图、新柏拉图学者们的作品以及希腊史诗。因此，年轻一些的洛伦佐·托尔纳博尼向他的表哥借阅希腊手稿也是自然不过的事了。1482年他借阅了《伊利亚特》和《奥德赛》的豪华版本，这样的阅读是颇有成效的，到了1485年他的希腊语已经相当不错了。波利蒂安将一部题为《安博拉》（*Ambra*）

的说教诗献给他，里面包括了一篇荷马的颂词以及一篇对波焦阿卡伊阿诺美第奇别墅的田园祝诗。洛伦佐对希腊史诗研究的深度也体现在一系列委托的艺术作品中。[16]

洛伦佐·托尔纳博尼14岁时的模样被画家多米尼克·基尔兰达约（Domenico Ghirlandaio）定格在作品《召集圣彼得和安德鲁》（*The Calling of Peter and Andrew*）之中，洛伦佐被安排在一群同时代的人中间，这件宏伟的壁画位于西斯廷礼拜堂内（见图9）。洛伦佐穿着当时最流行的服装，姿势既放松又自信，目光坚定地朝向观者，右手懒懒地搭在腰带上，左手叉腰。事实上，在这里被描绘的年轻人看起来更像一名侍臣而非一位佛罗伦萨贵族之子。洛伦佐斜后方站立的是他的父亲乔万尼，因为模样和他在佛罗伦萨新圣母大殿的捐助人肖像十分相像，因此并不难认出。

据推测，在乔万尼和洛伦佐周围的人可能是罗马的佛罗伦萨人团体，虽然这个委托意在强调教皇西斯都四世的权力，不过整个壁画却承载着佛罗伦萨的印记。这幅位于西斯廷礼拜堂两边的壁画常常被认为是洛伦佐·美第奇对教皇示好的外交策略。1481年至1482年展开了一场画作的委托竞赛，但由于血腥的帕奇阴谋刚刚落幕，画家们的热情都不高，除了彼得罗·佩鲁吉诺*和卢卡·西诺莱利†

* 彼得罗·佩鲁吉诺（Pietro Perugino；约1445—1523），15世纪意大利文艺复兴时期翁布里亚画派重要代表，拉斐尔是他最出色的学生之一。——译者注
† 卢卡·西诺莱利（Luca Signorelli，约1445—1523），意大利文艺复兴时期画家，奥维多大教堂的《最后的审判》被视为其代表作。——译者注

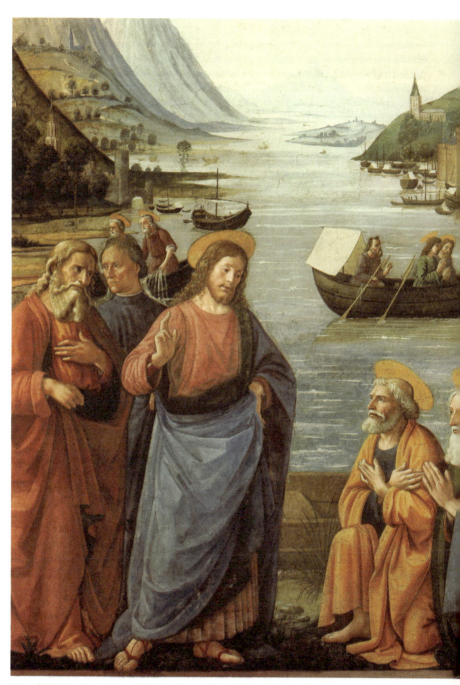

图9 多米尼克·基尔兰达约:《召集圣彼得和安德鲁》,梵蒂冈西斯廷礼拜堂北面墙

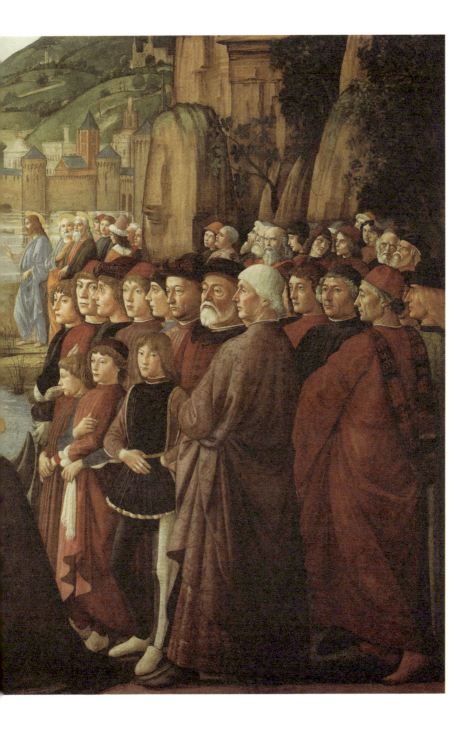

之外，所有受邀参加的画家都属于佛罗伦萨画派，其中包括了科西莫·罗塞利*、多米尼克·基尔兰达约、桑德罗·波提切利、巴图洛莫·德拉·哥塔†和比亚焦·德·安东尼奥‡，使佛罗伦萨画派在罗马教廷出尽风头。由于乔万尼·托尔纳博尼是罗马—佛罗伦萨外交关系中的重要角色，因此他也很有可能参与到这件作品的委托中。[17]

洛伦佐·托尔纳博尼除了在家接受教育之外，16 或 17 岁时他还曾就读于佛罗伦萨大学，在那里他拓展了古典学的知识并建立起不少于他日后生涯有利的社交关系。洛伦佐还曾参加在比萨举办的研讨会，并在那里结识了诸如贝尔纳多·阿科尔蒂§这样学识渊博之人，后者曾写过关于洛伦佐·托尔纳博尼人生命运的诗歌。[18]

洛伦佐也在一步步涉足商业，1490 年他在父亲的监督下迈出了在银行业和商业领域的第一步。在佛罗伦萨，年轻人 24 岁生日之前都处于父亲的监管之下，有时候这个阶段会更长。这在某些家庭里造成了一定程度的紧张关系。14 世纪的诗人和小说家弗朗科·萨凯蒂（Franco Sacchetti）曾在自己的一部短篇小说里不经意地提到了一家 6 个儿子中的 5 个都极渴望经济独立，他们甚至期盼着父亲能够

* 科西莫·罗塞利（Cosimo Rosselli，1439—1507），意大利文艺复兴时期画家，曾经参与西斯廷礼拜堂的壁画创作。——译者注
† 巴图洛莫·德拉·哥塔（Bartolomeo della Gatta，1448—1502），佛罗伦萨画家、建筑师。——译者注
‡ 比亚焦·德·安东尼奥（Biagio d'Antonio，1446—1516），意大利佛罗伦萨画家，曾和科西莫·罗塞利合作为西斯廷礼拜堂创作。——译者注
§ 贝尔纳多·阿科尔蒂（Bernardo Accolti，1465—1536），意大利诗人，以即兴诗见长，受到教皇列奥十世的欣赏。——译者注

提早离世。总是有许多有抱负的年轻人感到被桎梏于保守的佛罗伦萨陈规惯例体系中。然而，在如此富有的托尔纳博尼家族，父子之间似乎并没有这样的冲突。他们都得益于家族在几十年来所积累的巨大财富，父亲以他的经验和社会影响力显然能够长时间内支配财产。据档案文献的记载，洛伦佐于1496年独立门户，不过尽管他已经到了法定年纪，但想要开启政治生涯还是为时过早，因为佛罗伦萨有法律规定，30岁以下的年轻人不能担任公职，除了一些美第奇家族的年轻人曾受到破格录用，极少有其他例外。[19]

弗朗切斯卡的早逝和乔万尼决定终身不再婚在很大程度上使父子之间的关系更加稳固，这意味着他们父子俩是真正的相依为命。还很年轻的洛伦佐筹措了一笔资金用于支付纪念逝去母亲的弥撒也并不让人感到意外，这一举动也延续了由他父亲开启的一项传统。在细读乔万尼1490年的遗嘱时不难发现他十分信任儿子，遗嘱中他要求洛伦佐完成新圣母大殿家族礼拜堂的装饰工程。在其他领域，乔万尼和洛伦佐也颇为相像，他们都认为家族的荣誉是至关重要的，也都试图通过彰显财富和精致的品位而突出自己的与众不同。不过尽管如此，他们的性格也不是在所有方面都相似。直到过世的时候，乔万尼始终是一个谨小慎微的生意人，他始终将金钱和财产的管理放在首位。在银行和金融的事务上，他的勤奋到了几近偏执的地步，这也说明了为什么数十年来美第奇家族如此全然地依赖他。当然包括托马索·普提纳里（Tommaso Portinari）在内的共

事者也察觉到乔万尼缺少灵活性。倘若以今天的眼光看，他有时会被认为是没有远见的，例如1481年，他同意教皇将美第奇银行的债务以大量明矾债券的形式偿还，但由于明矾的贸易完全被热那亚人垄断了，因此很难出售。

乔万尼由于全身心地投入到银行的事业因而很少有机会在政治上崭露头角，在许多年里，他隔岸静观佛罗伦萨的政治斗争。直到15世纪80年代早期，他才因受人尊敬的社会地位而担任佛罗伦萨共和国的"正义旗手"。美第奇的支持者们毫无异心地视他为一位智慧的长者，一个愿意为寡头政治的广泛利益服务的既聪明又博学的人。基于其稳定的工作经历，乔万尼既没有需要也没有意愿去出风头。

与乔万尼相反，洛伦佐在一些文献里被塑造为一位很引人注目的人物：一位"高贵而优雅的年轻人，比任何同龄人更讨人喜欢"。与父亲相比，洛伦佐更喜欢奢华和引人注目，他更需要去完成一些不寻常的业绩，而且似乎愿意为达到目标而承担一定的风险。

1486年的一件事给了乔万尼极大的满足感，也将家族推向了公众的视野，那就是他爱子的婚礼。佛罗伦萨最有前途的年轻贵族与马索·德格里·阿尔比奇女儿的联姻在许多方面都有重要的影响，其中包括延续男方的家族香火。不过，更重要的是这段婚姻所带来的深远的政治影响。[20]

阿尔比奇家族是15世纪早期在权力和影响力上唯一可以与美

第奇家族相抗衡的。几十年来，这一家族占据着政府的要职并对寡头政治的建立发挥着重要的作用。马索（1343—1417）尤其是一位精明且无情的政客，他将下层社会隔绝在权力圈之外并轻松地击溃了政治对手。15世纪20年代末和30年代初，马索的儿子里纳尔多（Rinaldo）成为当时正在迅速扩张的美第奇银行主管老科西莫最主要的对手之一。作为一位古老家族的后代，里纳尔多在这一点上比新贵——一个"微不足道"的银行家有最初的优势，毕竟里纳尔多有一个骑士头衔。不过长期来看美第奇家族的崛起已是势不可挡的了，这其中有一部分要归功于民众的支持。1433年里纳尔多认为除了用莫须有的罪名来牵绊政治劲敌之外别无他法，科西莫以密谋罪被驱逐出任职的政府，也因此被关押并判处了死刑。不过科西莫想办法将罪行减刑至流放，他离开佛罗伦萨来到威尼托。由于远远低估了美第奇家族受爱戴的程度，里纳尔多也在随后的权力争斗中失败。1434年科西莫回到了佛罗伦萨，之后里纳尔多被逮捕并被流放。当他向米兰的统治者，同时也是佛罗伦萨共和国的首要劲敌维斯孔蒂家族寻求帮助时，里纳尔多实际上已经彻底决定了自己的命运：他的财产被充公而他本人也作为叛国者被判处死刑。[21]

里纳尔多的弟弟卢卡·迪·马索·德格里·阿尔比奇（Luca di Maso degli Albizzi），也就是洛伦佐·托尔纳博尼的新娘的祖父的命运却截然不同。早在1434年，卢卡就与里纳尔多疏远并支持科西莫·美第奇。他曾被认为不过是一名投机主义者，为发展自己的事

业而背叛哥哥的狡猾的伪善者。不过，不可否认的是卢卡和里纳尔多的关系原本就已经紧张了数年，据我们目前所知，从1426年至1433年间他们只通过一次信。在与美第奇结盟之后，卢卡便很少参与国内的政治而全身心地关注海外事务。他对共和国的最主要职责是作为一名外交官员游历欧洲。从1429年开始他就以佛罗伦萨大帆船船长的身份而为人熟知，他将船停靠进西班牙和葡萄牙的一些海港，另外还出访英格兰南部和佛兰德斯。卢卡曾结过两次婚，1410年他娶了第一任妻子丽萨贝塔·迪·尼可洛·迪·巴尔迪（Lisabetta di Niccolò de'Bardi），后者在1425年过世。第二年卢卡又迎娶了美第奇分支家族的奥蕾莉亚·迪·妮可拉·迪·维埃里（Aurelia di Nicola di Vieri）。早在卢卡成为佛罗伦萨大帆船船长之前他就已经有了两个孩子，其中第一个孩子马索·迪·卢卡·德格里·阿尔比奇（Maso di Luca degli Albizzi，1427—1491）格外值得我们关注，因为他的第二个妻子生下了洛伦佐·托尔纳博尼的新娘乔瓦娜。[22]

我们对乔瓦娜父亲马索的一生知之甚多，因为一个佛罗伦萨贵族家庭的私人档案馆里收藏有马索本人书写的一些文稿，其中包括一本日记和两本详尽的账本，这些加起来就有好几百页。这些早先未被研究过的档案成为我们信息的重要来源。账本彰显着一个佛罗伦萨权贵的性情，系统而极为精确地记载了关乎他各项财产的所有收支状况。一本所谓的《债务方和债权方之书》全方位地反映了物质生活的方方面面，为我们提供了由缔结婚姻所引发的财务和货物

的流通状况。而另外的《回忆录》则构成了生平资料的重要部分，许多大事小事都事无巨细地记录着，那是马索刚成年时的一种很个人化的叙述方式。他常常谈论由于婚姻或死亡而导致的家庭关系的变化，因而也使我们有机会一瞥他的私人生活。[23]

1451年，马索迎娶了美第奇家族不太知名却依然有影响力的一个分支的女孩阿碧拉·迪·奥兰多·德·美第奇（Albiera di Orlando de'Medici）。1454年4月16日的一个周二的早晨，他们的儿子诞生了，这天是他们这段婚姻最幸福的时刻。作为家里出生的第一个男孩，名字必须随马索的父亲起名卢卡。按照传统，婴儿在大教堂前广场上的洗礼池受洗。当阿碧拉1455年5月1日诞下他们的第二个孩子时，身体状况已十分危险，严重的虚脱使她不得不持续卧床，最终在25天之后撒手人寰，这又是一场分娩的悲剧事件。和当时记日记的人相比，马索透露了更多当时的情景。阿碧拉过世的那一天，由圣十字圣殿的修士们所举办的守灵仪式有大约25位神父和众多市民参加。三天后举办了盛大的葬礼，葬礼的第二天，在圣安布罗焦教堂行唱诵弥撒。新生儿皮耶罗依然病重，马索在日记里写道："上帝在1456年3月1日那一天带走了他，始终处在糟糕健康状况下的皮耶罗仅活了整整十个月。"相比之下，马索的第一个儿子卢卡活得长久许多，他的名字反复出现在马索的税务声明里。卢卡几十年来一直生活在父亲的府邸，那座位于古城门之外，与圣安布罗焦广场仅一步之遥的博尔格·阿尔比奇宫（Borgo degli Albizzi）中。我们从多明尼科·韦内

齐亚诺*一件底边镶板饰的祭坛画中可以了解这一地区最初建筑的样貌（见图10）：画面描绘的故事是"圣吉诺比乌斯的奇迹"，根据传闻，这一事件发生的地方正是博尔格·阿尔比奇宫。[24]

对于我们这个故事来说，马索·德·卢卡的第二段婚姻更为重要，他在日记中详细地叙述了这一婚姻是如何促成的：

> 我记下这个日子——1455年的10月11日，在上帝的名义下，作为阿碧拉的鳏夫，在科西莫·德·美第奇的提议与祝福下，在第一位岳父奥兰多·德·美第奇、卢卡·皮蒂以及其他亲朋好友的建议下，我在科西莫的居所迎娶了托马索·迪·洛伦佐·索德里尼（Tommaso di Lorenzo Soderini）的女儿卡特琳娜（Caterina）。

由此可见，在再婚之前马索曾向他故去妻子的父亲和一群显贵询问过意见。所有的人都认为托马索·迪·洛伦佐·索德里尼和狄娅诺拉·托尔纳博尼（Dianora Tornabuoni，乔万尼和卢克雷齐娅的姐姐）的女儿卡特琳娜是一个合适的人选。他们的婚姻协定在科西莫·美第奇的豪华官邸签署。卢卡·皮蒂也是在场的人之一，他的名字总能让人联想到同样令人惊艳的著名的同名宫殿。3个月之后，

* 多明尼科·韦内齐亚诺（Domenici Veneziano，约1410—1461）是意大利文艺复兴早期画家，主要活跃于佩鲁贾和托斯卡纳地区。——译者注

当所有的准备工作都完成时，为了尊重阿碧拉，卡特琳娜·索德里尼低调地搬至丈夫的居所。[25]

马索和卡特琳娜这对夫妇生育了不少于12个女孩，这几乎是1/4000的概率，在这12个女孩中，有3个在幼年时夭折。[26]

对于马索而言，为他所有的成年女儿寻找到合适的夫君是一项大工程。若要嫁得好，女孩子们需要有充裕的嫁妆，而马索也需要从朋友和亲戚那儿寻求帮助。他积累了一批可观的个人财富，也有一些不错的投资项目。佛罗伦萨画家乔万尼·弗朗切斯科的一件板上绘画叙述的正是在给女儿找合适的对象过程中，时间是非常重要的，另外父亲需要为她们的婚姻储蓄一笔资产。这里描绘的是巴里的圣尼古拉斯的生平事迹，画面表现了圣人正匆忙地去帮助一位穷困的贵族（见图11）。由于没有钱置办嫁妆，可怜的男人和他的3位美丽的女儿将要放弃希望。由于即将破产，气氛中充斥着昏暗与绝望，未婚的女孩将不得不沦为妓女。然而，所幸圣尼古拉斯及时出现，女孩们躲开了这可怕的命运。圣人通过朝窗子里扔了三个钱袋的金币挽救了她们。[27]

所幸的是乔瓦娜的父亲有足够的财力为他的女儿们置办嫁妆。由于没有经济上的困扰，马索和卡特琳娜更加关注他们子女身心的完善，他们的这种观点体现在新婚第一年所委托的艺术作品中。佛罗伦萨有一个习俗，即购买一个特别的家用器物来纪念一个孩子的诞生。马索夫妇也恪守着这样的传统，他们委托了一件通常在孩子

图 10　多明尼科·韦内齐亚诺：《圣吉诺比乌斯的奇迹》，剑桥菲茨威廉博物馆

图 11　乔万尼·迪·弗朗切斯科：《圣尼古拉斯为三位贫穷少女准备嫁妆》，佛罗伦萨博纳罗蒂之家

出生仪式上所用的分娩托盘。托盘的两面装饰着八角形镶嵌板，分别描绘了人类生存的两个重要主题：一面描绘的是一个裸体的丘比特正在欢快地玩着风笛，画面散发着欢快的气氛，所指涉的是多子，在这个语境下无疑是十分合适的主题（见图12）；另一面则描绘的是最后的审判（见图13），天堂里宝座上的耶稣和圣母玛利亚被天使和圣人们所环绕，而尘世间，罪人们与上帝选民被分隔，那些被诅咒的人被推向了地狱之口。[28]

佛罗伦萨人的洗礼在圣若望洗礼堂举行，在那里仰头即可看到一个巨大的穹顶，聚众的公民们能够看到中世纪马赛克的余晖，那儿描绘的是最后的审判的情节，它暗示着人们生命是脆弱的，生命也不可避免地预设着死亡。不过，坐在审判席中的耶稣形象并不像在教堂或是个人家中那样仅仅为了衬托恐惧，他在时间尽头的到来暗示了其救赎教义的最终实现。在为马索夫妇创作的分娩托盘中，天使们拿着耶稣受难器物，那是救赎的象征。更重要的是，在天堂的主人中，玛利亚和施洗者约翰显然是慈爱的调解者。丘比特的"欢快"和最后审判的"死的象征"的反差透露了分娩和孩子出生时所伴生的一种既喜悦又担忧的复杂情绪。马索夫妇12位女儿中的10位都在佛罗伦萨出生并在圣若望洗礼堂接受洗礼，只有最大的女儿阿碧拉出生在家族位于尼波札诺的乡下居所中，另外巴托洛梅一世也可能出生在那里。1457年一场波及城市的霍乱迫使马索一家逃离城市，因此阿碧拉是在洗礼盆中私下受洗的。当地的圣尼可洛教

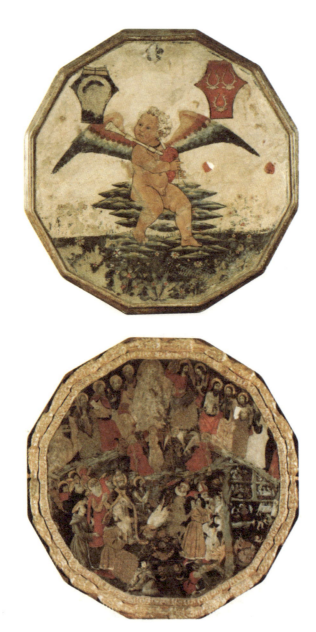

图 12—13 佛罗伦萨画派:分娩托盘:正面为《丘比特玩风笛》(上),背面为《最后的审判》(下),佛罗伦萨霍恩博物馆

堂的牧师和一些教父母见证了这场洗礼,在场者还包括租用马索土地上的一位佃农。[29]

不少出色的诗人都曾赞美过阿碧拉的美貌,他们都是"豪华者"洛伦佐圈子里的。阿碧拉与美第奇的一位忠实的追随者西吉斯蒙多·德拉·斯杜法(Sigismondo della Stufa)订下了婚约,可就在即将结婚之际,她却身患重病过世。这一悲剧记录在集结成册的数篇纪念她的文章中。年轻的波利蒂安撰写了最令人难忘的诗句,那是一篇以拉丁文撰写的题为《阿碧拉哀歌》(*Epicedion in Albieram*)的长篇哀悼诗;其他几篇文章出自哲学家马尔西利奥·费奇诺[*]、委员长巴托洛梅奥·斯卡拉[†]、人文学者乌戈利诺·韦里诺[‡]、巴尔托洛梅奥·德拉·冯特(Bartolomeo della Fonte)、纳尔多·纳尔迪[§]、阿历桑德罗·布拉契西[¶]和拜占庭的安德罗尼克斯·卡里斯特斯[**]。

我们这个故事的主角乔瓦娜和阿碧拉有许多共同点,1468 年 12

[*] 马尔西利奥·费奇诺(Marsilio Ficino,1433—1499)是意大利文艺复兴时期的哲学家、神学家、神父和医生,他最为知名的是对柏拉图著作的翻译和注释。——译者注
[†] 巴托洛梅奥·斯卡拉(Bartolomeo Scala,1430—1497)是意大利政治家、作家和史学家,曾经担任过佛罗伦萨共和国最高行政机构的诸多职位(包括委员长、秘书、旗手和首长)。——译者注
[‡] 乌戈利诺·韦里诺(Ugolino Verino,1438—1516)是洛伦佐·美第奇文人圈中最重要的拉丁诗人之一,也是古拉丁挽歌文艺复兴的领军人物。——译者注
[§] 纳尔多·纳尔迪(Naldo Naldi,1436—约 1513)是科西莫、皮耶罗和洛伦佐·美第奇所资助的最著名的新拉丁诗人和散文作家。——译者注
[¶] 阿历桑德罗·布拉契西(Alessandro Braccesi,1445—1503)是 15 世纪下半叶佛罗伦萨著名的人文主义学者和外交官。——译者注
[**] 安德罗尼克斯·卡里斯特斯(Andronicus Callistus,?—1478)是 15 世纪最优秀的希腊学者,曾经在罗马和佛罗伦萨等地任教。——译者注

月 18 日出生的乔瓦娜是马索夫妇的第 8 个女儿。教堂洗礼的登记册上曾记录她出生的具体时间是 16 点，第二天她就接受了洗礼。乔瓦娜出落成大姑娘时，她的美貌愈发突出，将她与 1473 年过世的阿碧拉进行比较是不可避免的。[30]

波利蒂安为阿碧拉的早逝而写的哀悼诗中有一段优美的文字，歌颂马索大女儿的魅力：

> 她总是散下浓密的秀发让其自由飘散，此时她如同让野兽们望而生畏的狄安娜。有时她又将秀发盘成一个金色的结，正如用梳子装扮自己的维纳斯。[31]

这一文学的赞歌与乔瓦娜的肖像奖章背面的形象有异曲同工之妙，阿碧拉常常是诗人们歌颂的对象，而乔瓦娜则以同样高的频率被定格于视觉艺术中。乔瓦娜的铜币中表现的是狄安娜伪装下的维纳斯形象（见图 14—15），旁边的文字是维吉尔的诗句："少女的面庞和容貌，少女的手臂。"这与《埃涅阿斯记》的文本一致，在这里，爱神维纳斯与象征贞洁的狩猎之神狄安娜合二为一。正如曾经形容阿碧拉的那样，两种理想的美都融合在了乔瓦娜的身上。另外，奖章上所描绘的动势让人联想起维吉尔诗句的意境："她的肩膀是女猎人的流行服饰，她投掷着准备好的弓箭，任由头发被风吹散，裸露两膝，飘垂的衣褶打成一个结。"文学中的关联隐藏在乔

瓦娜肖像奖章的形象之中。[32]

阿碧拉和乔瓦娜有着相似的成长经历，早年她们都由奥尔特拉诺区修道院的建立者安娜丽娜·马拉泰斯塔（Annalena Malatesta）照顾。安娜丽娜曾嫁给当时最令人敬畏的士兵统领巴尔达齐奥·迪·安其亚瑞（Baldaccio di Anghiari），他曾为许多政治势力效力，其中包括佛罗伦萨共和国。不过1441年他与"正义旗手"巴尔托洛梅奥·奥兰蒂尼（Bartolomeo Orlandini）发生了争执，他被指控懦弱还赔上了性命。编年史中记载巴尔达齐奥起初是从市政宫的窗户被扔出，之后又被极为残忍的手段弄断头颅。安娜丽娜的儿子加莱奥托（Galeotto）也在不久后死去，于是她决定变卖她继承的所有财产并利用这笔钱修建一座修道院。许多有身份的女孩都来此学习，从而使这个地方愈加成为城市贵族阶层女孩的一个受欢迎的教育机构。1456年的一条市政法令显示出安娜丽娜修道院是如何受欢迎的，这一则法令禁止开旅馆和酒店的老板在修道院附近做生意，因为在围墙内的淑女们需要一个平和而安静的环境来学习人文知识、得体的举止以及虔诚的仪态。流氓和粗鄙之人是需要与出身良好的女孩子们保持距离的。在安娜丽娜监护教育的那段日子里，阿碧拉和她感情深厚，因此，当阿碧拉过世时，她的未婚夫西吉斯蒙多·德拉·斯杜法陷入了诗意的哀悼之中，他做了一件令人动容的事情：他将那些哀悼诗集结成册后交给安娜丽娜。在献词中他提到希望那些无与伦比的诗句能给安娜丽娜带来不断的宽慰，正如他

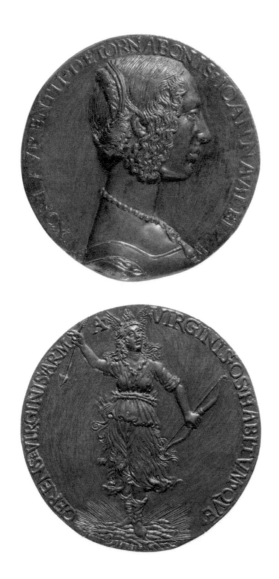

图 14—15 （传）尼科洛·菲奥兰提诺：乔瓦娜·阿尔比奇铜章牌：正面是《乔瓦娜·德格里·阿尔比奇肖像》（上），背面为《手持弓箭的维纳斯》（下），佛罗伦萨巴杰罗美术馆

自己所感受到的那样。

遗憾的是并没有关于乔瓦娜学习的相关信息留存，我们甚至无法确认作为教育机构的安娜丽娜修道院在15世纪70年代是否依然像十年前那般受欢迎。不过，我们依然有理由假定乔瓦娜跟随长姐的脚步进入那里学习，因为安娜丽娜的名字也出现在为乔瓦娜准备嫁妆的女性成员名单之中。[33]

马索与卡特丽娜的婚姻果实虽然是清一色的女孩子，不过这并没有妨碍他努力地确保每一位孩子都能阅读。在她们离开父母的家之前，他给她们每一位都单独准备了一本她们私下虔诚祷告的时祷书。对于有身份的女性而言，有一本自己的时祷书是一个惯例，这有助于在家庭的日常生活中建构一个宗教体系。说到底，人们总期待一位年轻的母亲维系一个家庭的和平与稳定。马索与许多佛罗伦萨的贵族阶级一样都对文学感兴趣，特别是古典文学。他的藏书室里有一套泰伦提乌斯的戏剧，西塞罗的《论义务》(*De Officiis*)，西利乌斯·伊塔利库斯*的《布匿战争》以及亚历山大大帝的一本传记。在印刷术发明之前，人们常常出借和交换手抄本，例如马索曾经借给安娜丽娜·马拉泰斯塔一本《论动物的天性》的书。马索的笔记中还透露了他对视觉艺术的兴趣。1455年11月22日的一则清单中曾记录道："出自弗拉·菲利普·利皮的圣母怀抱圣子耶稣的

* 西利乌斯·伊塔利库斯（Silius Italicus, 28—103）是罗马政治家、演说家和诗人。——译者注

架上绘画",该画家正是波提切利的老师。[34]

将生意与政治交织在一起是马索那一代人很典型的做法,他的社交圈十分广泛。乔万尼·托尔纳博尼就是早年出现在马索账本上的名字之一,不过更为有趣的是,1480年底佛罗伦萨共和国派遣的12名杰出佛罗伦萨公民所组成的赴罗马外交使团的官方文件中,同时出现了马索和乔万尼两人的名字,另外还包括了洛伦佐·美第奇忠实的追随者路奇·奎恰迪尼*、邦焦安尼·詹菲利阿齐(Bongianni Gianfigliazzi)和圭多·安东尼奥·韦斯普奇†,可以猜想的是这样的一次出使为日后两家的联姻奠定了一个基础。[35]

如果将洛伦佐·托尔纳博尼和乔瓦娜·德格里·阿尔比奇的婚姻想象为两个年轻人被丘比特爱神之箭击中而陷入爱河,那就实在是太过于浪漫了。爱情不是结婚的充分条件,当牵涉两个家庭时,一个联姻所带来的社会经济和政治影响实在是太大,伴侣的选择不可能依赖于个人的情感。另外,年轻人很少有机会能在公共场合见面。不过尽管如此,依然有许多证据表明洛伦佐和乔瓦娜的缘分从一开始就是颇为特殊的,在财富和地位基础之上的重要联盟并没有阻碍他们成为格外亲密无间的夫妻。

* 路奇·奎恰迪尼(Luigi Guicciardini,1478—1551)是意大利政治家。——译者注
† 圭多·安东尼奥·韦斯普奇(Guido Antonio Vespucci,1436—1501)是15世纪意大利著名的外交家。——译者注

第二章

婚礼

文艺复兴时期的佛罗伦萨，婚礼是一件盛大而具有仪式性的公共事件，无论从法律上抑或象征意义上来看，它都是一段包括诸多协商和典礼的漫长过程的高潮。首先，家族的管事者将进入复杂的有时甚至耗时很长的协商过程，最终以握手的形式来确认双方达成了一个共识。之后，一名公证人将会起草一个正式的文件——这是为防止双方中的任意一方轻易毁约的预防措施。通常此后会紧接着一次会议，往往选在一个公共场所，新郎和新娘的父亲将会正式确认婚约的各项条款。这一仪式之后，新郎会派遣他的仆人和侍从前往新娘的住处，赠予她一个装满珠宝和贵重纺织品的盒子。真正的婚礼将在数月之后举办：在各自亲戚和朋友圈中选出的一小批人的见证下，新郎和新娘将接受公证人的询问并交换神圣的誓言。正如在古罗马，一段婚姻如果没有获得女性的应允是不能被正式缔结的，所以新娘必须出席婚礼这一环节。之后，新娘和新郎交换戒指，

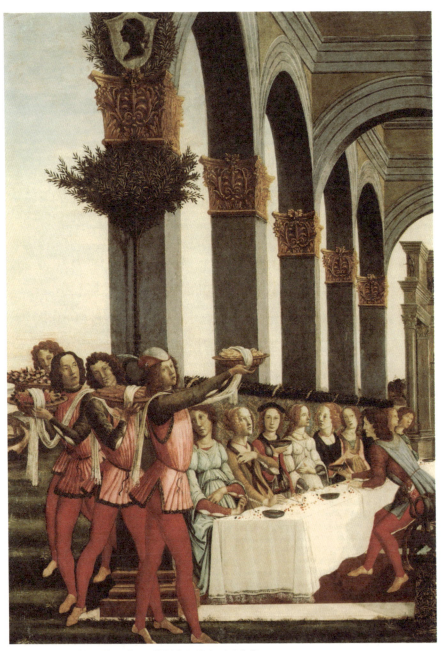

图 16 桑德罗·波提切利和工作坊:《婚宴》(局部),私人收藏

和现在一样,这一行为是双方感情的一种象征,由此一段婚姻正式缔结。最后,在几天也可能几周之后,新娘被接到丈夫的住所时婚姻关系正式对外公开,在富裕家庭中,这种仪式时常伴随有穿越市中心的一个节庆般的队伍。[36]

婚前协议通常都会在公证文书中有记录,但洛伦佐和乔瓦娜并没有类似的记录留存。不过,当时的一些其他文件也为我们提供了这段婚姻的一些重要信息。在早先提到的马索·德格里·阿尔比奇的账本中有关于他作为新娘父亲所承担的经济上的责任,另外他还记录了乔瓦娜婚礼耗资的每一个细节,也正是通过这些详尽的财务记录,我们能够还原筹备一个完整婚礼的生动场景。我们的另一手资料则呈现了截然不同的一面,那就是由人文学者、执教佛罗伦萨大学的纳尔多·纳尔迪撰写的《写给杰出的年轻人:洛伦佐·托尔纳博尼和乔瓦娜的新婚颂诗》(*Nuptiale Carmen ad Laurentium Tornabonium Iohannis filium iuvenem primarium*),作者记录了婚礼的壮观场面,用优雅的哀歌双行体描绘了婚礼的华丽和荣耀。全诗以优美的人文主义小写体写在羊皮纸上,10对开本共计336行诗句,纳尔迪将其献给这一对新婚夫妇。学者们察觉到字迹很像抄写员阿历桑德罗·韦拉扎诺(Alessandro da Verrazzano)的书写,他的高贵出身使他常常与人文主义者和有影响的收藏家们为友。[*]在这里,

[*] 他的赞助人包括洛伦佐·皮埃弗朗切斯科·德·美第奇(1487)和"豪华者"洛伦佐(1490)。——译者注

一位无名的细密画家在羊皮纸上添加了稀疏却非常精美的彩饰。洛伦佐和乔瓦娜的家族纹章都在作品的第一页以鲜艳的色彩展现（见图17）。[37]

佛罗伦萨新婚颂诗并不常见，不过纳尔迪是佛罗伦萨为数不多的常常撰写这种赞美新娘和新郎的新婚颂诗的人文主义者。我们从仅有少量留存的印刷版本中得知，1487年他写了一首诗，以纪念博洛尼亚的安尼巴莱·本蒂沃利奥[*]和卢克雷齐娅·德·艾斯特的婚姻。1503年他还写了另一首新婚颂诗，这一次是受托尔纳博尼的一位邻居——洛伦佐·迪·菲利普·斯特罗齐（Lorenzo di Filippo Strozzi）的委托，其最终呈现为私人收藏的一份奢华手稿。值得注意的是这两个佛罗伦萨最富裕的家族都请纳尔迪撰写颂诗，为他们家族的婚姻更添一份荣耀。[38]

在《新婚颂诗》中，当歌颂洛伦佐和乔瓦娜时，纳尔多·纳尔迪使用了不少诗的破格。几乎每一个赞颂的时刻都会有古典众神在场，不过在这首诗中，更与众不同的是一种褒扬的基调。从文化—历史角度来看，观察纳尔迪在描绘洛伦佐和乔瓦娜的婚礼这一具有不同寻常意义和风格的事件时所采用的方法和比喻是颇为重要的。

[*] 安尼巴莱·本蒂沃利奥（Annibale Bentivoglio，1467—1540）在1511—1512年曾是博洛尼亚的领主，1487年迎娶卢克雷齐娅·德·艾斯特（Lucrezia d'Este）。他曾在1494年作为雇佣兵协助佛罗伦萨共和国抗击法国查理八世的入侵。——译者注

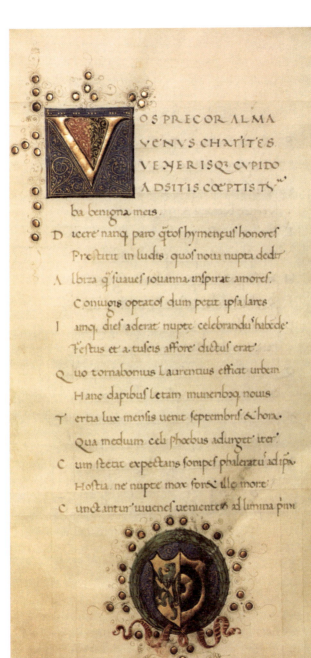

图17 纳尔多·纳尔迪:《新婚颂词》开页,私人收藏

整个婚礼的准备过程是按照一套固定模式进行的，因为这也不是马索第一次嫁女儿。最初，他在1471年10月8日这一准确的日子，为当时还不满3岁的乔瓦娜日后的婚姻预备下了一笔钱。15世纪上半叶，佛罗伦萨政府出台了一项政策：每一位佛罗伦萨公民可以以十分优惠的利率将钱储存在市政储蓄银行。和当时大部分的佛罗伦萨公民一样，马索也享受了这一优惠政策。这是一种积累嫁妆的有效方式，那些及时存款的人可以在之后的15年获得年利率超过10%的收益，不过，这笔钱在少女成年时就达到了峰值。1472年，佛罗伦萨公民给非私生女儿的最高嫁妆大概是800大佛罗林，大约为960佛罗林金币。*马索为乔瓦娜准备了总数约1250大佛罗林，相当于1500佛罗林的嫁妆，这笔钱相当于一名高级政府官员年工资的10倍，这其中75%都直接或间接来自那笔嫁妆存款。另外一些花费主要是各种出嫁日用品的支出，根据传统惯例，新娘将这些陪嫁品带到她的新家。我们可以在马索账本中夹的一张纸片上看到具体的账目信息，尽管这是一个简要的记录，不过各种计算还是精确到了最后的银币数目：

洛伦佐·托尔纳博尼所收到的乔瓦娜的嫁妆：1250大佛罗

* 佛罗林是佛罗伦萨于1252年开始铸造的一种金币。佛罗伦萨当时的各种流通货币中，大佛罗林（fiorini larghi）大约是最主要流通金币佛罗林的1.2倍。另外的流通货币还有银币里拉（lire）和索第（soldo，复数形式为soldi），20索第约等于1里拉，6里拉约等于1佛罗林金币，不过里拉兑换佛罗林金币的汇率波动较大。——译者注

林，相当于1500佛罗林金币

他在1486年4月获得市政储蓄银行的169.2佛罗林金币8里拉和1索第（141 fiorini larghi 8 lire 1 soldo）

1488年获得来自市政储蓄银行的782.4佛罗林金币18里拉和6索第

同一天我将乔瓦娜的嫁妆178.8佛罗林金币转给洛伦佐

洛伦佐收取的各种礼金大概价值在420佛罗林金币[39]

乔瓦娜父亲所准备的大部分嫁妆都是供个人使用的。婚礼前两个月他定制了18件衬衫以及一些围裙、帽子、长袜和手帕等，总共花费了18佛罗林。乔瓦娜还将一些奢华的梳妆物件带到了新居，其中包括一面镜子、一把配以镀金手把的由绸缎包裹的梳子、发带、别针、胸针、手包和两把象牙梳子。另外账本中还提到了"为接生婆准备的金色铜盒"，这里饱含着一种不言自明的期待，即希望乔瓦娜能够很快需要一位助她生产的女人。[40]

嫁妆中的名贵物品还包括一个价值2佛罗林的象牙盒和价值4.5佛罗林的锻造精良的黄铜盆，银匠弗朗切斯科·迪·乔万尼（Francesco di Giovanni）将两个家族纹章镀银并上釉装饰其中。马索的账本中记录有单独支付给弗朗切斯科制作这个物件的费用。这一铜盆并不是为乔瓦娜个人准备的，它也是年轻夫妇招待他人时的展示品。客人们使用铜盆洗手时将会联想到托尔纳博尼家族和阿尔比

奇家族之间牢固的关系。另一个有趣的物件是"配有叙事插图的时祷书，四周有银色配饰的纸板"，购买这本时祷书花费了20佛罗林，另外这本书还为了婚礼而进行了额外的装点，乔瓦娜一生都十分珍惜这本书。[41]

总的来说，乔瓦娜的嫁妆里囊括了一些传统习俗的物件。一个上流社会的女子出嫁时，父亲除了准备梳妆品和衣物之外，嫁妆里通常还有一个盆和一些祷告的物件，例如时祷书。与这些物品本身同样有趣的是参与制作和获取它们的那些人。马索的账本里罗列了佛罗伦萨的各行各业，不仅有权贵和牧师，尤其还出现了不少小商人和工匠们的名字，他们大多居住在城市里，人们只知道他们受洗时的名字。

乔瓦娜的姐夫菲利普·迪·卢托佐·纳斯（Filippo di Lutozzo Nasi）在许多交易中扮演着中间人的角色，菲利普的家族在15世纪迅速崛起，因而成为年长乔瓦娜两岁的姐姐巴尔托洛梅亚门当户对的婚姻对象。通过为女儿寻觅不错的丈夫，马索建立了新的互惠共赢的家族联盟。例如，菲利普的哥哥弗朗切斯科·迪·卢托佐·纳斯就在美第奇银行的那不勒斯分行担任主管，而他的继任者正是洛伦佐·托尔纳博尼。[42]

乔瓦娜的礼服来自不同的地方，多数是由传统手工制作的，其中裙子是从裁缝乔瓦诺内（Giovannone）那儿订制的，鞋子来自皮耶罗·德·南多·查尔扎罗（Piero di Nando chalzaiolo）和伊

奥柯普·皮阿内罗（Iacopo pianellaio），一些寻常的衣服和饰品则来自一些零售商家，例如商人托马索·迪·帕格霍洛（Tomaso di Pagholo）、男士服饰经销商安东尼奥·迪·塔戴（Antonio di Tadeo）以及零售商皮尔。精美的刺绣是委托穆拉塔修道院*和圣温琴佐（San Vincenzo）修道院的修女们制作的，这些传统的手工劳动是她们收入来源的一部分。[43]

许多能工巧匠也被一同召集完成一些镀金镀银的工作，弗朗切斯科·迪·乔万尼不仅为这一对新人装饰大铜盆，同时也曾为乔瓦娜的时裤书镀金边。弗朗切斯科在佛罗伦萨享有盛名，他和助手安东尼奥·迪·萨尔维（Antonio di Salvi）曾为佛罗伦萨最富有和奢华的羊毛商行会的卡利马拉（Calimala）礼拜堂的银色祭坛制作了其中一组浮雕。马索还与马索·腓尼格拉（Maso Finiguerra）的弟兄——金匠弗朗切斯科·腓尼格拉（Francesco Finiguerra）签订了一个合约。马索·腓尼格拉发明了黑金镶嵌技艺并促进了金属雕刻艺术的发展。相比之下，弗朗切斯科·腓尼格拉并不是很成功。事实上，他能从乔瓦娜的父亲那儿获得一个一般的委托件已经是天赐良机了。1480年当被问及经济状况时，他坦言几乎挣不到足够的钱支付他在如今市政厅广场和圣玛利亚街之间的瓦凯雷奇亚街的工作坊的租金。他的运营资金几乎完全耗尽，曾被迫不止一次地为其他工

* 穆拉塔修道院（Le Murate）始建于1424年，最早是本笃会修女们的居住地。——译者注

匠打零工。[44]

最后，在 7 月 4 日的账本上，可能就是婚姻协议签署的那一天，马索支付给木匠贝托一笔费用，用以建造一个木制的平台，这一平台是为一小波欢庆队伍而设立的接待处。宴会在托尔纳博尼府邸的内庭院举行，那里供应有干白葡萄酒、面包和薄饼。[45]

新郎一方的托尔纳博尼家族倾尽全力履行承诺，目前虽然没有留存的书面材料来说明在新人订婚时他们最初的努力，但幸运的是，最近在法国艺术市场上出现的一个物件让我们了解了故事的一部分。那是一个圆形木盒，上面装饰有优雅的镀金石膏，也就是我们所称的膏状首饰盒（pastiglia casket）。盒上刻有托尔纳博尼与阿尔比奇家族的家族纹章。几乎可以确定的是盒子里曾保存的是洛伦佐赠予乔瓦娜的一些珍贵物件和象征性的礼物。事实上，这里很可能存放有几乎每一件乔瓦娜肖像画中都曾佩戴的那一件昂贵的链坠。佛罗伦萨的传统认为一个美丽的妻子绝不能缺少与之匹配的华丽珠宝，因此，托尔纳博尼家族将珠宝赠予新娘，当新娘佩戴珠宝时，它的华彩同样映衬在新娘身上。

在上文所述的一系列准备环节和仪式之后，开始了更大规模的庆典活动。正如纳尔迪的婚姻颂歌的起始页所记载的，这一庆典活动开始于 1486 年的 9 月 3 日。一半的佛罗伦萨人都参与其中，似乎没有什么能够阻碍人们对这一场婚姻庆典的热情。在佛罗伦萨共和国一段时期的军事动乱之后，至少在这一段时期没有战乱的威胁。

图 18　马索·德格里·阿尔比齐：账本，1480—1511 年，活页笔记，弗雷斯科巴尔迪档案馆

图 19　佛罗伦萨制造，印有托尔纳博尼家族和阿尔比齐家族纹章的首饰盒，私人收藏

1485年至1486年8月，意大利半岛曾见证两个对立阵营几乎持续不断的军事敌对：一边是与威尼斯共和国结盟的教皇势力，另一边是佛罗伦萨共和国、米兰大公和那不勒斯王国。1485年一场受教皇英诺森八世支持的反抗阿拉贡的费迪南德的叛变使得罗马和那不勒斯的关系更加紧张，不过1486年8月11日签署的一则条约则使双方获得了短暂的和平。所有有影响力的佛罗伦萨人都清楚地知晓在意大利半岛上所发生的事情，作为"同辈中之首"（primus inter pares）的洛伦佐·美第奇始终知悉事态的最新进展。一封米兰公使的信和一封由洛伦佐本人写给雅克普·圭恰迪尼（Iacopo Guicciardini）的信揭示了"豪华者"与费迪南德的儿子拉布里亚的阿方索伯爵在9月2日，也就是洛伦佐·托尔纳博尼婚礼的前一天在桑塞波尔克罗区附近会面。然而，这些统治者的忧虑以及新的政治契约的涉及面与风险几乎没有或极少影响到洛伦佐与乔瓦娜的婚礼，因为婚礼本身实在是华丽至极。[46]

　　庆典从早上就开始了，在接亲的仪式中，乔瓦娜是绝对的焦点，新娘此时从父母的家被接到丈夫的家，这也是地中海文化的一项传统习俗。新娘在充满仪式感地离开娘家的过程中一直受到众人的围观。据纳尔多·纳尔迪的记载，当乔瓦娜出现在托尔纳博尼府邸前，有一大批观者聚集在那里一睹这位17岁新娘的风采。她身穿耀眼的白色长袍，头发梳理得很精致并配有昂贵的发饰。一群骑兵在装饰华丽的马背上迎接她，路奇·奎恰迪尼和弗朗切斯科·卡

斯特拉尼这两位贵族引领乔瓦娜穿过城市的街道。前者也可能是路奇·迪·皮耶罗，他是乔万尼·托尔纳博尼母亲的侄子，在公众中有一定的声望并于1464年被授予爵位。年长一点的弗朗切斯科·卡斯特拉尼也得意于自己的骑士爵位身份，由于父亲的早逝，弗朗切斯科在12岁时就被封爵，这是他直到死前都始终引以为傲的。护送的队伍中也有许多年轻人，当时短居在佛罗伦萨的西班牙大使，来自坦迪拉宫廷的伊尼戈·洛佩斯·德·门多萨（Don Íñigo López de Mendoza）的亮相使队伍更添几分荣耀，他也是缔造和平条约的谋划者之一。因此，与克拉里斯·奥西尼进入洛伦佐·美第奇府邸的那一次接亲相比，乔瓦娜的接亲更像是一个凯旋的游行队伍。[47]

在纳尔多·纳尔迪的颂诗中，乔瓦娜享有众神的陪伴，丘比特确保行进队伍穿过层层人海时的安全，维纳斯则撒下来自奥林匹斯山的玫瑰。于是乔瓦娜犹如披上深红色的花衣——援引维吉尔的诗句："如同被深红色点缀的印度象牙或混合玫瑰红晕染的白百合。"再也没有更合适的言语来形容这一令人陶醉的时刻了。[48]

诗人还生动地描绘了乔瓦娜抵达雄伟而富丽堂皇的托尔纳博尼府邸时的场景。在古典建筑主层的窗户之间种了一棵橄榄树以供人们赏心悦目，橄榄树所带来的欢欣在克拉丽丝·奥西尼和洛伦佐·美第奇的婚礼中就有所叙述：当克拉里斯·奥西尼接近美第奇府邸时，橄榄树被胜利地悬挂在窗边。在桑德罗·波提切利设计并由其工作坊所完成的画作《婚宴》（见图20）中，画家用了一种与

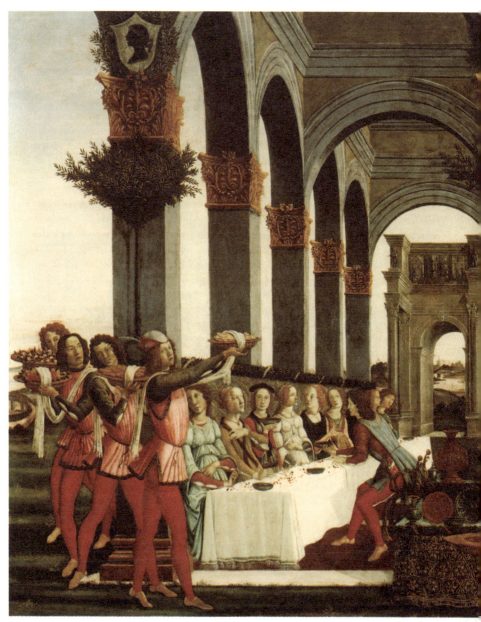

图 20　桑德罗·波提切利和工作坊:《婚宴》,私人收藏

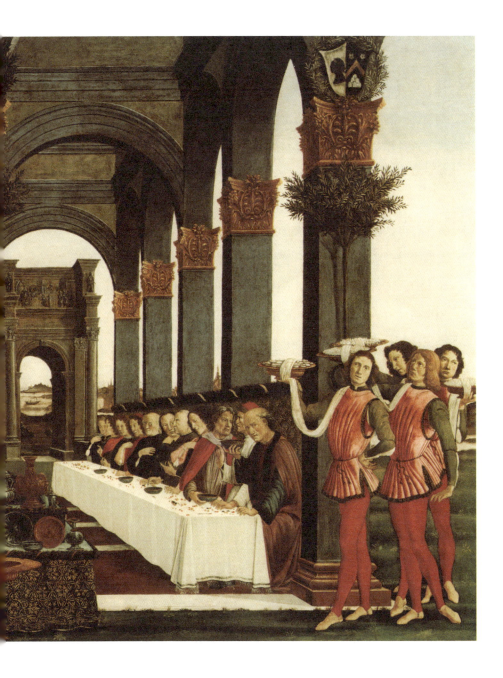

胜利以及洛伦佐·美第奇本人相关联的植物来代替树和月桂花环的装饰。画中可以轻易地辨识位于右边桌子第四位的正是洛伦佐本人。这件作品刻画的是贾诺佐·普齐（Giannozzo Pucci）和卢克雷齐娅·碧尼（Lucrezia Bini）的婚礼*，洛伦佐在其中扮演着安排婚礼的中间人的角色。橄榄树是常青树，它象征着生命、富足、和平与智慧，但是在纳尔多·纳尔迪的诗歌中则强调这一树种与雅典娜的关联。当宙斯允诺将阿提卡赠予可以为这块土地带来最大恩惠的竞争者时，雅典娜因让一棵橄榄树发芽而被宣告为优胜者。于是，橄榄树便成为一种神圣的树，它是和平、城邦、市民精神和全面繁荣的象征。通过这种方式，纳尔迪表达了对佛罗伦萨这一"阿诺河上的新雅典"的敬意。[49]

乔瓦娜抵达她的新居所时有一群人蜂拥而至见证这一时刻，乔万尼·托尔纳博尼站在主入口处，准备迎接她年轻的儿媳妇并引领她进门。托尔纳博尼家族府邸看起来更像是一个皇家宫殿而非私宅，据纳尔迪的记载，多数的墙上都装饰有各色壁画。宽敞的大厅为这一盛景摆满了精致的条纹桌子。佛罗伦萨贵族的精英们都来参加这一婚礼盛宴，西班牙大使在尊贵席位上就座，乔万尼显然试图与著名的罗马大使卢库鲁斯相比肩。婚宴上提供了充裕的食物和酒水。

* 贾诺佐·普齐（Giannozzo Pucci）和卢克雷齐娅·碧尼（Lucrezia Bini）的婚礼场景出现在波提切利根据薄伽丘的《十人谈》所创作的《老实人纳斯塔基奥》系列作品中。这些作品是1483年作为新人的结婚礼物受洛伦佐·美第奇的委托而创作。——译者注

根据纳尔迪的叙述，在第一道菜之后，每一位宾客都获赠了一枚覆盖着一片金叶的松果，那是传统多子的象征。当宴会接近尾声时，第一个举杯者的祝词自然是期待新婚夫妇繁衍子嗣，纳尔迪以诗歌与音乐之神阿波罗之口赞美乔瓦娜的第一个孩子也很难超越她的美丽。[50]

在第一场宴会之后，庆典换了个地方。在毗邻托尔纳博尼府邸的圣弥额尔巴托尔迪教堂前的广场上，也就是现如今的安蒂诺里广场上，搭了一个平台。按照传统，上面铺着帆布并悬挂着挂毯。其中的一边可能摆放着一件精美的、盛放着各种银器的展示柜。接下来有一场为出身高贵的年轻人们所安排的酒会，其中就包括了洛伦佐·托尔纳博尼堂兄的儿子，年轻的皮耶罗·德·美第奇，这个年轻人将在洛伦佐的一生中扮演着重要的角色。

比新郎差不多小4岁的皮耶罗出生于1472年2月15日，他是所有佛罗伦萨年轻贵族中身份最尊贵的。作为洛伦佐·美第奇的儿子，他自然接受了最出色的教育。他在不足6岁的时候就开始写信，在1478年9月21日的一封信函中他告诉父亲："我已经开始学习维吉尔的一些诗句，几乎可以熟记西奥多书的内容，我的老师每天都听我背诵课程。"一年后，他已经能用拉丁语给父亲写信："我们很好，时间都花在学习文学上。"他之后又掌握了希腊语，因为他可以毫不费力地以品达的风格来表达自己的想法。在佛罗伦萨圣三一教堂的萨塞蒂礼拜堂的壁画上描绘了站在老波利蒂安身后的年轻的

图 21—22　多米尼克·基尔兰达约:《圣方济各坚振圣事》,佛罗伦萨圣三一教堂萨塞蒂礼拜堂

皮耶罗的形象（见图 21—22）。由于受到了波利蒂安的影响，皮耶罗所收藏的原稿中几乎囊括了所有的希腊文稿。

在纳尔多·纳尔迪的文字里，皮耶罗是第二个太阳神：他的光芒可与太阳匹敌，相比之下，群星都黯然失色了；另外，他总试图从古拉丁作家那儿以及缪斯赠予的希腊文学中得到启迪。事实上，皮耶罗·美第奇与洛伦佐·托尔纳博尼的确有许多共性，在很长一段时间里他们的生活几乎是平行的。他们的感情和关系很深厚以至于皮耶罗命运的致命转向对洛伦佐而言也同样是灾难性的。[51]

在婚礼的那一天，乔瓦娜享受着作为新娘的特权。伫立在圣弥额尔教堂广场上的平台主要被用作一个舞池，乔瓦娜坐在描绘着精美图案的长椅上邀请年轻男女依次成对跳舞。一支舞总是佛罗伦萨贵族展现他们优雅气质的理想机会。画家马萨乔的弟弟，也被称为"分裂者"（Scheggia）的乔万尼·迪·塞尔·乔万尼（Giovanni di Ser Giovanni）的最重要作品《婚礼队伍》（*Cassone Adimari* 图 23—24）中描绘的正是贵族们最昂贵而优雅的装扮。女士们带裙摆的华美裙子格外夺人眼球，展现了富有的年轻人炫耀她们财富与美貌的不可遏制的欲望。尽管如此，在露天广场的庆祝活动并不仅仅是贵族们的活动，邻里的居民们也同样受邀。这一对待街坊邻里的友好姿态无疑有助于提升托尔纳博尼的地位，也同样有助于维系社区关系。不过富足的食物使得宾客们难以自控，当时出现一系列冲突扭打，另外根据一位 16 世纪作家的记载，在狂欢的过程中甚至

图 23—24　乔万尼·迪·塞尔·乔万尼:《婚礼队伍》(局部),佛罗伦萨学院美术馆

有一个银碟被顺手拿走了。[52]

 当洋溢着祝福、热情、好客和欢愉的一天即将落幕时，洛伦佐和乔瓦娜回到了他们的洞房。在佛罗伦萨，夫妻的同房有着法律的地位，因为市政储蓄银行曾颁布法令，丈夫只有履行了他的婚姻职责后才能获得妻子的嫁妆。纳尔多·纳尔迪在描绘这一夫妻交合时当然没有指涉这一法律的层面，他以一种单纯的诗歌术语将其比拟为一个神圣的拥抱：当乔瓦娜来到婚房时，维纳斯让云朵将她包围，这样甜蜜而神圣的夫妻欢合就隐而不显了。[53]

 紧接着的第二天早上，这对新人造访了"纯洁的众神庙宇"，这里指的应该是庆典后恢复原样的大教堂或圣弥额尔教堂。在托尔纳博尼府邸，桌子上的陈设依旧奢华，整个屋子也因最重要的一位宾客的到来而更显尊贵，那就是外交出使归来的洛伦佐·美第奇。在纳尔多·纳尔迪看来，整个佛罗伦萨再也没有人可以获得比洛伦佐更多的敬重，他对洛伦佐也是极尽赞美之词。作家将皮耶罗·美第奇比拟为阿波罗，而将他的父亲比肩朱庇特。整个佛罗伦萨的和平与繁荣都归功于"豪华者"洛伦佐，他"统治着伊特鲁里亚，保卫着祖国的国土并驱逐那些敌对的威胁"。他的出席也是西班牙公使出席这场宴会的重要原因。从各种文献中得知这两位私交不错，他们都曾参与一些协商从而将早先的政治冲突暂且搁置。和洛伦佐的私下会面能够给公使一个机会交流最新的政局动向。而对于乔万尼·托尔纳博尼而言，他也抓住了这样一个机会骄傲地公布这一婚

典的进展。作为主人，他确保提供最好的音乐、舞蹈和游戏等各种娱乐活动。[54]

 在婚礼的第三天也就是最后一天，由马索·德格里·阿尔比奇组织的格斗比赛角逐出了胜者。模拟的交战总是在火炬光照下的深夜举行，乔瓦娜作为赛事之主有权推选胜者。整整三天的婚礼庆典活动最终在一场省亲中圆满结束。为了向父母表达敬意，乔瓦娜在年轻竞赛者的陪伴下回到了娘家。新娘和新郎家族都充分利用了这一欢庆的气氛巩固与其他有影响力家族的关系。每一个迹象都说明了两个有势力家族的联合能够进一步提高双方的地位和影响力。此后，由佛罗伦萨最知名的艺术家完成的两件卓绝的艺术委托作品凸显了社会对这一新人日后的高度期许，与此同时也印证了托尔纳博尼作为重要的艺术赞助家族的身份。

第三章

智慧与美丽

婚礼庆典的落幕意味着洛伦佐和乔瓦娜新生活的开始,他们婚后有时居住在佛罗伦萨城中心的托尔纳博尼府邸,其他时间则居住在位于城市北部山上基亚索马赛雷利的家族乡间别墅。新婚夫妇在结婚的第一年委托了一些独特的艺术作品用以装饰以上两处府邸的私人空间,彰显了这对年轻夫妇的新身份以及对未来的期许。在托尔纳博尼的别墅内,佛罗伦萨最知名的艺术家绘制了精美的环形壁画,其魅力与别墅宜人的乡间环境达到了完美的契合。

和许多家境优渥的佛罗伦萨人一样,托尔纳博尼家族也在难忍的暑热之际离开城市去乡间避暑。在早期的文献中,例如利昂·阿尔贝蒂的《论建筑》就曾罗列了相较于城市住宅乡村居所的诸多优点,其中一项就是屋主能够从他的别墅监督耕种其土地的佃农。另外,居住在乡村可以令人精神焕发,而那些希望远离日常生活的担忧与焦虑、全身心地寻求平和与安宁的人们也可以在乡间学习和冥想。[55]

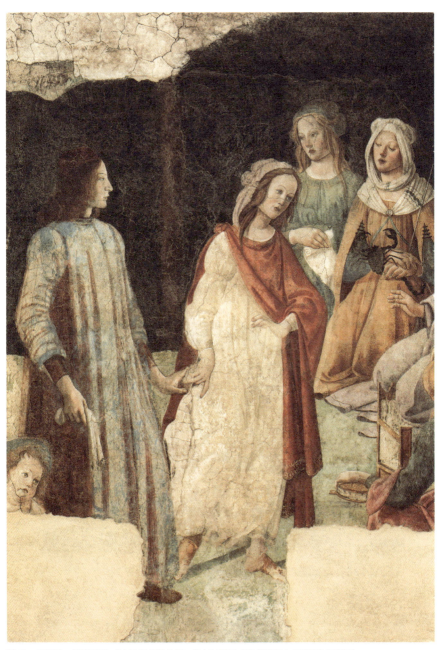

图25　桑德罗·波提切利：《文法引领洛伦佐·托尔纳博尼走向哲学和人文学科》(局部)

托尔纳博尼家族的郊外住所符合乡间别墅的建筑样式，别墅距离老城的城墙不超过两公里，距帕尼中世纪教区的圣斯特法诺教堂也不远。在佛罗伦萨城最早的鸟瞰图里，这一教堂清晰可见地位于从珀塔法恩扎起始的狭长主干道路的旁边。因此这一座位处交通便捷地带的别墅成为短暂逃离城市紧张生活的理想之地。佛罗伦萨以北的缓坡山地也是绝佳的位置。托尔纳博尼家族的别墅离老科西莫的别墅非常近，之后皮耶罗也在那儿居住过，最后洛伦佐·美第奇将其改造为一处文人会所。这一文艺复兴别墅虽然是一个隐居和休闲的地方，但也同样是私人聚会和交流的场所，艺术家和文人们齐聚一堂交流着各种想法。美第奇别墅正位于托尔纳博尼家族北部的一个名为卡雷奇（Careggi）的地区，美第奇家族博学的朋友们很快就发现其命名暗指着"美惠三女神"。[56]

从托尔纳博尼家族别墅到美第奇别墅需要沿着泰兹勒河朝西北方向上山，另一条路是沿着尹康特里路朝东北方向走，最终到达梦特基，另一位 15 世纪的贵族弗朗切斯科·萨塞蒂也在那里拥有一座如宫殿般美丽的乡村府邸。和乔万尼·托尔纳博尼一样，萨塞蒂也曾经作为美第奇银行里昂分行的经理而身负重要职责。除了地位与职业之外，托尔纳博尼家族、美第奇家族和萨塞蒂三大家族还拥有诸多共同点，譬如他们都十分热爱乡村生活。1488 年当弗朗切斯科·萨塞蒂必须在里昂处理银行事务时，曾写信给乔万尼·托尔纳博尼表达他对佛罗伦萨乡村生活的怀念："我想象着在一幢豪华

别墅内享受半刻安宁,尤其是在弗朗切斯科·诺依别墅(Franceco Nori)的阿弗里克农场,据说那里有一处喷泉。"萨塞蒂这里提到的是穿越阿诺河的城市的另一边,属于安特拉的圣母玛利亚教区的乡间居所。很显然,哪怕仅仅是对乡间短居生活的遐想都能给萨塞蒂增添幸福感。[57]

乔万尼·托尔纳博尼在1469年获得了基亚索马赛雷利地区的一座乡村宅邸的所有权,在此之前这间房屋是属于加里阿诺(Galliano)家族的,当男主人皮耶罗·蒂·菲利普突然过世的时候,这间房屋刚刚以时尚的风格整修过。这座别墅有两层和三层的多种结构,在过往几年的修建中逐渐形成了沿着长方形庭院长边的两个主要的生活区(见图27)。皮耶罗的遗孀蒙娜·吉内芙拉(Monna Ginevra)无力维护这个巨大的别墅,最终决定转手他人。长久以来都希望能在这一个区域有一座大宅邸的托尔纳博尼家族立刻抓住了这次机会。当这项买卖落实的时候,中间人是"痛风者"皮耶罗——"豪华者"洛伦佐的父亲。[58]

乔万尼·托尔纳博尼起初是代表他自己以及他的3个哥哥购买这一别墅的,不过1480年的市政财产登记簿上的记载显示出他很快就成为这座别墅的唯一所有者。乔万尼立即开始在屋子里留下自己的个人印记,他开始将家族纹章烙印在内庭院周围的圆柱上,之后又根据自己的趣味内外整修了整幢别墅。1498年的一个清单揭示了整个别墅的布局和用途。一方面,乔万尼将其作为子女们的居所,

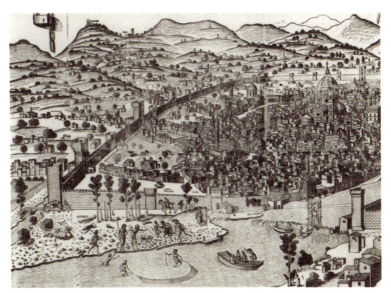

图 26　佛罗伦萨链状俯瞰图

图 27　佛罗伦萨托尔纳博尼·莱米别墅

洛伦佐和卢多维卡在顶层都有一个带前厅的宽敞房间；另外，按照传统，佣人们也是家族日常生活的一部分，一些位于东边的夹层小屋子则供他们使用。大部分的活动都在一层进行，那里的许多间屋子都连接装饰有精美水井的内庭院，那是整个别墅真正的核心区域。拱形的储藏室存放着农民种植的各种水果，餐点在一楼的厨房中准备，清单上还列举了一个烤面包的专门区域。[59]

在别墅完全完工的几个月里，访客络绎不绝，而大门也常常敞开以迎接客人们的到来。别墅还有两个大房间以供宾客们弹奏乐器和进行游戏活动。一层接待室有两套棋盘和一个臂上里拉琴。对于洛伦佐的那一辈而言，游戏、谈话和文艺娱乐是贵族们在乡间休憩居所最重要的消遣方式。当然，他们也有其他的放松形式，例如，在托尔纳博尼家族别墅里有一间配有参考工具书图书馆的小型书房，里面藏有大约30卷本的拉丁和意大利语书籍。正如西塞罗所说的，还有什么能比读书更让人愉悦呢。托尔纳博尼家族这样的人文修养典范自然也会充分利用乡村生活的平和宁静来学习和沉思。尽管如此，现存的清单上也还是有一些暗示着乡村随性生活的物品，例如一个曾属于乔万尼孙子乔万尼诺的草帽。[60]

1487年乔万尼诺出生前，佛罗伦萨最著名的画家之一亚历桑德罗·菲利佩皮，也就是大名鼎鼎的波提切利，就曾被派遣在别墅里创作。15世纪70年代早期，波提切利就以优雅和温柔的忧郁风格闻名。他擅长对非宗教主题的描绘：没有其他画家像他那般熟稔古

典神话世界令人着迷的力量。他最知名的作品《春》常常被誉为一首拥有难以企及魅力的精致的"田园之歌",一首以绘画形式表现的诗歌。波提切利透过女神们的姿态展现了一种独特的优雅气质,波浪形衣纹的线条律动更加强化了这种特质。另外,画家还事无巨细地精心描绘着脸庞、手、宝石、树木甚至花丛中的花朵等。[61]

尽管通过早期的文献资料,我们对现如今收藏于乌菲齐博物馆的《春》有所了解,不过托尔纳博尼别墅中波提切利的委托作品却始终是个谜。1873 年 9 月,人们多少有些意外地在别墅顶层的一间屋子的白墙下面发现了彩色的壁画。当这些壁画被猜测可能是波提切利的作品时,别墅的所有者佩特罗尼奥·莱米(Petronio Lemmi)立即召来了一些专家,他们进一步证实了这些作品确为波提切利所作。莱米之后就将这些壁画取下并将其卖给了巴黎的罗浮宫(见图 30、图 33)。[62]

当这些壁画被发现之后,其中的一幅能隐约看见阿尔比奇家族的纹章,另外两幅当时的肖像也同时浮出水面,画中人物的身份在画作发现之后很快得以确认,他们正是洛伦佐·托尔纳博尼和乔瓦娜·德格里·阿尔比奇。1498 年的一则清单证实了这些,文字记载洛伦佐在顶层有一套私人房间,而房屋的那一部分正是由波提切利所装饰的,其中包括被描述为"洛伦佐楼上的屋子"和"楼上的新屋子"的两个房间,这两间都被用作私人的卧室。洛伦佐的屋子里有两张床(一个帷帐床和一个长沙发床)、一张桌子和两个衣柜以

及一系列家居用品。房间的墙壁上装饰有一张《圣母圣子像》，还有一张绘有耶稣诞生的画布。简言之，波提切利的壁画是内室装饰的核心部分，它所融入的环境与目前存放它的那种客观而不涉个人情感的博物馆相差甚远。[63]

波提切利的壁画原本填满了整个墙壁，壁画的四周有一个绘制的建筑外框，这样又营造了一种纵深的幻觉并暗示了外廊通道之后的空间。反面的墙面上也装饰有壁画（至少是一部分），不过目前仅有一个毁坏严重的残片留存（见图29）。画面上细密的风景中有两个真人大小的特写肖像。其中披着红色斗篷、容貌已不可辨的男子被确认为是乔万尼·托尔纳博尼，站在他身旁的是他的女儿卢多维卡，从身高上来判断，卢多维卡大约十来岁的样子。这件画作记录了在花丛中一个简单支架桌边的一场非正式的户外集会，另外有船只在山路背景中的河流上穿梭。[64]

波提切利在这里融合了三重世界——观者的世界、被描绘者的世界以及神话和寓言的世界。在这彼此交融的不同世界中，洛伦佐和乔瓦娜被塑造为画面的主角：伴随着洛伦佐出现的是人文的象征；站在一个封闭花园中的乔瓦娜面对着的是维纳斯和她忠诚的同伴们。我们甚至几乎无法辨识背景中的植物，不过左上角伫立着一个喷涌着泉水的文艺复兴风格的喷泉。乔瓦娜的着装和珠宝彰显着她作为洛伦佐妻子的身份。丘比特和家族纹章（已磨损）从视觉上和图像学上将这一对结合在了一起，更加强调了这次联姻的重要性。

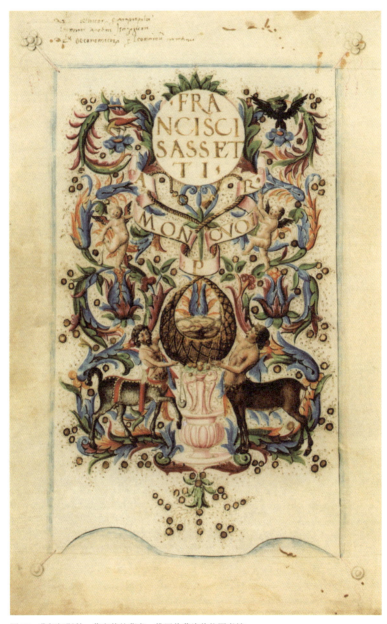

图 28　弗朗切斯科·萨塞蒂的藏书，佛罗伦萨洛伦佐图书馆

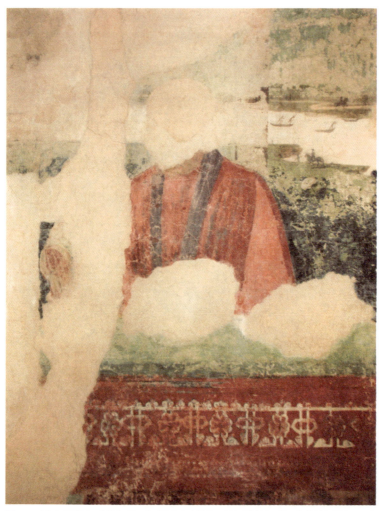

图 29 （传）桑德罗·波提切利：乔万尼和卢多维卡·托尔纳博尼，佛罗伦萨托尔纳博尼·莱米别墅

将洛伦佐和乔瓦娜与人文艺术和众神相对应有着很充分的理由，因为壁画传达了新婚夫妇个人的成就，个人生命的充实，同时也展现了他们的结合并非局限于物质上的相互给予。画作不仅考虑到他们的社会背景，也考虑到他们当时的年纪。乔瓦娜出嫁时年方17，是当时少女成婚的一个普遍的年纪，而洛伦佐在结婚时却只有18岁，由于大部分佛罗伦萨男子成婚的年纪约在30岁至35岁，因此他几乎比当时新郎的平均年纪小了至少10岁。

洛伦佐接受了与他的社会地位相匹配的人文教育，能够接触到稀有的古希腊手稿有助于他成长为一位年轻的学者。他对拉丁文和希腊语的微妙之处有敏锐的洞察力，因此波利蒂安视他为自己最出色的学生之一。乔万尼意识到自己儿子广博的才能，也因其能够熟练掌握一门自己从未精通的语言而格外引以为傲。以下的一段文字收录在洛伦佐的新婚颂诗里，纳尔多·纳尔迪让乔万尼给她新进门的儿媳妇写了下面这段话：

> 你有幸嫁与一位品行出色的丈夫，因为他已经启程前往众缪斯的居所并追逐着星辰，神圣雅典娜守护的杰出艺术滋养着他，他所聆听的是最古老拉丁文本的教诲。他甚至有勇气从希腊的源头中汲取养分，这样他便可通晓这些语言。[65]

人文主义的教育不仅可以提升一位年轻男子的声望，也赋予他

智慧与美丽

某种权力，从而使他成为一位有地位女性合适的结婚对象，因此有一件为纪念这段婚姻而委托的艺术作品可能描绘的正是"雅典娜的人文"。另外，由于这件作品被推测最初是由乔万尼·托尔纳博尼所委托的，纳尔迪的文本中也暗示这些壁画是在与乔万尼讨论的基础上制作完成的。不过名声斐然的波提切利毕竟不是徒有虚名，这个复杂的寓言故事并不仅仅肯定了洛伦佐的杰出，它精巧的构图还激起了一种内在的冥想。

画面的中央，一位年轻美丽的女子手牵着洛伦佐，这是一个经典图式的变体，这样的图式经常用来暗示一段穿越想象世界的探险旅程。例如在《神曲》中，最初陪伴但丁的是维吉尔，之后是比阿特丽斯。早期的意大利书籍中有两部重要著作的插图也有这样的图示，它们分别是 1508 年在佛罗伦萨首次出版的费德里科·费莱兹的《四域的旅程》(*Federico Frezzi's Quadriregio*) 以及 1499 年 12 月最早在威尼斯出版的著名的《寻爱绮梦》*。在波提切利的版本中，洛伦佐的引导者是"文法"，她是所有人文艺术的"基础、门槛和渊源"。她在画面中的突出位置缘于其在人文学科中的特殊地位，佛罗伦萨的政客和文艺复兴的学者们都坚定地信仰语言的力量。对于洛伦佐的导师波利蒂安而言，透彻掌握文法知识是学习一切知识的前提。[66]

* 《寻爱绮梦》(*Hypnerotomachia Poliphili*)由威尼斯人阿尔都斯·曼尼修斯（Aldus Manutius）于 1499 年前后印刷出版，被誉为是最晦涩的文艺复兴出版物之一。——译者注

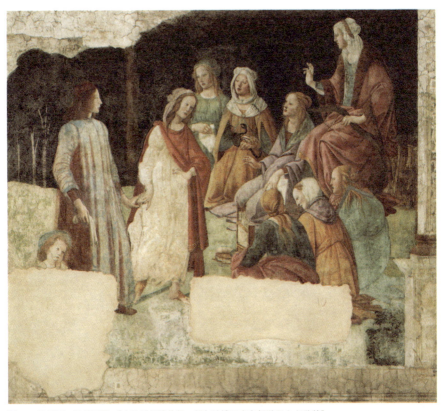

图 30 桑德罗·波提切利:《文法引领洛伦佐·托尔纳博尼走向哲学和人文学科》

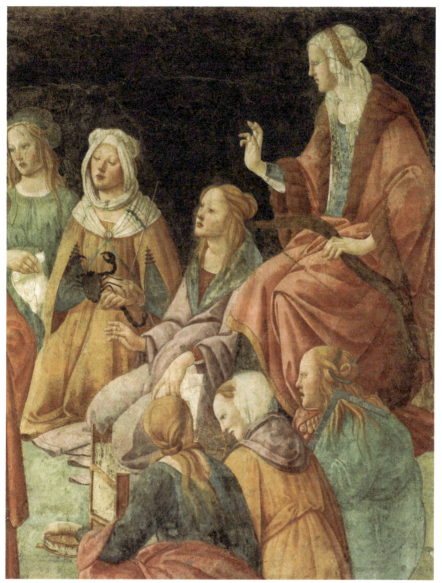

图 31　桑德罗·波提切利:《文法引领洛伦佐·托尔纳博尼走向哲学和人文学科》(局部)

按照对传统教育的理解，三门首要的人文学科分别是文法、修辞和逻辑（或辩证法），这三门构成了所谓的"三艺"（trivium），即以语言为主的学科，而另外由算术、几何、天文与音乐所组成的"四艺"则属于以数学为主的学科。在波提切利的壁画中，代表七门人文学科的女性中的六位围成了一个半圆形，每一位都有一个清晰可辨的特征。代表修辞的女子手持一个蝎子，典出12世纪里尔的阿兰（Alan of Lille）所创作的一篇说教诗《完美的人》（*Anticlaudianus*），其中所传达的一个观点即雄辩是打败谣言的有效方法。在运用这个传统的绘画母题时，波提切利受到了安德里亚·迪·博纳尤托[*]在新圣母大殿西班牙礼拜堂的壁画和一些插图手稿的影响。在这七位女性形象中，算术是最活跃的角色，她目光凝视着洛伦佐并同时举起右手，由于数学能力对一位银行家的儿子而言十分有利，因此这样的安排也不足为奇了。这也是前文所提及的一篇献给洛伦佐的谏言的主旨（见图8），文中作者指出作为一门直接应用于贸易和商业的科学，算术在实用性上远远高于其他的学科。[67]

波提切利的壁画传达了一种很高的道德理想：让所有人文学科在场并不是一种巧合。在15世纪佛罗伦萨受到颇高评价的作品——但丁的《飨宴》中，作者曾作出如下的判断：

[*] 安德里亚·迪·博纳尤托（Andrea di Bonaiuto）是1343—1377年主要活跃于佛罗伦萨的画家。他最出色的作品是新圣母大殿圣母加冕的彩色玻璃窗。——译者注

> 只是为了享乐而与智慧的某些方面为友的人，像那些以听歌为乐或以研习修辞和音乐为乐而回避其他学科的人们一样，都不配享有哲学家的称号，因为所有的学科都是智慧的分支。[68]

因此，那些真正热爱智慧的人不会忽视任何形式的科学和任何来源的知识。洛伦佐·托尔纳博尼正是这样一位"求知者"，而那一位居于高位正面对着洛伦佐的女性形象代表哲学，在中世纪的寓言性再现作品中，她通常是作为类似集会的女掌事。波提切利通过相对年轻的容貌、一张弓和昂贵的斗篷这些不同寻常的特征将这一化身以一种新颖的方式加以描绘。[69]

到了15世纪，为哲学的象征增添一些魅力已较多见。波伊提乌在他尤其著名的文章《哲学的慰藉》中曾将哲学比拟为一位衣着破旧的老妇，然而在之后的数百年间，哲学的形象却愈活愈年轻。在一件可以追溯至1485年的佛兰德人的手稿中，哲学被描述为坐在一位哲学家兼诗人的床榻旁的一位衣着华丽而优雅的女孩（见图32）。在意大利半岛，但丁的《飨宴》可能影响到了这一形象传统，自从这位伟大的佛罗伦萨诗人将哲学喻为"一位优雅的女士……最为高贵和美丽"之后，罗马的圣玛利亚密涅瓦小教堂中的哲学的化身形象呈现的也是颇为年轻的容貌，这件作品是由波特切利的学生和共事者菲利皮诺·利皮（Filippino Lippi）绘制的。[70]

在波提切利寓言性的壁画中，猎人的弓作为一个特征被格外凸

图 32　15 世纪佛兰德斯插画家:《哲学的慰藉》,柏林国立图书馆

显，这一有着积极寓意的母题可能源于 15 世纪的文学作品。自从库萨的尼古拉斯撰写的《求知》(De venatione sapientiae)面世之后，知识的"狩猎"便成为研习哲学的一个知名比喻，这一类比也在熟知他作品的佛罗伦萨人文主义学者之间颇为盛行。正如猎人打猎不可没有弓，哲学家也不可无逻辑。因为按照亚里士多德的话来说，逻辑是追求真与仿真最精确的装备。因此，弓就代表着人类智慧的力量。如同人文学科有其相对应的象征，哲学也获得了一个恰当的属性。[71]

尽管如此，洛伦佐并没有被仅仅描绘成一位年轻的求知者。哲学的思考本身并不足以锻造一个高贵的心灵。在许多人看来，哲学的最高形式既不是逻辑学也非形而上学，而是伦理学，因为道德哲学并非学者的专属领域而是为所有人关注。波提切利的壁画中也表达了这样的理念，壁画的场景被设置在一片稠密而昏暗的树林中。树林可以联系到但丁《神曲》最出名的开场白：

> 在人生的中途，
> 我发现我已迷失了正路，
> 走进了一片幽暗的森林。

昏暗森林的文学母题与人类的脆弱这一主题相交织，特别是不断寻觅和充满怀疑的成年时期。波提切利的壁画在表现洛伦佐所受

的人文主义教育时就包括了道德教育。在这一寓言的再现中，德行的爱和智慧的爱不可回避地相互交织。[72]

通过金色线描和干壁画法，波提切利用一簇簇火苗来点缀哲学身上厚重皮毛质感的斗篷。火苗主要是为了指涉洛伦佐本身，因为他的守护神——早期的殉道者劳伦斯死于火烧。这一象征物曾反复出现在洛伦佐委托的以及为洛伦佐所创作的数件作品之中，已然成为他本人的一种标识。

洛伦佐那一代人培养出了一种对图案与象征的热忱，并且积累了足够多的背景知识能够将其运用于不同的场合，譬如骑士比赛、诗歌和视觉艺术之中。在这一语境里，这样一束象征性的火苗也呼应了但丁在《飨食》中所描绘的哲学的超越之美。但丁写道："她的美丽能浇熄'小火苗'，使人们受到高尚精神的鼓舞而滋养出'正确的思想'"，接着他又进一步解释小火苗所象征的是哲学的启迪，乐于接受它的人就会拥有。[73]

因此，洛伦佐和哲学女神这一想象性的会面就有着更深一层的含义。洛伦佐虽然关注人文七艺，然而所有人文学科的母亲——哲学正在亲自与他对话并认可他作为一位"求知者"。主要人物形象的动作和表情更进一步强化整个场景所营造的一种私密的环境。在基亚索马赛雷利别墅熟悉的环境中，人文主义教育背景下的洛伦佐希望继续他对人文学科的学习并始终努力地追求道德与精神的完善。整个壁画独一无二地融合了赞誉、道德劝诫以及哲学思考。[74]

在描绘乔瓦娜的壁画中,画面的重点从知识教育和对智慧的偏爱转到了爱本身。场景的安排也印证了这一点:左边的喷泉对应的是爱情花园,这是 14 和 15 世纪艺术中十分流行的主题,往往与宫廷爱情的理想紧密相关。爱情花园顾名思义是一处具有天堂般景色,充盈着花草树木的封闭乐土。在那里,陷入爱河的情侣可以在林荫路上漫步并一起在宜人的隐居之地休憩。不过,在波提切利的封闭花园中并没有热恋的情侣,整体氛围也是严肃大于轻松。年轻的、真人大小的乔瓦娜被描绘为一位新婚的女子,穿着适合日常家居装扮的朴素的加穆拉*,这种服装通常是新娘嫁妆的一部分,乔瓦娜有多件不同颜色的加穆拉,不过画中的这一件尤为优雅,它的领口一圈装饰有名贵的珍珠,并且露出了华丽的内衬的一部分。不过,整个装扮中最耀眼的却是洛伦佐所赠予的一件红宝石吊坠的项链。这一件珠宝也同样出现在纪念他们婚姻的铜质肖像纪念章上,乔瓦娜肖像的一圈刻有 "洛伦佐·托尔纳博尼的妻子" 的字样(uxor Laurentii de Tornabonis.)[75](见图 33、图 34)。

陪伴乔瓦娜的是来自神域、散发着优雅气质和魅力的理想人物,其中爱神维纳斯穿着装饰有托尔纳博尼家族象征物宝石的华丽宽松长衫。在维纳斯身旁的是她的侍女和恒久不变的陪伴者——美惠三女神,她们分别是代表着光明、欢乐和朝气的阿格莱亚、欧佛

* 加穆拉(gamurra)是 15 世纪和 16 世纪早期在意大利,尤其是佛罗伦萨流行的带袖子的束腰外衣。——译者注

洛绪涅和塔利亚。在波提切利的笔下,她们被描绘得比维纳斯更梦幻,她们的体态格外轻盈,衣纹的韵律变化加速了一种动感,进而强调了画家所试图暗示的一种观念——没有三女神眷顾的生活将是索然无味的。调色板也同样凸显了这种效果,莱昂·阿尔贝蒂在论绘画的论文中曾写道:

> 我认为应该尽可能在画面中通过各种不同的色彩表达优雅和愉悦,这种优雅可以通过特别留心对相邻色调的选择和搭配来实现。例如,你想画狄安娜引领林中仙女,那么其中一位仙女可以穿绿色,与之相邻的分别穿白色、红色和黄色……这样色彩的组合可以在多样性上增加提升画作的魅力,也在搭配中更加凸显美。[76]

波提切利的构图主要集中在一个简单的动作即维纳斯赠予乔瓦娜一件礼物,后者谦逊地收下。遗憾的是壁画损毁严重,我们已经很难确定这件礼物究竟是什么。不过,由于石灰涂层是花束剪影的轮廓,维纳斯很可能赠予乔瓦娜的是代表女神的三枝玫瑰花。这一友好的庄重表达可能也是一个具有象征意义的举动。维纳斯无疑行使着她作为美神和爱神的职责,这里自然也有多子的寓意。不过虽然家族香火的延续在任何一段婚姻中都是至关重要的,但在这里,画面强调得更多的是维纳斯的慷慨。

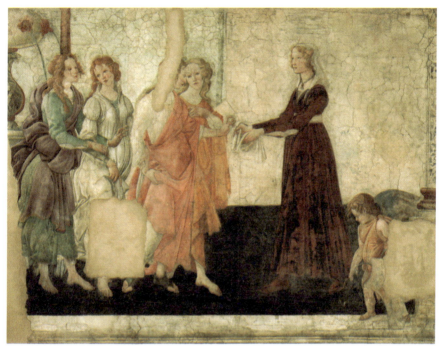

图 33 桑德罗·波提切利:《维纳斯和美惠三女神赠予乔瓦娜·阿尔比奇花束》,巴黎罗浮宫

在纳尔多·纳尔迪的婚姻颂诗中，爱神也同样被描绘为一位恩赐者。乔瓦娜一进入托尔纳博尼府邸，维纳斯就给了她一个惊喜，赠予她一个穿上即可所向披靡的神奇腰带。不过在纳尔迪的叙述中，维纳斯的礼物是一份"贞洁的礼物"，整篇颂诗也通过对乔瓦娜贞洁与品行的赞美而使她的美丽与魅力更加万无一失。波提切利的作品也因为在各方面有完美典范意义的美惠三女神的在场而加深了道德的维度。在乔万尼·皮科·德拉·米兰多拉*的哲学篇章中曾经将侍女三女神视为超越所有感官美丽的一种"理想美"的化身。洛伦佐也曾经在自己的诗句中将妻子身心和性格的形成归因于三女神的作用，他认为乔瓦娜外在的美是维纳斯的造化，而其内在美则得益于美惠三女神。[77]

通过乔瓦娜的两件意在强调其女性美德的铜雕肖像纪念章的反面（见图35），我们可以观察得更为准确。这些纪念章通常都是限量定做后作为礼物馈赠亲友的，人们通常将其视为提供灵感和冥想的对象。在乔瓦娜的纪念章中，美惠三女神是裸体的，以两位正面、一位背面的围合成圆形这样最经典的造型呈现。画面还伴随着三个献词——"贞洁""美丽""爱"，它们是彼此交织、不可分割的概念。对于人文主义者而言，没有爱的美是一个抽象空洞的概念，

* 乔万尼·皮科·德拉·米兰多拉（Giovanni Pico della Mirandola, 1463—1494）是意大利文艺复兴时期的著名哲学家，曾著有《论人的尊严》。他精通希腊语、拉丁语等多种语言，被称为佛罗伦萨柏拉图学园中继费奇诺之后的另一位重要代表。——译者注

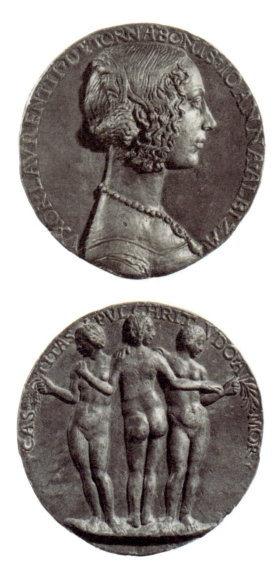

图 34—35 （传）尼科洛·菲奥兰提诺：乔瓦娜肖像纪念章；正面是乔瓦娜·阿尔比齐肖像（上），背面为美惠三女神（下），佛罗伦萨巴杰罗美术馆

美是一份令人愉悦的天赋，不过它脆弱而易损，若无贞洁的品质美就变得毫无价值。事实上，美恰恰融合了爱与贞洁两个似乎矛盾的概念。显然，波提切利壁画的主题并不仅仅是感官的美与多产，而是表现乔瓦娜的完美。正是由于她已经具备付出和收获爱的所有品质，因而被选中接受维纳斯的馈赠。和洛伦佐一样，乔瓦娜也被鼓励培养所有高贵的道德品质。从主题上看，两幅壁画的焦点虽然有所不同，但并无任何地位上的悬殊，爱、美丽和贞洁的和谐与对知识的追求同样重要。[78]

描绘乔瓦娜的壁画是通过形式与内容的自然融合来实现的，这一点比洛伦佐的壁画更为明显。正是由于波提切利的艺术才能和精美的用色，这一壁画成为对乔瓦娜美貌与谦逊的一种永恒的致敬。纳尔多·纳尔迪的诗歌曾被指责过分地彰显学识，而波提切利的寓言画则渗透着一股全然的诗意灵动。[79]

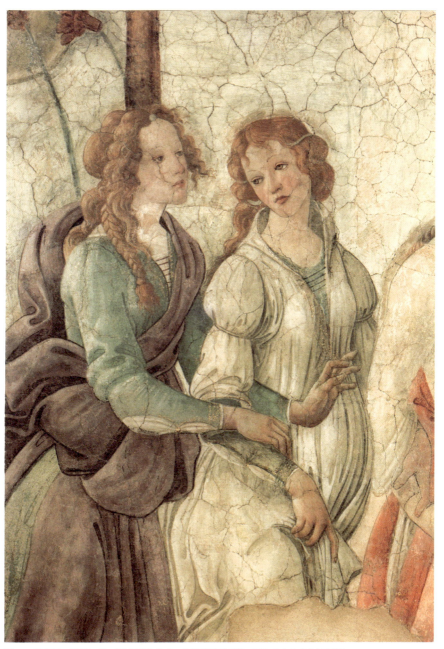

图 36 桑德罗·波提切利:《维纳斯和美惠三女神赠予乔瓦娜·阿尔比奇花束》(局部)

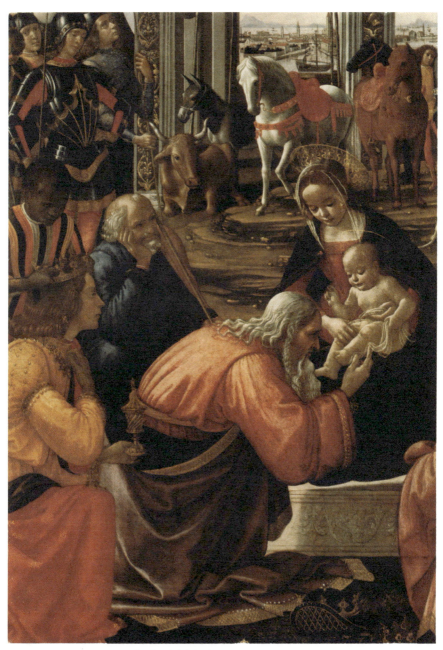

图 37 多米尼克·基尔兰达约:《三博士来拜》(局部)

第四章

洛伦佐的美丽房间

第二件为纪念洛伦佐和乔瓦娜婚姻的艺术委托作品将我们带回到佛罗伦萨的中心——托尔纳博尼府邸。15世纪80年代,这座府邸曾是佛罗伦萨最壮观的私宅,从一件木刻作品所描绘的城市一景中,我们可以轻易地找到托尔纳博尼府邸,因为它不仅位于绝对城中心即今天的托尔纳博尼街,创作者还将其名字大写"DN. G.TORNABVON［I］"雕刻在作品上。从规模上看,托尔纳博尼府邸和美第奇宫殿同样壮观。为了扩大在佛罗伦萨的影响力,这座府邸由乔万尼·托尔纳博尼亲自监工,大部分建造于1460年至1480年期间。当他父亲将这座之前归属于他叔叔尼科罗·迪·西蒙(Niccolò di Simone)的府邸分配给他之后,乔万尼便开始逐渐购得周边的地产,其中就包括之前的托尔纳昆奇塔。早在1470年,财产登记处描述的乔万尼住宅就几乎完全是新建的,7年之后,他又从托尔纳昆奇宗族中的萨尔韦斯特罗·迪·乔万尼(Salvestro

di Giovanni Popoleschi)和乔万尼·迪·弗朗切斯科·托尔纳昆奇（Giovanni di Francesco Tornaquinci）那里购得另外两处房屋，从而使他所拥有的居住面积翻了倍。1480年，乔万尼拥有了延伸至整个贝利斯波帝街（Via dei Belli Sporti，即现今托尔纳博尼街的上半段）的联排房屋，从维娜诺瓦街（Via della Vigna Nuova）相交处地段直到圣米歇尔贝尔托尔迪教堂*。乔万尼在这段街道上兴建了一面雄伟的正立面墙，从而统一了整个建筑群。[80]

乔万尼将正立面设计的任务委托给了米开罗佐的一名学生。整个建筑是朴素的，既没有粗面石砌的装饰，也没有厚重的古典檐口。尽管如此，整个立面还是很符合古典规范即"和谐的优雅"（concinnitas）。上面一层有两排拱形窗户，营造出一种和谐与对称的感觉。最初文艺复兴风格正立面最可靠的复制品是1584年斯特凡诺·邦西尼奥里（Stefano Bonsignori）的佛罗伦萨鸟瞰图（见图38）以及19世纪早期的一幅铅笔和钢笔素描图（见图39）。在邦西尼奥里的描绘中，建筑主层有九扇窗户，几米高的主入口和一个小一些的入口分隔着整个下面一层未经装饰的墙面。很可惜的是1880年大刀阔斧的翻修之后，原初的建筑已所剩无几，所幸主入口后的内庭尚且保留着，这能稍许平息我们对建筑重建的愤怒。（见图40）[81]

1480年左右，当乔万尼·托尔纳博尼的规划实施之后，这个府

* 今圣盖塔诺教堂（Santi Michele e Gaetano）。——译者注

图 38 斯特凡诺·邦西尼奥里：佛罗伦萨鸟瞰图（局部），佛罗伦萨历史博物馆

图 39　埃米里奥·布契：翻修之前的托尔纳博尼街和托尔纳博尼府邸

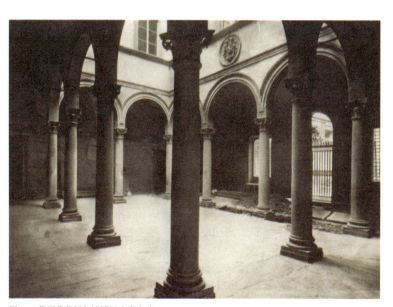

图 40　佛罗伦萨托尔纳博尼府邸庭院

邸常常被用于接待意大利半岛其他城市的权贵。15 世纪四分之三的时间里，托尔纳博尼府邸所承办的国事访问甚至超过了美第奇宫。1481 年佩扎罗贵族康斯坦佐·斯福尔扎（Costanzo Sforza）造访，1482 年乔万尼为乌尔比诺公爵和曼图亚主教举办了欢迎宴会。在结束领主宫的官方欢迎会之后，主教被安排到托尔纳博尼府邸，在那里，慷慨的招待都由佛罗伦萨共和国买单。同样，著名的军事将领卡拉布里亚的阿方索公爵和尼古拉·奥西尼（Nicola Orsini）伯爵也分别在 1483 年和 1485 年国事访问期间居住在托尔纳博尼府邸。15 世纪 80 年代是托尔纳博尼家族社会名望的盛期，乔万尼的名声直到 16 世纪末依然被称颂："无数府邸中的两座使佛罗伦萨城超越了所有城市的辉煌，它们分别是托尔纳博尼府邸和美第奇宫，后者由'国父'老科西莫修建，而前者则由家族的首领乔万尼修建。"[82]

府邸的内部与其外观相比也毫不逊色。根据诗人纳尔多·纳尔迪的描述，多数墙上都装饰有欢快而绚烂的壁画。一份详细记录房屋动产的 1498 年官方清单中记载了许多有些奢侈的陈设。基尔兰达约的一位学生在佛罗伦萨圣马蒂诺的贤人院*演讲厅的壁画中描绘了正在努力进行这项工作的官员们（见图 41）。柜橱和箱子都被打开，以确保每一项物品都被登记在册。在教堂里工作的洛伦佐的堂兄弟是负责记录府邸清单的其中一位文员，他们在府邸巡视期间所

* 圣马蒂诺的贤人院（Buonomini di San Martino）是当时诸多互助会的一个，1442 年由佛罗伦萨的主教弗拉·安东尼诺·皮尔洛兹（Fra Antonino Pierozzi, 1389 — 1459）创办。——译者注

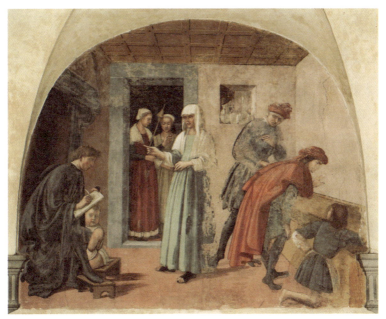

图41 多米尼克·基尔兰达约工作坊:《清点家族资产》,佛罗伦萨圣玛尔定堂

记录的丰富资料为我们解读了托尔纳博尼家族的生活方式。

一楼的房间有多种用途,除了一些层高但照明差的屋子被用作储藏室之外,清单上还包括了一间会客厅、一间军备室、一个马厩以及一些佣人的寝室。在装饰最奢华的屋子中,有一间是连接主入口至内庭的走廊,屋内有乔万尼的妹妹卢克雷齐娅的肖像,意在暗示她与皮耶罗·美第奇的婚姻某种程度上提升了家族的地位。[83]

1497年,托尔纳博尼家族的三代男人——乔万尼、洛伦佐和乔万尼诺在楼上分别有私人套房,他们各自都有很大一块的空间。这些私人套房主要位于府邸的前半部分,而佣人的寝区、厨房和安放

面包烤箱的房间则设计在后面，如此一来，生活劳作的场景和气氛就不会影响到家族成员起居空间井然有序的优雅格调。

作为家族的大家长，乔万尼有三间屋子，其中最大的一间既是他的卧室，也是他会见宾客和处理家族日常事务的场所。他在屋子里放置了许多宗教主题的画作，不仅有常见的《圣母圣子像》（这几乎是每一间宽敞的佛罗伦萨起居室或卧室的标配），还有《圣弗朗西斯》《抹大拉的玛利亚》以及《救世主》。几乎可以确定的是这张《救世主》是阿尔卑斯山北部地区由扬·凡·爱克、汉斯·梅姆林以及迪里克·鲍茨所绘制的那些基督肖像画的一个变体，这是一件很适合沉思的祈祷画作。乔万尼也频繁使用临近卧室的一间隐私性很好的书房，屋内有两组很大的蜡烛、他的私人信笺、小型的上漆神龛以及安放着不少昂贵勋章的小陈列柜。[84]

乔万尼的孙子乔万尼诺的屋子陈设则以舒适温馨为主，床和床上用品都由昂贵的材料制成，屋里摆放着一些铜币、镀金碗和蜡烛。他的那个胡桃木材质、纯金装饰的婴儿摇篮被保存在了府邸的别处，从这点上不难看出他的受宠程度。虽然他已长大，但家族却将摇篮视为具有象征意义的一个珍贵物件。[85]

不过最华丽的还是洛伦佐的房间。即使是负责记录清单的文员们也不由自主地赞叹他房间的"华丽"，这样的赞许之词在财产目录这样的著述中很少见。洛伦佐的房间原本就是一个名副其实的展示之屋，屋中摆满了精心装点的物件以及由一批优秀艺术家所创作

的色彩绚丽、细节精致的作品。最为难得的是所有专为这间屋子创作的作品都留存了下来。近来的研究确定了屋内悬挂的作品包括出自多米尼克·基尔兰达约的圆形画作《三博士来拜》（佛罗伦萨的乌菲齐美术馆）、《伊阿宋和美狄亚故事》的三联画（其中有一件收藏在巴黎的装饰艺术博物馆，另外两件是私人收藏）、两幅《围困特洛伊》的板上画作（牛津菲兹威廉博物馆收藏）和两件小幅的竖形板上画作《维纳斯》与《阿波罗》（私人收藏）。这些作品共同营造了令人惊艳的整体装饰效果。

基尔兰达约的大型圆形画作《三博士来拜》所描绘的"我们的女人和贤士们为耶稣赠送礼物"无疑占据着重要的位置，它厚重的纯金边框更凸显其与众不同。表现世俗情节的长方形木板画可能是华丽的镀金嫁妆柜的一部分，也可能是放入镶嵌木板中的组合。而放置在肩膀高度的那块描绘着《伊阿宋和美狄亚故事》的板上画作则成为吸引目光的视觉焦点所在，据推测在其两边的是竖形画作《阿波罗》和《维纳斯》。

这两件竖形画作颇为悦目，阿波罗被描绘为一位正在弹奏里拉琴的美男子，以一种有韵律的平衡姿态站立着（见图43）。维纳斯则是典型的波提切利的风格，胸间捧着一束玫瑰花（见图42）。与托尔纳博尼别墅的壁画题材相似，这些画作都绘有托尔纳博尼和阿尔比奇家族的纹章，因此在这里代表着追求高贵知识之神的阿波罗与洛伦佐相关联，而爱神维纳斯则对应着乔瓦娜。阿波罗颤动的衣

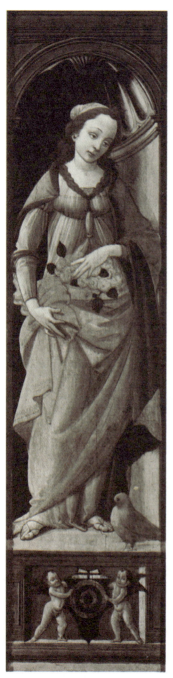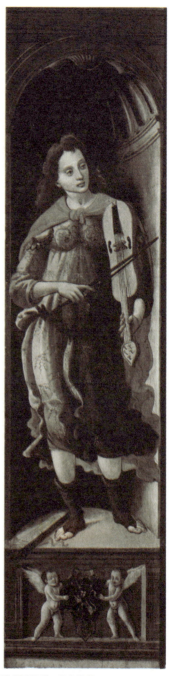

图42—43 巴托洛梅奥·迪·乔万尼:《维纳斯》《阿波罗》,私人收藏

纹上有火苗图案，而下面的这两组纹章不仅提醒着我们洛伦佐的卧室里摆放着他的婚床，代表着两个家族的纹章更是洛伦佐新的家庭生活象征性地和装饰的中心。总而言之，洛伦佐的房间是接见宾客的首选之地，足以令他们眼前一亮。[86]

在这些杰作的环绕下，托尔纳博尼家族可与包括美第奇家族在内的任何一个佛罗伦萨家族相比肩。在15世纪的佛罗伦萨，这样一个房间的装饰是年轻政治家展现自己作为艺术赞助人的极好机会。之后，杰出公民马可·迪·帕伦特·帕伦蒂（Marco di Parente Parenti）和贝纳尔多·迪·斯托尔多·瑞涅尔瑞（Bernardo di Stoldo Rinieri）也延续着这种方式，这两位都居住在大教堂附近，一位是丝绸商人，另一位是银行家。马可和贝纳尔多刚一签署婚姻协议就开始记录他们自己的分类账目，之后开始和木匠与画家们建立私交，并将房间交予他们布置和装饰。而当时只有18岁的洛伦佐也有可能自己参与到委托这些艺术作品的协商中。这些作品都是1487年即洛伦佐和乔瓦娜婚礼之后的一年完成的，因为在描绘伊阿宋和阿尔戈英雄的画作以及基尔兰达约的《三博士来拜》中有关于时间的记载。有四位艺术家参与到洛伦佐房间的装饰工程中，他们分别是基尔兰达约和他圈子中的另外三位画家：巴托洛梅奥·迪·乔万尼（Bartolomeo di Giovanni），比亚乔·安东尼奥（Biagio d'Antonio）以及1487年一位所谓的"大师"，他的身份之后被确认为是皮耶特罗·德尔·东泽洛（Pietro del Donzello）。这

四位艺术家接受委托并能够创作高品质且在传统意义上具有扎实绘画技艺的艺术作品。[87]

为了确保画作能在一年内交付并使得不同的艺术作品在视觉上能达到一个和谐的整体效果，整个创作过程都需要精确的管理，对画作所描绘的主题也有着十分谨慎的定夺。通常情况下，对题材选择最主要考虑的因素是赞助人的社会地位以及画作所放置房间的主要用途。然而，在这里问题要更为复杂，因为委托人希望利用这一机会表达诸多不同类别的主题，诸如洛伦佐对乔瓦娜的爱、乔瓦娜对洛伦佐的忠贞、骑士理想、托尔纳博尼家族的显赫地位以及他们与美第奇家族的关联，甚至对道德理想的追求。这些主题都被巧妙地融合，从而创造了一种连贯统一的整体效果。

描绘伊阿宋和美狄亚故事的三联画展现出了赞助人和他的艺术家们的足智多谋，从希腊神话中选择的这一主题恰好在各个方面都能吻合以上的那些要求。伊阿宋和美狄亚这一古老故事的核心可以用两个词来概括，那就是"爱情"与"冒险"。文学作品里描绘的是为了恢复国家统治权的年轻王子伊阿宋从塞萨里的爱俄尔卡斯到达黑海东海岸埃亚的科尔喀斯夺取金羊毛的故事。在科尔喀斯，伊阿宋遭遇了国王埃尔忒斯的抵抗，不过国王的女儿美狄亚却爱上了这位年轻俊美的希腊青年。她施以魔法帮助伊阿宋完成了看似不可能完成的任务。他们的爱情愈加深厚，最终美狄亚加入希腊阵营，而伊阿宋也庄严地宣誓要与她结婚，待拿到

金羊毛之后，伊阿宋与美狄亚就一起回到了爱俄尔卡斯。

公元前5世纪的希腊诗人品达和亚历山大时代罗德岛的阿波罗尼奥斯都曾成功地叙述过这一对恋人的故事，它是如此令人心动和着迷，因而代代相传，时光荏苒，人们却从未遗忘这一爱情和求爱的故事。伊阿宋和美狄亚在中世纪晚期的宫廷文化中也占据着一席之地，富人家常常交换描绘伊阿宋和美狄亚生活场景的象牙婚姻盒子。伊阿宋和古老的法国史诗《武功歌》(chansons de gestes)里的主人公享有同样的地位。1430年之后，菲利普三世选择伊阿宋作为金羊毛令的守护神，他的这一刻意做法为这一骑士传统增添一缕新气象并将这一希腊英雄的地位提升至又一历史新高度。伊阿宋故事的流行在15世纪达到了顶峰，他的传奇也在佛罗伦萨留下了痕迹，将阿尔戈号的传奇浪漫化的趋势可在15世纪的一系列铜版雕刻画（也被称为"奥托版画"）*中找到确切的证据。这些颇为精美的铜版画据传是佛罗伦萨艺术家巴乔·巴蒂尼†的作品，他将伊阿宋和美狄亚描绘成中世纪文学中的宫廷情侣（见图44）。这一版画折射出佛罗伦萨贵族的哲学思想，特别是富有显贵家的儿女们，他们以音乐、舞蹈与宫廷浪漫轶事自娱自乐。[88]

有时这些版画故事所强调的是爱情的忠诚和自我牺牲的意向，

* 奥托版画是根据18世纪收藏家厄内斯特·彼得·奥托的名字命名的。——译者注

† 巴乔·巴蒂尼（Baccio Baldini，1436—约1487）是文艺复兴时期意大利著名的铜版画家，主要活跃于佛罗伦萨，他曾基于波提切利的作品创作过多幅版画。——译者注

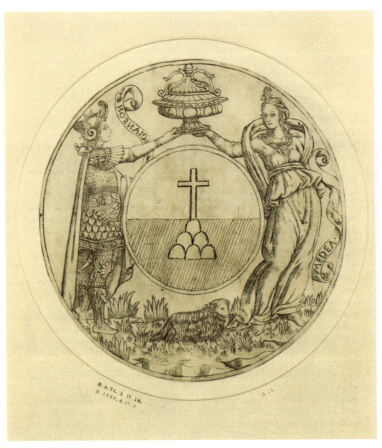

图 44 （传）巴乔·巴蒂尼：《伊阿宋和美狄亚》，伦敦大英博物馆

另有一些则是在暗示卖弄风趣的危险。这些版画中的一些确信无疑是着色的，被用来装饰香水盒的盖子，年轻的勇士们常常将其赠予他们的情人们。这些物件证实了，在佛罗伦萨，爱情的题材和在北欧的宫廷一样受宠。据了解"奥托版画"也在托尔纳博尼家族中流传，因为其中一件描绘的正是洛伦佐·美第奇和他年轻

的情人卢克雷齐娅·多纳蒂（Lucrezia Donati），他对这位情人尤其迷恋，甚至就在他迎娶克拉丽斯之前还曾以她的名义举办过一场竞技赛。[89]

这件事将我们引向了关于伊阿宋传说的第二部分即骑士精神。正是在这样的比赛中，洛伦佐·托尔纳博尼彰显了他的骑士抱负。在托尔纳博尼府邸一层的武器装备间就储藏着用于设计完备的模拟战场和竞技比赛时的各种工具设备。那些进入武器装备间及其邻屋的人们能够大饱眼福地看到那些惊人的装备收藏，哪怕是一个华美的马饰都值得一看：包括带铃铛的胸盘、镀金配件的黑色天鹅绒马鞍以及配有细致青铜装饰物的漂亮缰绳。显然，洛伦佐对骑士精神的热爱并不只是纸上谈兵。与书中所描述的间接体验相比，他更钟爱体验真实生活中竞技场上的激动。

在1493年7月中旬的一封信中，波利蒂安曾简短地提及年轻的佛罗伦萨马术师之间的一场骑马比赛，最后胜利勋章颁给了洛伦佐·托尔纳博尼和皮耶罗·美第奇。这样的比赛绝非简单的社交活动，在这样的活动中胜出除了可以提升个人的名望之外还有道德和美学层面上的意义，贵族阶层对他们战斗能力的得意丝毫不逊于他们对财富和教育的关注。[90]

当然，选用伊阿宋的传奇故事来装点洛伦佐的房间并不仅仅因为其爱欲和骑士的寓意，同样重要的还有其成功探险的故事。当伊阿宋成功获取了由一条巨龙看守的金羊毛之后，他带着宝物

和一位新娘成功地从科尔喀斯返回到希腊,这些带我们再次回到赞助人的姓氏家族——托尔纳博尼。事实上,伊阿宋跨越大海来到黎凡特的探险无疑也十分吸引乔瓦娜的家族,她的祖父曾长期执掌佛罗伦萨舰队,甚至在1404年受命前往圣地巴勒斯坦。阿尔戈船只上装饰着带有托尔纳博尼家族和阿尔比奇家族纹章的旗帜和标杆,这一艘传奇的船只在三联画中至少出现过五次(见图45—47)。

正如罗德岛的阿波罗尼奥斯的《阿尔戈船英雄纪》(*Argonautica*)中所描绘的,这里也有故事本身文学上的意义,这一公元前3世纪的作品更细致地叙述了伊阿宋与美狄亚的故事。我们知道洛伦佐深谙希腊文学,他青睐荷马风格的诗歌,也重新燃起了对阿波罗尼奥斯的兴趣,并从中受益匪浅,后者正是在希腊化时期热情推行从亚历山大港发展的那一套史诗的传统。不少佛罗伦萨的学者,包括洛伦佐的老师波利蒂安都精读过《阿尔戈船英雄纪》,波利蒂安可能在学生时代就已经熟悉这一文本了。正是由于人们对最初文本的强烈兴趣,第一个印刷版本1496年在佛罗伦萨出版了。这一计划由雅努斯·拉斯卡里斯(Janus Lascari)负责,最终呈现的是一部印刷尤其精美的古版书。[91]

因此,骑士的浪漫、家族的荣耀和古典主义奠定了将阿尔戈史诗描绘成为一件精彩的历史画作的坚实基础。三位出色的艺术家接受委托进行创作,尽管波利蒂安作为学术顾问给他们提供了一些具

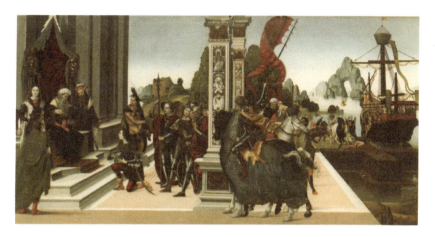

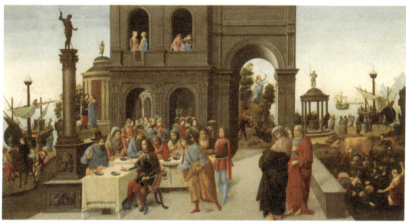

图 45—47　参见图 48—50 说明

体的指导，不过画家们依然努力地充分发挥自己的想象力。[92]

　　三人中并不太知名的艺术家皮耶特罗·德尔·东泽洛创作了其中最精湛的一部分，他描绘的是伊阿宋和阿尔戈号故事的开端，画面巧妙地将我们带入了古希腊的世界（见图48）。画面上我们能看到伊阿宋正在与刚夺取其父亲王位的叔叔珀利阿斯谈夺回政权的条件，伊阿宋被告知只要他能得到金羊毛就可以复位。站在他身边的是精选出来助他一臂之力的英雄和半神，其中就包括赫拉克勒斯、北风之神波瑞阿斯的儿子泽忒斯或卡莱斯。画作中异域风情的头饰反映出当时对一切东方事物的一种迷恋，它们被轻松地表现在一个古典场景中，譬如帕利阿斯王的头饰就是一种典型拜占庭式的，这让人更加联想到了"现代"的希腊而非古代的罗马。[93]

　　这个构图的空间效果十分独特，在前景中我们能看到一个根据透视法设计出的平台般的上升空间。稍矮一些的平面以及延伸至整个画面的纵深所描绘的是一处风景。画家以描绘兵器与古代英雄服饰一样的热情和巨细无遗的笔法处理着这一处风景。停泊在画面右端的阿尔戈号正准备迎接伊阿宋和他的同伴前往科尔喀斯，在最右方的前景中有一只天鹅。如此的细节刻画使整个画面十分生动并使观者着迷。

　　第二联画作是由曾经在诸多场合做过基尔兰达约助手的画家巴托洛梅奥·迪·乔万尼创作的。画中连续地描绘了许多连贯的情节，从抵达科尔喀斯开始直到获得金羊毛，伊阿宋在画作中至少出现过

七次（见图49）。最易辨识的情节是伊阿宋的任务，国王埃尔忒斯命令他完成几项艰难的壮举。首先，伊阿宋试图驯服喷火的公牛并成功使其耕种一片未开垦过的田地；接下来，他将龙牙洒进犁田并杀了身穿盔甲的男人们。在拱门下，人们能看到伊阿宋设法从被美狄亚催眠入睡的不抵抗的巨龙那里夺取金羊毛。这些情节的拼凑暗示巴托洛梅奥·迪·乔万尼的手边除了有阿波罗尼奥斯的文本之外还有一个视觉范本。在中世纪晚期，整个欧洲都曾流传有描绘伊阿宋和阿尔戈号故事的速写羊皮纸卷。然而与中世纪的草图作者和书籍插图画家不同的是，这位佛罗伦萨画家成功地营造了一种古典遗迹的风格和神韵。神庙和建筑的刻画受到了古罗马建筑的启发，巴托洛梅奥·迪·乔万尼甚至在许多方面以令人惊讶的准确度还原了原初的文本。这的的确确是一项创造，因为，事实上罗德岛的阿波罗尼奥斯文本并没有任何配图的准则。[94]

阿波罗尼奥斯的文本中最成功的片段毋庸置疑是伊阿宋与美狄亚的约会，巴托洛梅奥·迪·乔万尼将这一特别的时刻描绘在左边的远景中。就在伊阿宋启程完成任务之前，他去拜访了美狄亚，他们在和卡特神庙附近碰面。

他们无声地面对面站着，犹如橡树或高松树，只要无风便在山上静谧无声地伫立着。然而只要有一丝风声的打扰，它们就会持续地响动。于是，伊阿宋和美狄亚被爱的呼吸惊扰，注

图48 （传）皮耶特罗·德尔·东泽洛：《阿尔戈号离开爱俄尔卡斯》，玛烈莎收藏

图49 巴托洛梅奥·迪·乔万尼:《阿尔戈号船员在科尔喀斯的宴会》,玛烈莎收藏

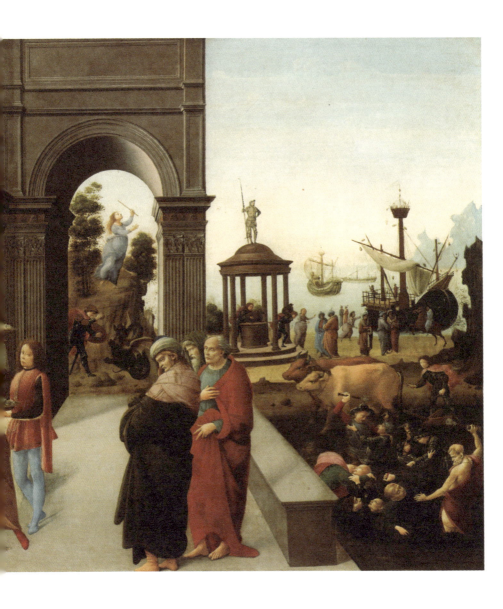

定要说出他们的故事。

伊阿宋意识到美狄亚被爱所惊,说不出话,于是打破沉默:

> 埃宋的儿子知道她爱上了这个上天派来的灾难,于是说了些宽慰她的话。

这样的片段是很难刻画的,特别是当画面局限于一个小型的构图中,不过巴托洛梅奥·迪·乔万尼依然成功地将柔情带入伊阿宋和美狄亚的会面中。这位年轻的希腊勇士意味深长地凝望着着装优雅的公主,并将自己的右手缓缓地放在她的左肩上。[95]

然而,巴托洛梅奥所画的最精美的情景是画面正中所描绘的美狄亚父亲埃尔忒斯的宫廷宴会。画家以出色、细腻的画笔加以勾勒:色彩美得很纯粹,面部的细节也描绘得精细无遗。宫廷宴会是仅限男子参与的活动,伊阿宋被描绘在前景中,认真地聆听着埃尔忒斯的嘱咐。哪怕身为国王的女儿,美狄亚也并不在列席人士中,这样的一场宴会让我们联想到婚宴。精美的碟子被放在一个拱形壁龛中,类似于作画者所处那个时代也就是15世纪的一种餐橱柜。根据佛罗伦萨的传统,有一批音乐家为宴会助兴表演。好奇的年轻人正倚靠着宫殿的窗户看楼下的热闹。于是,画家将这一宴会场景和庆祝洛伦佐和乔瓦娜的新婚相关联,进一步提高了画作主题与委托人的相

关性。

在画家比亚乔·安东尼奥的《伊阿宋与美狄亚的订婚》(见图50)中,美狄亚作为《阿尔戈船英雄纪》中故事的另一位主角得到了最清晰的刻画。这件作品可以被视为是三联画的第二幅,因为在阿波罗尼奥斯的文本中,他们的订婚先于成功获取金羊毛。就在美狄亚离开父母加入伊阿宋和其同伴的队伍后,伊阿宋就宣布他要迎娶美狄亚。他们的订婚仪式在一间小型阿波罗神殿的穹顶下举行,这一建筑的中间立柱上有一座阿波罗的小雕像,这一环境与背景中淡蓝色的无穷海域形成了鲜明的对比。就在这一对称构图的正中央,伊阿宋与美狄亚紧握着双手,这和古罗马仪式中著名的"握手之约"*是一致的,在场的男女也见证了这一场订婚仪式。[96]

不过比亚乔·安东尼奥并没有将订婚仪式仅仅描绘成一个简单的庆祝活动,它更是美狄亚对她所爱的一种无条件的奉献,因此在这里也隐射了乔瓦娜的忠贞。当然,这并不是一种纯粹字面意义上的,因为美狄亚对伊阿宋的感情太深以致失信于自己的母国。爱情,真的可以征服一切。在画面左右两边都出现的那位俊美的金发年轻人是美狄亚同父异母的兄弟阿布绪尔托斯,他的在场暗示了伊阿宋返程的艰辛。当国王埃厄忒斯跟踪他们的船只时,美狄亚杀了阿布绪尔托斯并将他的四肢一个接一个地扔向大海,从而甩开了他父亲

* 在古罗马,"握手之约"(dextrarum iunctio)指的是两个不同派别的人右手相握,象征着和谐、友谊和忠诚。——译者注

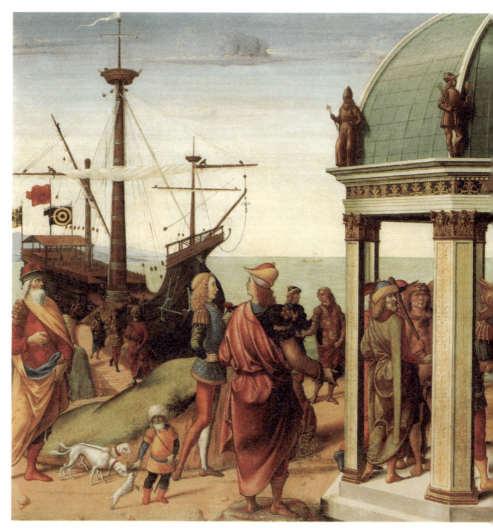

图50 比亚乔·安东尼奥:《伊阿宋和美狄亚的订婚》,巴黎装饰艺术博物馆

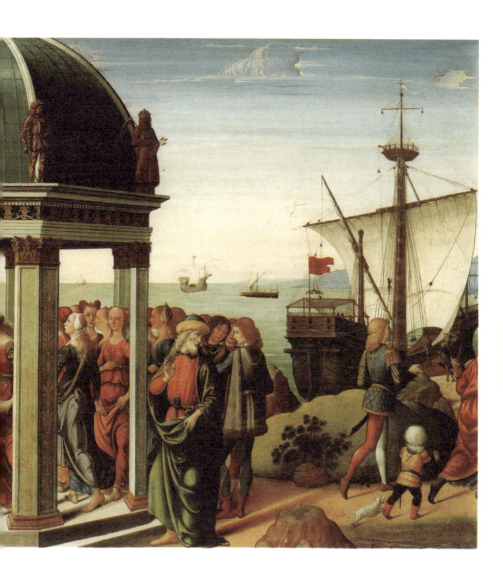

的船只一段距离并牵绊住了他们的追捕者，因为后者必须要收集并埋葬男孩的遗体。

如果将这三件作品视为一个连贯的故事，我们能清晰地察觉到画家们的创作并不是那么随心所欲。如果说伊阿宋和美狄亚故事的发展像一部电影，那么它在最终结局到来之前就戛然而止了。每个知晓故事情节的人都知道这个英雄最后违背了自己的承诺，他抛弃了美狄亚而迎娶了克瑞乌萨——国王科瑞翁的女儿。美狄亚使用法术复仇，她给伊阿宋的这位新娘送去一件有毒的裙子，使她迅速而痛苦地毙命，之后美狄亚杀死了自己的两个孩子并回到雅典。伊阿宋的结局是自杀或是被腐烂的阿尔戈号上倒下的一根横梁击中而死。

当然在文艺复兴的绘画作品中，有许多爱情故事在悲剧发生前就戛然而止了。狄多和阿尼亚斯故事的结局有时就发生在阿尼亚斯无声地离开他们第一次做爱的洞穴里，譬如由擅长装饰新婚柜的佛罗伦萨画家和插画家阿波罗尼奥·迪·乔万尼（Apollonio di Giovanni）所创作的一组作品就是以此作为最终结局的。15世纪许多为了纪念新婚而委托创作的艺术作品都是创意性地选取古典题材来强调"陷入爱河的幸福"这一主题。[97]

除了结局之外，比亚乔·安东尼奥的作品与罗德岛的阿波罗尼奥斯文本的另一个不同之处是赫拉克勒斯的在场。在阿波罗尼奥斯的叙述中，赫拉克勒斯为了寻找他被仙女色诱并拖入池中的朋友许

拉斯而留在了密西亚，这一事件发生在他们到达科尔喀斯之前。不过，在这里所讨论的画作中，赫拉克勒斯直至远征结束都始终是伊阿宋最忠诚的同伴。这种文本与图像的差异缘于佛罗伦萨的人文主义者都视赫拉克勒斯为杰出的典范。15世纪，曾任佛罗伦萨共和国执政官数十年之久的人文主义者柯卢乔·萨卢塔蒂*曾在一篇文章中将这一希腊英雄和半神视为"virtus"的理想形象，这一词粗略地翻译过来就是美德之意，尽管它实际包含有诸如智慧、勇气和力量（肉体上和道德上）等品质，它暗指尽最大努力的决心，这比简单地正视不可抗拒的力量的意义更加深远。尽管赫拉克勒斯的12项任务强调的是他体能的力量，这一几乎不可战胜的半神依然被誉为"一位聪明的人"，他以"理智之光"与邪恶斗争。这种力量和智慧的结合十分契合佛罗伦萨精英们特别看重的一种文化理想。在纳尔多·纳尔迪为洛伦佐最好的朋友皮耶罗·美第奇创作的一首赞歌中，我们能找到如下的评价："没有什么声誉能比这个更伟大——来自力量和天才的荣耀。"[98]

克里斯托弗罗·兰迪诺[†]写于15世纪70年代和80年代的两篇哲学文稿《同志会辩论》(*Disputationes Camaldulenses*)和《论真

* 柯卢乔·萨卢塔蒂（Coluccio Salutati, 1331—1406）是意大利人文主义学者、佛罗伦萨文艺复兴时期最重要的政治和文化领袖之一，1375年被任命为佛罗伦萨共和国的执政官。——译者注

† 克里斯托弗罗·兰迪诺（Cristoforo Landino, 1424—1498）是佛罗伦萨文艺复兴时期的重要语言学家和诗人，佛罗伦萨柏拉图学园的成员之一，也是洛伦佐·美第奇和朱利亚诺·美第奇的老师。——译者注

正的高尚》(*De vera nobilitate*)中将赫拉克勒斯的神话指涉"豪华者"洛伦佐,之后,波利蒂安也做过这样的类比。马尔西利奥·费奇诺最早将他的同伴波利蒂安比作赫拉克勒斯,不过这位学者努力地回避这种过于谄媚的类比。波利蒂安通过为洛伦佐·美第奇写一首赞美诗来回应,在诗中他使这位佛罗伦萨共和国的领导者拥有赫拉克勒斯的力量。在为纪念洛伦佐和乔瓦娜婚礼委托作品的情境中,将赫拉克勒斯与洛伦佐·美第奇相关联也是在所难免的,毕竟后者是促成这段婚姻的中间人。另外,在比亚乔·安东尼奥的作品中,赫拉克勒斯是伊阿宋与美狄亚订婚的重要见证人,而在船上飞扬的旗帜中出现过两次美第奇家族曾经的纹章。最后,在神殿中间的柱子上伫立的阿波罗小雕像和多纳泰罗创作的铜雕《大卫》有几分相像,后者正伫立于拉尔加街美第奇宫的内庭中。事实上,洛伦佐和乔瓦娜婚姻的第一轮协商以及之前乔瓦娜父母的婚礼也可能就是在美第奇宫举行的。在这种情况下,这一图像将美第奇和托尔纳博尼家族的关系纽带视觉化地展现出来。赫拉克勒斯的在场有着双重的意义:既是洛伦佐·托尔纳博尼对美第奇忠诚的直接表达,亦是对他政治领导的一种致敬。[99]

从伊阿宋和赫拉克勒斯到希腊英雄主义的最重要典范——阿喀琉斯——就只有一步之遥。比亚乔·安东尼奥创作的两件木板绘画描绘了在城墙之外已经僵持了十年之久的特洛伊战争的最重要篇章(见图51—52),这两件作品曾为洛伦佐·托尔纳博尼所拥有,现如

今收藏于牛津大学。战争的转折点是阿喀琉斯对赫克托的胜利。对这两个英雄之间战斗的描绘是荷马的《伊利亚特》中最精彩的部分之一。牛津大学收藏的第一件作品中，特洛伊普里阿摩斯国王的大儿子赫克托穿着耀眼的战服正与阿喀琉斯对峙，后者因为赫克托杀死了他的挚友普特洛克罗斯而怒火冲天。在这场残暴的进攻中，阿喀琉斯撕裂了敌人的喉咙。安东尼奥画面的正中位置展现了成群的士兵和战马这一骚乱的战争现场。在画面中间，赫克托依然站立着，不过画面的右侧展现了这场战斗最终致命的结局。在杀死赫克托之后，阿喀琉斯无所谓地践踏着他的尸体，被阿喀琉斯视为战利品的赫克托的遗体被绑在了马尾上，一路拖行着扬长而去。荷马描绘了阿喀琉斯驱马前行时的情景："赫克托被拖行的地方扬起了尘土，他黑色的头发耷拉了下来，曾经如此英俊的脸庞如今在尘土中翻滚。因为此时，宙斯已经将他交给了他的敌人，任由其在他父亲的土地上被亵渎。"[100]

这个瞬间在比亚乔·安东尼奥的描绘中被简化了，只见赫克托的尸体被系在阿喀琉斯的马上，血迹染红了干涸的地面。艺术家的形式太过于风格化以至于很难激起人们对荷马诗歌中的恐怖场景的联想。直到米开朗基罗，视觉艺术中才显现出真正的"可怖"（terribilita）。尽管如此，画家安东尼奥通过对古代雕塑的一些借鉴，包括一个直接取材于康斯坦丁拱门上的浮雕，仍然让我们感受到了颇为生动的混战场景。[101]

图 51—52　比亚乔·安东尼奥:《围困特洛伊:赫克托之死和木马》,剑桥菲茨威廉博物馆

比亚乔·安东尼奥详细地描绘了攻克城市这一特洛伊战争的决定性时刻。特洛伊人将木马运送进城不久,阿伽门农的勇士们就开始冲向各个城门。希腊士兵已经开始准备洗劫城市并纵火将其付之一炬。于是,画家将两个独立的叙事片段结合成了一个视觉的整体,不过为了实现这种构图,他自行增加一些自由创作的成分。例如,在阿伽门农的随行人员中有一名骑马的男子,他的马饰正是托尔纳博尼家族的纹章,洛伦佐·托尔纳博尼并不是在单纯展示他的信物与象征,而是在宣告他与胜利的希腊人同在。最重要的是,荷马史诗实质上描绘的是战争的本质,即战争的结果是由众神决定的。在这不可更改的布局中,败者也常常保有他们的自尊,而收获美丽和荣耀必然是以泪水和毁灭为代价的。

比亚乔·安东尼奥取材自《伊利亚特》的片段显然关注的是战争的主题。另外,由于荷马史诗的主旨广为人知,因此画家抓住了这个机会更加自由地运用这一文学素材。在这里,特洛伊城的建筑物受到了古罗马和文艺复兴佛罗伦萨建筑的启发。最容易辨识的是穹顶颇具特色的罗马万神殿和佛罗伦萨圣母百花教堂的简化版本。因此,尽管画作描绘的是特洛伊历史上最悲痛的一刻,即城市、普里阿摩斯国王和他臣民的彻底沦陷,不过也并未因表现了两座"未来"城市这一时间上的错乱而引起任何异议,这一颇具新意的诠释将这一场景放置在一个更广阔的语境中。特洛伊虽然被大火付之一炬,然而异教文化的历史却延续了下来。唯一成功逃离出燃烧

中的城市的正是埃涅阿斯——朱利安家族的创立者,也是罗马文明的先驱。[102]

从最早的特洛伊,到之后的罗马,直至现如今的佛罗伦萨,几十年来古罗马始终是佛罗伦萨城邦最耀眼的榜样,这曾经是莱奥纳多·布鲁尼所撰写的《佛罗伦萨颂》的核心主题。布鲁尼将城市的外在美与其内在的政治结构以及居民那"与生俱来的天赋、审慎、优雅和华丽"相关联,那些居民是"在各方面美德上大大超越其他凡人的"来自罗马的居民。布鲁尼认为佛罗伦萨是在罗马共和国的后期建立的。布鲁尼之后,关于佛罗伦萨作为新罗马的故事持续的萦绕在佛罗伦萨居民的脑海中。准确地说是在15世纪的80年代,佛罗伦萨正经历一个全新的盛世,与古罗马的比较再一次成为焦点。乔万尼·托尔纳博尼最大的艺术委托件——新圣母大殿礼拜堂的装饰再次涉及这一主题。铭文上写道:"1490年,以财富、胜利、艺术和建筑而闻名的这座最美丽的城市正享受着富有、健康与和平",这段铭文上的壁画《报喜撒迦利亚》(*Annunciation to Zacharias*)中充斥着源于古罗马的建筑和雕刻上的细节,从而使观者不可能不注意到佛罗伦萨与罗马之间的关联。[103]

在洛伦佐"美丽的房间"中,对古典文化的青睐是以各种视觉化的方式表现的,与此同时没有减损绘画素材纯粹的文学性。描绘伊阿宋和金羊毛的系列绘画成功地唤起了古希腊《阿尔戈船英雄纪》神话故事的氛围,而特洛伊战争的戏剧性场景则强调了希腊人

的卓越典范。除此之外，还有许多在视觉上对古罗马的指涉，画家能够从古典文化源泉中汲取素材并进行创作的能力也证实了文艺复兴时期佛罗伦萨对古代世界的广泛认知。

但是每一位 15 世纪的佛罗伦萨人都知道人类的历史不仅仅停滞在古希腊和罗马时期。说到底，有什么历史时刻能比基督耶稣的降临具有更深远的意义呢。如果说有那么一个主题能恰当地描绘从异教到基督教文化的转变的话，那就是婴儿耶稣受到"东方智者"的朝拜。意大利画家很着迷于这个主题，他们总是利用对这一想象性场景、华丽服饰以及大量珍贵赠礼的描绘来展现他们的创造性。当然，哪怕是最欢愉的艺术创作也决不会无视救赎的前景。从传统上由国王扮演的异教智者向耶稣献礼的那一刻起就意味着救世主即将拯救天下苍生。自古代起，主显节就发挥着广泛的吸引力，因为它体现了一个概念，即基督是第一位团结整个人类、打破一切界限并将野蛮人与罗马人联合在同一个教堂中的人物。

15 世纪许多对博士来拜主题的描绘都表现了从异教到基督教时代的转变，基尔兰达约创作的直径大约 1.5 米的大型圆形画就是其中的代表，它是洛伦佐房间内最夺目的作品（见图 53）。根据一个流行的传说，玛丽亚和约瑟夫曾在伯利恒大卫王宫殿废墟附近寻求避难所。在那里，废墟可能是一个古典神庙的形式，因此可以指代所有古代的宗教。废墟中的较高处是耶稣出生的简易马厩，这一事件象征着新时代的黎明。另外，圣母和圣子坐在一块

古典建筑的断壁残垣上。基尔兰达约在处理新旧世界的连续性视觉表达上有些困难，同时还需要保证，在表现基督题材时与嫁妆箱板上绘画以及树栅栏上描绘的古典英雄形成一个整体。基尔兰达约的构图中有许多武装的士兵，三博士随从中极少见到这么多士兵的。除此之外，画家还描绘了许多东方人和至少两位，有可能三位甚至四位同时代人的肖像，不过由于画家聪明地运用了透视法以及丰富的色调，巧妙地在圆形构图中安放了超过30位人物，避免了画面的拥挤感。[104]

虽然基尔兰达约一心一意地关注神圣事件本身，然而这件杰作还是有些刻意地彰显着他卓尔不群的艺术才能。圣子出现在画面的正中位置，三博士正准备赠予他金子、乳香和没药。三博士中的最年长者弯下腰似乎是要亲吻圣子的脚，这种忠诚的表达在这类题材中寻常可见。15世纪的佛罗伦萨，受人尊敬的凡人修士会也曾组织过这样的仪式并在特殊的时刻上演。在成立的最初十年，兄弟会有很盛大的游行队伍，这间接地体现在贝诺佐·戈佐利为美第奇宫礼拜堂创作的壁画中。到了15世纪60年代晚期，兄弟会开始专注于组织一些针对灵修和奉献的神秘形式的私人集会。乔吉奥·安东尼奥·韦斯普奇*在耶稣受难节的布道就是关于崇拜耶稣双脚主题的一个有趣的变体。当听到布道中说——"让我们

*　乔吉奥·安东尼奥·韦斯普奇（Giorgio Antonio Vespucci, 1434—1514）是意大利著名的商人、航海家和探险家亚美利哥·韦斯普奇之子。——译者注

快去亲吻这最神圣的脚吧",一位凡人修士会的成员被鼓动去亲吻十字架上的耶稣的脚,就这样,内心的体验和外在的仪式感互相得到了强化。[105]

在基尔兰达约的画作中,三博士中最年轻的嘉士伯也被刻画得十分醒目。他身穿装饰华丽的鲜红色斗篷,正在向基督献上金色容器。与此同时,一位男仆正取下他的皇冠,这同样也是一种谦卑、无条件忠诚的表达。主显节为人们,特别是地位显赫和富有的人提供了一个合适的机会,他们通过将自己描绘为基督教虔诚的典范——博士的形象来表达他们的虔诚。正因如此,画家同时代的个体形象才经常出现在诸如《三博士来拜》这样的场景之中。一个有名的例子是勃艮第的菲利普三世一本时祷书上的一幅微型画,画中穿着15世纪服饰的嘉士伯正是菲利普三世本人。关于基尔兰达约《三博士来拜》中人物身份的确认要更微妙、隐晦一些,嘉士伯的红色斗篷是洛伦佐的个人符号,正如波提切利壁画中哲学长袍上装饰的那团火苗。嘉士伯和洛伦佐的关系还建立在模仿的原则之上,异教国王在这里是佛罗伦萨青年的一个榜样。嘉士伯、梅尔基奥与巴尔萨泽一起开创了崇拜的最高和最纯粹的形式——"朝拜"。另外,哲学家国王对基督的献身能够使他们获得最纯粹的精神体悟,因此,在年轻的洛伦佐的生活中,对道德完善的追求这一主旨又被赋予了一个新的维度。[106]

许多因素的最终结合成就了洛伦佐房间的恢弘气度。这些作品

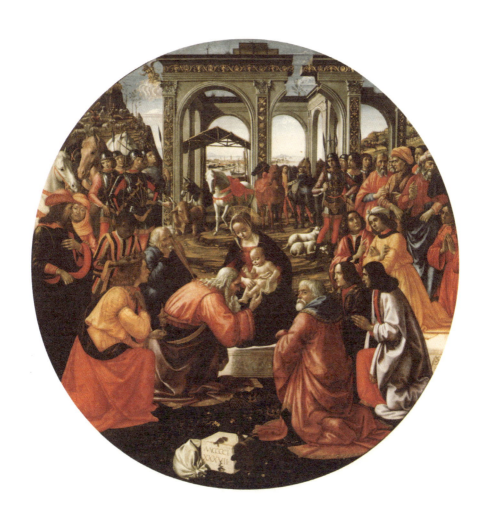

图 53 多米尼克·基尔兰达约:《三博士来拜》,佛罗伦萨乌菲齐博物馆

都是在所谓的"劳伦时代"或洛伦佐·美第奇时代所委托创作的。当文化乐观主义以一种具体而为人强烈感知的形式流行开来时,我们也可以在佛罗伦萨的任何角落找到它的痕迹。距离托尔纳博尼府邸一步之遥的圣三一教堂的萨塞蒂礼拜堂正是古典文化与基督教文化完美融合的又一出色例证。该礼拜堂是1482年至1485年期间完成的,前文所提到的弗朗切斯科·萨塞蒂是其赞助人并委托了装饰教堂的艺术作品。他的背景和兴趣爱好与托尔纳博尼十分相近。在洛伦佐·美第奇的城市再一次出现了一个黄金时代的传说。在著名的《牧歌集》中,维吉尔曾写道,一个孩子的出生将迎来"黄金时代"的回归。在古代晚期,这样的寓言就隐射了现代,基督教文化为这一神话增添了新的内涵。这一主题格外吸引人文主义者,他们竭尽智慧,才能去证实古代社会与15世纪意大利之间文化的延续性。1481年,就在佛罗伦萨人与教皇解决了一个政治纷争之后,但丁学者克里斯托弗罗·兰迪诺表达了一个希望,真正的基督教信仰能够为佛罗伦萨带来贤政,这样每个人都能响应维吉尔的文字:"现如今阿斯特莱亚回归了,农业之神回归了。"*

九年以后,阿诺河上的这座城市的确经历了一个黄金时代,之前所提及的托尔纳博尼礼拜堂的碑文也传达了同样的论调。公民的荣耀紧随的是文化的乐观主义。洛伦佐·美第奇周围活跃的政治宣

* 阿斯特莱亚也是正义女神,她的回归被罗马人视为黄金时代回归的信号。——译者注

传使这个古老的传说更迅速地传播开来,越来越多的公民,包括乔万尼和洛伦佐·托尔纳博尼都信奉自己文化的魅力。古典主义,形式的简洁、美丽,精神启蒙主义以及生活本身的无忧,这些都是洛伦佐房间的艺术作品所格外凸显的。[107]

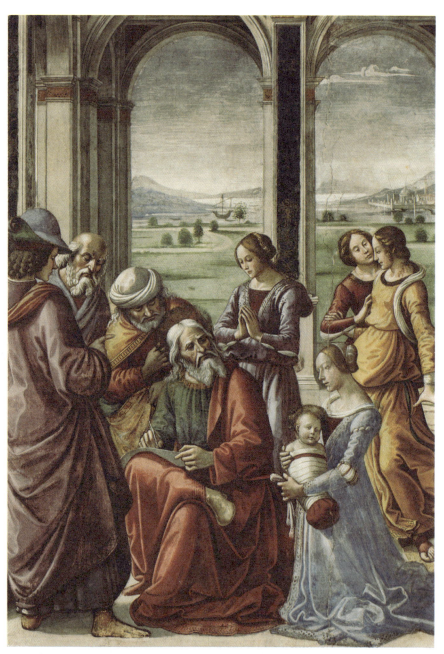

图 54　多米尼克·基尔兰达约和助手们:《施洗者约翰的命名》(局部)

第五章

命运浮沉

洛伦佐和乔瓦娜结婚的第一年所委托的许多恢弘的艺术品都证实着一种非凡的乐观主义。当然,他们儿子的降生是一个重要事件。在婚礼上就曾有希望乔瓦娜能为托尔纳博尼家族增添一位继承者的祝词,这一期望最终于1487年10月11日实现,18岁的乔瓦娜生下了第一个男孩。虽然男孩取名与他祖父一样,不过人们总是称呼他的昵称乔万尼诺。

除了受洗登记处极其简短的登记之外,并没有关于乔万尼诺降生的其他记录留存,不过视觉艺术中所留下的关于他出生的可靠线索弥补了文字资料的缺失。这并不让人感到意外,毕竟对于乔瓦娜和洛伦佐而言,乔万尼诺的出生是尤其重要的一件事。男丁的繁衍对积累了大量财富的家族而言可能是至关重要的问题。当新生儿出生的时候,托尔纳博尼家族欢欣鼓舞,他们的骄傲与喜悦体现在了一个宏伟的委托件中,那就是他们被世人所铭记的,对新圣母大殿

恢弘的主礼拜堂的装饰（见图 55），那儿的内部装饰工作在 1487 年底就已经开始进行了。[108]

托尔纳博尼礼拜堂无疑是佛罗伦萨城最让人惊艳的艺术作品群，其中包括了多米尼克·基尔兰达约创作的描绘圣母玛利亚和施洗者约翰生活的场景。除了壁画之外，礼拜堂还有朱利亚诺·达·桑迦洛设计的镶嵌块状的木质唱诗班座席、三组彩色玻璃窗以及摆在礼拜堂正中的位于中殿与唱诗班之间的宏伟的祭坛装饰。唱诗班座席与彩色玻璃窗如今仍然保持原样，虽然起初的祭坛装饰已经被拆卸并替换成一个更加浮华的大理石祭坛，不过整体的效果依然是十分壮观的。[109]

关于装饰项目的构想目前已经有许多详细的研究成果。当托尔纳博尼府邸即将完工时，乔万尼开始将心思花在新圣母大殿中家族礼拜堂的拥有及其装饰计划。这座由里昂·巴蒂斯塔·阿尔贝蒂设计的文艺复兴风格立面的中世纪晚期教堂就坐落在白狮街，距离托尔纳博尼府邸仅一段步行距离。首先，乔万尼需要获取对整个礼拜堂的赞助权，这不是一件小事，因为在过去那些年里，天主会修士只将这样的权利授予过三个不同的家族，他们分别是托尔纳昆奇、萨塞蒂和里奇家族。里奇家族因为长期享受在里面举行葬礼的权利，他们并不愿意放弃赞助权。另外，乔万尼·托尔纳博尼也很担心来自弗朗切斯科·萨塞蒂的竞争，这位美第奇银行里昂分行的经理也坚持维护其自 1470 年以来就享有的装饰主祭坛的权利。乔万尼·托尔纳博

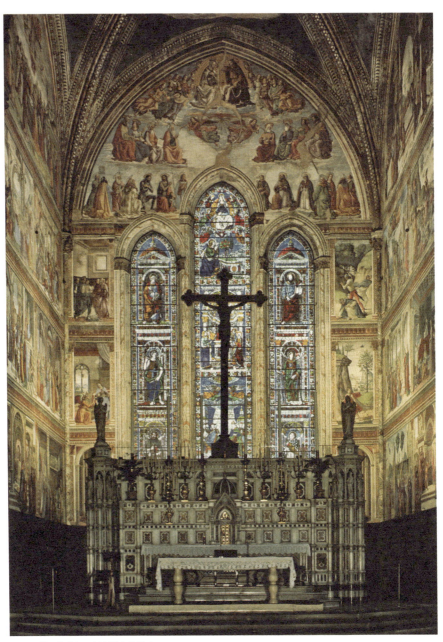

图 55　佛罗萨新圣母大殿主礼拜堂

尼努力在各方面施加影响，不过推进得颇为小心谨慎。他曾不止一次地向新圣母大殿修道院的多明我会修士慷慨捐赠诸如蜡烛和礼拜圣衣等物品。他还成为赞颂兄弟会（Compagnia dei Laudesi）的一名成员，那是一个纪念殉道者圣彼得的兄弟会，其总部就设在修道院旁边的圣堂。乔万尼的策略还包括强调自己是托尔纳昆奇家族的后裔，该家族曾经在13世纪为修道院的建立发挥了重要作用。[110]

1485年，乔万尼为了达成目标迈出了关键性的一步，他将自己打造为一名艺术赞助人，他和多米尼克·基尔兰达约签订了一项合约，委托后者为礼拜堂创作墙上和顶上的装饰画。通过坚持对主祭坛"无可争议的赞助人权利"，他比其他家族抢占先机。在一份公证文书中，乔万尼被誉为"一位伟大而慷慨的公民"，"为了歌颂、赞美和纪念全能的上帝、他荣耀的母亲——圣母玛利亚以及以圣约翰、圣多米尼克为代表的其他圣徒和整个天堂的主人"，他制定了一项计划，即自己出资装点这座礼拜堂。乔万尼声称他的意图是表达"虔诚的、对上帝的爱"和荣耀他的家族。他的抱负，无论是精神的抑或是世俗的，都是他性格中的重要部分，因此也造就了他坚定的信仰。赞助人对多米尼克·基尔兰达约的创作提出了非常清晰明确的要求，包括入画的情节、绘画的位置以及用色的具体建议。不同寻常的是，乔万尼不仅希望画家明确地画出人物，还要求有"建筑、城堡、城市、别墅、山川、平原、河流、服饰和飞禽走兽等"。在礼拜堂的装饰中结合如此丰富的母题可以被视为是受到

图 56　多米尼克·基尔兰达约和助手们:《三博士来拜》(局部),佛罗伦萨新圣母大殿主礼拜堂

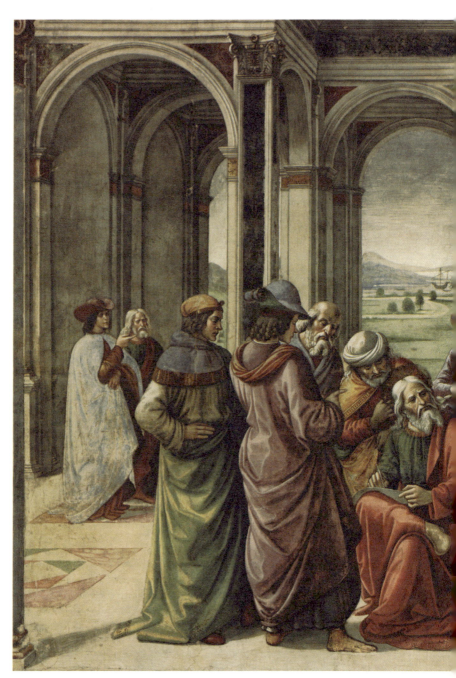

图 57 多米尼克·基尔兰达约和助手们:《施洗者约翰的命名》,佛罗伦萨新圣母大殿主礼拜堂

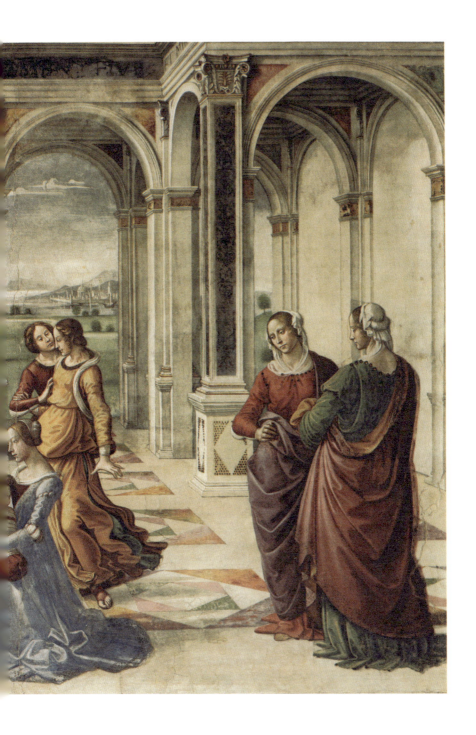

阿尔贝蒂《论绘画》中所提倡的"变体"的启发而作出的一种尝试：乔万尼对视觉艺术十分熟悉，因而他本能地知道如何激发基尔兰达约的艺术想象。毕竟，两人并不是完全的陌生人，对西斯廷礼拜堂的装饰委托是他们的第一个交集。另外，两人都十分欣赏古罗马的建筑和雕塑，这一次的委托成就了艺术家和赞助人之间的一次独特的对话。

乔万尼与佛罗伦萨最出色的壁画家之间的书面合约意在引起修道士们的关注，不过其本身对乔万尼获取整个礼拜堂的赞助权十分有利。虽然基尔兰达约已经被允许小心翼翼地开工了，不过乔万尼继续向修道士们施加压力以获取这一工程的正式批文。1486年9月1日，也就是洛伦佐与乔瓦娜婚礼的前两天，乔万尼作为兄弟会的领导又作出了另一笔捐赠：他给修道院奉上总重量超过100千克的蜡烛。最终，新圣母大殿的多明我会于1486年10月13日那天授予乔万尼和他的家族对这个礼拜堂合法的赞助权。在接下来的几年里，乔万尼又进一步获得了受独立条约和规章管理的礼拜堂彩色玻璃窗和主祭坛的装饰权。

主礼拜堂的这些壁画的创作总共耗时四年，基尔兰达约最早绘制的是礼拜堂的十字拱顶和其中一个半月壁，之后开始绘制左面墙。1487年和1488年他在左面墙上描绘了圣母玛利亚一生中的六个场景。从壁画的技巧上判断，最早的画面之一是从上至下描绘的，我们能够找到这个确切时间的具体证据。基尔兰达约在《三博士来

拜》的背景中画了一头长颈鹿（见图56）。这种动物当时被描绘为"很大、很美又令人欢喜"，这是1487年11月18日埃及的苏丹派代表进献给佛罗伦萨政府的。大使和他的代表在几周前就到达了，他们带来的不仅有长颈鹿，一位编年传记作者卢卡·兰杜奇*曾兴奋地记载当时的情景："有一头大狮子、一些非常奇怪的山羊和阉羊"，因此，使团的到来在佛罗伦萨市民中引起了一阵骚动。至于长颈鹿，兰杜奇又补充道："这个动物可以在佛罗伦萨的不少壁画上见到。"最后，基尔兰达约在礼拜堂的右面墙上描绘的是截取自施洗者约翰生平的一些场景，壁画主要完成于1489年至1490年之间。壁画最终的揭幕时间是1490年12月22日，因为那是最后的作品《报喜撒迦利亚》（见图62）完成的日子。[112]

如果大规模的委托作品在创作过程中必定会出现不同程度的改动，而这次的改动由于境遇的变化而显得格外突出。从与基尔兰达约签订合约的1486年9月1日至1490年12月期间，乔万尼一步步成功地加强了对洗礼堂装饰的合法权利。然而，同样关键的是委托件创作的时候正是洛伦佐和乔瓦娜完婚以及乔万尼诺出生几个重要节点，这无疑要求对壁画的构图进行一些图像学上的微调。这些题材上的变动可能都事先与圣母大殿中博学的修道士们探讨过，他们很看重系列壁画里神学上的一致性与深刻性。毕竟由托马斯·阿奎

* 卢卡·兰杜奇（Luca Landucci, 1436—1516）原本是佛罗伦萨的一名药剂师，但他所记录的日记成为研究佛罗伦萨历史重要的原始资料。——译者注

那等思想家所组成的多明我会才是最全面神学系统中传统的意义的保管人。当然，乔万尼也试图明确地表达出自己的偏好，因为只要他的个人生活发生一些变化，他就毫不犹豫地以赞助人的身份对作品施加影响。孙子乔万尼诺出生时他就是这么做的，乔万尼尊重整体设计的效果，通过让画家加入合适的典故，他找到了合理的方式来表达自豪感。这些指涉微妙地与圣经故事相结合，因此并不需要改变系列作品本身的主旨。[113]

最早的协议上规定右墙上的第三和第四场景依次描绘的应该是《施洗者约翰的诞生》和《圣约翰在荒漠中》。不过在乔万尼·托尔纳博尼的要求下，《施洗者约翰的命名》（见图 57）取代了《圣约翰在荒漠中》，这一情节被用来影射乔万尼诺的诞生。在《施洗者约翰的命名》中，基尔兰达约强调了《路加福音》中撒迦利亚行神迹的瞬间，他"要了一块写字的板，就写上'他的名字是约翰'，他们便都惊奇"（路加福音）。[114]

画面中人物之间有丰富的互动，撒迦利亚一边凝视着正由接生婆照顾的新生儿，一边将他的名字留在纸上。好奇的旁观者也在场，他们不久将会震惊地读着这些字句，因为"约翰"意为"上帝是高尚的"，这个名字暗示了在婴儿出生之前，神已为他起了这个名字。基尔兰达约并没有在构图中表现任何同代人物形象，至少没有可辨识的同代形象，过去与现在的关联仅仅有一丝暗示。题材本身对于乔万尼而言就足够了，强调了自己的守护神与孙子之间的特殊关联。

另外，圣经中的场景也唤起了一种满足和喜悦的情感。在预言施洗者约翰的诞生时，天使加百利告知撒迦利亚"你必欢喜快乐，有许多人因他出世也必喜乐"（路加福音）。撒迦利亚之后就成了哑巴，"直到这事成就的日子"，不过当他写下约翰的名字之后，他又可以说话了。他立刻写了一首颂诗，即著名的《撒迦利亚颂》，这首预言诗后来被教会改编成圣歌，在多明我会修道士中格外盛行。[115]

旁边的《施洗者约翰的诞生》（见图 59）营造的是佛罗伦萨 15 世纪的环境，这一场景设置在一个当代的室内空间，描绘的是佛罗伦萨社交生活的一个重要仪式：当一名上流社会的女性生育时，出于尊重和礼节，她的许多女性朋友和亲属会在分娩期间探望她。此时，整个家包括她分娩的房间都会为这个特殊的时刻而特意装点一番。这样道喜性质的探访会给那些受邀的访客一个机会穿戴最华丽的服装和最昂贵的珠宝。按照礼仪，来访者通常都会在看望年轻母亲的时候带上一些礼品，这些东西会被仔细检查。这样的探访往往可以加深一些名门望族之间的政治关系，丈夫时常负责这些活动的进行。富裕人家非常重视这样的道喜探访，这样的礼仪活动甚至发展成为托斯卡纳世俗绘画中的一个独立的主题，马萨乔是这一类型画最出色的实践者（见图 58）。这一强大的视觉传统能使基尔兰达约在《施洗者约翰的出生》中融合世俗和神圣的题材。

基尔兰达约以暖色调来描绘这一场景，展现了一种私密性和肃穆感。伊丽莎白笔直地坐在她的木床上。根据佛罗伦萨的传统，床

是被放在一个基座上的。前景中,刚出生不久的施洗者约翰由两位奶妈照顾着,其中一位正在喂奶。我们可以在画面的右侧看见到访的三位不同年龄段的、教养良好的女子,她们都穿着15世纪的服装,其中最年轻一位的衣着尤其华丽。基尔兰达约极为成功地将他同时代的人物形象和圣经的人物形象结合在一起,创造了一幅和谐而对称的构图。出人意料的是画面最右边走进了一位身穿浅蓝色长裙、散发着古典女神气质的年轻女子。文化史学者,也是约翰·赫因津哈朋友的安德烈·乔勒斯(André Jolles)在写给他的同事阿比·瓦尔堡的一封信中曾这样描述这一形象:"在她们身后(三位访客),就在那扇门口,有一位走来的,不,应该说是飞来或盘旋而来的我梦中的形象,那逐渐被认为是一个迷人梦魇的部分。这一令人着迷的形象,一位我不知应称呼她为侍女或是古典仙女的女子进了屋,头上顶着一盆精美的柑橘和其他热带水果,身上披着飘起的薄纱。"阿比·瓦尔堡认为古典仙女是对一种新式的、狂欢的人生观的最完美的诠释。人们未必都赞同这样的阐释,即这位头上顶着一大盘水果的典雅女性形象象征着多子、繁荣和富裕,不过这一象征主义手法用来表现洛伦佐和乔瓦娜的第一个孩子的出生是再合适不过的了。[116]

就在乔万尼诺出生后不久,乔瓦娜又怀孕了,不过还未等到第二个孩子出生,她就在1488年10月病逝了,年仅19岁。她的离世使整个家族陷入了极度的伤痛之中,她的朋友们和亲人们,包括与

图 58 马萨乔:《出生场景》,柏林画廊

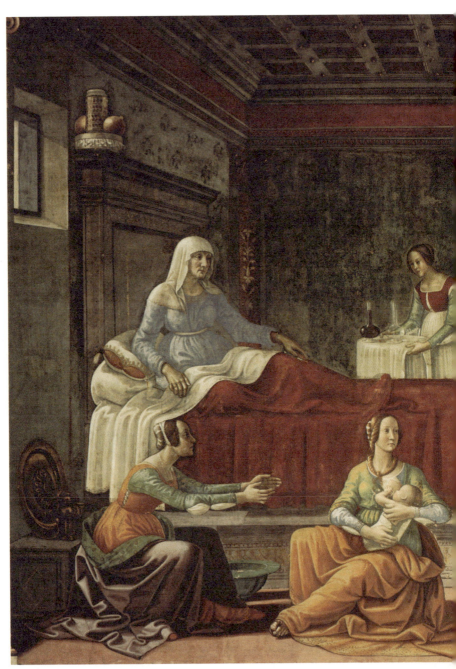

图 59 多米尼克·基尔兰达约和助手们:《施洗者约翰的诞生》,佛罗伦萨新圣母大殿主礼拜堂

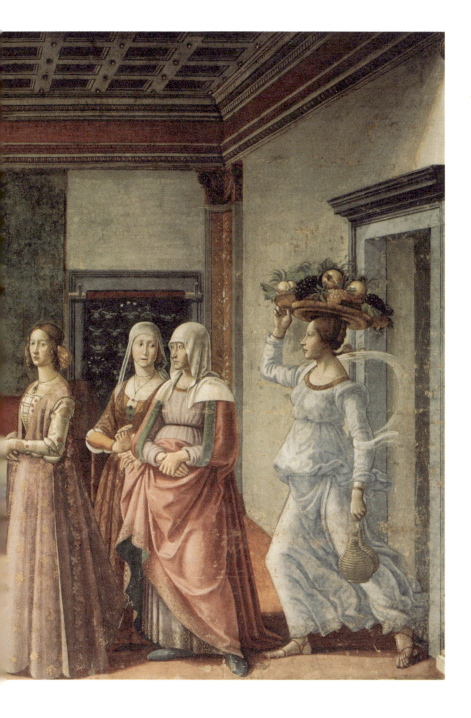

托尔纳博尼和阿尔比奇有姻亲的诸多家族都被忧伤所笼罩。乔万尼和洛伦佐要确保乔瓦娜在既定仪式之后葬于新圣母大殿,家族礼拜堂是乔瓦娜最终的安息场所,那儿的装饰工程也正在赶工。很少有人能安葬在如此荣耀的地方,那里响着纪念她的弥撒,在此期间还点亮了众多的蜡烛。[117]

至少曾有两首诗歌纪念乔瓦娜的过世,作为家族朋友的波利蒂安将他对乔瓦娜的感情寄于一首短诗,原本用作她的墓志铭:

> 关于出生、美貌、子嗣、财富或丈夫
> 我是幸运的,在性格和思想上亦是有才的
> 但当我将生下我的第二胎并迈入婚姻的第二年时
> 啊,我与我那还未出生的孩儿一起死去了
> 我可能死得更加悲伤,与原本赐予我的相比
> 阴险的命运伸出了它的魔掌

与往常一样,波利蒂安从古代作家那里寻求灵感,他视人类的死亡为命运最强烈的彰显。人们常常猜测波利蒂安的诗歌被铭刻在乔瓦娜的墓碑上。不过由于她的墓碑并没有留存下来,也没有出现在佛罗伦萨坟墓最古老的登记书——斯特凡诺·罗塞利(Stefano Rosselli)1657年的《佛罗伦萨墓地》中,因此这样的猜测并不准确。

洛伦佐也在他挚爱的妻子过世后不久以碑文的形式写下了一首

诗。这一哀恸的抒发出现在包括纳尔多·纳尔迪新婚颂诗在内的一份简短但极为珍贵的手稿集的最后一页。和波利蒂安相似,洛伦佐也选择了碑文的形式。

由洛伦佐·托尔纳博尼为其妻子乔瓦娜撰写的碑文:

> 美惠三女神赐予她智慧、维纳斯赐予她美貌,
> 女神狄安娜赐予她纯洁的心。
>
> 这里安息的正是乔瓦娜,她是国家的荣耀,阿尔比奇家族的后人,
>
> 还是一个年轻姑娘时就嫁给了一位托尔纳博尼家族的男子。
>
> 终其一生受人爱戴,如今受最高天父恩宠。[118]

洛伦佐的诗歌充盈着极尽所能的纪念乔瓦娜的渴望。与波利蒂安的诗歌相比,洛伦佐并没有那么强调命运的残酷,而是更加赞美乔瓦娜超凡的美丽与美德,并坚定地声称上帝也将会怜悯他爱妻的灵魂。

他的妻子,他唯一孩子的母亲的离世始终是洛伦佐心头挥之不去的痛事。就在乔瓦娜过世一周年的时候,他曾捐助烛火费并邀请教堂举办了一次唱诗弥撒,之后也不断重复这样的纪念行为。1489年至1490年,乔瓦娜被清晰地描绘在新圣母大殿家族礼拜堂的壁画《圣母访亲》中,作为一群女性旁观者的领队(见图63),这个

场景隐含的主题之一是丈夫和已故妻子之间未断的联系。洛伦佐还决定委托一件乔瓦娜遗像并将其永久地悬挂在托尔纳博尼府邸。这并不是首次出现的由于未婚妻或妻子的过世而委托的作品。事实上，在纪念乔瓦娜的大姐阿碧拉的诗歌集中就提到了有一件大理石半身像是在她过世之后受委托而创作的。不过洛伦佐更偏爱多米尼克·基尔兰达约描绘的肖像（见图60）。[119]

如下是1498年清单上关于这件画作的描绘：

> 在一间有镀金装饰的木制屋顶的房间内有一件金色画框装饰的板上绘画，描绘的是乔瓦娜·德格里·阿尔比奇的头像和半身像。

这间房间毗邻洛伦佐的卧室，起初可能是作为乔瓦娜的会客厅。幸运的是，这件肖像画历经数个世纪依然保存得极为完好，它的色彩依旧明亮，哪怕是最细微的笔触也都清晰可见。[120]

画面背景中的一个标签上写道："哦，艺术，如果你可以描绘性格与精神，这世上不会有任何画作比这一件更加美丽，1488年。"这段感人的话语出自拉丁诗人马夏尔的一首墓志铭中的最后两句，在诗中他描述了朋友马库斯·安托尼乌斯·普里默斯（Marcus Antonius Primus）的肖像画，并思考一件艺术作品究竟能够表达什么，不能够表达什么。[121]

这则铭文是在阐述艺术本身，特别强调了在诗句末尾所隐含的矛盾。观者在观画时总是会不断想起乔瓦娜在她一生中所展现的出色品德，而这很难呈现在一件画作中。然而，与此同时它又提出了另一个观点：瞧，这一件艺术作品所做到的！在这件作品中，基尔兰达约充分说明了他比同时代的任何画家更优秀，甚至令那些赞美女性美的诗人们也望尘莫及。

乔瓦娜的肖像画的确十分吸引人，特别是在二维和三维效果的结合上令人惊艳。乔瓦娜的形象在黑色的背景中跃然纸上，然而在其轮廓内，光影的变幻又极为微妙。她面部的塑造有一种惊人的自信。一丝红色调使乔瓦娜的脸色如花朵含苞待放，她的双唇也得到了突出表现。而由画笔笔尖勾勒的乔瓦娜的金发与下颚齐平，从而将她整个脖子都完全显露在外。基尔兰达约对乔瓦娜华贵服装的描绘也非常精细，特别在处理衣纹的质感上。她肩膀上披的金色织锦绣着她丈夫名字的缩写和托尔纳博尼家族钻石形的象征。她的服饰以及昂贵的吊坠都证实乔瓦娜作为洛伦佐"无可取代"的妻子的身份。在乔万尼·托尔纳博尼 1490 年 3 月 26 日立下的遗嘱中和 1493 年 2 月 25 日关于乔万尼最小的女儿卢多维卡的嫁妆中的一则收据里，记录了一件与画中吊坠相似估价为 100 至 120 佛罗林的吊坠。几个月前卢多维卡刚刚嫁给阿莱桑德罗·纳西（Alessandro di Francesco Nasi），可以肯定的是，嫁妆中的那件吊坠和洛伦佐 1486 年与乔瓦娜订婚时赠予她的吊坠是同一件。因此，在乔瓦娜过世之

后，这件首饰可能传给了卢多维卡，从而保证了这件贵重的珠宝依然保留在托尔纳博尼家族中。[122]

乔瓦娜的脸部和半身像是以真人大小尺寸描绘的，因此整个画面有极为真实的效果。然而，与此同时她的肖像又是高度风格化的，特别表现在其严谨的构图以及人物拉长的颈部线条上。画家努力将乔瓦娜刻画得几近完美，不过他并没有忽视在古典和宫廷诗人笔下所描绘的那种理想美：笔直而高贵的姿态、白皙的肌肤、金发和薄唇。[123]

基尔兰达约所设想的是优雅与迷人的高贵的一种融合。女性肖像侧面像总是使人联想到纯真与杰出，其中纯真的特点与基督教赞助人肖像画传统有相似之处，而杰出则体现了与罗马肖像纪念章的关联。另外，画家精心挑选了摆放在乔瓦娜身边的物件，那不仅仅是归属于她的物品，同时还具有象征意义。乔瓦娜齐胸高度基座的左边摆放着一枚胸针，右边则是一本闭合的书。胸针指涉的是乔瓦娜的世俗一面，诸如吊坠、戒指和别针等一类的珠宝都是丈夫所赠予的聘礼。而右边的书只可能是一本时祷书，通常是在祈祷和静思的日常生活中使用的，那也是乔瓦娜在1486年9月搬到托尔纳博尼府邸之后随身携带的，是他父亲送给她的最贵重的礼物之一，也是她最珍视的物件，它出现在画面中使尘世与宗教之间达到一个完美的平衡。

画中的一个小壁龛内有一块较高的木制基座，上面悬挂着一串红色的珊瑚珠子，虽然在乔瓦娜的嫁妆中有"一串祈祷珠"，不过

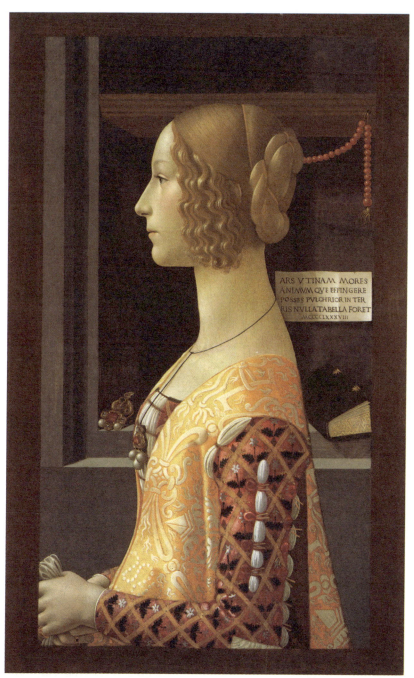

图 60 多米尼克·基尔兰达约:《乔瓦娜·德格里·阿尔比奇的肖像》,马德里提森 – 博内米萨博物馆

由于念珠通常都是收藏起来的，因此基尔兰达约在此描绘的可能并不是一串诵经念珠。在那个时候，诵经念珠已经有了不同的设计，十个小珠子之间有一枚大珠子，这样诵念圣玛利亚的时候转的是小珠子，而当诵念主祷文时则转到大珠。除此之外，乔瓦娜的祈祷珠是镀金且部分上釉的，因此，这里所描绘的这件珊瑚串珠可能有另外的用意，因为罕见的石头总是被赋予神奇的效用，例如祛邪的能力。珊瑚串的母题也同样出现在分娩托盘上。有时候丘比特戴着珊瑚色的锁链。而在例如马萨乔的《出生场景》（见图58）所描绘的新生儿出生场景中也出现了珊瑚串，它们旨在保护脆弱的新生命远离疾病与死亡。不过在乔瓦娜的肖像中，这一串珊瑚必须从一个不同的角度加以阐释，由于她在尘世的存在已经走到尽头，这件串珠并不是喻示一个希望，而是代表一种肯定：在乔瓦娜的一生中，道德高尚的她从未受过邪恶丝毫的侵蚀。正如在弗兰德斯画家们的作品中所刻画的，物体的特质是隐现、暗指的。它们纹丝不动地在壁龛中平放或悬挂着，丝毫不会影响肖像画所致敬的女主角的光芒："哦，艺术，如果你能描绘性格和精神，你是世上最美的画作。"[124]

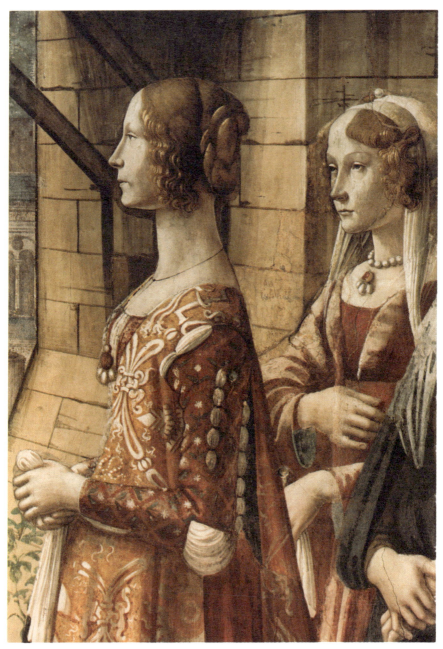

图 61　多米尼克·基尔兰达约和助手们：《圣母访亲》，乔瓦娜·阿尔比齐的细节图

第六章

永恒生活的希望

多米尼克·基尔兰达约接受委托装饰新圣母大殿的礼拜堂意味着他接受了一项宏大的任务，他要以宏伟而细致的壁画来装点超过300平方米（墙壁和高挑的十字拱顶）的空间，赞助人期待他能在几年之内完成这一项目。基尔兰达约试图招募一些助手与学徒来帮助他，在他长期的合作者中包括自己的兄弟大卫与塞巴斯蒂安诺·迈纳尔蒂（Sebastiano Mainardi），另外，他也寻求与其他有才华但尚未成名的年轻画家们合作，米开朗基罗·博那罗蒂在1488年就曾是这群人中的一位，不过他很快就逃离了工作坊。因为对于像米开朗基罗这样有个性且有抱负的艺术家而言，基尔兰达约的工作坊无疑是一间不错的学校，但绝对不是久居之所。[125]

基尔兰达约的工作坊组织完善且有能力承接大型的委托创作任务，不过在新圣母大殿，艺术家自身依然会严格地监督艺术创作的进程。和佛罗伦萨的惯例一样，基尔兰达约选择最耐久的绘画技巧

即"湿性壁画"（buon fresco），画家只需将颜料涂抹在湿灰泥上就可以获得最佳效果，每次可以创作壁画的一部分。我们知道托尔纳博尼礼拜堂右墙的装饰工程进行了187个工作日，由于画家们的换班与壁画各个部分的轮廓勾勒是完全对应的，于是那些接缝就不会破坏那些画作。为了保证助手们都能精确地遵循他的想法，基尔兰达约给了他们"Cartoni"，即叠加在一起的大型纸片，上面绘有与壁画同样规格的、已经精心创作出的构图速写。他不可能亲自完成所有的壁画创作，不过基尔兰达约希望确保每一位进入礼拜堂的人都能对壁画的精美感到震惊，这也说明了从完成性、明暗对比和色调上看，为何下层登记处的壁画是所有壁画中最精美的部分，因为那无与伦比的美学效果是出自大师的笔触。[126]

在右墙下层的壁画中，我们可以看到右手边描绘的是《报喜撒迦利亚》，这一事件发生在一座神殿内，撒迦利亚正将香作为祭品供上（见图62）。此处精美绝伦的神庙建筑是以不同种类的大理石所建造的古典主义风格，建筑上的浮雕也受到了罗马风格的影响。尽管大多数人都在殿外祈祷，不过撒迦利亚出人意料地在与天使加百利对话。画家对色彩和透视的精巧运用吸引着观者的眼神一步步地聚焦到画面中。上帝的信使是十分耀眼的，当拥有着天使般面容和彩色双翼的加百利靠近祭坛的时候，撒迦利亚显得有些受惊，他畏惧地转过身。众人中包括了一些佛罗伦萨公民的代表。在这里，基尔兰达约确实非常精确地描绘了托尔纳博尼家族数位成员的肖像，另外还有一些家族宗

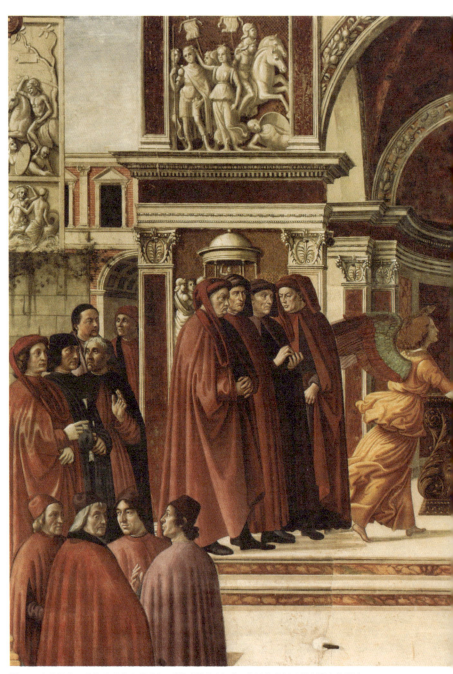

图 62 多米尼克·基尔兰达约和助手们:《报喜撒迦利亚》,佛罗伦萨新圣母大殿主礼拜堂

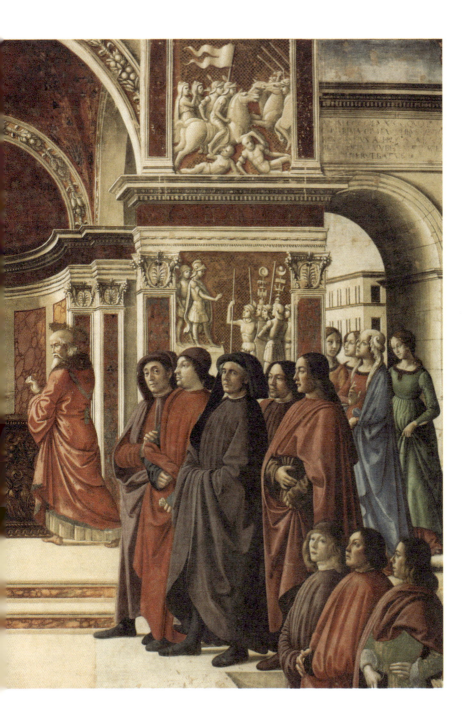

亲如吉尔拉莫·吉尔亲诺帝（Girolamo Giachinotti）、皮耶罗·伯布莱齐（Pietro Popoleschi）和乔凡尼·托尔纳昆奇。左侧前景中聚集在一起的四个人分别是著名的作家和哲学家马尔西利奥·费奇诺、克里斯托弗罗·兰迪诺、波利蒂安和詹蒂莱·贝奇（Gentile de'Becchi）。[127]

富裕的佛罗伦萨人的在场与这一神圣事件的刻画并不冲突，相反，这些被描绘的人物直接参与了在新圣母大殿的主祭坛上所举行的宗教仪式。圣经《诗篇》中的经文以罗马首字母刻在庙宇的后殿："愿我的祷告，如香陈列在你面前"，这句话代表的正是撒迦利亚所表现的严肃举动的意义，它表达了每一位基督徒虔诚的愿望，但更重要的是代表了祭坛上的祈祷者和牺牲者。圣经《诗篇》的篇章常常是在将面包和酒奉献给上帝的圣餐仪式上被背诵或吟唱，那是牧师在祭坛焚香时以及在圣餐仪式献祭前公众所吟诵的。如此一来，托尔纳博尼家族，他们的近亲家族以及志同道合的人都参与到礼拜堂多明我会修士日常的崇拜活动中。

《圣母访亲》所描绘的圣经场景位于《报喜撒迦利亚》的左边，画面中也有一些真人大小的肖像，不过在数量上要少一些（见图63）。这一次乔瓦娜·德格里·阿尔比奇的形象在众旁观者中显得很出挑。根据《路加福音》中所记述的，在天使加百利离开之后，玛利亚就"起身，急忙往山地里去，来到犹大的一座城"去看望她的表亲伊丽莎白。到达之后，她问候了已经怀着约翰六个月的伊丽莎白，"伊丽莎白一听到玛利亚的问安，所怀的胎就在腹里跳动，伊丽莎白且被圣

灵充满"。伊丽莎白之后的赞美成就了著名的圣母玛利亚颂歌。在基督教传统中,圣母访亲因为一些原因而显得格外重要。约翰在伊丽莎白子宫中的反应第一次直接预示了玛利亚为耶稣的母亲,这一情节代表着新圣约的缔造并强调了圣母是人与上帝的调解人。[128]

在《圣母访亲》的壁画中,多米尼克·基尔兰达约展现出了他在宏大人物群像画作构图上的天赋。他延续了乔托和马萨乔的传统,将各个人物平均地铺展在画面上,同时也着眼于表现优雅衣纹那流动的线条。与前辈画家最不同的是,基尔兰达约善于运用一种明亮色调和精细的光线效果:整个画面都笼罩在光亮之中,从而使空间看起来更为开敞。众所周知,基尔兰达约对弗兰德斯绘画颇为熟悉,他的这一喜好不仅体现在对气氛效果的营造上,也体现在对在城墙边屈身的那些人物细节的描绘上,类似的处理常出现在凡·艾克和凡·德·韦登的名作中。在这一宏伟的壁画中,分别身穿蓝色和金色斗篷的玛利亚与伊丽莎白直接将观者的目光聚焦到场景的正中。这两个女人的姿态和表情都传达出这次会面的一种肃穆但亲切的气氛。与唯一留存下来的、收藏于佛罗伦萨乌菲齐博物馆绘画与印刷品收藏室的一幅钢笔速写草图相比,她们的动作要显得委婉一些,手的位置也有所不同。在基尔兰达约的作品中,手几乎都是表达情感最主要的媒介。在这件作品的构图中,所有主要形象都表现为同一高度,而十分显著的手的部位则刻画得尤为精细。[129]

以《圣母访亲》为主题的画作中通常很少出现与两位主角同等

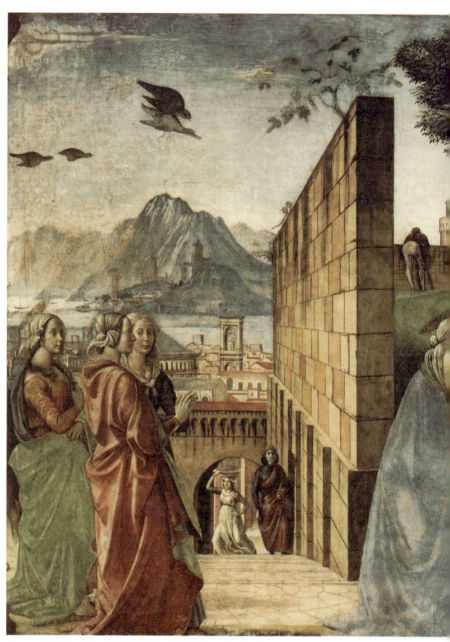

图63 多米尼克·基尔兰达约和助手们:《圣母访亲》,佛罗伦萨新圣母大殿主礼拜堂

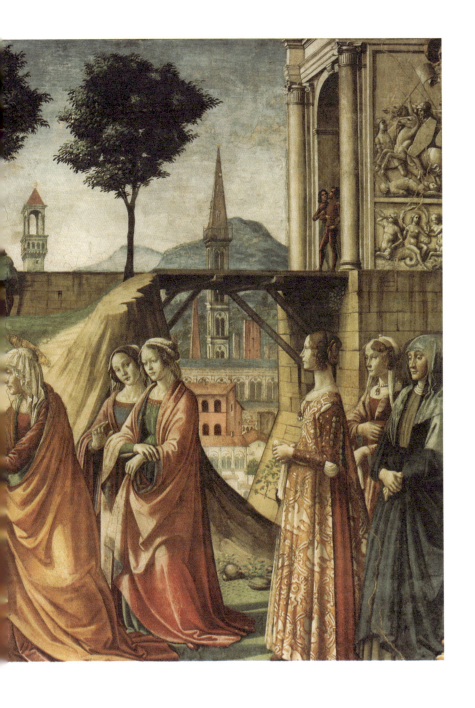

大小的人物形象，然而在基尔兰达约的这件壁画中，我们看到了三组真人大小的形象。最右边的是乔瓦娜和她的两位随行，其中年长一些的可能是卢克雷齐娅·托尔纳博尼。三人中乔瓦娜穿着最为奢华，她身穿一件曳地绸缎长袍，衣服上装饰有家族的纹章式样。我们能看到代表着洛伦佐的装饰性字母"L"和托尔纳博尼家族钻石型的象征纹样，而太阳围合下的环形可能代表的是阿尔比奇家族的纹章。乔瓦娜在这里也佩戴着她在结婚典礼上所收到的项链与其他昂贵的珠宝。这些女人们与玛利亚和伊丽莎白保持一些距离，安静地见证着这一神圣的时刻。尽管乔瓦娜并没有双手闭合做祈祷状（这在赞助人的肖像中是一个惯常的手势），不过她似乎正诚心诚意地感受着圣母访亲这一神秘的事件。

乔瓦娜是这个场景中的关键人物之一，由于不可能将洛伦佐妻子的形象排除在外，因此，在这一装饰项目中将乔瓦娜的形象入画是早先就决定了的。[130]

多米尼克·基尔兰达约可能如实地创作过几件作为已婚女性的乔瓦娜的肖像速写，不过在他真正开始创作右墙低矮处的大层壁画时乔瓦娜已经过世了。玛利亚与伊丽莎白的会面实际上是基尔兰达约最后完成的壁画之一，当时整个创作已经进入到最后的阶段，其创作时间大约是在1489年至1490年期间。乔瓦娜的早逝使得她在整个画面中的位置被重新考量。《圣母访亲》中怀孕与生育这一永恒的主题自然成为引入女性肖像的一个合适场景。乔瓦娜已经为托尔纳博尼家族

诞下名为约翰的继承者,不过从她过世之际直到随后在新圣母大殿的葬礼说明了当时首要关注的是她灵魂的救赎。事实上,据我们所知,1491年也正是乔瓦娜过世三周年之际,洛伦佐·托尔纳博尼向教堂捐赠了一笔钱用于支付"礼拜堂烛火费",从而保证在为他妻子的灵魂唱诵弥撒时,至少有足够多的蜡烛能点亮这一礼拜堂。

对乔瓦娜灵魂的关切在宏伟的壁画作品中以一种格外独特的形式表现出来。根据基督教教义,玛利亚与伊丽莎白的会面蕴含着一个允诺,也就是未来的救赎,这一主题清晰地表现在画面中。画面最左边有三位女圣人,她们分别是抹大拉的玛利亚、革流巴的妻子玛利亚和玛利亚·莎乐美,正是这三位玛利亚在耶稣复活之后发现了他的空坟墓。《路加福音》富有情感和诗意地描绘了那一瞬间:"七日的头一日,黎明的时候,那些妇女带着所预备的香料来到坟墓前。"她们惊讶地发现石头已经从坟墓上滚开,耶稣的尸体也不见了。正在猜疑之间,女人们忽然发现有两个"'衣着放光'的男人站在旁边告诉她们耶稣的预言已经实现。他不在这儿,已经复活了,当年他在加利利时,所告诫你们的:人子必须被交由罪人手里,钉在十字架上,第三日复活"。女人们出乎意料地见证了基督教历史中这一最重要的时刻。

在托尔纳博尼家族礼拜堂的整个装饰壁画中,三位玛利亚由于其特殊的地位而出现过不止一次。除了《圣母访亲》之外,她们还出现在一件宏大的独立祭坛画的背面,那里的中心画幅描绘的是《耶稣的复活》(见图64)。这里所说的祭坛画是1494年的1月至4

月期间装置在礼拜堂与教堂的十字交汇处的。由于耶稣成功地从石棺式样的坟墓里复生,哨兵吓得落荒而逃。透过一些古典的典范作品,苦痛的表情与一个传统意义上的宗教表达相融合,这一主题就是赎罪预言的实现。观者站在主礼拜堂内不得不关注到圣母访亲场景中的基督教教义。该画作最先表现的是耶稣引领一个新世界的开端,接着是耶稣的诞生、耶稣的幼年、受难,当然最重要的是耶稣最终为救赎人类的罪孽而死亡以及象征着死亡被征服的复活。[131]

因此,灵魂的不朽成为托尔纳博尼礼拜堂极为重要的主题。《圣母访亲》中乔瓦娜手的下方所出现的无花果枝叶可能就是一种复活或重生的象征。对于洛伦佐挚爱却早逝的妻子而言,她依然有在天堂寻找永恒救赎的希望,而对洛伦佐而言则是死后与乔瓦娜团聚的期盼。[132]

圣母访亲的母题又再一次地出现在为纪念乔瓦娜而制作的一件祭坛画中(见图65),这一画作是在1490年至1491年受洛伦佐的委托而创作的。15和16世纪,一名鳏夫为纪念逝去的妻子而委托艺术品的情况极为罕见。那不勒斯也有一个类似的难得例证,那里的作家和人文主义学者乔瓦尼·蓬塔诺(Giovanni Pontano)为了纪念亡妻阿德瑞安娜·萨松(Adriana Sassone)而委托建立了一座古典主义风格的华丽的礼拜堂,其内部装饰有用古典拉丁文写下的献词,其中的"Lavra Bella"代表着彼得拉克对劳拉的那种纯洁而理想的爱情。[133]

洛伦佐的这一艺术委托实为1488年开启的一个更宏伟计划——

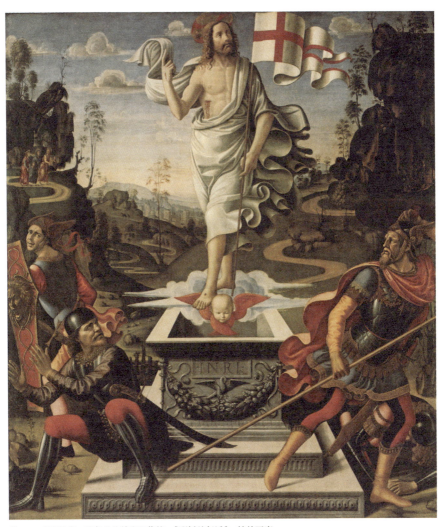

图 64　多米尼克·基尔兰达约和工作坊:《耶稣的复活》,柏林画廊

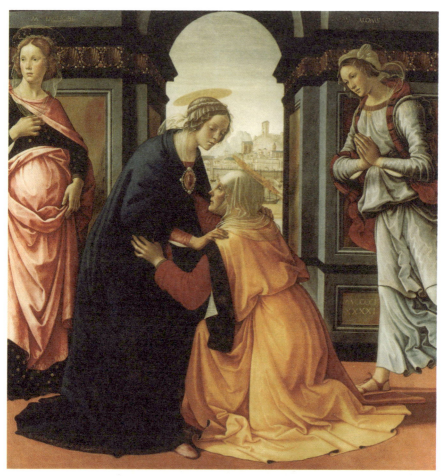

图 65 多米尼克·基尔兰达约:《革流巴的玛利亚和玛利亚·莎乐美在场的圣母访亲》,巴黎罗浮宫

整修切斯特罗教堂（如今的巴齐玛利亚玛达肋纳堂）——的一部分，该教堂位于城市的东北部，今天的品蒂街区，在圣皮埃尔马焦雷教区内，离乔瓦娜父母生活的阿尔比奇街区不远。生活在教堂旁边修道院的西多会修士们大多崇尚朴素，他们恪守着一种严格的禁欲主义，每日劳动并遵守静默的戒律和静默的惯例，不过他们也并不反对通过富有家族的经济援助对教堂内外进行装饰和美化。教堂的前厅曾经在"豪华者"洛伦佐的门徒、罗马建筑专家朱利亚诺·达·桑迦洛的监管下进行过修葺。教堂内部也为迎合当代的趣味而进行过调整（见图 66）。修士们重修教堂的决定为佛罗伦萨艺术作品的委托创作提供了新的机遇，可以使赞助人和艺术家脱颖而出，新结婚的年轻贵族们尤其乐于抓住这一机遇。在佛罗伦萨大多数教区的教堂里，对礼拜堂和祭坛的赞助权都已经有了归属，因此西多会修士们的这一意愿使得切斯特罗的小礼拜堂对那些年轻赞助人而言犹如一份天堂的恩赐。第一位抓住这一天赐之机的是乔瓦娜的姐夫菲利普·纳西（Filippo Nasi），他在乔瓦娜和洛伦佐订婚期间常常担任信使的角色。和兄弟巴尔纳多一起，菲利普积攒了一笔可以用于建设靠近主祭坛左侧的小礼拜堂的资金。[134]

　　洛伦佐开始关注与之邻近的空间。1490 年 8 月 8 日，他下令石匠与泥瓦匠开始进行整修工作。当时正值每周纪念弥撒举行之前，那是"主要为洛伦佐·托尔纳博尼的亡妻，为马索·德格里·阿尔比奇的年轻女儿乔瓦娜的灵魂"而举行的，这一活动持续了百年之

图 66 佛罗伦萨巴齐玛利亚玛达肋纳堂,托尔纳博尼礼拜堂

久，在教堂里总共为乔瓦娜的灵魂举行了大约5800场弥撒。精美的石刻作品最终在1491年3月完成，献给"圣母玛利亚，上帝之母的访亲"的祭坛于1491年6月28日正式完工，献祭仪式由韦松主教贝内德托·帕加格诺帝（Benedetto Pagagnotti）主持，他曾经辅佐过佛罗伦萨大主教。托尔纳博尼家族与阿尔比奇家族的纹章都被刻在礼拜堂外部华丽的柱头雕塑之中。（见图66）[135]

接下来的重要时刻就是安放祭坛画和附带的装饰。修道院的一位常驻修士安东尼·迪·多米尼克·布瑞利（Antonio di Domenico Brilli）留下了"捐赠者之书"并记录了以下的信息：

> 1491年7月21日，上文提到的洛伦佐将一件价值80金币、出自多米尼克·基尔兰达约的精美木板画作《圣母访亲》带到切斯特罗教堂中他的礼拜堂。同一天他还送来了一件祭坛画、一些带靠背的长椅、两座大型的白色烛台以及两组在祭坛上盛放蜡烛的加工铁架。除此之外，还有由山德罗·彼得洛创作的描绘圣劳伦斯的彩色玻璃窗、白色绸缎十字褡长袍、一件法衣、一件束腰外衣、一件祭坛饰罩和一件美丽的绸缎披肩，上帝保佑，愿他的努力能有所回报。[136]

除了现如今收藏在罗浮宫的、出自基尔兰达约的著名画作之外，礼拜堂的装饰还包括一些烛台、一个祭坛饰罩（装点祭坛正面

的图案布或画作，在佛罗伦萨的圣神大殿依然能见到这样的例子）、一些礼拜服饰以及绘有洛伦佐守护神圣劳伦斯的彩色玻璃窗，这件玻璃窗是由亚历山德罗·迪·乔万尼·阿加兰蒂（Alessandro di Giovanni Agolanti）创作的，亚历山德罗的别号彼得洛指的是他的另一份工作即大学的看门人，不过他真正的才能是制作彩色玻璃窗。托尔纳博尼家族曾记载过不止三次关于亚历山德罗的创作，包括普拉托的圣玛丽亚卡瑟利教堂、切斯特罗教堂和新圣母大殿。刻画着圣劳伦斯的彩色玻璃窗目前仍保留在原处，其最佳观赏时间是清晨。玻璃窗最下面的两个天使拿着一个组合起来的洛伦佐和乔瓦娜家族纹章的盾牌，这样的图样也出现在纳尔多·纳尔迪婚姻颂诗对开本的首页（见图 17）。[137]

颇为难得的是留存了不少安放这些艺术作品的礼拜堂最初设计的相关资料。所有的一切，包括基尔兰达约的宏伟名作都是为了提升宗教崇拜的神圣氛围。这一礼拜堂的核心活动是洛伦佐所要求的、由牧师主持的纪念乔瓦娜的每周一次弥撒。这一活动也被记录在一本萨伏那洛拉古版书中，书中有一件木刻作品描绘的正是一位牧师站在一座文艺复兴祭坛之前主持圣餐，小礼拜堂内聚集着全神贯注地观看高举圣体仪式的虔诚的信徒们（见图 67）。

洛伦佐必然会定期地参加乔瓦娜的纪念弥撒，他将自己视为礼拜堂的赞助人和修道院的捐助者。我们可以猜想这位年轻的鳏夫应该对祭坛的捐献以及祭坛所描绘的主题提出过不少意见。正如之前

图67　吉罗拉莫·萨伏那洛拉:《圣礼论》扉页

所论述的，在《圣母访亲》中，怀孕的主题、基督的初显以及永世救赎的希望都被融入同一个画面中。[138]

基尔兰达约通过这次机会，以一种新颖的亲近感来处理新约的主题。除了绚烂的色彩之外，画作之美还体现在对人们之间互动行为的描绘上。伊丽莎白虽然是年长的一位，却跪在年轻的圣母面前并同时将她的手轻放在玛利亚的腹部。玛利亚也以一种宽容和谦逊的姿态回应伊丽莎白，她的手温柔地、带着保护意味地搭在伊丽莎白的肩膀上。伊丽莎白有些突兀的动作与玛利亚无瑕而精致的面容所形成的对比是十分强烈的，画家以此来表现从旧秩序到新秩序的过渡。

构图的重点放在了圣母玛利亚身上，她凝重的表情表现了她的谦逊。在神秘的西多会修士克莱尔沃的圣伯纳德看来，中世纪晚期圣母崇拜的动力是其谦逊的品德，这进一步地肯定了玛利亚为最神圣的女人。在这里，玛利亚更被刻意地表现为万福海星和天堂福门。古圣母颂歌中提到的铭文被巧妙地安放在画面的背景中。透过古典的拱门可以瞥见大海以及一个繁忙港口的一景，而由珍贵石材和贝壳所装点的檐口再一次彰显了大门的华丽。正如新圣母大殿中的圣母访亲壁画，这一祭坛画也被视为是对圣母玛利亚作为调解者这一角色的赞颂。[139]

这一时期，日常的宗教活动越来越重视圣母作为调解者的角色，几乎所有的信徒都将希望寄托于玛利亚来拯救他们的灵魂。在乔瓦娜的日常祷告中，她也常常有机会沉思玛利亚的神圣母性，因为她的时祷书中就有圣母玛利亚祈祷者文集。当然，由于祷告者有

其个人偏好，因而没有两本15世纪的时祷书是完全一样的。哪怕是"豪华者"洛伦佐为女儿们所委托创作的时祷书也都各有不同。例如其中只有一本包含有《救主之母》（Alma Redemptoris Mater）和《天上母后》（Ave Regina caelorum）。[140]

意大利之外的时祷书在内容上也各有不同，其中最流行的圣母祈祷文是《哦，纯洁无瑕的圣母》（O intemerata）和《我恳求您》（Obsecro te）。这两篇祈祷文都是用心赞美和祈愿的，以诗歌的形式赞美圣母玛利亚并坚定地视她为最有力的女保护人和最慈悲的女仲裁者。这一点在《哦，纯洁无瑕的圣母》的某个段落中有所体现："我屈身，圣母，您虔诚的耳朵听着我卑微的祈祷。请爱我这最卑微的罪孽者，并做我万事的辅助者。"

《我恳求您》的语调基本上都是恳求的：

> 来吧，快来帮助和劝导我生命的每天、每夜、每小时和每分钟所有的困惑和需求以及所有我将做、将说、将要思考的……所有的喜悦与欢欣，所有对灵魂与肉体有益的富足的一切。[141]

这些祈祷文极具感染力的抑扬顿挫能激发出更强烈的情感。在《我恳求您》的结尾段落中有最热情的祈求：

> 请在我生命弥留之际显灵，向我透露我死亡的时辰。请聆

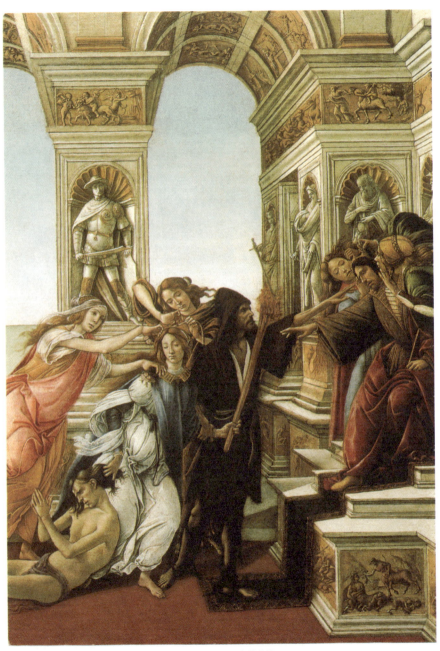

图68 桑德罗·波提切利:《诽谤》(局部),佛罗伦萨乌菲齐博物馆

听并接受这谦卑的祈祷者并赐予我永恒。最亲爱的圣母玛利亚，上帝和慈悲之母，请聆听我的祷告，阿门。

这样的祈祷文更加明晰地揭示了基尔兰达约《圣母访亲》的意义。

虽然这幅祭坛画预留的位置具有特殊礼拜意义，但它所强调的无论是圣母玛利亚的角色，还是描绘情感时的亲密和感染力都更接近一种私人献礼。受洛伦佐·托尔纳博尼的委托所完成的美丽画作不仅与祭坛的装饰十分搭配，而且也成为虔诚冥想的一个对象。这是对他亡妻一件合适的献礼。另外，多米尼克·基尔兰达约作为一名画家的出色才能也保证了主题的深度与美学的优雅能轻松地糅合在一起。

另外还需要关注的是画面右边的人物，即玛利亚·莎乐美，这是基尔兰达约晚期最优秀的创作之一。她以格外优雅的站立姿态从背景中脱颖而出。尽管她能预测既定的未来，但她的脸和手都表现出一种精神反思的状态。她将观者与圣母访亲这一神圣事件联系起来，因此巧妙地强化了观者与所刻画事件的关联。

精神的优雅以及对个人救赎的深切关注是洛伦佐和乔瓦娜私人生活与精神领域的两个重要部分，共同构成了他们所委托的宗教作品的重点。生命的脆弱毫无疑问地导向了对灵魂的迷恋，不过洛伦佐·托尔纳博尼似乎并没有就此在神秘的祷告中寻求庇护。与之相反，15世纪90年代，他已经成为政治舞台上最重要和无畏的角色，这也导致了他人生的一个急剧的转折。

第七章

混乱年代

基尔兰达约的切斯特罗教堂祭坛画创作于佛罗伦萨城邦一个非常繁荣的年代,正如托尔纳博尼礼拜堂的碑文上所写的:"这是一座以富有、胜利、艺术和建筑而闻名的最美丽的城市。"

作为不再受战争威胁所困扰的城市的强势领导者,洛伦佐·美第奇对未来是乐观的,他也试图将这种乐观主义的情绪传达给他的子民们。1490 年他要求为狂欢的游行制作 7 台花车,以行星的样式呈现,它们在城市里行进时吸引着众人的目光,乐器的演奏和吟唱为这一活动更添光彩。这是一次盛况空前的庆祝活动。为了这一盛事,美第奇亲自为"七大行星之歌"写下歌词,这可能是他最著名的节庆歌曲了,这首歌颂青春和欢乐的颂歌以下面的诗句开篇:

甜美的青春是如此美妙,但却倏一下逝去。

诗歌也意味深长地鼓动年轻的恋人们接受爱情：

> 小伙子们，姑娘们，不可自拔的心灵哪
> 巴库斯永存，爱情永存！
> 现在每个人都唱歌、跳舞吧！
> 让甜美的爱情在你心中燃烧！远离疲倦与苦痛！

重复了八次的副歌部分恰当地表达了一种狄奥尼索斯式的生活态度：

> 如果接受，就快乐并歌唱吧
> 因为没人知道明天将会怎样[142]

接下来的一年，洛伦佐又在6月24日佛罗伦萨的守护神圣约翰庆典时举办了一次游行活动。在这个基督教的节日里，洛伦佐组织了一场带有浓重宣传意味的异教游行。他所选择的主题是卢基乌斯·埃米利乌斯·保卢斯（Lucius Aemilius Paullus）的"胜利"，这是希腊历史学家普鲁塔克所歌颂的罗马领事和将军，在第三次马其顿战争中光荣地夺取了战争的胜利。保卢斯与洛伦佐·美第奇之间的类比是十分有趣的，主要基于前者作为罗马指挥官出色的军事才能。与"豪华者"同时代的崔班多·德·罗西（Tribaldo de'Rossi）

曾声称卢基乌斯·埃米利乌斯·保卢斯为罗马夺取了太多的战利品以至于"之后的四五十年都不需要征税了"。除此之外，保卢斯对罗马传统的敏锐意识和对希腊文化的极大热情是相辅相成的，他有意地将自己的儿子交由希腊诗人和学者教导，正如洛伦佐·美第奇在数个世纪之后所做的。[143]

和美第奇结盟的那些家族都享受着富足的生活，这表现为一种对奢侈的全新渴求，一股建楼热潮曾经导致建筑师、工人和建材一时间短缺。洛伦佐·美第奇在波焦阿卡伊阿诺建造了一幢华丽的别墅，另外还有一座现如今已经不复存在的圣伽洛修道院，这个建筑原本就在圣伽洛小镇门楼之外。他的朋友吉利亚诺·贡蒂（Giuliano Gondi）与菲利普·斯特罗奇（Filippo Strozzi）在城墙内建造有宏伟的府邸，时人见了既嫉妒又赞美。菲利普·斯特罗奇的宫殿与托尔纳博尼府邸为邻，其惊艳的程度致使传记作家兰杜奇曾感慨万分地期待它"永世长存"。[144]

但是城市里还有其他阶层，并不是每个人都能如此奢侈地挥霍。尽管崔班多·德·罗西有美好的想法，但下层阶级经历了日益严重的通货膨胀和不可避免的税收增长，贫富的悬殊更加凸显。宏伟宫殿的建造难以避免地吞噬和损毁简陋的居住区。牧师们已经逐渐意识到日益加深的不安感，15世纪80年代曾经作为圣马可修道院讲师的多明我会修士吉罗拉莫·萨伏那洛拉于1490年春天回到了佛罗伦萨。他以一种严肃而低沉的声音布道，却饱含着灼热的坚定

信仰。这位费拉拉的改革者抨击在他周围所涌现的道德沦丧现象。当圣马可修道院不再能容纳日渐增多的人群时，萨伏那洛拉便开始在大教堂里传教。和其他牧师相比，他更加意识到文字的力量。米开朗基罗在年近90的高龄时依然能记得萨伏那洛拉的布道。他的预言讯息暗示着对无神论的、世俗化的意大利的不断惩罚，这一观点吸引着众多佛罗伦萨的年轻人。这位神学领袖作为奢侈和腐败的宿敌被弗拉·巴尔托洛梅奥（Fra Bartolomeo）定格在画作中，这位牧师画家沿着弗拉·安吉利科（Fra Angelico）的步伐进入了多明我会。这件严肃的肖像画作为对"上帝的预言家"的一份死后的献祭而显得十分引人注目（见图69）。正如基尔兰达约所描绘的乔瓦娜·德格里·阿尔比奇肖像那样，被描绘者的轮廓在黑色背景中十分突出。只不过萨伏那洛拉免去了一切的装饰，只是从他的黑色斗篷中突出了他特有的形象——鹰钩鼻、深陷的脸颊和紧绷的嘴。弗拉·巴尔托洛梅奥极为精细地描摹着修道士的脸庞，如此不加装饰的图像能使观者感到有些不寒而栗。[145]

萨伏那洛拉在佛罗伦萨的支持者之一是洛伦佐·美第奇文人圈里的乌戈力诺·维力诺，维力诺对让年轻人研习荷马与维吉尔的作品表示质疑，也不主张过分关注古典修辞学。在他看来，这种教学方式阻碍了一种真正的道德引导。他嘲笑道："这是多么直白的放肆，较之于耶稣、十字架、圣母玛利亚和圣约翰，他们更喜欢朱庇特、酒神的手杖、朱诺和巴库斯。"维力诺1491年将一部手稿献给

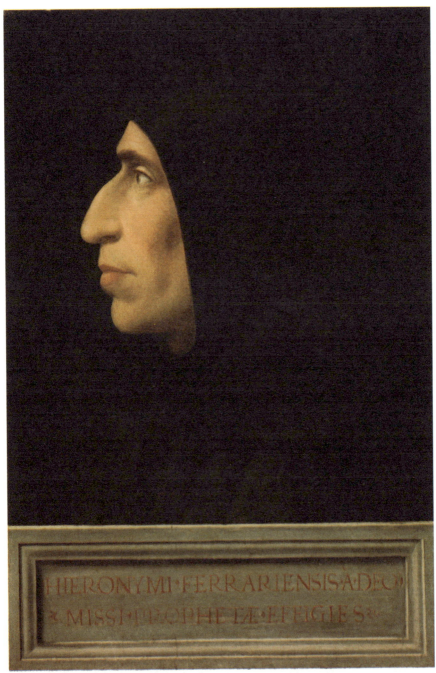

图 69 弗拉·巴尔托洛梅奥:《吉罗拉莫·萨伏那洛拉肖像画》,佛罗伦萨圣马可博物馆

萨伏那洛拉,而后者则以《诗艺的正当性寓言》(Apologeticus de rationae poeticae artis)予以回应,在文中萨伏那洛拉痛斥了从但丁到彼特拉克的古典主义和轻快的爱情诗。由此看来,并不是所有人都被古典作品的优雅和现代的十四行诗作家所吸引。在萨伏那洛拉的眼中,诗歌是人文主义中最无关紧要的。[146]

 尚年轻的洛伦佐·托尔纳博尼身边所环绕的是那些追求显赫与荣耀的贵族阶级。洛伦佐也积极地利用他高贵的出身和大量的财富、良好的教育以及强有力的人脉关系,这一切都进一步确立了他权贵的身份。随着年龄的增长,他所肩负的责任也与日俱增。1490年3月,在父亲的主张下,洛伦佐被提名为美第奇家族在那不勒斯的主管。那不勒斯的办公室隶属于罗马的分支,乔万尼·托尔纳博尼与他的侄子奥诺弗里奥·迪·尼可洛·托尔纳博尼(Onofrio di Niccolò Tornabuoni)在那里占主导的地位。同月,洛伦佐也在里昂支行获得一份既得权利,他在那里被授予"弗朗切斯科·萨塞蒂与乔万尼·托尔纳博尼公司的继承人"名号。在里昂,洛伦佐偶尔会与皮埃·迪·洛伦佐·德·美第奇(Piero di Lorenzo de'Medici)做生意,并最终从他那儿接管了一桩丝绸生意。由此,洛伦佐逐渐成为一位"著名的商人"。这其实是众人所期待的,商业之神墨丘利曾多年作为他的守护神出现在他肖像纹章的背面(见图70—71)。在30岁之前,洛伦佐并不具备在政府中任职的资格,尽管如此,他的名字已经数次出现在选举人名单中。例如在1490年4月他

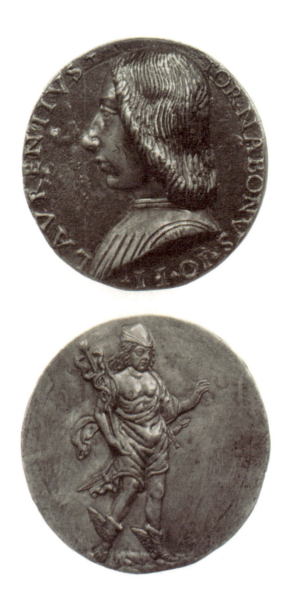

图 70—71 15 世纪的艺术家以尼科洛·菲奥兰提诺风格创作的洛伦佐·托尔纳博尼肖像章：正面为《洛伦佐·托尔纳博尼肖像》(上)，背面为《手持节杖和剑的墨丘利》(下)，华盛顿国家画廊

就是多位被选中的旗手之一，只是还没有资格拥有官职。[147]

同年，时年62岁的乔万尼·托尔纳博尼应允了儿子有在新圣母大殿中整修和装饰家族礼拜堂的一些特权。在保持家族荣耀和全心虔诚的双重心理的促使下，乔万尼要确保他"一生成果"的延续。对新圣母大殿主祭坛的装饰始终是佛罗伦萨最受人瞩目的艺术委托件。四年之后，这一祭坛画被安放在了礼拜堂的中间。（其中间幅描绘"耶稣复活"的祭坛画已经在前文探讨过）这一雄伟而独立的结构有一个三拱门的形式，并且四面都有绘画。上层是一个半月形，内有一座放置有圣餐的神龛。哪怕在全佛罗伦萨，这件作品无论从规模或宏伟程度上看也都是独一无二的。其中最令人震撼的是现如今被拆分的侧壁画，描绘的是洛伦佐的守护神圣劳伦斯（见图72）。劳伦斯位于祭坛中央《圣弥额尔和圣多明我围绕圣母与圣子》《施洗者约翰》和《福音圣约翰》的左边，也是在圣母玛利亚的右手边。多米尼克·基尔兰达约用鲜亮的色彩描绘这一殉道者，他的身子微微倾斜，目光直指天堂的方向。他一手拿着曾火烧他的烤架，另一只手则拿着胜利的棕榈叶。上面的题词为："我并不畏惧火烧的痛苦，在火焰中我也没有感受到炙热的温度。"这句话充分展现了劳伦斯作为一位信仰的典范，他的坚定决心不会因酷刑而消减丝毫。这一杰出的格言也同样适用于洛伦佐，他的标志图案也出现在圣徒的长袍上。对于逐渐获取权力的洛伦佐而言，在处理各种纷繁复杂的状况时，他内心和思想的坚定也同样是不可或缺的。[148]

图 72 多米尼克·基尔兰达约:《圣劳伦斯》,慕尼黑老绘画馆

1491年，洛伦佐再婚，这对一位年轻的鳏夫（乔瓦娜死时他不过才20岁）是一件再自然不过的事。他的新妻子吉内瓦拉·迪·邦詹尼·詹菲利阿齐（Ginevra di Bongianni Gianfigliazzi）是托尔纳博尼府邸附近一位富裕商人家的女儿。值得注意的是吉内瓦拉的父亲和乔瓦娜的父亲都曾是1480年对教皇西斯都四世进行官方访问的外交使团中的一员，这再一次证明了社交关系网对于佛罗伦萨家族的重要意义。

洛伦佐与吉内瓦拉结婚的具体时间并不确定，可能是在1491年10月13日之前，因为那一天洛伦佐已经拥有了吉内瓦拉的一部分嫁妆，从这一点我们可以推测这段婚姻在此时已经正式缔结了。吉内瓦拉可能在1491年9月搬进了托尔纳博尼府邸并最终为洛伦佐生下了三个孩子，他们分别是儿子莱奥纳多和女儿弗朗切斯卡（取自洛伦佐的母亲）、乔瓦娜（取自洛伦佐的第一位妻子或他的父亲）。尽管第二个儿子的出生为托氏家族男丁血脉的延续提供了双重保险，不过家族依然更关注他的大儿子乔万尼诺。作为长子，他已经在府邸有一个自己的套间。[149]

于是在乔瓦娜过世的几年之后，洛伦佐·托尔纳博尼的私生活似乎已逐渐步入正轨。然而，他与亲近的家族和朋友的境遇却在1492年至1494年的混乱时代中发生了翻天覆地的变化。

1491年和1492年交替的那个冬天，洛伦佐·美第奇的健康状况急转直下，常常卧床不起，以致他的二儿子乔万尼即后来的教皇

列奥十世1492年3月初荣升主教时,他都没有办法参加授权仪式。4月初,洛伦佐·美第奇的身体变得更加糟糕,他移居到位于卡勒吉的别墅,希望能在乡村新鲜空气之下恢复点体力,不过在4月6日至7日的那一夜,他感觉到自己气数将尽,便将大儿子皮耶罗召到床榻边。根据波利蒂安的记载,洛伦佐·美第奇给了皮耶罗一些政治上的建议:不要总是听信朋友或某些公民的忠告,而是要听取智囊团中多数人的意见,警惕对绝对权力的追求。这已经不是洛伦佐第一次警告皮耶罗(见图73)要控制自己的个人权欲。早在1484年,皮耶罗就被要求以同胞的身份出现在市民中间,他虽然有不同寻常的气质与风度,但必须保持谦逊和礼貌。在洛伦佐·美第奇的临终床榻边除了皮耶罗之外,还有医生们、哲学家们、学者们,甚至还包括先前居住在圣马可的萨伏那洛拉,他们都前来给予洛伦佐精神的慰藉和道义的支持。洛伦佐·美第奇临终时,"唯有他的灵魂"还透露着一丝生气,1492年4月8日,洛伦佐·美第奇过世,最终离开了他所爱的人们。[150]

"豪华者"逝世的消息在佛罗伦萨城激起了很复杂的反应。许多人感到了一丝解脱,因为洛伦佐在民众中并不那么受欢迎,而另外许多家族也在洛伦佐·美第奇巧妙施行的政治改革中损失惨重。1480年4月,当七十人议会成立的时候,许多杰出的市民代表都被逐出了政治舞台,而如今,那些被驱逐的人有望重新掌权。与之相反的是与美第奇家族联盟的诸多佛罗伦萨家族,他们真切地感怀洛

伦佐的故去。他们有理由去设想不同的未来，不过，每个人都承认洛伦佐·美第奇的过世意味着佛罗伦萨失去了最有权势的人，一个深受全意大利人民敬畏的人。洛伦佐·美第奇作为政治领袖所表现的神秘性使人们将他的死与一系列不寻常的事件直接关联。例如，1492 年 4 月 5 日，闪电击中了大教堂的穹顶吊灯，尽管只是一种事后的回忆，每一位编年者仍认为那预示了洛伦佐的死亡。[151]

洛伦佐·美第奇在他的政治领袖生涯中树敌颇多，不过有些出乎意料的是他的儿子皮耶罗（见图 73）依然轻而易举地继任了他的位置。大部分有影响力的公民很快投票同意皮耶罗继承他父亲的职责和政治权力。在很短的时间内，年轻的皮耶罗就成为七十人议会中的一员、一名选举官员以及宫殿和羊毛行会的管理者。另外，皮耶罗还可以仰仗教皇的支持，后者刚刚提名他的弟弟乔万尼为红衣主教。意大利半岛的各个地区都派遣公使们到佛罗伦萨向皮耶罗表达他们的哀悼。他们毫无例外地表达了希望皮耶罗能够延续他父亲的路线。由于这位新领袖曾经被父亲派遣过多次外交出使的任务，因而对其中的许多面孔他已经比较熟悉。[152]

按理说皮耶罗的继位应该为洛伦佐·托尔纳博尼开启一片新的前景，毕竟皮耶罗是他的近亲，也是他童年时期的密友。洛伦佐不仅是 1492 年 9 月出生的皮耶罗的儿子洛伦佐的教父，也在 1493 年的比赛中伴随他骑行。不过皮耶罗很快就被禁止参与这样的体育运动。佛罗伦萨共和国的这位新领袖体格健壮，受到其母系家族——

善战的奥尔西尼家族的影响,他也很爱好军事活动。

洛伦佐·托尔纳博尼和皮耶罗·美第奇对战争和对文学都有着同样的兴趣,因此当他们一起被描绘在托尔纳博尼礼拜堂的一件名为《被逐出神庙的约阿希姆》(见图74)的壁画上时,也并不让人感到意外。据解读,这一系列壁画中之所以出现皮耶罗而非洛伦佐·美第奇,可能是由于乔万尼·托尔纳博尼担心"豪华者"肖像的出现将会降低人们对托尔纳博尼—托尔纳昆奇宗族本身的关注。我们在历史学家弗朗切斯科·圭恰迪尼[*]尖锐的分析中能发现洛伦佐与皮耶罗的生活是如何彼此关联的:

> 首先,皮耶罗是与他有血缘关系的侄子,在他的统治下,洛伦佐可以享有很大的权力;另外,皮耶罗是一位非常慷慨的人,一掷千金,也完全参与美第奇家族的生意,这些都导致了他糟糕的财务状况以致迅速陷入破产。[153]

历史已经对皮耶罗·美第奇所扮演的政治角色做出了最终的评判,他的绰号"不幸者"已经说明了一切。即使现在,也极少有人愿意或有能力作出关于皮耶罗一生的不失偏颇的论断。数世纪以来,将他与其成功的父亲之间的比较只是更突显了他的不足。我们

[*] 弗朗切斯科·圭恰迪尼(Francesco Guicciardini,1483—1540)是意大利文艺复兴时期著名的历史学家和政治家,著有《意大利史》。——译者注

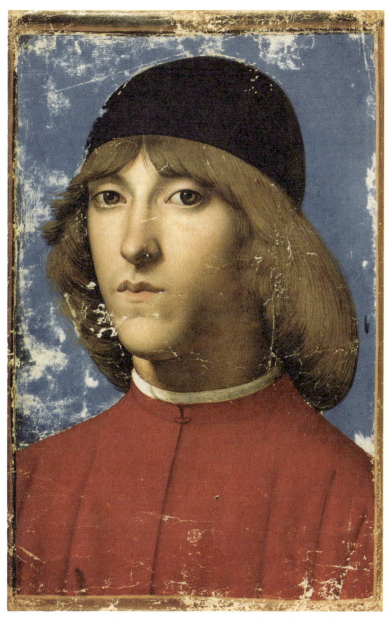

图 73 格拉尔多·迪·乔万尼:《皮耶罗·迪·洛伦佐·德·美第奇》,那不勒斯国家图书馆

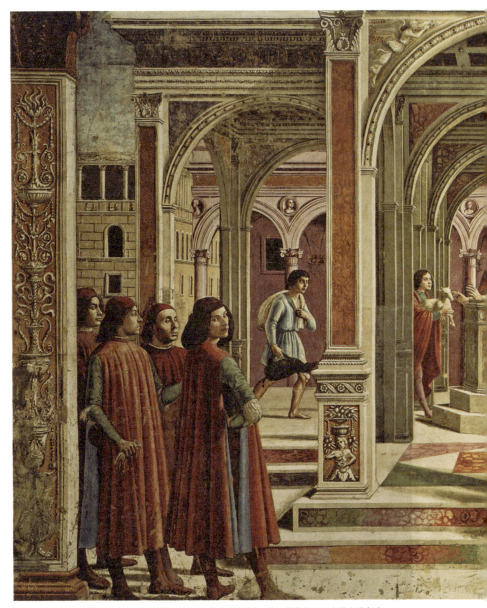

图 74　多米尼克·基尔兰达约和助手们:《约阿希姆逐出寺庙》,佛罗伦萨新圣母大殿主礼拜堂

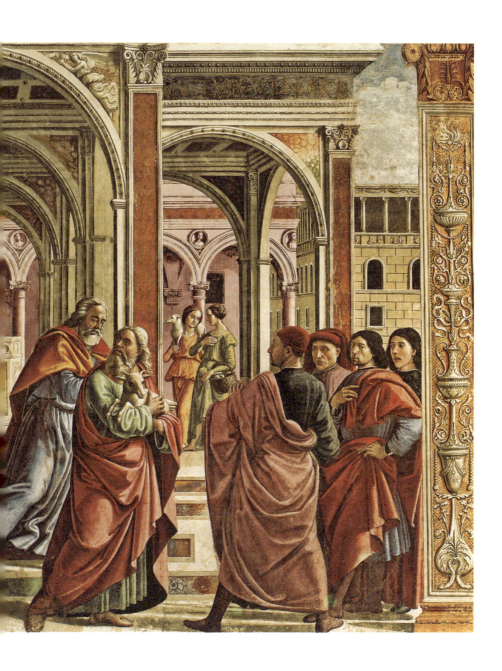

依然能够通过大规模的且尚未被研究的书信还原皮耶罗更清晰的形象,虽然他并不十分成功,但依然受过极为良好的教育且精力非常充沛,偶尔也能够提出一些睿智的见识。不过,正如评论家们所说的,人们不得不去想,倘若他能再多一些精细和谨慎,那么他的事业无疑能斩获更多。尽管身边有许多警告和诸多善意的谏言,皮耶罗最大的短处是缺乏机智,而父亲洛伦佐明智地知道要如何掩盖他的专横势头,而且知晓何时需要一个协定来巩固他的权力地位。皮耶罗缺少他父亲的政治天分,这也解释了他为什么亦步亦趋,以洛伦佐为目标,却成效甚微。回过头看,可以说皮耶罗在文化领域中所体现的姿态最能表达出他致力于延续家族传统的决心。1494年1月,佛罗伦萨下了一场罕见的大雪,皮耶罗邀请米开朗基罗在美第奇宫的院落创作一个雪人。他让雕塑家待在美第奇宫数月,并让后者住在"豪华者"洛伦佐曾经为他安排的同一间屋子。[154]

皮耶罗对政治生活缺乏审慎的态度很快引发了时局的紧张。早在1493年发生的几次意外事件就不断昭示着他在佛罗伦萨的权力已逐渐被侵蚀。[155]

在那年的7月,民众经历了一场涉及乔吉奥·贝尼格诺·塞尔韦亚蒂(Giorgio Benigno Salviati)的争论,这位斯雷布雷尼察出生的方济各会修士因扎实的哲学和文学修养被提名为年轻的皮耶罗的老师之一。这位充满野心的方济各会修士当时是圣十字圣殿的教员,他觊觎方济各会主教的职位,不过在任的主教并不愿意满足他的野

心。皮耶罗不合时宜的干涉引发了方济各会修道院强烈的争论，以至于争论双方剑拔弩张，出鞘的剑伤及数个修士。为了避免这场争论升级为更严重的暴力事件，方济各会修士尼可洛·斯特罗奇拉响了教堂的钟。那些闻声而赶到现场的公民们表达了他们对乔吉奥·贝尼格诺和皮耶罗·美第奇行为的愤怒之情。许多政客在那一刻甚至全副武装并试图游行穿越城市，以便煽动更多的民众加入暴动之中。[156]

四个多月之后即 1493 年的 10 月，皮耶罗与正义旗手弗朗切斯科·瓦洛里（Francesco Valori）发生了争执，瓦洛里选中保兰托尼奥·索代里尼（Paolantonio Soderini）作为合适的继任者，但皮耶罗坚决反对这一决定，且没有给出明确的理由，与此同时他另外任命了皮耶罗·迪·吉诺·卡博尼（Piero di Gino Capponi）作为继任者，这一举动引发了公开的反对声。从那时起，皮耶罗就树立了一个可怕的政敌。圭恰迪尼将瓦洛里描述为一位非常聪明却异常骄傲的人，他坚定地捍卫自己的立场。之后，瓦洛里站到了萨伏那洛拉一边，并充分利用这个机会报复皮耶罗和他的支持者们。[157]

最激烈的一次冲突发生于 1494 年，由于皮耶罗缺乏处理外交事务的能力而使情况更加恶化。当时，年轻的法兰西国王查理八世正在寻求维护他对那不勒斯王国的旧有权利，而教皇英诺森八世（1492 年逝世）曾通过将阿拉贡的费迪南德驱逐出教会而实现他自己的宏图大志。查理准备采取行动，这一威胁早在 2 月就已经在佛罗

伦萨蔓延，一位编年史作者曾简洁地写道："法国的问题已经开始变得十分棘手。"尽管法国有着军事上绝对的优势，皮耶罗却支持刚接替费迪南德继位的那不勒斯国王阿尔芬诺二世。皮耶罗可能受到了个人利益的驱使（例如为他的兄弟乔万尼谋求教会圣职），因而没有能够认清大局。法国公使给了皮耶罗一次改变主意的机会，不过他依然坚持对那不勒斯无条件的支持。

不可避免的后果很快就出现了：随着人们越来越相信预言大洪水的地狱或末日论的传教士们，精英阶层中开始出现一些新的派系。当洛伦佐和乔万尼·迪·皮埃弗朗切斯科·德·美第奇*得知他们同情法国并和卢多维科·斯福尔扎†有联系的事实被人发现时，便离开了佛罗伦萨。另外，由于洛伦佐和乔万尼·迪·皮埃弗朗切斯科·德是美第奇家族的谱系分支，多年来他们逐渐成为皮耶罗·美第奇与洛伦佐·托尔纳博尼的首要对手。甚至有传闻说洛伦佐·迪·皮埃弗朗切斯科有意从皮耶罗那里夺取权力。历史学家圭恰迪尼则认为洛伦佐·托尔纳博尼憎恶皮埃弗朗切斯科·德·美第奇家族的后代们，无法容忍他们的政治崛起。[158]

1494 年 7 月，各个政治集团的使节们都参与到最后一次混乱

* 洛伦佐和乔万尼·迪·皮埃弗朗切斯科·德·美第奇（Lorenzo di Pierfrancesco de' Medici / Giovanni di Pierfrancesco de' Medici）是美第奇家族较为年轻的脉络分支，"豪华者"洛伦佐·美第奇是他们的表哥，曾让他们受教于当时佛罗伦萨最出名的人文主义学者费奇诺。但两个家族分支的嫌隙始终存在，特别是"豪华者"洛伦佐掌权者以后。——译者注
† 卢多维科·斯福尔扎（Ludovico Sforza, 1452—1508）曾于 1494 年至 1499 年担任米兰大公。他是莱奥纳多·达·芬奇和其他一些艺术家的赞助人，是推动米兰文艺复兴的重要人物。——译者注

的外交活动之中。人们愈发察觉到意大利半岛即将发生的政治剧变，而9月初法国军队事实上跨越了阿尔卑斯山。在意大利北部，查理八世倚仗来自米兰大公的军事支持，很快就证明了和任何其他意大利军事力量比起来，法国军队组织得更为完善：没有一个意大利公国认为它们自身有能力阻止查理八世的前进。当法国军队接近托斯卡纳时，剑拔弩张的气氛达到了顶点，因为此时佛罗伦萨看起来已经岌岌可危了。到了1494年10月，佛罗伦萨共和国与法国军队之间只隔着萨尔扎纳（Sarzana）、萨尔扎内罗（Sarzanello）和彼得拉桑塔（Pietrasanta）三座要塞。此时，皮耶罗决定与一小群随行人员前往托斯卡纳边界外，萨尔扎纳要塞附近的小村庄与查理八世会面。随行人员中有他的姐夫雅克普·詹菲利阿齐（Iacopo Gianfigliazzi）、洛伦佐·托尔纳博尼和贾诺佐·普齐。皮耶罗与负责外交和军事事务的"八人公民委员会"（Otto di Pratica）有一些不同的意见，后者努力阻止让皮耶罗自己行动，不过皮耶罗执意要扮演一名英雄。在直面八人委员会时，皮耶罗特意说道："一个男人为自己的同胞牺牲是值得的。"不过帕伦蒂补充道："根据另外一些人的说法，他的原话其实是：'每个人都应该捍卫自己'。"可能皮耶罗曾寄希望于他的个人名望能使他与法国国王之间达成一个令人满意的协议。不过，查理八世却给皮耶罗施加了极其严峻的压力，然而这位美第奇家族年轻的接班人却没有勇气承担它。在没有告知佛罗伦萨当局的情况下，他接受了敌方的所有要求：他拱手让出了

比萨、里窝纳、彼得拉桑塔和萨尔扎纳的所有海岸要塞，甚至许下承诺：支付查理约二十万达克特。[159]

法国国王想要确定皮耶罗的确是代表佛罗伦萨政府的，因此，洛伦佐·托尔纳博尼被派遣回佛罗伦萨，他肩负着报告皮耶罗协商结果这一吃力不讨好的任务，并要求执政团对皮耶罗的决定予以支持，不过执政团断然拒绝了这一要求。[160]

投降的消息来得让人始料未及，关于那些要塞已经在法国军队手中的报道使得整个佛罗伦萨城陷入混乱。当公民们意识到已经丧失了自由的时候，他们当然有理由感到恐惧。11月4日法国国王派公使前往佛罗伦萨为自己和随行人员寻求合适的住处。他们被最美丽的宫殿所吸引，并用白色粉笔予以标记（之后尼科洛·马基雅维利讽刺地评论查理八世对意大利的征服是通过"一块粉笔"，因为他极少动用武力）。佛罗伦萨公民被要求将他们的住所准备就绪并被禁止挪动任何的家庭陈设。许多贵族事先将他们的女儿送进了修道院，另一些则逃离到他们的乡间居所。皮耶罗·美第奇的心腹担心他失败的外交行为将很快暴露，没有理由再保持乐观。不过只要佛罗伦萨公民不知晓投降的全部内情，皮耶罗的同伴们依然可以继续归罪于查理八世。哪怕是比任何人都知道前线动态的洛伦佐·托尔纳博尼也小心地避免谈论协议的具体细节。[161]

皮耶罗不在的这段时间，为了应对查理八世的到来，执政团召集了包括现任和往届的正义旗手在内的一场特殊的全体会议。皮

耶罗能获得的支持很显然变得少之又少,哪怕是曾经与美第奇家族结盟了几十年的那些人"也开始反对他"。一个暴躁的评论家皮耶罗·卡博尼直白地表达了自己的要求,他呼吁终结美第奇家族的僭主制。这一场辩论的结果是11月5日为"重建一个自由的城市"而举行的"百名委员会"会议。四位佛罗伦萨公民被提名负责成立一个代表团,并和查理八世探讨佛罗伦萨的前途,这其中就包括皮耶罗·索代里尼(Piero Soderini)与萨伏那洛拉,而后者扮演着一个调节者的角色。此时,萨伏那洛拉拒绝倾向任何政治立场,他唯一的目标就是要求国王放过这座城市从而避免一场灾难的发生。[162]

代表团一离开城市,对皮耶罗·美第奇的指责就更加激烈了。当他即将回到佛罗伦萨这一意料之外的消息传来时,许多人都猜测他是试图回来寻求人们的宽恕。不过皮耶罗自己却另有打算,他试图给人们一种印象,即他并不应该为这一状况负责。抵达城门时,他下令燃放烟火,回到家之后,他又要求摆上好酒好菜,以此达到安抚子民的目的,同时也使他们相信自己与法国国王的关系依然牢固。他佯装若无其事并没有打消人们的疑虑,最重要的公民代表中只有极少的一部分人依然支持皮耶罗,这其中包括博尔纳尔多·德尔·内罗(Bernardo del Nero)、多米尼科·潘德尔菲尼(Domenico Pandolfini)和尼可洛·里多尔菲(Niccolò Ridolfi)。洛伦佐·托尔纳博尼也伴随在老友身边,而当皮耶罗的政治生涯在不到24小时的时间内瞬间崩塌时,洛伦佐也被拖入了这场泥潭。[163]

事件展开得十分迅猛。首先，皮耶罗去了市政厅，他以一种令人难以容忍的傲慢态度责怪议会安排他去取悦查理八世这一毫无意义的行为。不过，皮耶罗很明显地察觉到对他的支持在骤减。绝望的皮耶罗急于摆脱这场困境，他开始为一场军事政变做秘密的准备，并且依赖事实上已经和他同一阵营的查理八世的支持。皮耶罗命令妻子阿尔丰希娜·奥尔西尼（Alfonsina Orsini）的堂兄弟，雇佣军队长保罗·奥尔西尼（Paolo Orsini）将他的雇佣军集结在城市附近。11月9日他决定与执政团当面对峙。不过在被告知执政团正在用午膳不能会见他时，他止步于楼梯。在晚祷时，皮耶罗再一次现身，这一次随行的还有他的侍从、家人、朋友和熟人。与此同时，执政团得知了奥尔西尼的军队正准备朝佛罗伦萨的方向行进。在议会厅的入口处，暴力的争吵紧接着发生了，此时皮耶罗的侍从试图卸下他们的武器，这一举动促使执政团开始寻求人民的帮助。他们悲惨的叫喊声引来了一群被激怒的美第奇家族的反对者。皮耶罗匆忙撤退，不过他的敌人用尽全力挡住了他回拉尔加街的宫殿的路。整个领主广场回响着佛罗伦萨民众的呼喊声，"人民与自由！"刚刚从比萨回来的弗朗切斯科·瓦洛里潜入到呼喊的人群之中并呼吁他们行动起来。[164]

关于洛伦佐·托尔纳博尼在这一关键节点所扮演的角色，出现了许多不同的看法，卢卡·兰杜奇认为托尔纳博尼家族已经全副武装地来到美第奇宫加入皮耶罗的队伍，并在最后防线试图在人群中

集结支持者。他们来到街道中大喊"球 Balls"（这里指涉美第奇纹章中的 5 个红球）。不过据皮耶罗·迪·马尔科·帕伦蒂（Piero di Marco Parenti）的说法，洛伦佐和他的朋友贾诺佐·普齐远离了争斗的人群，他们认识到大众起义的规模，知道皮耶罗已经没有机会反击，而他们唯一的选择就是逃离城市。此时有人宣称抓捕皮耶罗可获得高额奖赏：活捉他有 5000 达克特的奖励，而运来他的尸体也有 2000 达克特的奖赏。皮耶罗身披一件带头巾的斗篷与弟弟朱利阿诺成功地从佛罗伦萨北边的圣迦尔门逃走。红衣主教乔万尼也伪装成一名方济各会修士，在未被发现的情况下偷偷溜出城。 帕伦蒂总结道："就这样，由于皮耶罗·美第奇自己的莽撞行为，他丢掉了从他曾祖父时就开始享有的 60 年未曾间断的权力，而城市则获取了自由。这更多的是来自上帝的恩赐而非民众的作为，这座城市之后以任何民族所从未显现过的斗志全副武装地为自由而战。"[165]

第八章

最后一幕

皮耶罗·美第奇被迫逃离城市之后,他的朋友和盟友们便不再安全。1494 年 11 月 9 日的夜晚,据帕伦蒂的记载,洛伦佐·托尔纳博尼被一群武装的公民逮住,被发现时,他正躲在位于圣十字圣殿旁边的朋友家厕所的稻草下面。对洛伦佐和他的政治同情者们的暂时监禁是策略性的一步,其意在防止皮耶罗的旧友采取任何立即的行动。在释放他们之后,洛伦佐·托尔纳博尼、博尔纳尔多·德尔·内罗、尼可洛·里多尔菲、梅塞尔·阿尼奥洛·尼克里尼（Messer Agnolo Niccolini）和其他一些人被禁止携带武器装备在城市内走动。[166]

与此同时,执政团正全力准备面对法国军团的逼近,在最终合约没有确立之前,整个城市依然有被洗劫的危险。正带领军队跨过阿诺河谷的查理八世自然处于这一场较量最强势的位置。帮助皮耶罗重新掌权,可能在理论上是有利于他的,因为皮耶罗曾答应他全面的合

作,不过此时佛罗伦萨内部的权力平衡在顷刻间天翻地覆。当法国国王的队伍11月17日进入城市并受到礼遇时,他就注意到了这一点。查理八世和随行人员的入城被画家弗朗切斯科·格拉纳齐*(图75)记录了下来。这位画家是米开朗基罗的朋友,事实上正是他介绍米开朗基罗与基尔兰达约认识并进入后者的画室。画面描绘了在拉尔格街道上的人群,他们正在观看这一不同寻常的骑士行军队伍。在画面中间骑着一匹黑马的正是查理八世本人,他虽然也穿着战服,不过他的身份可以从头上金色的皇冠来辨识。他的目光停留在前面左侧的美第奇宫,那是他即将临时下榻的地方。格拉纳齐并不是这些事件的见证者,因此他的作品在法国人关于进城的描绘上并不全然可信。不过即使如此,画面中依然透露出可感知的紧张和期待的氛围,因为士兵们举起的长矛正充斥着拉尔格街的四面八方。[167]

查理八世和随行人员刚一入住他们在佛罗伦萨的新居所,就被各种试图赢得他好感的代表各个政治立场的代表们所包围。首先到访的是执政团,一同到访的人超过三百位,他们都来向意大利的"解放者"致敬。卢卡·柯西尼(Luca Corsini)扮演发言人的角色,他首先以拉丁语发言,那是所有教养良好的欧洲人的通用语言。洛伦佐·托尔纳博尼、贾诺佐·普齐和皮耶罗·美第奇的妻子阿尔丰希娜·奥尔西尼(Alfonsina Orsini)也逐一亮相,他们向查

* 弗朗切斯科·格拉纳齐(Francesco Granacci, 1469—1543)是文艺复兴时期画家,曾经在基尔兰达约的画室学习,受到豪华者洛伦佐的委托创作圣马可修道院的壁画。——译者注

理八世赠送了昂贵的礼物,希望国王能够加入自己的阵营。被授权作为政府代表的政治要员包括弗朗切斯科·瓦洛里、布拉乔·马特利(Braccio Martelli)和皮耶罗·卡博尼,他们也肩负起重新启动和谈的任务并期冀可以得到一个令人满意的结果。但好些天过去了,和谈的结果依然悬而未决。佛罗伦萨市民们都担心出现最坏的情况,因为他们预想法国可能会对这座伟大的城市采取一种获胜者的破坏活动。查理八世的叔叔菲利普·德·布雷斯(Philippe de Bresse)正在托尔纳博尼府邸做客,这也同样引发了颇多疑虑。最终,经过数天的深思熟虑之后,法国决定以12万达克特金币为条件,放弃比萨和北部要塞的控制(其中5万达克特金币要求在15天之内支付,剩下的则分为两笔按揭)。这一最终结果部分归功于萨伏那洛拉的说服能力,法国军队最终在11月28日和平地撤离了这座城市。[168]

法国军队缓慢地南下到了罗马和那不勒斯,然而,佛罗伦萨紧接着就迎来了一场政变。12月2日美第奇政权的命运最终在一次公开会议上尘埃落定,这次会议解散了所有现存的理事会和委员会,取而代之的是经选举产生的二十位官员所组成的一个委员会,这个委员会负责为一个新的抽签选举整编名单。这些都发生在市政厅广场:他们中三分之二的人到场之后,佛罗伦萨市民开始聚集到广场上。不过,也有许多人质疑这些举措是否真的能带来一些改变,皮耶罗·帕伦蒂就酸溜溜地说道:"所有的良民都饱含悲伤,他们埋怨为了自由而拿起武器,而事实上,最终他们这么做并没有为人民

图 75 弗朗切斯科·格拉纳齐:《查理八世进入佛罗伦萨》(局部),佛罗伦萨乌菲齐博物馆

争取到自由，反而维护的正是曾经执政的那批人的权力 。"

与此同时，人们不仅抱有重新开始的希望，也有复仇的渴求。没有人阻止安东尼奥·迪·博尔纳尔多·米尼亚蒂（Antonio di Bernardo Miniati）被绞死在巴杰罗的一个窗台上。米尼亚蒂作为市政储蓄银行的负责人时推行了一种新的、繁重的税收，从而成为激发仇恨的一个特别的对象。[169]

按照弗朗切斯科·圭恰迪尼的叙述，在那些图谋进行报复行动的民众中，有许多人都准备好对博尔纳尔多·德尔·内罗、尼可洛·里多尔菲、洛伦佐·托尔纳博尼和其他美第奇政权支持者进行攻击。不过碍于皮耶罗·卡博尼和弗朗西斯科·瓦洛里，他们有所收敛。虽然这是为防止政治结构的全面崩塌、为维护公共大局所采取的无可争议的举动，不过他们同时也在捍卫自己的权益。1434年这些政客的父母就曾预料老科西莫从他流放之地回到佛罗伦萨，如果整体政局不稳定，他们的地位也同样不保。因此，他们需要寻求一种妥协，而事实上在圭恰迪尼看来他们最终也找到了，这主要归功于一个男人，那就是魅力十足的萨伏那洛拉。[170]

查理八世的到来使皮耶罗·美第奇沦为一名流放者，而萨伏那洛拉则摇身一变成为一名先知和救世主，因为正是这位多明我会修士的干预才使佛罗伦萨免遭"上帝的惩罚"。萨伏那洛拉强调上帝没有任何理由赦免佛罗伦萨，他完全是出于慈悲而怜悯了这座城市。萨伏那洛拉提出并热情宣传一个新的观点——将灾难的想象转

变为一种圣爱的许诺。1497年的一个铜勋章上可以看到萨伏那洛拉的先知讯息所蕴含的两个主要元素，铜章结合了圣灵、剑和鸽子（图76—77）：上帝的惩罚如同悬在每个人头上的一把利剑，不过忏悔与祈祷是通往救赎之路。正是在那些年，佛罗伦萨逐渐被视为新耶路撒冷，这一基督教神话取代了先前将城市视为古代雅典或罗马再生的观点。波提切利的作品中就有这样的表现，特别是他的《神秘的耶稣受难相》（见图78），这是一件小尺幅却极富戏剧性的画作。画中抹大拉的玛利亚用力地怀抱着十字架的底部，表现出极大的悲悯。当一位天使用一个燃烧的器物鞭打象征佛罗伦萨的一头狮子时，魔鬼从黑色的天空中向大地投掷毁灭的火苗（由于作品糟糕的现状，邪恶灵魂已经几乎看不见了）。在这个复杂寓言中所暗示的是正邪之间的较量。在背景的左侧，天空中的滚滚乌云已经让位于晴空。水平线上是沐浴在日光中的佛罗伦萨。这是一座上帝遴选之城，在这里将重建基督教朴素的生活与上帝之国的理想。[171]

萨伏那洛拉有意扮演的政治角色是宽慰者：

> 我们的船只依然在海上，船帆朝向港口，也朝向佛罗伦萨历尽磨难之后必然的和平。以往和现在的官员们，你们将会一起见证这一和平已经实现。要维护和加强你们的政府就要确保正确的律法会维持下去。首先，人们不再称自己为"白色势力"（Whites）或"灰色势力"（Greys），而是统一为一个整体并贯

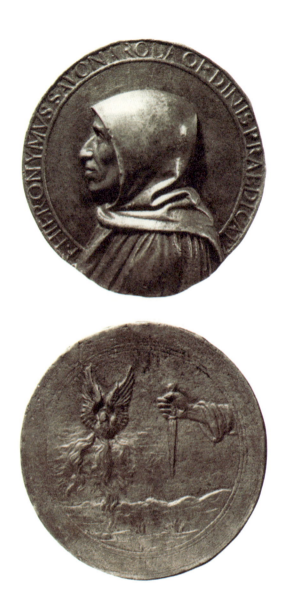

图76—77 弗朗切斯科·德拉·罗比亚:《吉罗拉莫·萨伏那洛拉肖像勋章》:正面为吉罗拉莫·萨伏那洛拉肖像(上),背面为《圣灵的象征物》(下),佛罗伦萨巴杰罗博物馆

图 78 桑德罗·波提切利:《神秘的耶稣受难像》,哈佛大学福格艺术博物馆

以同一个名号。城市里的党派偏见与不公是不好的……要确保和平来自于内心，应在此时更多地偏向宽恕仁慈而非正义，和正义相比，上帝赐予你们更多宽恕。哦，佛罗伦萨，你需要极大的宽恕，并且上帝正将其赐予你，不要不知感恩。

托尔纳博尼家族就属于"灰色势力"，他们因旧政权而名誉受损，不过他们并没有在布道者眼中消失。许多人急于仿照威尼斯的模式建立大公会，萨伏那洛拉就是这些人中的一位，不过他坚信，当这一改革付诸实践时将会对保守派有一次大赦。普遍的和平正是从他的讲道坛所传达出的讯息。

萨伏那洛拉的呼吁并没有被当做耳旁风，1495年3月19日就出台了一项大赦令，托尔纳博尼家族又能再一次享受到自由的呼吸。他们被允许重新回到政治舞台并恢复他们作为杰出贵族和公民领袖的公共角色。[172]

在萨伏那洛拉势头最盛的那些年里，乔万尼和洛伦佐·托尔纳博尼在新圣母大殿礼拜堂里委托了一件雄伟的独立祭坛作品。在1492年至1496年的某个时候，他们委托创作的三件惊艳的彩色玻璃窗被安装完成，这进一步稳固了他们作为杰出的艺术赞助人的角色（见图79）。这些高度超过10米的窗户是按照多米尼克·基尔兰达约的设计创作的，展现了现代文艺复兴华丽的风格特征。从对圣母与圣徒的描绘一直到装饰性的边框都体现出设计精美的细节，其

图 79 桑德罗·德尔·彼戴罗:《圣母故事》的彩色玻璃窗;佛罗伦萨新圣母大殿主礼拜堂

中所有托尔纳博尼家族的象征和其他包括家族纹章、珠宝和火苗在内的图案都一一复现。

除了这些委托作品之外，1494年至1498年期间，佛罗伦萨艺术圈并没有什么出色的作为，包括米开朗基罗在内的许多艺术家都逃离了这座城市。另外，随着萨伏那洛拉影响力的增强，无论是宏伟的大型绘画抑或是描绘家庭生活的作品，留给世俗美的空间越来越少。萨伏那洛拉在1496年封斋期间发表的关于阿莫斯先知的布道辞中，批判了年轻的佛罗伦萨女性将自己的头发装扮成女神的式样。1497年至1498年的狂欢节期间，萨伏那洛拉更是两次点燃了虚荣之火，他将包括许多艺术作品在内的所谓与道德衰败相关的物件付之一炬。他对于艺术功用性的严格观念使得艺术的审美性逐渐让位于道德的训诫性。这一点可能最直接地体现在由菲利皮诺·利皮所创作的一件三联画中，它是受弗朗切斯科·瓦洛里家族委托创作的，瓦洛里是萨伏那洛拉狂热的追随者，亦是博尔纳尔多·德尔·内罗和其他美第奇政权同情者们最强烈的反对者。这件三联画是为在圣普洛克罗教堂的瓦洛里家族礼拜堂所创作的，现在位于吉拉尔迪街。中间一联描绘的是《圣母玛利亚和圣弗朗西斯之间的受难耶稣》，从清一色的金色背景与朴素的线条上来看是一种老旧的风格，不过尽管如此，它依然是一件引人注目的作品。同样令人印象深刻的还有在受难画两翼的两件竖形画作。这些作品的焦点都集中于表现苦修，不过这一主题上的局限并没有影响这位多才画家的出色表现。菲利皮诺运用其独

有的风格,将施洗者约翰与抹大拉的玛利亚表现为孤独的荒野圣人,他们隔绝于一切感官愉悦之外,全身心致力于严格的苦修。中间一联在第二次世界大战期间遗失,不过两翼的画作依然可以在佛罗伦萨美术学院美术馆中见到(见图80—81),观者们无不被其打动。圣人们骨瘦嶙峋,他们的皮肤呈黄褐色,面部表情和姿态则饱含着宗教的狂喜。在赭石色、灰色和绿色中间,施洗者约翰披的红色斗篷所呈现的鲜艳色调显得格外耀眼。[173]

在大赦之后,托尔纳博尼家族的商业活动也开始恢复。1495年6月4日,城邦政府令乔万尼和洛伦佐·托尔纳博尼负责美第奇银行罗马支行的账本审计工作。佛罗伦萨政府意欲知晓在"叛逆者财产审计"中所公布的那些曾经属于皮耶罗·美第奇的家族财产和贸易资金之外是否还有其他遗漏。不过,最终的结算令人失望,因为看起来债务方和债权方的数字几乎是持平的。托尔纳博尼家族此时发现他们在处理银行事务时处于很尴尬的位置,并且正在以身犯险。我们发现,在接受这个任务之前,乔万尼已安全地将自己的资产通过家庭资产公证转移的方式转赠给了他的两个孙子,以此来保护他自己和儿子。除此之外,洛伦佐也坚持变卖美第奇罗马收藏品中充公的贵重物件,这么做能为他开启新的财产交易机会并扩大他在罗马地区的活动范围。[174]

与此同时,托尔纳博尼家族参与了佛罗伦萨统治者所不知情的一系列私下交易活动。和美第奇银行罗马支行的账本同样有趣的

图 80—81　菲利皮诺·利皮:《施洗者约翰与抹大拉的玛利亚》,佛罗伦萨学院美术馆

是外号凯吉诺（Cegino）的弗朗切斯科·迪·阿戈斯蒂诺·凯吉亚（Francesco di Agostino Cegia）的一本秘密日记，这本日记披露了佛罗伦萨与罗马之间的非法交易。1460年弗朗切斯科·凯吉亚出生于美第奇家族一位代理人的家庭，他和"豪华者"洛伦佐有很紧密的联系，他住在赞助人的家中并负责家用的日常开销。凯吉亚在皮耶罗被驱逐出佛罗伦萨之后立刻遭到逮捕，并在监狱里关押了10天。1495年的赦令给予他重新改过自新的机会，至少在官方眼中是这样的，他甚至还为"叛逆者财产审计"服务。而事实上，他是在利用这个新的职位加强与皮耶罗·美第奇（当时已经逃到罗马）和他的追随者们的联系。1496年8月他再次被八人警察委员会（Otto di Guardia）以亲美第奇行为的嫌疑逮捕，甚至还遭到了拷问，不过这些并没有击垮他，他最终还是被释放了。因而，凯吉亚有能力建立一个可以调动一批人的地下网络，他们都有一个共同的目标，即收集并同时转移美第奇家族在过去一个世纪所收藏的各种财富。两件多纳泰罗的优秀雕塑作品——青铜雕塑《大卫》以及同样惊艳的《朱迪斯与赫罗弗尼斯》（*Judith and Holofernes*，图82—83）从美第奇宫被移送至市政厅，在那里，佛罗伦萨的新统治者们要求将雕塑中美第奇家族的献词抹去。其他艺术作品和一些珍品也都被当局充公，甚至连家族的礼拜堂，著名的三王礼拜堂（Cappella dei Magi，见图84）也被清空。不过皮耶罗·美第奇在逃出城市之前就安全转移了包括古典珠宝在内的一些最珍贵的物品。作为一种防范措施，

图 82　多纳泰罗:《朱迪斯与赫罗弗尼斯》,佛罗伦萨维奇奥宫

图 83 多纳泰罗：《大卫》，佛罗伦萨巴杰罗博物馆

许多珍宝都被藏在朋友和盟友们的家中,而他们通常是在审计者视线之外的。皮耶罗的追随者们如今正在将这些物品汇聚起来,他们将值钱的物品运送出去并变卖成现钱,这样就可以为皮耶罗重返佛罗伦萨做准备。圣伽洛修道院的奥古斯丁修士们常常伸出援助之手,这座由洛伦佐·美第奇援建的修道院就位于城墙之外,这些修士们在很长一段时间内都是"灰色势力"的主要支持者。[175]

洛伦佐·托尔纳博尼是在城邦政府监督下所进行的交易活动的主要参与者,同时也是地下贸易网络的主要参与者。例如他曾和凯吉亚合作,试图将美第奇收藏中独一无二的一件——精美的缠丝玛瑙碗(见图85)运送出城。[176]

洛伦佐并没有放弃希望——皮耶罗有朝一日能重返佛罗伦萨并重新掌权,后者此时已经逃亡到了罗马。随着他的多位盟友在佛罗伦萨政坛地位开始巩固,洛伦佐的这一希望变得愈加强烈。1497年3月,努力攀登通往社会上层阶梯的野心家博尔纳尔多·德尔·内罗第三次被提名为正义旗手。当皮耶罗得知这个消息时,他过早地推断自己在佛罗伦萨的追随者已经占据了绝大多数。他将自己的人聚集起来,开始寻求联盟并制定夺回政权的一套策略。为了防止皮耶罗操之过急,博尔纳尔多似乎提议他再等等,等待更加有利的时机,不过皮耶罗已经按照自己的计划向前推进了。在2000名以雇佣兵为主的随从的陪同下,皮耶罗从南部朝佛罗伦萨城门行进。当1497年4月28日队伍行进至圣皮埃尔卡托里尼门(如今的罗马门)

图 84　贝诺佐·戈佐利:《东方三博士出行图》,佛罗伦萨美第奇—里卡迪宫三王礼拜堂西墙

图 85 缠丝玛瑙碗（尼罗河肥沃的寓言），那不勒斯国家考古博物馆

之外的圣加吉奥时，皮耶罗命令队伍停下暂且休整。[177]

皮耶罗声称自己曾收到一封信请求他回到故里，不过毫无疑问，他那些疑心重重的反对者们已经做好他归来的万全准备。首先，在召开紧急磋商会议的借口下，那些被认为是皮耶罗盟友的人们，包括洛伦佐·托尔纳博尼和乔瓦娜同父异母的兄弟卢卡·德格里·阿尔比奇（Luca degli Albizzi）在内的50多个人被召进市政厅，并在那里被暂时扣留。在场的一名官方行刑者和追随者们挥动着斧头、链条与绳索，这清楚不过地表现出皮耶罗的敌手此时的决心。与此同时，当局增派兵力加强对罗马门的保护。除此之外还有一些其他的措施，例如对佛罗伦萨领地边界的戒严，提高对活捉或杀死皮耶罗的经济奖励以及召集雷诺乔·马西亚诺（Rinuccio da Marciano）的雇佣兵，命令他们在圣卡萨河谷一边包围皮耶罗和他的军队。[178]

皮耶罗采取了应对措施，暂且回到佛罗伦萨南边20公里处的塔瓦尔内塔。在重新编组队伍时，他以金钱为诱饵赢得了这一地区农民的支持，不过汹涌的倾盆大雨阻止了他重新发起新一轮的进攻。当他发现佛罗伦萨的支持者们无法行动的时候，皮耶罗决定带着他的队伍回到锡耶纳。

皮耶罗行动的落空并非是洛伦佐1497年春天所面对的唯一挫折，更糟糕的是他时年69岁的父亲的过世。按照乔万尼的遗愿，他被葬在新圣母大殿。关于他死亡和葬礼的更多细节已不得而知，不

过他的葬礼必然会收到来自诸多佛罗伦萨贵族家庭的精致祭物。失去父亲的洛伦佐在公众生活上显得更加的脆弱。几十年来，乔万尼·托尔纳博尼一直在当地政治中扮演着颇受褒奖的角色，作为一位有社会地位的人，他有很重要的发言权。而他时年28岁的儿子洛伦佐却由于年龄尚不达获得公务职位所要求的30岁而无法继承他的职位。[179]

1497年4月所有美第奇统治的标记都被从公众的视野中移除。曾经装饰在美第奇宫、圣伽洛修道院、圣洛伦佐教区教堂以及其他公共建筑物上的铭牌都被无情地抹去了。

不过皮耶罗可能的回巢并非是佛罗伦萨当局者唯一的烦恼，这些年来他们都在努力且多次成功平息了因为驱逐美第奇家族所引起的比萨针对佛罗伦萨的暴动，对新政权的敌意在维克皮萨诺地区持续被引爆。经济的不安在蔓延，人们的收入也在锐减。新税收的威胁只不过更加剧了社会的不安，食物短缺也开始出现，更糟糕的是瘟疫开始爆发。1497年7月，哲学家马西利奥·费奇诺写了封信给他的出版商——著名的阿尔杜斯·马努蒂乌斯*，信中费奇诺概括了时局的严重。这位曾在洛伦佐·美第奇统治之下度过美好时光的柏拉图学者在信中承认，他在佛罗伦萨已不再感到舒心。"在城市内外我都没法安全地生活……有很长一段时间，佛罗伦萨持续不断地

* 阿尔杜斯·马努蒂乌斯（Aldus Manutius，1449—1515），人文主义学者和出版商，在威尼斯创立阿尔丁出版社，出版希腊文和拉丁文的古典著作。——译者注

遭受着瘟疫、饥荒和暴动这三重灾难的折磨。"从最高政府机构发出的官方文件中可以看出当时的情况是多么的严峻。7月初,执政团已经很难安排一场会议,直到7月28日才最终集结召开一次大会。会上探讨了城市所有的问题,除了瘟疫、饥荒和战争之外,还有一个主要威胁被描述为:"市民中缺乏和谐与爱。"180

事实上,在这样一个艰难时刻,关于谁在掌权这一问题已经变得越来越模糊。人们开始谈论,哪怕在美第奇家族统治下,事情也从未如此糟糕过。此外,有12位公民在7月开始被授予特殊的职权,他们分别是梅塞尔·多米尼克·邦西(Messer Domenico Bonsi)、梅塞尔·弗朗切斯科·瓜尔蒂耶罗蒂(Messer Francesco Gualterotti)、博尔纳尔多·德尔·内罗、塔奈·德·内尔里(Tanai de'Nerli)、安东尼奥·卡尼吉亚尼(Antonio Canigiani)、吉奥凡·巴蒂斯塔·里多尔菲(Giovan Battista Ridolfi)、保兰通尼奥·索代里尼(Paolantonio Soderini)、洛伦佐·莫雷利(Lorenzo Morelli)、梅塞尔·圭尔多·安东尼奥·韦斯普奇(Messer Guido Antonio Vespucci)、贝尔纳尔多·鲁切来(Bernardo Rucellai)、弗兰切斯科·瓦洛里和皮耶尔费利波·潘德尔菲尼(Pierfilippo Pandolfini)。他们实际上分别代表着不同的政治集团,其中博尔纳尔多·德尔·内罗与瓦洛里还是最大的仇敌。181

这种微妙的平衡在1497年8月初被突然打破,当局发现了一场政治阴谋,而这将对洛伦佐·托尔纳博尼产生深远的影响。帕伦蒂的记录称,曾经被放逐的"反抗者"兰贝托·安泰拉(Lamberto

dell'Antella）试图回到佛罗伦萨城外的家族房产之中，而这个人很多年来一直是皮耶罗·美第奇最忠实的朋友之一。市政厅皮耶罗的眼线们正在恭候他的到来，因为弗兰切斯科·瓦洛里和其他许多人都急于知晓皮耶罗的动态。兰贝托携带着一封准备给他姐夫弗朗切斯科·瓜尔蒂耶罗蒂的信出现了，后者正是目前负责政府事务的12人中的一位。在这项任务中，他保证将披露皮耶罗的秘密计划。尽管兰贝托和他的兄弟被认为是造反者，不过二人对皮耶罗的看法也发生了改变。按照他们的说法，皮耶罗待他们"甚至不如狗"。皮耶罗自被迫停留锡耶纳的时期就开始怀疑安泰拉兄弟的忠诚，并命令当时统治城市的潘多夫·佩特鲁奇（Pandolfo Petrucci）将他们关进卡耐奥监狱，那是一座没有人能够活着离开的可怕监狱。佩特鲁奇出于良知对如此残忍的处理手段感到反感，于是以他们必须留在锡耶纳领地上为条件释放了二人。虽然不服从意味着2000佛罗林的罚款，不过兰贝托和他的兄弟深感被皮耶罗羞辱了，于是迫不及待前往佛罗伦萨展开复仇。[182]

兰贝托落入了佛罗伦萨当局的手中，他们对其施以酷刑以获得所需的讯息。为了寻求特赦，兰贝托披露了皮耶罗计划的所有细节，他透露了8月15日夜晚皮耶罗为返回佛罗伦萨而做的准备工作。有一项意在击垮当局政府的计策正在谋划，皮耶罗将为饿坏了的镇民提供丰盛的谷物、面包和大量的金钱，然后鼓励他们去从有钱人的家里偷抢更多，而在接下来的暴乱中，他便有望夺取市政厅。显

然，佛罗伦萨共和国已经处于极端的危险之中，当局立即采取预防措施，下令城门紧闭，更重要的是，他们阻止兰贝托被捕的消息泄露出去。兰贝托全盘托出了参与皮耶罗计划的所有重要公民的名字。执政团找了一个托词把这些人召集起来。当毫无疑心的博尔纳尔多·德尔·内罗，尼可洛·里多尔菲和洛伦佐·托尔纳博尼现身时，立刻就被逮捕并被八人警察委员会审问。尽管如此，包括洛伦佐的姐夫伊尔科博·詹菲利阿齐在内的一些皮耶罗的盟友依然成功地逃离出城。[183]

从那时起，洛伦佐·托尔纳博尼就已经命悬一线了。一份未出版的档案中包括了一份洛伦佐在城市最有权力的议员之一——多蒂奇·布诺米尼（Dodici Buonomini）面前的供词记录。在审问者的逼供下，洛伦佐透露了那一年早些时候事态的讯息，当博尔纳尔多·德尔·内罗被选举为正义旗手时，在他看来是给了那些渴望皮耶罗回归的人们一丝希望。在3月和4月期间，他与皮耶罗·美第奇、诺弗里·托尔纳博尼（Nofri Tornabuoni，当时生活在罗马的洛伦佐最年长的表兄）以及皮耶罗在佛罗伦萨的盟友有一些通信往来。洛伦佐并没有隐瞒自己的参与情况，也毫不犹豫地泄露了诸如潘多夫·科比内利（Pandolfo Corbinelli）、吉诺·卡博尼（Gino Capponi）和弗朗切斯科·马泰里（Francesco Martelli）这些名字。将大部分的责任推给弗拉·马里阿诺·达·杰纳扎诺（Fra Mariano da Genazzano）修士对洛伦佐和其他被扣押者来说是有利的，因为

圣伽洛修道院的修士们常常担任中间人的角色。洛伦佐的声明依然是客观而冷静的，显然，他认为没有去祈求谅解的必要。[184]

被扣押者除了博尔纳尔多·德尔·内罗、尼可洛·里多尔菲和洛伦佐·托尔纳博尼之外，还有洛伦佐的朋友贾诺佐·普齐以及美第奇家族在比萨的一位代理乔万尼·迪·博尔纳尔多·卡姆比（Giovanni di Bernardo Cambi）。卡姆比在城市暴动和之后的战斗行动中损失了不少财产。这些人被指控犯有可能是最严重的罪行——严重叛国罪。按照帕伦蒂的说法，他们中没有一个是得人心的。他们之中最年长的、年过七旬的博尔纳尔多·德尔·内罗对于许多人来说是"极为冷酷无情且野心勃勃的人"。尼可洛·里多尔菲是皮耶罗·美第奇一位姐妹的公公，被认为是"一位贪婪而野心十足的人"。贾诺佐·普齐因为和皮耶罗的亲密关系以及过度膨胀的自负而遭人仇视，而乔万尼·卡姆比虽然并没有那么明显的招人厌恶，不过他因鼓励美第奇支持者恢复皮耶罗的权力而难逃罪责。最后，洛伦佐·托尔纳博尼被认为有一种"神志不清的骄傲"，另外，"作为一位出生高贵又富有的人，他从不向任何人屈服"。而诸如伊尔科博·纳尔迪（Iacopo Nardi）和弗朗切斯科·圭恰迪尼等其他的历史学家没有把情况说得那么严峻，特别是圭恰迪尼强调了弗兰切斯科·瓦洛里是很乐意放过洛伦佐的。[185]

因为担心招致佛罗伦萨一些最古老和显贵家族的愤怒，官方对宣布有罪裁定犹豫不决。在任的正义旗手梅塞尔·多米尼

克·迪·乔万尼·巴尔托利（Messer Domenico di Giovanni Bartoli）以智慧和审慎闻名，他坚持这个案件应该在同一天被递交给大议会（Great Council）。而执政团的其他官员则反对这项决定并试图获取一个延期决议。也许是出于外界的压力，佛罗伦萨的许多人依然期待着局势的扭转，毕竟他们已经知道皮耶罗正在罗马涅集结军队并在各处争取支持者们。[186]

一个特殊会议于 8 月 17 日举行。整个城市大约有 160 名议会与委员会的成员们共同参加了这次会议。会上当场诵读了对以上那几个人的指控，而判决也几乎是无异议的——这五人应该被处以死刑。这些所谓阴谋家的朋友们开始后悔没有将这个案件送交至大议会，市政厅要求八人警察委员会来裁定这一判决。他们中的两位反对死刑，而另外六位支持，达到了执行审判的条件。在这一关键时刻，被告的支持者们请出了他们最后的王牌——这个城市最出色的法律专家和美第奇支持者梅塞尔·圭尔多·安东尼奥·韦斯普奇。

韦斯普奇以扎实的法律论据动摇了这一判决，因为那场主要由萨伏那洛拉倡导的赦令为此提供了可能性。由执政团、八人警察委员会和他们指定的陪审团所宣布的死刑可以申诉至大议会，那里有不少来自旧贵族家庭的声音。韦斯普奇也提出，在他看来这五位被宣告有罪的男人并未犯下同等的罪责。[187]

审判结果被再一次地延迟，这一次推迟了四天。民众们开始变得不耐烦，他们走向街道，吵嚷着索要正义。然而，被告们的命运

却只能在议会厅里被决定,而且,也正是在那里,1497 年 8 月 21 日发生了佛罗伦萨历史上最激烈的一场政治辩论。

 特定的一群人参加了特殊议会的第二场会议,其中包括执政团、战争十人委员会、八人警察委员会成员和一些议员代表。不过这个案件最终的决定权由执政团首长会议本身的 9 票所决定的,包括 8 位首长和一位正义旗手。每一位在场的人都意识到局面的严重性,也同样明白推翻政府的计划正在运作。意大利全境的每一个角落,佛罗伦萨公使们都在报道米兰大公与教皇都支持皮耶罗和他反对共和国的计划。从政治角度说,同意韦斯普奇的"法律"申诉被认为是完全不负责任的举动。为保卫这座城市最好能够有一些额外的资源。战争十人委员会的发言人弗朗切斯科·瓜尔蒂耶罗蒂声称城市内外正酝酿着一些邪恶的计划,而这一场申诉除了为皮耶罗的回归准备提供时间之外没有任何的意义。一位地位显赫的政治家和威严的政治演说家卢卡·柯西尼因此回应道:"我震惊地发现在城市内所寻获的敌人比外面的敌人更多、更危险",那些表现"巨大仁慈"的人们正在危及佛罗伦萨的自由——"一个绝对的珍宝"。人民代表也有机会表言,他们声明对死刑的坚决拥护,不过作为惯例,他们也立刻补充说将会赞同当局所作出的任何决定。[188]

 首长们似乎更倾向于再一次延迟最终的审判,而此时夜幕已降临,人们也开始感到疲惫。这个热情减退的瞬间以及执政团刻意的摇摆不定激起了弗兰切斯科·瓦洛里不可压制的狂怒。瓦洛里是美

第奇家族同情者博尔纳尔多最大的敌人。他冲至执政团的长椅，抓住投票箱，将其摔在桌子上并痛斥被召集的人们："让正义得以伸张，否则丑闻将紧随其后。"此时，主席卢卡·马尔蒂尼已经没有办法再推迟投票了。五颗黑豆表决支持死刑，而另外四颗白豆则表示反对，按照三分之二的多数票规定，这一票的差距还不足以给这些人定罪。执政团的审判显然与大多数参会者的想法有所不同，这令瓦洛里感到十分痛恨，于是他呼吁打破一切规则并要求在场的每一位都投出一票。他突然开始了一段愤怒的演讲，这在16世纪的一份编年史中有所记录：

> 那么，最终我们的统治者们是怎样将这些公民聚集一堂的，是谁四天前，一个接着一个，自由而公开地表达他们对这些阴谋家们、祖国的颠覆者们和自由的破坏者们的看法。宽恕这些叛徒难道不同于公开地欢迎暴君归来？暴君已经预备好通过武力杀回。你们难道没有看到那么多好人的愿望？难道你们没有听见一个统一的反对声，他们呼吁伸张和保卫正义？你们难道没有预见延期审判的潜在危险？记住，佛罗伦萨的同胞们让你们位居高位是为了捍卫他们的安全。他们信任你们为公众造福。如果阁下们为了这些邪恶的敌人们而没有丝毫敬意地无视这一责任，那就再也，再也没有人会拥抱这一正义而神圣的事业了！[189]

根据执政团首长皮耶罗·圭恰迪尼的儿子弗朗切斯科的叙述，会场内顿时热血沸腾，其间还伴随着一些小规模打斗，皮耶罗难以抵挡卡洛·斯特罗奇的攻击。最后，卢卡·马尔蒂尼感到不得不进行一轮新的投票，而这一次的结果正好足以执行死刑的判决。在数完必需的六颗黑豆之后，主席命令八人警察委员会没有任何耽搁地"就在今晚"执行"特殊议会刚刚所判决的五位公民的死刑"。[190]

巴杰罗宫已经一切就绪，负罪的人们被戴上镣铐，脱去鞋子。当他们从市政厅广场被领到旁边的宫殿时，他们呼喊仁慈宽恕的声音完全被湮没，任何有怜悯之心的人此时的愤怒已远远压过了一切。

在巴杰罗宫，五位罪犯都被允许见一位牧师并请求其宽恕他们的罪行。弗兰切斯科·瓦洛里在宫殿部署士兵站岗，以防止罪犯家属或朋友们前来试图制止行刑。

被高高的拱廊围墙包围的内廷因黑暗而更添一份阴郁和恐怖。在一名治安官和一名牧师的陪同下，罪犯们从最年轻的开始，被挨个领到了行刑场。洛伦佐在临刑前没有表现出任何的畏惧，他的头颅在楼梯的最底层被砍下。

在行刑实施的时候，巴杰罗宫的门是紧闭的，不过每次要将尸体扔到一垛稻草上时，门就会打开。此时公众就会蜂拥而至目睹这一恐怖的景象。皮耶罗·帕伦蒂的《佛罗伦萨故事》（*Storia fiorentina*）中的一段就提到，在洛伦佐被斩首之前，他9岁的儿子乔万尼诺向执政团请求宽恕他的父亲：

就在行刑之前，普奇和托尔纳博尼家族的人来到市政厅前为他们被关押的亲人们求情，特别令人动容的是洛伦佐·托尔纳博尼年幼而教养良好的儿子，他请求能够仁慈地对待他的父亲。[191]

执政团很快就传信罗马，通知教皇行刑已经完成并强调城市内部的政治团结，另外还补充道，任何试图破坏这种团结的人将会面临同样的命运。遗体之后被交给他们的家人安葬。拂晓前，卢卡·兰杜奇在托尔纳昆奇街角看到"如此年轻"的洛伦佐·托尔纳博尼的遗体被放入一个棺材时，抑制不住地落泪。洛伦佐的葬礼必须要省去一切仪式，他的尸体被安葬在新圣母大殿，与他父亲和他第一任妻子葬在一起。[192]

洛伦佐的死使得他的一位老朋友和政治同情者贝尔纳多·阿科尔蒂写下了一首十四行诗，诗中写的是洛伦佐在生命最后时刻的所想。

> 我，曾是自然的一件珍宝，
> 现如今却被束缚着双手，赤足、卸甲，
> 将我年轻的脖子架在这坚硬的木头上，
> 睡在廉价稻草的床上．
> 以我为镜吧，你们这些掌控着世俗的权力、财富或王国的人们，
> 因为时常被天堂和尘世所轻视的人，

低估了他的运气,

而从我这夺取珍品和财富,

我的妻子、孩子、我可怜的一生的人,

对于土耳其人或摩尔人说不定还能多些慈悲,

你们,可憎的人群,

我只请求这一件事:

将我被砍下的头颅放在一个金色盘子上,

交由我至亲的人。[193]

我们永远不会得知洛伦佐在人生最后的时刻究竟想了些什么,不过可能他的信念和行为更典型地体现在一些诗句里,那是一位自称为奥勒留·卡姆比尼乌斯(Aurelius Cambinius)的诗人在这位托尔纳博尼家族年轻后裔还走得很顺利的时候为他创作的。他以诗歌的形式警醒洛伦佐不要只身草率地扑向险境。如果朱庇特看到一个人畏首畏尾时,他会在奥林匹斯山上大加嘲讽,然而,鲁莽却是另一个极端。"当凡人陷入疯狂时,似乎没有什么对他们而言是困难的。"卡姆比尼乌斯在做出这一观察之后提出这样的建议:"在命运允许的时候轻松地生活,生命转瞬即逝,它是如此之快以至于无法驾驭缰绳。但应接受被应许的命运且不畏惧地狱。"卡姆比尼乌斯继续写道,哪怕是最成功的罗马将军也并没有被佑以永恒的财富。[194]

有趣的是,诗人提醒洛伦佐·托尔纳博尼警惕寻求财富与声望

的危险。"改变你的计划吧，不要奔赴迅疾的灭亡"，卡姆比尼乌斯也同样给了他一个建议："最好的事就是能够活着……我们必须怀有对道德的爱和我们心底里最基本的欲求而活着。"卡姆比尼乌斯以颇具贺拉斯精神的诗句收尾：

> 苍白的死亡不偏不倚地出现在皇家宫殿、农民和卑微百姓的居所里，
> 人们需要在内心充满苏格拉底式的关切
> 并依照合理的规律生活。
> 高尚的品行不会坠落至冥河或黑暗；
> 目标在上，它绝不在卑微角落停留。
> 哦，高贵的精神，用心并有勇气地生活，
> 这样，你就能躲过遗忘河的水，
> 当金星将在那命定的时刻闪耀，
> 向来警醒的荣光将敞开通往天堂的路。[195]

这些语句在被写下时是明智而充满善意的，不过在 1497 年 8 月的剧变之后，它们读起来却令人深感忧伤。

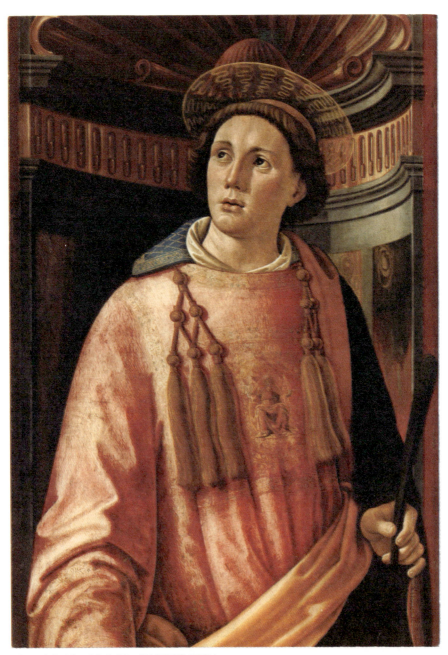

图 86 多米尼克·基尔兰达约：《圣劳伦斯》（局部）

尾声

悲伤并未在洛伦佐被行刑之后而终结:执政团所宣布的判决结果还包括将洛伦佐的所有财产充公。佛罗伦萨共和国严苛的法律对不忠诚的公民没有一丝怜悯,因此,洛伦佐的至亲们将面临与当局旷日持久且十分艰难的经济协商。洛伦佐的妻子吉尼维拉还面临着另一个打击:除了丈夫的死和财产没收充公之外,她的一个兄弟也被驱逐出了城市。[196]

仅仅从法律上看这个情况是极其复杂的,洛伦佐有两名男性继承者,在他过世的时候还都未成年:乔万尼诺9岁,列奥纳多只有4岁。当一位富裕的佛罗伦萨公民未留遗嘱便死去并留下一个或多个未成年的孩子时,这种情况将由未成年法院来决定在继承者成年之前家族财产要如何管理,最后将会起草一份家庭财产的清单名录。正如先前提到的,1498年1月一名文员曾被授权来到托尔纳博尼府邸统计他们的财产状况,他事无巨细地记录了在托尔纳博尼的府邸以及在基亚索马赛雷利和勒布拉赫的乡间别墅中所发现的可动产。洛伦佐的一个表兄弟朱利安诺·迪·菲利普·托尔纳博尼

（Giuliano di Filippo Tornabuoni）负责这件事，因此所有东西都得以完好地记录。朱利安诺想要帮助吉尼维拉、乔万尼诺和列奥纳多的心意表现出托尔纳博尼家族成员之间依然为彼此着想。与此同时，朱利安诺帮助他兄弟的继承者们也是为了报答一个恩情，因为他的叔叔乔万尼曾在早先帮他支付了大学教育的部分学费。[197]

市政当局无疑是希望在家族财富上分得一杯羹。当未成年法院的官员们结束他们的调查之后，叛逆者财产审计官们就能够采取行动了，但是那些人认为托尔纳博尼的财产可以填补公共金库的亏空却是大错特错了。事实上，由洛伦佐在1497年4月他父亲过世之后所管理的有效资产和那些法律上属于他的资产之间有很大差距。佛罗伦萨的国家档案馆中有一份乔万尼·托尔纳博尼过世时资产的简要汇总。地产方面，他拥有城中的托尔纳博尼府邸与价值在3000至5000佛罗林的数幢乡间房产。另外还有包括装饰精美的嫁妆木箱、基尔兰达约的圆形画以及乔瓦娜肖像画在内的房屋各色陈设总共价值约2500佛罗林。所有的珠宝，包括一件珍贵的吊坠被估价不低于1400佛罗林。他的个人总资产因此估价超过40000佛罗林，不过，他的债务共计25000佛罗林。[198]

所幸的是，1495年，年老的乔万尼很有远见地将他大部分财产的所有权转赠给了他的孙子而非儿子。他和洛伦佐在那一年的早些时候同意解决美第奇银行的事务时承担了很大的经济风险，因此这件事也促使乔万尼做了那样的决定。洛伦佐·托尔纳博尼财产的管

理者将出乎意料地面临烦琐的法律解释。而令问题更加复杂化的是，审计官很快被那些坚称洛伦佐欠他们钱的所谓的债权人围困。1498年2月17日，执政团建立了一个由六位公民组成的特殊委员会并委托他们来决定哪些是真正的债权人。直到1500年的5月（也可能更久），当局才整理出洛伦佐的充公财产。在佛罗伦萨国家档案馆《圭尔夫会的首领们》（Captains of the Guelph Party）的记录中描述了诸多关于藏品与债务偿还的交易明细。[199]

根据一些有说服力的理由，可以推测，尽管那些审计官内心十分渴望，但最终只是没收了巨大家族财产中的一部分。当宏伟的托尔纳博尼府邸在1542年卖给里德尔菲家族时，最值钱的艺术作品依然摆放在原处，其中就包括基尔兰达约的《三博士来拜》。因此，直到那个时候，洛伦佐的亲人们成功地保留了家族最宝贵的财产。[200]

家族的团结更体现在对洛伦佐灵魂福祉的关切。第一位花钱为洛伦佐的灵魂做弥撒的是梅塞尔·路易吉·迪·菲利普·托尔纳博尼（Messer Luigi di Filippo Tornabuoni），他在1497年8月30日代表洛伦佐的继承人们向教堂捐赠了用于制作火烛的超过6000克的蜂蜡的费用。吉尼维拉在丈夫死后的一年又捐赠了超过两个金色佛罗林给修道士们，希望他们不会怠慢为洛伦佐的亡者日课。不久之后，她转向了新圣母大殿的修道士社团，邀请40位牧师诵念《圣格里高利三十弥撒》。30天连续吟唱30首弥撒的风俗可以追溯到6世纪，当时格里高利一世拒绝将修士尤斯图斯埋葬在圣洁之地，因为后者

违反了他的贫穷誓言（在他身上发现了三枚金币）。过了一阵子，格里高利心绪平和了之后便开始怜悯起死去修士的灵魂，于是为其唱了30首弥撒，之后死去的修士在他的一个兄弟面前显灵并声称自己被拯救了。之后秉承这一传说，人们常常通过圣格里高利三十弥撒来拯救死者的灵魂。在支付三十弥撒的费用之后，吉尼维拉尽其所能地确保上帝宽恕洛伦佐。当乔万尼诺快成年时，他也开始向修道院提供数次经济上的捐赠，例如1502年和1504年，他支付了诸灵节燃烧火把的费用。[201]

在洛伦佐人生的最后几年，他和那些乐于置身危局的人们来往密切，并未在危险面前退缩，他们这些人中没有一位是自然死亡的。美第奇产业在罗马和佛罗伦萨间非法运输的主要负责人凯吉诺早在1497年8月就被逮捕并被拘留了数个月。当发现他已经无法吐露出更多的秘密时，凯吉诺就被判处了死刑，并在12月16日在巴杰罗的内庭，也就是洛伦佐被行刑的同一地点被斩首。[202]

有些令人出乎意料的是萨伏那洛拉和他狂热而敢言的追随者弗兰切斯科·瓦洛里的极速垮台，后者是修士团或"痛哭派"的领导者。数年来，萨伏那洛拉和他对道德改革猛烈的宣传在佛罗伦萨公民中获得了很大的成功。他的传教越来越频繁地在宏伟的圣母百花教堂进行并引来许多人争先恐后聆听。萨伏那洛拉成为一个相对独立的公会的领导（他已经从教皇亚历山大六世那稳固了对圣马可的特权），这给了他很大的活动自由。他促使佛罗伦萨人信奉耶稣为

他们唯一的领导者，而他自己则是众人在人间的精神导师。另外，萨伏那洛拉还运用刚刚出现的印刷术来加速他激进思想的传播。可想而知的是，他遭到了罗马教廷的反对，1496 年教皇撤销了圣马可的公会并在之后的 1497 年将萨伏那洛拉逐出教会。尽管如此，这位疯狂的传教先知的布道并没有就此中止。1498 年佛罗伦萨执政团要求萨伏那洛拉停止布道，因为教皇已经发出警告，如果这位修士还不消停就要对佛罗伦萨施以禁令。刚开始，萨伏那洛拉遵守了他们的要求，不过之后他开始向所谓"基督教捍卫者"的法国、英国、西班牙和匈牙利的君主和国王们寻求帮助，并呼吁召集一个委员会用以改革教会并罢黜现任教皇。这次挑衅的直接后果是他的反对者提出让萨伏那洛拉受火刑，不过他的修士同胞多米尼克·达·佩西亚（Domenico da Pescia）违背他们的意愿，在城市中所有人的注目下，提出愿意自己承受这个酷刑。尽管为了将市政厅广场变成一个合适的场所做了大量的准备工作，不过当天长时间的协商以及暴风雨的突然降临使火刑最终被取消了。

与此同时，佛罗伦萨的气氛开始变得更加可怕。就在酷刑被取消的第二天，也就是 1498 年的 4 月 8 日，民众开始涌入圣马可修道院。长达数小时的包围一直持续到夜里，一直到萨伏那洛拉最终投降并被押送到市政厅广场，一路上汹涌而至的是道路两旁愤怒民众的言语漫骂和人身攻击。在广场上他被以传播异端邪说、分裂教会和蔑视教皇权威的罪行关入地牢。在两位罗马教廷大使到场的

情况下完成了对萨伏那洛拉以及他的两位忠诚的追随者——多米尼克·达·佩西亚和希尔威斯特罗·马鲁菲（Silverstro Maruffi）死刑的审判。所有编年史中都有关于萨伏那洛拉行刑的可怕的细节描绘。为了展示这一恐怖的场面，执政团命令从市政厅到广场中央搭建一个长条的木制平台（见图87）。三位修士被带到平台末端的绞刑架上行刑，之后他们的尸体被下面点燃的篝火烧毁。根据卢卡·兰杜奇的叙述，他们"在火中被烧了数个小时，直到他们被烧焦的四肢一个个支离粉碎"，之后被扔进了河流，"这样就没有一处遗骨可被寻获"，但是"有人偷偷地捞取漂浮着的木炭"。[203]

和兰杜奇同样是编年作者的皮埃尔·帕伦蒂为我们提供了关于弗朗切斯科·瓦洛里之后命运的详细记录，这位政客就是在执政团面前强烈要求判处博尔纳尔多·德尔·内罗、尼可洛·里多尔菲、洛伦佐·托尔纳博尼、贾诺佐·普齐和乔万尼·卡姆比死刑的那位。1498年4月8日，当大批萨伏那洛拉的反对者，被称为"暴怒者"或"发狂者"的人们涌入圣马可修道院时，瓦洛里碰巧在那里参加晚课。在修士们的催促下，他启程回到了自己的府邸，他希望在那里召集些人来对抗那些"暴怒者"。然而，在回家的路上他遭到了一名武装乱民的堵截围困，他意识到除了隐蔽自己已经别无选择。不过瓦洛里的敌人无法平息他们的怨恨，他的府邸遭到了掠夺，他的妻子也在楼上窗台边亮相时被杀害。执政团派代表将瓦洛里护送到政府所在地，不过他刚从隐蔽处现身就立刻被残忍地杀害了。

图 87 佛罗伦萨艺术家（可能是弗朗切斯科·罗塞蒂）:《萨伏那洛拉在市政厅广场受火刑》(局部)，佛罗伦萨圣马可博物馆

按照帕伦蒂的说法,他的被杀是"里多尔菲、皮蒂和托尔纳博尼家族"所为,那些人都决心要为他们所挚爱亲人的死复仇。[204]

这些接二连三的行刑和报复行动揭露了15世纪末在佛罗伦萨蔓延的政治混乱,深深的不满情绪以各种形式宣泄着。在处决萨伏那洛拉之后,教堂依然时常是动乱者袭击的目标。1498年,圣母百花教堂举行的圣诞弥撒被打断,一匹马被牵进了教堂内并被折磨致死。同一天晚上还接连发生了其他的事故:有数座教堂失火,新圣母大殿的山羊被放走。这已经不是托尔纳博尼家族精心装点的小礼拜堂所在的那座教堂第一次被肆意破坏了。兰杜奇还提到,几年前,一些暴徒甚至亵渎了教堂前的数座陵墓。[205]

皮耶罗作为重要的反叛者和政治流放者,既没有经历修士团的屠杀也没有目睹1498年圣诞夜的骚乱。在骚乱最严重的时刻,他再一次试图返回佛罗伦萨重新掌权,可他的人生却在1503年过早地走到了尽头。当时皮耶罗正与法国并肩作战,他们在罗马南部的加埃塔地区和由贡萨洛·费尔南德斯·科尔多瓦(Gonzalo Fernandez de Cordoba)领导的西班牙军队对峙。当他们最终在加里利亚诺河的两岸交战时,法国军队不敌西班牙军队而战败。撤退的时候,皮耶罗在试图疏散船上的军备时不幸溺亡,他不甚体面的死也是促成他绰号"不幸者"的原因之一。[206]

皮耶罗虽然始终试图通过他无畏的英雄行为体现自己的卓绝之处,可他和命运女神并不那么有缘。尽管马基雅维利断言人类的命

运更容易被强有力的而非孱弱胆小的领导者塑造，"因为命运是一个女人，如果你想要驾驭她，就必须打击或虐待她"，然而，对于皮耶罗而言，这头"狮子"和"狐狸"之间相处并不和睦，因此导致了许多牺牲者，包括他自己。[207]

1502 年至 1512 年期间，佛罗伦萨经历了一段平稳的恢复期。为确保政治稳定，佛罗伦萨共和国由皮耶罗·索代里尼领导，他被提名为终身正义旗手。

有整整十年时间，市政当局成功地牵制了美第奇家族并部分限制了教皇的干涉，在此期间还实施了一系列重要的经济和军事改革。这是一个重拾自信的年代，列奥纳多、米开朗基罗和拉斐尔都是这座城市的居民。米开朗基罗 1503 年揭幕了他的大卫像，那是佛罗伦萨城邦自由的象征。而列奥纳多和米开朗基罗也一起获得装饰议会厅即五百人厅的委托件，他们被委托描绘佛罗伦萨军队的两次重要的胜利。1495 年 5 月开始，随着大议会的成立，这座议会厅的修建变得非常必要，因为大议会的成员比以往的政府机构人员都要多。列奥纳多未完成的《安吉里之战》并没有保存下来，而米开朗基罗也从未开始创作意在庆祝 1364 年佛罗伦萨对比萨最艰难的一场胜利的《卡辛那之战》，他为这一场景创作的著名速写也在之后被毁。

索代里尼的地位也并非坚不可摧。长时间以来，佛罗伦萨的政治重心都聚焦在法国。这一外交政策是在教皇尤里乌斯二世教唆

之下制定的,并通过一个贸易协定加以稳固,后来却被证明对共和国政府十分不利。尤其当法国国王路易斯十二世(查理八世的继位者)和神圣联盟之间发生冲突的时候,法国和佛罗伦萨军队被打败,在普拉多洗劫之后,索代里尼便逃离了佛罗伦萨。与此同时,乔万尼·德·美第奇,也就是皮耶罗的弟弟试图重新在城市集结美第奇的支持者并获取教皇的支持。1512年9月16日,美第奇家族重新掌权,接下来的一年,乔万尼当选教皇,即列奥十世。[208]

一旦美第奇家族重拾权力,像托尔纳博尼这样的家族再也不需要回避公众的目光。洛伦佐和乔瓦娜唯一的孩子乔万尼诺一到法定年纪就能在执政团谋得公职。1519年10月,当他32岁的时候,乔万尼诺获得首长职位,之后不到三年的时间就当选佛罗伦萨共和国在教皇宫廷的演讲官。这位年轻的继承人必然十分自豪地承袭着家族的传统。我们不清楚他究竟在罗马住了多久,也不知他是否和他祖父一样住在天使古堡对面的桥区。不过,某一天他肯定去了西斯廷礼拜堂,去看基尔兰达约1482年所创作的他父亲真人大小的肖像(见图88),那时米开朗基罗正在为礼拜堂创作天顶画。[209]

看到这一肖像无疑像是打开了记忆的闸门。乔万尼诺关于父亲的记忆有一部分就是来自家族所委托的艺术画作,无论是世俗的抑或是宗教的,这些作品都传达了一种复杂的抱负。在数十年间,他的家族动用一切可能的资源为他们的生活增光添彩。洛伦佐出色的品位使他自成年时就在搜寻佛罗伦萨最伟大的艺术家们。那是光荣

图88 多米尼克·基尔兰达约:《召集圣彼得和安德鲁》(局部)

的年代，托尔纳博尼家族出色地将自身凸显为"阿尔诺河上新雅典"最杰出的公民。但自我赞颂和对家族利益的推动并不是委托艺术作品的唯一原因。从他们的艺术品位和所委托作品图像学的丰富性上看，诸如波提切利和基尔兰达约这样的艺术家的创作在感官和精神两个层面都达到了一个前所未有的高度。画作中艺术和生活如此紧密地交织，从而使异教神和基督教的圣徒能够与15世纪的佛罗伦萨人彼此混杂，而这些图画一起为我们叙述了一个关于繁华、逆境、光荣、死亡和追求崇高的故事。

注释

前言

1. 关于 15 世纪艺术与生活相互交织的研究可见 1996 年芝加哥大学出版社英译本的赫因津哈《中世纪的秋天》第十二章"生活中的艺术"。
2. 15 世纪委托艺术作品最多的佛罗伦萨赞助人是老科西莫·美第奇（1389—1464），他的委托作品是戴尔·肯特（Dale Kent）2000 年著的《科西莫·美第奇和佛罗伦萨文艺复兴：委托全集》(*Cosimo de' Medici and the Florentine Renaissance: The Patron's Oeuvre*)的主题。他的儿子皮耶罗（1416—1469）和孙子洛伦佐（1449—1492）的赞助数量与其相比要少一些。15 世纪的最后 25 年，托尔纳博尼家族成为佛罗伦萨最重要的艺术赞助人之一。
3. 这里提到乔万尼·托尔纳博尼的"赞助全集"的学术论文是佩特西亚·西蒙斯（Patricia Simons, *Portraiture and Patronage in Quattrocento Florence, with Special Reference to the Tornaquinci and Their Chapel in S. Maria Novella*, 2 vols., Ph.D.Diss., Melbourne, University of Melbourne,1985）的博士论文，里面包含了许多原文献的引用。

第一章

4. 关于托尔纳昆奇和托尔纳博尼家族的历史，可见埃莱奥诺拉·普莱巴尼（Eleonora Plebani），*I Tornabuoni. Una famiglia fiorentina alla fine del Medioevo*, Milan, 2002。
5. 关于弗兰切斯科·托尔纳博尼作为正义旗手的内容可见埃莱奥诺拉·普莱巴尼（Eleonora Plebani, *I Tornabuoni. Una famiglia fiorentina alla fine del Medioevo*, Milan, 2002），第 192 页；关于卢克雷齐娅·托尔纳博尼可参见 1993 出版的《书信集》（*Lettere*）中所引用的她的信件内容以及玛丽亚·帕尔尼斯（Maria Grazia Pernis）和劳瑞·亚当斯（Laurie Adams)出版的《15 世纪的卢克雷齐娅·托尔纳博尼和美第奇家族》(*Lucrezia Tornabuoni De' Medici and the Medici Family in the Fifteenth Century*)。

6 关于美第奇银行罗马分行和乔万尼在那里的职务信息可参见雷蒙德·罗弗（Raymond de Roover）1963 年出版的《美第奇银行的兴衰，1397—1494》（*The Rise and Decline of the Medici Bank, 1397—1494*），第 194—224 页。1465 年 10 月 31 日皮耶罗·美第奇与乔万尼签署了一则执行经理的任命合约，可参见西蒙斯 1985 年的博士论文的第 124 页；在罗马，乔万尼除了银行事务之外还参与了其他贸易活动，15 世纪 50 年代他定期从佛罗伦萨进口纺织品和羊皮纸。直到 1465 年，佛罗伦萨商人还在罗马有着不错的生意，但是局势逐渐发生了变化：关于这一部分可见埃莱奥诺拉·普莱巴尼（Eleonora Plebani），*I Tornabuoni. Una famiglia fiorentina alla fine del Medioevo*, Milan, 2002，第 241—250 页，特别是第 243 页。针对皮耶罗·德·美第奇的阴谋可见尼克莱·鲁宾斯坦（Nicolai Rubinstein）1966 年出版的《美第奇统治下的佛罗伦萨政府：1434—1494》（*The Government of Florence Under the Medici: 1434 to 1494*），第 154—163 页以及尼克莱·鲁宾斯坦（Nicolai Rubinstein），*La confessione di Francesco Neroni e la congiura antimedicea del 1466, Archivio storico italiano*, 126(1968)，第 373—387 页。

7 洛伦佐·托尔纳博尼的出生日期在 ASFi, Tratte, 80, Libri di età, fol. 146r. 中有记载。他妹妹卢多维卡出生的具体时间不得而知。1480 年的一份土地登记声明中提到一个名叫卢多维卡的女孩当时 4 岁。卢多维卡在 1511 年底的时候还活着，当时她与阿历桑德罗·迪·弗兰切斯科·纳西（Alessandro di Francesco Nasi）的 4 个孩子 (Francesca, Caterina, Francesco and Giovanni) 在丈夫过世之后由她来照顾，可参阅 ASFi, NA, 2rr24, fol. 27r，还可参见吉尔·伯克（Jill Burke）2004 年出版的《文艺复兴佛罗伦萨变化的赞助人、社会身份和视觉艺术》（*Changing Patrons, Social Identity and the Visual Arts in Renaissance Florence*），第 233 页，注释 73。关于托尔纳博尼和法国皇家关系的研究可见西蒙斯的博士论文，第二卷，第 116 页，注释 182 条。关于洛伦佐的同父异母的私生子哥哥安东尼奥的内容也同样见西蒙斯博士论文第一卷，第 130—131 页。

8 洛伦佐·托尔纳博尼的一位朋友贝内德托·德依（Benedetto Dei）提供了与罗马有生意往来的佛罗伦萨银行家的详细名单，可参见他的回忆录（*Memorie*），fol. 52r。托尔纳博尼在罗马的别墅可见埃莱奥诺拉·普莱巴尼（Eleonora Plebani），*I Tornabuoni. Una famiglia fiorentina alla fine del Medioevo*, Milan, 2002, 第 248 页，注释 179，另外可参阅 ASFi, MaP, filza 28, doc. 339r: "al presente habbiamo mutata casa et habbiamo una bella e piacevole stantia"。关于兄弟会与教皇西斯都四世的关系可见尤奈斯 D. 豪（Eunice D.Howe）2005 年出版的《西斯廷宫廷的艺术与文化——普拉提纳的〈西斯都四世的生活〉和罗马圣灵医院的壁画》（*Art and Culture at the Sistine Court Platina's "Life of Sixtus IV" and the Frescoes of the Hospital of Santo Spirito*）。

9 朱利亚诺·达·桑迦洛的素描复本 (MS Vat. Barb. lac. 4424) 于 1910 年出版（1984

年再版)。关于乔万尼在购得约翰·阿尔吉罗波洛斯收藏书籍时的协商活动可见西蒙斯博士论文第一卷的第126—127页、132页、第二卷的第106页,注释121;关于洛伦佐的装饰石和雕塑收藏可见劳瑞·福斯科(Laurie Fusco)和吉诺·柯尔蒂(Gino Corti)2006年出版的《古物收藏者洛伦佐·美第奇:收藏家和古文物收藏者》(*Lorenzo de' Medici: Collector and Antiquarian*)的索引部分。

10 见英格博格·沃尔特(Ingeborg Walter)撰写的出色传记: *Der Prächtige: Lorenzo de' Medici und seine Zeit*,其中亦有详细的参考文献。

11 拉布·哈特菲尔德(Rab Hatfield)2004年发表的《新圣母大殿外立面建造的筹资》("The Funding of the Façade of Santa Maria Novella"),*Journal of the Warburg and Courtauld Institutes*, 67 (2004),第103页,注释15提到"我在1450年的佛罗伦萨文献中所看到的时常被称为'豪华者'以及偶尔被称为'慷慨者'的那些人包括市政府的代表;作为军事指挥官的外国贵族(这些人也被称为'坚忍者')";包括梅塞尔·安德里亚·帕奇、梅塞尔·卢卡·皮蒂和梅塞尔·托马·索德里尼、科西莫、皮耶罗、洛伦佐和朱利亚诺·德·美第奇、乔万尼·托尔纳博尼。其他通常并没有被称为"豪华者"或"慷慨者"的人有弗朗切斯科·萨塞蒂、安东尼奥·普奇和菲利普·斯特罗奇。在洛伦佐·德·美第奇那里,"豪华者"从一个形容词到一个墓志铭之间的转变的分析可见英格博格·沃尔特(Ingeborg Walter): *Der Prächtige: Lorenzo de' Medici und seine Zeit*,第258—259页。

12 ASFi, MaP, filza 35, doc. 746r: "Carissimo mio Lorenzo. Son tanto oppresso da passione e dolore per l'acerbissimo e inopinato chaso della mia dolcissima sposa, che io medesimo non so dove mi sia. La quale, chome arai inteso ieri, chome piacque a Dio a hore xxii soppra parto passo di questa presente vita, e—lla creatura, sparata lei, gli chava[m]mo di corpo morta, che m'e stato anchora doppio dolore. Son certissimo che per la tua solita pietà avendomi chompassione m'arai per ischusato s'io non ti scrivo a longho ... "

13 见古特·帕萨文特(Günter Passavant),*Verrocchio. Skulpturen, Gemälde und Zeichnungen*, London 1969,凯瑟琳·沃森(Katherine Watson)翻译英文版,London, 1969,第188页;安德鲁·巴特费尔德1997(Andrew Butterfield),《安德鲁·委罗基奥的雕塑》(*The Sculptures of Andrea del Verrocchio*), New Haven, Conn.—London, 1997,第237—239页。

14 见杰奎琳·玛丽·穆萨乔(Jacqueline Marie Musacchio),《文艺复兴意大利的艺术和仪式》(*The Art and Ritual of Childbirth in Renaissance Italy*), New Haven, Conn.—London, 1999,第30—31页:"如果一个孩子还在子宫里就已经受洗,出于对死亡的恐惧,这么做在当时是较为普遍的一种方式,那么孩子也可能和弗兰切斯卡一起埋葬在石棺中,因此也解释了为什么有两个肖像。"瓦萨里提到乔万

尼·托尔纳博尼还曾向基尔兰达约委托了一件葬礼纪念碑后的壁画，可见罗纳德·凯克（Ronald G.Kecks），*Domenico Ghirlandaio und die Malerei der Florentiner Renaissance*, Munich—Berlin, 2000，第 362—364 页。

15. 关于核桃木桌可见 ASFi, Pupilli, filza 181, fol. 15；关于洛伦佐的早期教育可见1910 年出版的《早期美第奇家族的生活》第 218 页和西蒙斯 1985 年的博士论文第一卷第 130—131 页。"豪华者"洛伦佐的妻子克拉里斯·奥西尼不满波利蒂安在教育其儿子时对人文主义的教育重于宗教的教导；波利蒂安偶尔被解雇，有段时间皮耶罗由马尔蒂诺·德拉·克米底亚教导：可见伊西德罗·德尔·朗戈（Isidoro Del Lungo）版本的波利蒂安著述：*Prose volgari inedite poesie latine e greche edite ed inedite*, Florence, 1867，第 72—73 页，注释 3。

16. 1439 年佛罗伦萨议会的影响可见 1994 年由奥斯基出版社出版的《佛罗伦萨议会》。洛伦佐·托尔纳博尼借阅《伊利亚特》和《奥德赛》被记录在 1956 年出版的 *Protocolli del carteggio di Lorenzo*，波利蒂安对阿碧拉的献词可见伊西德罗·德尔·朗戈 1867 年的版本第 335 页。

17. 关于西斯廷礼拜堂的装饰以及洛伦佐·德·美第奇可能扮演的角色可见阿斯卡尼奥·康迪维（Ascanio Condivi），*Vita di Michelagnolo Buonarroti*, Rome, Antonio Blado, 1553; 乔万尼·南乔尼（Giovanni Nencioni）编，其中有迈克尔·赫斯特(Michael Hirst) 和卡罗琳·伊拉姆（Caroline Elam）的文章，Florence, 1998。关于乔瓦娜托尔纳博尼的肖像可见约瑟夫·施密德（Joseph Schmid），"Et pro remedio animae et pro memoria"，*Bürgerliche 'repraesentatio' in der Cappella Tornabuoni in S.Maria Novella*, Munich—Berlin, 2002，图 52。

18. 阿尔曼多·维尔德（Armando F .Verde），*Lo Studio fiorentino*, 1473—1503. Ricerche e documenti, 5 vols., Florence，1973 —94 Ⅲ．第 575—577 页。

19. 见 ASFi, NA, 1925, fols. 37v—8r and ins. 2, no. 9，赫尔特·扬·凡·斯曼（Gert Jan van der Sman），《托尔纳博尼府邸的桑德罗·波提切利和纳尔多·纳尔迪的新婚颂诗》（*Sandro Botticelli at Villa Tornabuoni and a Nuptial Poem by Naldo Naldi*), Mitteilungen des Kunsthistorischen Institutes in Florenz, 51 (2007), 第 184—185 页，注释 77。也见下文第八章。

20. 关于为纪念弗朗切斯卡·皮蒂的弥撒可见西蒙斯 1985 年博士论文第 1 卷，第 137 页和第 2 卷 115 页，注释 179。关于乔万尼在美第奇银行罗马分行经理的职务可见雷蒙德·鲁弗（Raymond de Roover），《美第奇银行的兴衰》(*The Rise and Decline of the Medici Bank, 1397—1494*), Cambridge, Mass., 1963，第 218—224 页。雷蒙德·鲁弗对乔万尼·托尔纳博尼的描述颇为负面。在提及乔万尼在新圣母大殿礼拜堂的捐赠肖像画时，他评价道："乔万尼的肖像并没有传达出一种坚强的性格，他是一个墨守成规的男人，一个追随者而非领导者。这是乔万尼·托尔纳博

尼作为一名商人的致命缺点。"梅丽萨·布拉德 (Melissa Bullard) 在近期的研究中纠正了这一观点，她声称"豪华者"洛伦佐绝对应该对乔万尼·托尔纳博尼表达感恩（《英雄和他们的工作坊，美第奇赞助和共享代理人的问题》，"Heroes and Their Workshops: Medici Patronage and the Problem of Shared Agency", *The Journal of Medieval and Renaissance Studies*, 24 [1994]）"他是洛伦佐在罗马长期的生意伙伴，事实上乔万尼比洛伦佐本身投入到罗马银行的钱更多，因此，洛伦佐无论在个人情感上或经济上都受惠于他。"圭恰迪尼对洛伦佐·托尔纳博尼的赞赏收录在《佛罗伦萨故事》(Lugnani Scarno 1970 年出版，第 167 页："al quale, sendo giovane pieno di nobiltà e di gentilezza, non mancava grazia e benivolenzia universale di tutto el popolo, e più che a alcuno della età sua"）。

21 关于阿尔比奇，见乔治·杜蒙（Georges Dumon）, *Albizzi : Histoire et généalogie d'une famille à Florence et en Provence du onzième siècle à nos jours*, 1977 年。关于阿尔比奇家族在建立寡头政权活动中的角色可见安东尼·拉多（Antonio Rado）, *Dalla Repubblica fiorentina alla Signoria medicea. Maso degli Albizi e il partito oligarchico in Firenze dal 1382 al 1393*, Florence, 1926。

22 迈克尔·马利特（Michael E. Mallett）,《15 世纪的佛罗伦萨大帆船》(*The Florentine Galleys in the Fifteenth Century, with the Diary of Luca di Maso degli Albizzi, Captain of Galleys, 1429—1430*, Oxford, 1967, 第 195—206 页），马索出生于 1427 年早期，1491 年 4 月 13 日过世，可见阿里森·布朗（Allison Brown），《公共和私人利益：洛伦佐，市政银行和 17 位改革者》(*Public and Private Interest: Lorenzo, the Monte and the Seventeen Reformers*), in *Lorenzo de' Medici*, 1992, 第 109 页，注释 16。

23 Pontassieve, Poggio a Remole, Archivio Frescobaldi, 199 [191], Albizi, *Ricordi di Maso di Luca di messer Maso degli Albizi,* hereafter *Ricordi;* 204 [18], Albizi, *Libro debitori e creditori di Maso di Luca di messer Maso degli Albizi e di Luca di Maso (1480—1511),* hereafter *Libro debitori e creditori 1480— 1511;* 203 [19], Albizi, *Libro debitori e creditori di Maso di Luca di messer Maso degli Albizi (1458—1479).*

24 关于卢卡·迪·马索的资料可见 *Ricordi*, fols.viii—viiii。阿碧拉的早逝，关于她葬礼的描述因少见而格外值得关注。可见 *Ricordi*, fols.xiiiir: Richordo chome og[g]i questto xxv di mag[g]io 1455 a ore 17 ½ chome fu piacere di Dio l'Albiera mia don[n]a et figliuola di messer Orlando de' Medici essendo di partto di dì 25 in Piero mio figliuolo pas[s]o di questta presentte vitta a la quale Idio eb[b]e fatto verace perdono per sue chrazie di malat[t]ie discese [?] e di chat[t]iva disposizione di corpo. Churol[l] a maestro Pagholo del maestro Domenicho e maestro Giovanni da Luc[c]ha il quale mandò messer Orlando suo padre. L'onoranza la fe *[sic]* fu in questo ef[f]etto sotto ischrit-

注释

to.| A dì 25 detto a ore xxii si sopelì chon una vigilia cho' fratti di Santa Croce e circha pretti 25 e chon buon numero di cit[t]adinanza perché il corpo non era da serbare . E a dì 28 detto si fe l'asequio e indug[i]os[s]i rispetto a le feste de lo Ispirito Santo. Fuv[v]i i frati di Santa Croce et di San Domenicho et Charmino e Servi e'| chericato di Santa Maria del Fiore sanza suono di chanpana e circha pretti 25 forestieri. Lo choro si tran[?]chiuse et in manno libbre 227 di cera. Vesti[i] madon[n]a sua madre di tagli ii di panno monachino [linen], vai, veli e sc[i]ughatoi chome chostume et piu vesti[i] la bonde [?] e l'Andromacha sua chognata di tagli uno per c[i]aschuna di panno monachino e veli. | Ea dì 29 detto si facerno le messe in San Piero Mag[g]iore in buono numero di pretti e chon quel[l]a quantità di cera si poteva c[i]ascuna volta non uscendo de l'ordine. Di poi la sera uscendo fuori andai a vicitare messer Orlando e madonna chome costume e fu fuori di conventuo le requieschant in pace, il quale asequio mi ven[n]e fiorini centocinquanta d'oro per tutto. | Stette mecho da dì xxi di gennaio 1452 per insino a detto dì xxv di mag[g]io 1455 che furano anni due et iiii mesi e iiii dì di puntto che nel detto tenpo mi fé in mesi xiii due figliuoli maschi, che l'uno a nome Lucha il mag[g]iore e l'altro Piero。关于多明尼科·韦内齐亚诺的绘画可见赫尔穆特·沃尔（Hellmut Wohl）,《多明尼科·韦内齐亚诺的绘画——文艺复兴早期的佛罗伦萨艺术》(*The Paintings of Domenico Veneziano, ca. 1410—1461. A Study in Florentine Art of the Early Renaissance*), London, 1980。

25　Ricordi , fol. xviir: "Richordo come og[g]i questto dì xi d'ottobre 1455 chol nome di Dio esendo rimaso vedovo dell'Albiera mia donna a richiestta e volontà di Chosimo de' Medici e di chonsi glio di messer Orlando de' Medici mio primo suocero e di Lucha Pitti e altri nostri parenti e amici in chasa del sopradetto Chosimo chonsenti[i] e presi per donna la Chatterina figliuola di Tomaso di Lorenzo Soderini chon quella dotta e quantità di dota pare a Lucha Pitti e Piero di Chardinale Rucel[l]ai ne quai liberamente mi rimisi chome in parentti et intimi e benivoli a noi di parere e chonsenso di Lucha mio padre. Roghatto ser Pagholo di Lorenzo di Pagholo notaio fiorentino la quale dotta che avevano fus[s]i fiorini mille darientto cioè fiorini 1000 chontanti e fiorini 200 di donora. E choxì restai chontentto benché di più m'aves[s]ino datto intendimento restai paziente al volere loro E a dì xxii di gennaio 1455 chol nome di Dio me ne la menai a chasa sanza alchuna dimostrazione chon don[n]a. | E a dì xi di feb[b]raio 1455 chonfessai avere aùta la dotta cioè fiorini milledugentto tra danari e chose et Lucha mio padre la sodò. Roghatto ser Nicholò di Michele di feo Dini notaio fiorentino sotto detto dì'" .

26　庞培·利塔（Pompeo Litta）和乔治·杜蒙（Georges Dumon）在梳理马索和卡特琳

娜家庭时既不准确也不完整。在1457年11月15日至1479年2月5日期间，他们剩下的女儿依次是：阿碧拉（一世）、玛丽亚、巴托洛米娅（一世）、戴阿诺拉、丽萨贝塔（一世）、巴托洛米娅（二世）、丽萨贝塔（二世）、乔瓦娜、阿碧拉（二世）、奥莱莉娅、弗朗切斯卡、吉内薇拉。当她们的母亲卡特琳娜在1497年4月25日写下遗嘱时，12个女儿中的7个还健在，分别是玛丽亚、戴阿诺拉、巴托洛米亚（二世）、丽萨贝塔二世、阿碧拉二世、奥莱莉娅和弗朗切斯卡。巴特洛米亚出生于1460年8月，但是几个月之后就夭折了。她受洗时的名字是由1463年12月1日出生的巴特洛米亚二世推测出来的。吉内薇拉出生于1479年，逝于1483年8月30日；关于她的死亡可见 *Libro debitori e creditori 1480—1511*, fol.25。

27 Cf. L. Bellosi, in *Pittura di luce* 1990, 56—7, no. 5.

28 关于女孩子们嫁妆的数额可见 ASFi, Catasto, 1022, fol. 33r 以及 *Libri debitori e creditori*, 注释23。

29 可参见洗礼堂的记录 (AOSMF, Archivio storico delle fedi di battesimo, 另外也可在网站http://www.operaduomo.firenze.it/battesimi>中找到相关资料)，其中包含以下时间点：1461年7月29日（戴阿诺拉）；1462年12月12日（丽萨贝塔）；1463年12月1日（巴托洛米亚二世）；1467年7月8日（丽萨贝塔二世）；1468年12月19日（12月18日出生的乔瓦娜·弗朗切斯卡·罗姆拉）；1474年10月（同日出生的阿碧拉二世）；1476年7月15日（同日出生的奥莱莉娅）；1477年7月27日（弗朗切斯卡）；1478年2月6日（2月5日出生的吉内薇拉）。关于阿碧拉出生的记录可见see *Ricordi,* fol. xxxiiiv: "Lunedì not[t]e a ore x incircha vegnentte il martedì a dì xv di novembre 1457 trovandomi a Nipoz[z]ano per rispetto a la moria ch'era a Firenze la Chaterina mia don[n]a partorì una fanc[iul[l]a femina la quale ba[t]tez[z]ai a dì 16 detto a le fontti di Ghiacetto, posile nome Albiera et Lisabetta per la mia prima donna. | chompari furono e sotto ischritti c[i]oè | Ser Dofo di Chur[r]ado prette di San Nicholo a Nipoz[z]ano | Charlo di Zanobi Bucoli [?] | Geri di Choc[c]ho del Chaio di Valdisieve per lui Francesco suo figliuolo | Giovanni di Simone detto Forziere fat[t]ore di chasa | Monna Apol[l]onia donna di Bindo [?] da Nipoz[z]ano | Monna Ginevra figliuola di Biagino da Ghiacetto di Valdisieve"。

30 乔瓦娜出生的日期可以从洗礼堂的记录以及 ASFi, Monte, 3743, fol. 8r 中找到。

31 安吉罗·波利齐亚诺 (Angelo Poliziano), In Albieram Albitiam, in id., Due poemetti latini, ed. Bausi 2003, 11. 33—6: "Solverat effusos quoties sine lege capillos, / infesta est trepidis visa Diana feris, / sive iterum ad ductos fulvum collegit in aurum, / compta Cytheriaco est pectine visa Venus". 关于纪念阿碧拉的文章合集，可见费德里克·帕特塔（Federico Patetta），"Una raccolta manoscritta di versi e prose in morte d'Albiera degli Albizzi", Atti della R.Accademia delle Scienze di Torino, 53(1917—

8)。有关阿碧拉未婚夫西吉斯蒙多·德拉·斯杜法的信息可见阿历桑德罗·切基（Alessandro Cecchi），*Botticelli*, Milan, 2005，第179页，注释127。一份装饰精美的手稿收录了由马夏尔写下的为纪念阿碧拉和西吉斯蒙多订婚的箴言，具体可见阿尔比尼亚·德·拉·马雷1988（Albinia de la Mare），文森佐·费拉（Vincenzo Fera），(Un Marziale corretto dal Poliziano)，选自 *Agnolo Poliziano poeta, scrittore, filologo,* Florence, 1998。

32 "Namque umeris de more habilem suspenderat arcum / venatrix dederatque comam diffundere ventis, / nuda genu nodoque sinus collecta fluentis".

33 关于安娜丽娜·马拉泰斯塔和修道院，可见朱塞佩·泽佩（Giuseppe Zippel），"Le monache di Annalena e il Savonarola"，*Rivista d'Italia*, 4 (1901)，第231—249页。修道院作为教育机构的研究可见莎伦·斯特洛奇亚（Sharon T.Strocchia），《文艺复兴佛罗伦萨的女性和修道院监护人》（"Taken into Custody:Girls and Convent Guardianship in Renaissance Florence"），*Renaissance Studies*, 17 (2003)，第181页。当西吉斯蒙多·德拉·斯杜法将诗歌集拿给安娜丽娜·马拉泰斯塔时，他写道："我将这些诗歌集拿给你时希望它们于你而言能有同样的力量，我知道你对阿碧拉的感情，此时的你也同样需要宽慰。"关于手稿的抄本学描绘可见嘉拉·克莱门特（Chiara Clemente），*Accademia delle Scienze di Torino. I manoscritti miniati*, Florence, 2005，第62—65页，no.14,figs.9—12。安娜丽娜参与乔瓦娜嫁妆准备的关系可见下文的注释41。

34 The Ricordi (fol. xxxiv, 1459) mention "iiii Libri"，namely "uno Terenzio"，"u no Tul[l]io De ofiti [Cicero's De officiis]"，" uno di Lasandro [Alessandro] Magnio" and "uno primo Bel[l]o Punicho" 可参考同上注释卷本中的一本；"di filosofia"。关于马索借阅动物学的书可参见马索写在 Libro debitori e creditori 1480—1501 的一张随意的便条："Maso pregovi in servigio grandissimo che.cci prestiate a suora Maria da san Ghaggio vostra cugina e a me quel vostro libro della natura degli animali che v'è su el palisco [sic] e se volete co sa che possiamo avisateci che saremo ap[p]arec[c]hiatissime | Suora Annalena"。关于菲利皮诺·利皮的圣母可见 Ricordi, fol. xxxv: "1° Cholmo di Nostra Don [n]a col fanc[i] ul[l]o in chol[l]o di mano di Fra Filip[p]o"。

35 埃莱奥诺拉·普莱巴尼（Eleonora Plebani），I Tornabuoni. Una famiglia fiorentina alla fine del Medioevo. Milan, 2002，第167页，注释242。

第二章

36 可见大卫·赫里奇（David Herlihy）, Christiane Klapisch—Zuber, *Les Toscans et leurs familles. Une etude du catasto florentin de 1427*, Paris,1978；删减版英译本，New Haven, Conn.,1985。

37 纳尔多·纳尔迪的生平和作品可见阿尔纳多·德拉·托雷（Arnaldo Della Torre）, *Storia dell'Accademia Platonica di Firenze*, Florence, 1902, 第503—506、628、668—681页；阿尔曼多·维尔德（Armando F .Verde）, Lo Studio fiorentino, 1473—1503. Ricerche e documenti, 5 vols., Florence, 1973 —94, II, 第492—499页,V/2, 544,545; Naldi, *Bucolica ...* , ed. Grant 1994。关于阿历桑德罗·韦拉扎诺可见阿尔比尼亚·德·拉·马雷1985（Albinia de la Mare）《佛罗伦萨人文主义抄写员的新研究》（*New Research on Humanistic Scribes in Florence*), in *Miniatura fiorentina* 1985, I, 第472—473、第480—481、第595页。阿历桑德罗出生高贵，1488年，他娶了著名人文主义学者乔万尼·纳西的妹妹，纳西曾经在1484年写下*De moribus*献给皮耶罗·德·洛伦佐·美第奇。许多阿历桑德罗的手稿都是作为赠予朋友的礼物。他的赞助人包括洛伦佐·迪·皮埃弗朗切科·德·美第奇和"豪华者"洛伦佐。关于乔万尼·纳西，可见凯萨勒·瓦索里（Cesare Vasoli）, "-Giovanni Nesi tra Donato Acciaiuoli e Girolamo Savonarola: testi editi e inediti", *Memorie domenicane, new series*, no.4 (1973), 第103—179页。

38 Naldi Naldii *Nuptiae domini Hannibalis Bentivoli* (Florence: Francesco di Dino, after 1 July1487); cf. Rhodes 1988, 83, no. 464. 这个美丽的手稿包括了《写给杰出的年轻人：洛伦佐·托尔纳博里和乔瓦娜的新婚颂诗》，目前的收藏地未知。绚烂的扉页的一张彩色照片保存在纽约哥伦比亚大学的保罗·奥斯卡克里斯特勒收藏。

39 安东尼·莫尔霍（Anthony Molho）, "Investimenti nel Monte delle doti di Firenze. Un'analisi sociale e geografica", *Quaderni storici*, 21(1986), 第147—170页。安东尼·莫尔霍（Anthony Molho）,《佛罗伦萨中世纪晚期的婚姻联盟》(*Marriage Alliance in Late Medieval Florence*), Cambridge, Mass., 1994, 第56页。马索·迪·卢卡为乔瓦娜准备的第一笔存款记载在ASFi, Monte, 3743, fol. 8r; 另外可见于桑德罗·切基（Alessandro Cecchi）, Botticelli, Milan,2005, 第281页，注释115。婚礼的整个花销记录在 *Libro debitori e creditori 1480—1511* 里的零散便条中。具体如下：

Lorenzo Tornabuoni de' avere
per la dotta de la Giovan[n]a　　　　　　　　　fiorini 1250 larghi
Àne aùto d'aprile [14]86 dal Monte
ghuadagnati　　　　　　　　　　　　　　　　fiorini 141.8.1. larghi

A dì 18 di giugno 1488 dal Monte di dotta ghuadagnati	fiorini 652.18.6. larghi
A dì detto per uno chapitale di dota de la Ginova [Ginevra] ghuadagnati d'agho sto [14]85 peromutai [sic] detto dì in Lorenzo	fiorini 149 larghi
Àne aùto per estimo di donora m' imp ortò stimate fiorini 350 di suggello in larghi	fiorini 291.13.4 larghi
	1234.19.11
Resta a avere fiorini 15 soldi — denari l larghi	

40 Ibid., fol. cxii: "E a dì xxv detto lire trentadue piccioli paghò per me Filippo Nasi in questo a c. 112 per chosto di 7 sciughatoi per donare, uno boc[c]hale d'ottone, uno forzierino orpellato per la ghuardadon[n]a e altro per tutto — lire 32".

41 Ibid., fol. cxii (24 July): "E a dì xxiiii detto fiorini venti larghi di grossi per me a Lapo Sette [?] sensale per chosto d'uno libricino di Nostra Don[n]a storiatto e lavoratto l'as[s]i d'ariento eb[b]i per suo mez[z]o el quale dis[s]e era di Giovanni Chacini in chonto di donora in questo c. 115— fiorini 20"; fol. 115 (24 July): "E a dì xxiiii detto fiorini venti larghi di grossi paghò Filippo Nasi in questo c. 112 per me per Lapo Sette [?] per chosto d'uno libricino di Nostra Don[n]a storiatto e lavoratto l'as[s]e con ariento dis[s]e era di Giovanni Chacini per la detta — fiorini 20"; fol. 119 (31 August): "e a dì detto lire cinquantasei soldi x piccioli paghò Filippo Nasi in questo a c. 118 per me a Francesco di Giovanni di Salvi orafo per motto d'ariento e doratura di tutto uno libricino el quale si iscribe di copertura tut[t]e l'as[s]i. Montò il richrescimento lire 45 soldi 10 e lire 11 per 2 ismalti cho' l'armi pel bacino e boc[c]hale per ladetta—lire 56 soldi 10"; fol. cxxviii (31 August): "E a dì detto lire cinquantasei soldi x piccioli per me a Franc[esc]o di Giovanni di Salvi orafo sono per ariento e oro mes[s]o di soprapiù nel libricino che si dorò tutto e maestero [magistero] in tutto lire 45 soldi 10 e lire 11 in 2 smalti d'ariento pel bacino e boc[c]hale per la Giovanna in conto di donora in questo a c. 119 in tutto chome detto — lire 56 soldi 10". 关于这种铜盆的使用，可见克里斯汀·克拉皮斯·祖贝尔（Christiane Klapisch—Zuber），'Le "zane" della sposa. La donna fiorentina e il suo corredo nel Rinascimento', Memoria. Rivista di storia delle donne, nos.10—11(1984), 第12—23页；另再版于 *La famiglia e le donne nel Rinascimento a Firenze*, 1988, 第204页。

42 见吉尔·伯克（Jill Burke），《文艺复兴佛罗伦萨变化的赞助人、社会身份和视觉艺术》(*Changing Patrons, Social Identity and the Visual Arts in Renaissance Flor-*

ence),2004,第 142 页;另外值得关注的事实是菲利普·纳西和他的哥哥博尔纳尔多也获得了圣弗雷迪亚诺堂的权利,见阿里森·卢克斯(Alison Luchs),《圣弗雷迪亚诺堂——佛罗伦萨文艺复兴的一座西多会教堂》(*Cestello. A Cistercian Church of the Florentine Renaissance*),New York—London,1977,第 83—85 页。

43 关于零售商的列表,见 Libro debitori e creditori 1480—1511, fols. 115, cxv;支付给安娜丽娜·马拉泰斯塔的费用见 ibid., fols. 118, 119, cxxi。

44 关于这些付款,可见 Libro debitori e creditori 1480—1511, fol. cxv: "Den dare a dì primo d'aghosto 1486 lire quat[t]ordici soldi vi piccioli pagho per me Filippo Nasi a Francesco Finighuerra orafo in questo a c. 112 per chosto di maglietti e punte di ariento dorate per fornitura d'una chotta di raso alessandrino per la detta e due anel[l] a da chucire d'ariento in tutto chome detto— lire 14 soldi 6"。安东尼奥·萨尔维和弗兰切斯科·迪·乔万尼的浮雕描绘了《希律王的宴会》(1478 年左右),见多拉·黎西亚·拜博拉德(Dora Liscia Bemporad),"*Appunti sulla bottega orafa di Antonio del Pollaiolo e di alcuni suoi allievi*", Antichità viva, 19/3 (1980),第 47—53 页;安德鲁·巴特费尔德 1997(Andrew Butterfield),《安德鲁·委罗基奥的雕塑》(*The Sculptures of Andrea del Verrocchio*), New Haven, Conn.—London, 1997,第 218—219 页;阿里森·怀特(Alison Wright)《波拉约奥洛兄弟——佛罗伦萨和罗马的艺术》(*The Pollaiuolo Brothers. The Arts of Florence and Rome*), New Haven, Conn.—London, 2005,第 288—289 页。关于弗朗切斯科·马索还有马索·腓尼格拉的信息可见朵丽丝·卡尔(Doris Carl), *Documenti inediti su Maso Finiguerra e la sua famiglia'*, Annali della Scuola Normale Superiore di Pisa. Classe di Lettere e Filosofia, 3rd seris, 13(1983) 和洛伦扎·梅利(Lorenza Melli), *Maso Finiguerra, I disegni*, Florence, 1995。关于弗朗切斯科·腓尼格拉的财务困难可见她 1480 年的财产声明,见 portata al catasto 1480, Quartiere di Santa Maria Novella, Gonfalone dell'Unicorno, 收录在朵丽丝·卡尔(Doris Carl), *Documenti inediti su Maso Finiguerra e la sua famiglia'*, Annali della Scuola Normale Superiore di Pisa. Classe di Lettere e Filosofia, 3rd series, 13(1983),第 531 页。

45 Libro debitori e creditori 1480—1511, fol. cxii: "MCCCCLXXXVI Filippo di Lutoz[z]o d'Iachopo Nasi de' avere per conto di spese farà per la Giovanna mia figliuola maritata a Lorenzo Tornabuoni a dl iiii di luglio lire quindici soldi ii piccioli per me a Betto legnaiolo per più opere mi fe con sua chonpagni nel palcho fe pel chorteo de la detta—lire 15 soldi 2 □ E a dì detto lire 6 per me a Bac[ci]o legnaiolo per opera mi fe' per lui in detto palcho — lire 6 □ E a dì iiii di luglio lire ven[ti]sette soldi x per me Antonio di Tad[d]eo merc[i]aio per paghare piu spese per lui fatte e a diverse persone pel dì del chorteo cioe treb[b]i ano, pan b[i]ancho, quochi, c[i]aldoni e altre

simile ispese — lire 27 soldi 10"; see also ibid ., fol. 114: " Bartolomeo di Cristofano legnaiuolo de' dare a dì 8 luglio lire tre per monte di lib[b]re 20 d'achutti [nails] di piu rag[i]oni eb[b]e da me per soldi 3 la lib[b]ra d'estratto dal palchetto fatto ne la chorte pel chorteo de la Giovanna – lire 3".

46 关于接亲的具体日期可见 Nuptiale carmen, II. 11—2: "Tertia lux mensis venit septembris et hora / qua medium celi Phoebus adurget iter"; cf. Libro debitori e creditori 1480—1511, fol. 120: "洛伦佐·托尔纳博尼在 1486 年 9 月 27 日写给贝内德托·德依的信中提到了她的婚姻："我最亲爱的贝内德托·德依，9 月 20 日我收到了你最诚挚的来信。你为我近日的婚礼而感到高兴，就算是没有来信我也对这一点深信不疑。朋友为彼此的幸事感到喜悦是再自然不过的事，你也正是这样的一位朋友。" ASFi, CRSGF, 78, Badia di Firenze, 317, no. 219; cf. Sman 2007, 181 注释 20). 关于费迪南德的叛变可见路德维希·冯·帕斯塔（Ludwig von Pastor），Geschichte Päpste seit dem Ausgang des Mittelalters, 16 vols.in 21, Freiburg im Breisgau 1886—1933, II,223 ff, 以及汉弗利·巴特斯 1992(Humfrey Butters)，《佛罗伦萨、米兰和男爵的战争》(*Florence, Milan and the Baron's War*)，收录于《洛伦佐·美第奇》(*Lorenzo de' Medici*)，1992。具体的文献信息见保罗·维蒂（Paolo Viti）在菲利普·莱迪蒂（Filippo Redditi）编的 *Exhortatio ad Petrum Medicem* 中的注释，Florence, 1989，第 57—59 页。我们知道佛罗伦萨人对 8 月 11 日签署的和平条约并不是十分满意，尤其是因为重要的萨尔扎纳要塞还在敌军手上。1486 年 8 月 21 日巴托洛梅奥·斯卡拉写给路奇·奎恰迪尼的信展现了对于条约的最终条款有普遍的焦虑感，可见佛罗伦萨奎恰迪尼档案馆。关于洛伦佐和卡拉布里亚公爵的会面可见洛伦佐·美第奇信件，见 *Lorenzo de' Medici, Lettere*, ed. Butters 2002, 429: "Io sono suto a visitare il duca di Calabria"（洛伦佐 9 月 7 日写给雅克普·圭恰迪尼的信）；在斯特凡诺·塔瓦纳写给米兰大公的信件中提及 1486 年 9 月 1 日 "豪华者" 和卡拉布里亚的阿尔方索公爵在位于安基亚瑞和桑塞波尔克罗之间的地方举行会面。

47 Naldi, Nuptiale carmen, II. 17— 28: "Post ubi constituit sedes Iovanna paternas / linquere visa satis culta fuisse sibi // candida de thalamo niveaque in veste refulgens / vertice baccatas et religata comas. // Exit ut Etrusco populo daret illa videndam / se qui mane frequens per foribus steterat. // Hanc equus except phaleris insignit et auro / qualis amiclei Castoris ante fuit. // Exoritur clamorque virum clangorque tubarum / huius in abscessu limine de patrio. // Quid referam varios comites quos ante puella / se tulit aut lateri quis vir adhesit ovans". 另外的信息可见 1615 年佛罗伦萨出版的斯皮翁·阿米雷托（Scipione Ammirato），*Delle famiglie nobili fiorentine*, 第 42 页："卢卡人生中最幸福的一天是他将容貌倾城的女儿出嫁的那一天，他是 1486

年 6 月 15 日将女儿托付给洛伦佐・托尔纳博尼,婚礼的中间人和缔造者是新郎的舅舅洛伦佐・德・美第奇。当交换戒指的时候,滕迪利亚伯爵,西班牙国王派到教皇国的使者也莅临婚礼现场,同时出席的还有许多佛罗伦萨本地和他国的骑士们,其中就包括路奇・奎恰迪尼和弗兰切斯科・卡斯特拉尼,他们护送着乔瓦娜来到她丈夫的居所。在圣弥额尔巴尔迪教堂前的广场上搭了一个供人们跳舞的平台,大家尽情欢乐。洛伦佐的父亲为公民们提供了一个好客的场所,同样马索也这么做了,他邀请了自己的女儿和女婿来到官邸享受最奢华的晚宴。他也搭了一个平台,还有其他一些奢华的建筑物和装饰,他让两个枝丫状的烛台始终燃烧着,这样就能使摔跤和跳舞的人们彻夜狂欢直至天亮,这场结婚庆典因这些活动而闻名遐迩,其欢乐气氛登峰造极。"(Ma tra' dl felici di Luca [sic] fu, quando egli diede marito a Giovanna sua figliuola donna di singolari bellezze: la qual maritò l'anno 1486 a 15 di giugno [sic] a Lorenzo Tornabuoni, del qual matrimonio fu Lorenzo de Medici zio del giovane [sic] ordinatore, et mezzano. Fur fatte le nozze belle et magnifiche, cosl dall'una parte come dall'altra, essendo in guisa di corteo intervenute cento giovani fanciulle nobili, et quindici giovani vestiti a livrea: quando ella fu giunta a Santa Maria del Fiore. Nel dar l'anello fu presente per honorar la pompa del matrimonio il Conte di Tendiglia ambasciadore per lo Re di Spagna al Pontefice, con molti cavalieri così forestieri, come cittadini, tra quali Luigi Guicciardini, et Francesco Castellani accompagnarono la sposa a casa il marito, il padre del quale havendo messo in palco la piazza di S. Michele Albertelli per danzare, et per festeggiare diede gratissimo spettacolo al popolo, sl come fece poi ancor Maso. il quale richiamata la fanciulla e il genero a casa et quivi data una suntuosissima cena, fece il rimanente della notte armeggiare a lume di doppieri, et ballare, havendo ancor egli posto il terreno in palco, et fatte altre magnificenze, per render la festività di quelle nozze celebre et lieta fuor di misura"),关于这里提到的路奇・奎恰迪尼的身份问题可见西蒙斯 1985 年博士论文第 2 卷第 102—103 页,注释 96;关于他荣升骑士身份可见理查德・古德斯威特(Richard A.Goldthwaite),《文艺复兴佛罗伦萨的私人财富:四个家族的研究》(*Private Wealth in Renaissance Florence. A Study of Four Families*),Princeton, N.J., 1968, 第 108 页。关于弗兰切斯科・卡斯特拉尼(Francesco Castellani)的政治生涯可见由乔万尼・恰佩里(Giovanni Ciappelli)编辑的弗兰切斯科・卡斯特拉尼的《记忆》(*Ricordanze*), 2 vols., Florence, 1992—1995, 第 3—32 页。值得关注的是甚至在卡斯特拉尼的墓志铭上页提到了他在 12 岁的时候就受封骑士;马克・帕伦蒂(Marco Parenti)曾描绘过克拉里斯・奥西尼和洛伦佐・德・美第奇的婚礼(玛利亚・马雷塞[Maria Marrese]编, *Lettere,* Florence 1996,第 247—250 页)。

48 Naldi, Nuptiale carmen, II. 41—69: "Ipse suis manibus turbas aperire Cupido / censuit

et nuptae previus inde fuit. // Hanc Venus e summo venientem mater Olympo / spectans purpureas sparsit in ore rosas. // Iamque propinquabat laribus nova nupta mariti, / iam videt ornatas coniugis illa domos. // Cum viridem Pallas coluit quam semper olivam / pretulit et nuptae est hinc dea facta comes // hanc ut participem faceret bona Pallas honoris. / Urbis ab imposito nomine quem retinet // ex quo Neptuno fuit haec certamen Athenis / nomen uter priscis impositurus erat // Palladis est arbor mediis ubi missa fenestri / civibus ut Tuscis visa iocosa daret. // Ante fores subito socer astitit ipse Johannes / praebeat ut nurui basia casta piae // excipiatque domi venientem letus in ulnas / atque volens tantos donet habere lares // quos simul ac subiit nitidas Hymenaeus eunti / ut decuit nuptae praetulit ipse faces // quin Cytherea libens cestum sua dona puellas / attulit ut castae munera casta daret // adfuerant Charites illi Charitumque Cupido / frater. At huic humeris nulla pharetra fuit: // nam Veneris supere tunc vota pudica secutus / quod decuit castas praestitit ille nurus". 维吉尔的著名隐喻可见 Aen. 12. 67—9: "Indum sanguineo veluti violaverit ostro | si quis ebur aut mixta rubent ubi lilia multa I alba rosa: talis virgo dabat ore colores"; 英文引自卢斯通·费尔克拉夫为《洛布古典丛书》所作的译本。(Virgil, Aeneid VII—XIL The Minor Poems, London—New York, 1918, 303)。

49　《老实人纳斯塔基奥的婚宴》是根据薄伽丘的《十人谈》的启发而创作的 4 件作品中的一件，是 1482 年或 1483 年为了纪念贾诺佐·普齐和卢克雷齐娅·碧尼的婚礼，关于洛伦佐·德·美第奇的中介人角色可见罗纳德·莱特本（Ronald W. Lightbown），《桑德罗·波提切利》（*Sandro Botticelli*），1978，第二卷，第 48—51 页。关于洛伦佐·德·美第奇的中介人角色可见弗兰切斯科·圭迪·布鲁斯科里（Francesco Guidi Bruscoli），"Politica matrimoniale e matrimoni politici nella Firenze di Lorenzo de'Medici. Uno studio del ms. Notarile Antecosimiano 14099"，Archivio storico italiano, 155(1997), 第 347—398 页：他扮演中介人或是婚姻介绍人的角色不下于百回，这同样也暗示了洛伦佐的影响力。"阿诺河上的新雅典"这一说法来自汉斯·巴伦（Hans Baron），《早期意大利文艺复兴的危机》（*The Crisis of the Early Italian Renaissance*），Princeton University Press, 1966。

50　Naldi, Nuptiale carmen, II. 85—6, 113—4, 131—4: "Non privata domus sed regia tota videtur; / regales illic esse videntur opes // ... Pinucleata quidem convivas dantur in omnes / auri quae tenuis lamina fulva tegit // ... Atque ait hanc ipsam Laurenti edocte puellam / quam tibi de media nobilitate petis // arbitror aeternam vobis propriamque futuram / et tibi quae prolem sit genitura novam".

51　Ibid., II. 145—66: "Ante domum sacram spatio patet area quadro / hic ubi Michaeli templa dicata manent // hanc trabibus cingunt tabulata intexta refixis / ut circi spe-

ciem sint habitura novam // extendunt pannos celique colore sereni / desuper infectos ne calor una petat. // Vestibus exornant diversa sedilia pictis / quos super ut sedeat quaeque puella toros. // Nec desunt iuvenes de nobilitate suprema / ad numerum docti quisque movere pedes // inter quos Petrus Medices ita fulget ut inter / fulget Apollineum signa minora iubar // Phoebus enim celsa quodcumque in mente volutat / ille deum vates quid meditatur opus // cogitat hoc et Medices ita Petrus et acer / ingenio tentat quelibet alta gravi // noverit ut veteres quicquid scripsere Latini,/ quicquid item Graiis Musa benigna dedit // ut quecumque velit Graeco sermone loquatur / oreque Pindarico cuncta referre queat// lncipiat cum tale puer iam scribere carmen / quale senes docti vix cecinisse solent". 关于皮耶罗跟随波利蒂安受教的更多信息可见保罗·维蒂（Paolo Viti）在他编辑的菲利普·莱迪蒂（Filippo Redditi）的 *Exhortatio ad Petrum Medicem* 中撰写的参考文献,Florence, 1989，第 82 页。安吉拉·迪伦·普西（Angela Dillon Bussi）在 L'uomo del Rinascimento，2006，第 242 页中也强调了皮耶罗作为希腊手稿重要收藏家的身份。

52 Naldi, Nuptiale carmen, II. 201—6: "Dum rapit hic chlamydem totam conscindit at ille / que cecidere humeris pallia tollit humo. // Est quoque manibus spumantia pocula binis / raptans se plenis proluit in pateris, // clamat hic ille leves saltu se iactat in auras/ ut voret iniectos ore patente cibos". 关于《婚礼队伍》可见 S.G. Casu, in L'uomo del Rinascimento 2006, no, no. 37 和《意大利文艺复兴时期的艺术与爱情》(*Art and Love in Renaissance Italy*)，展览图录（纽约，大都会博物馆，2008—2009 年；福特沃思城，肯贝尔艺术博物馆，2009 年），安德里亚·拜耳（Andrea Bayer）编辑，第 288—291 页。银器被偷的事见弗兰切斯科·波齐（Francesco Bocchi），*Opera...sopra l'imagine miracolosa della Santissima Nunziata di Fiorenza*,佛罗伦萨，1592 年，第 97 页。

53 纳尔迪曾这样描述婚礼的夜晚："Qua duce tale fuit lovanna ingressa cubile / Persarum nuruum quale fuisse putem // in quo dum mirans oculis et mente morata / conspicit auratis fulchra referta notis. // Virgoque dum timide lectum subit ipsa virilem / dum rubor et niveas spargit in ore genas // divinas circum nubes Venus aurea fundit / strataque tam miris protegit illa modis // cernere ne quis ibi posset nuptamque virumque / dum genio faciunt dulcia sacra deo" (Nuptiale carmen, II. 221—30)。直到 1486 年 10 月的早些时候，洛伦佐才拿到了乔瓦娜的部分嫁妆，ASFi, Monte, 3743, fol. 8r; 见阿历桑德罗·切基（Alessandro Cecchi），*Botticelli*, Milan,2005，第 281 页。

54 Naldi, *Nuptiale carmen,* II. 273— 6: " Huc geminas huc flecte acies quicumque subisti / haec loca namque pater maximus urbis adest // qui regit Etruscos patriae qui moenia servat / unus et hostiles pellit ab urbe minas". 关于伊尼戈·洛佩斯·德·门

多萨和洛伦佐·美第奇的友好关系可见 Suárez Fernández,Politica internacional de Isabel la Católica: Estudio y documentos (Valladolid, 1965—72),II, 第 172 页。

第三章

55 见 1966 年米兰出版的莱昂·巴蒂斯塔·阿尔伯蒂（Leon Battista Alberti）《论建筑》(*L'architettura*) 两卷本，拉丁语由乔瓦尼·奥兰迪（Giovanni Orlandi）编辑并翻译成意大利语，保罗·波多盖西（Paolo Portoghesi）撰写引言和注释。

56 关于托尔纳博尼官邸的建设和整修历史可见《卡雷奇的托尔纳博尼和莱米别墅》(*Villa Tornabuoni—Lemmi di Careggi*)，1988。关于卡雷奇的文字游戏可见恩斯特·贡布里希 1945 年《象征的图像：文艺复兴艺术研究》(*Symbolic Images: Studies in the Art of the Renaissance*)，London, 1972, 第 60 页。

57 阿曼达·里尔（Amanda Lillie），《15 世纪的佛罗伦萨别墅：建筑和社会史》(*Florentine Villas in the Fifteenth Century. An Architectural and Social History*)，Cambridge, 2005, 第 155—253 页；弗朗切斯科·萨塞蒂和乔万尼·托尔纳博尼的通信，可见上书第 253 页："Ricordasi di me quando siate nella consolatione di cotesta bella villa, maxime d'Africo in quel bel boschetto di Francesco Nori dove vi dovrebbe essere una fontana"。

58 关于别墅从加里阿诺向托尔纳博尼家族的转让，见《卡雷奇的托尔纳博尼和莱米别墅》，佩德罗利·贝尔托尼（Pedroli Bertoni）和普利斯蒂皮诺·摩斯卡迪利（Prestipino Moscatelli）编，1988, 第 145—146 页。尼可洛·迪·弗朗切斯科·托尔纳博尼，乔万尼的哥哥早在 1449 年就曾从 chiasso macerelli 寄出两封信，见 ASFi, MaP, filza 17, docs. 69r (8 月 10 日), 70r (9 月 1 日)。关于皮耶罗·美第奇的调解可见《卡雷奇的托尔纳博尼和莱米别墅》，1988, 第 147 页以及格尔特·让·凡·斯曼（Gert Jan van der Sman），《托尔纳博尼府邸的桑德罗·波提切利和纳尔多·纳尔迪的新婚颂诗》(*Sandro Botticelli at Villa Tornabuoni and a Nuptial Poem by Naldo Naldi*)，*Mitteilungen des Kunsthistorischen Institutes in Florenz*, 51 (2007), 第 180 页，注释 7。

59 ASFi, Monte, Copie del Catasto, 73, fol. 43 以及 "Uno podere posto nel popolo e piviere di Santo Stefano in Pane luogho detto Chiasso a Mascierelli con casa da signore e lavoratori confinato da primo via e secondo Lorenzo de' Medici e 3 Tomaso Lottieri"): 赫伯特·霍恩（Herbert P.Horne），《佛罗伦萨画家——阿历桑德罗·菲利佩皮即桑德罗·波提切利》(*Alessandro Filipepi, Commonly Called Sandro Botticelli, Painter of Florence*)，London, 1908, 第 142 页，353 页, doc. XXVI。阿尔贝蒂的 *De re aedificatoria* 依然是关于别墅日常使用最权威的资料来源，见莱昂·巴蒂斯塔·阿尔伯蒂（Leon Battista Alberti），1966 年米兰出版的《论建筑》

(L'architettura) 两卷本，乔瓦尼·奥兰迪和保罗·波多盖西（Paolo Portoghesi）编辑和撰写引言和注释，第一卷，第 416—417 页。关于家庭和庭院是别墅的"心"和"胸"见："Familiam constituent vir et uxor et liberi et parentes, et qui horum usu una diversentur, curatores ministri servi; tum et hospitem familia non excludet"；"Omnium pars primaria ea est, quam, seu cavam aedium seu atrium putes dici, nos sinum appellabimus"。

60 ASFi, Pupilli, filza 181, fol. 142r—v: "Nella sala terrena ... 2 scha[c]chieri e1° tavoliere 1a viuola da sonare ... "；"Nella chamera di detta sala [the "saletta de' famigli"] ... 1° chap[p]ello di paglia di Giovannino"；"Nello schrittoio ... 30 volumi et libri latini et volchari"。

61 波提切利的生平和作品见赫伯特·霍恩（Herbert P.Horne），《佛罗伦萨画家——阿历桑德罗·菲利佩皮即桑德罗·波提切利》(*Alessandro Filipepi, Commonly Called Sandro Botticelli, Painter of Florence*)，London, 1908; 罗纳德·莱特本（Ronald W. Lightbown），*Sandro Botticelli*, 2 vols., London, 1978; 阿历桑德罗·切基（Alessandro Cecchi），Botticelli, Milan, 2005; 弗兰克·卓勒（Frank Zöller），*Sandro Botticelli*, Munich—New York, 2005; 汉斯·科尔纳（Hans Korner），*Botticelli*, Köln, 2006。关于《春》最全面的分析依然是查尔斯·丹普西（Charles Dempsey），《爱的画像：波提切利的〈春〉和"豪华者"洛伦佐时期的人文主义》，(*The Portrayal of Love. Botticelli's Primavera and Humanist Culture at the Time of Lorenzo the Magnificent*)，Princeton, N.J.,1992。

62 对这些壁画最早的描述可见科西莫·孔蒂（Cosimo Conti），"Découverte de deux fresques de Sandro Botticelli", L'Art, 27 (1881), 第 86—87 页，28（1882），第 59—60 页; 弗农·李（Vernon Lee），《莱米别墅的波提切利》(*Botticelli at the Villa Lemmi*), *The Cornhill Magazine*, 46 (1882), 第 159—173 页。

63 关于肖像的身份确认始终是讨论的主题。早在 1908 年，著名的波提切利鉴赏家赫伯特·霍恩发现这些描绘的是洛伦佐·托尔纳博尼和乔瓦娜·德格里·阿尔比奇。然而，多年来德国、英国和美国的学者还有其他的一些猜测，因此直至今日，这一疑惑仍未消散。雅克·梅尼尔（Jacques Mesnil）1938 在巴黎出版的《波提切利》一书中认为年轻男子是乔万尼·皮科·德拉·米兰多拉，贡布里希则在 1945 年将其确定为洛伦佐·迪·皮埃弗朗切斯科·德·美第奇。艾特菱格（Helen S. Ettlinger）认为那一对描绘的是娜娜·迪·尼可洛·托尔纳博尼和马泰奥·德格里·阿尔比奇，这一观点还可见：尼可莱塔·彭斯（Nicoletta Pons，*Botticelli. Catalogo completo*, Milan, 1989, 第 72—73 页）、弗兰克·马丁（Frank Martin, Domenico del Ghirlandaio delineavit? Osservazioni sulle vetrate della Cappella Tornabuoni', in *Domenico Ghirlandaio* 1996, 第 119 页）、克里斯蒂娜·阿奇蒂尼·卢

奇纳特（Cristina Acidini Luchinat）2001年出版的 *Botticelli. Allegorie mitologiche*, Milan, 2001，第17页和弗兰克·卓勒（Frank Zöllner），*Sandro Botticelli*, Munich—New York, 2005，第225—226页。另有一些学者则暗示画面中描绘的女性可能是洛伦佐的第二任太太吉内瓦拉·詹菲利阿齐，因为和基尔兰达约在新圣母大殿《圣母访亲》中乔瓦娜后面的女性形象有几分相似：详见西蒙斯1985年博士论文，第一卷，第172页；戴尔·肯特（Dale V. Kent），《文艺复兴佛罗伦萨的女性》（*Women in Florence*），in《德行与美丽》（*Virtue and Beauty*）2001，第40页。我对这一理论持三点不同意见：首先，两个形象的相似度并没有那么高，这在约瑟夫·施密德（Joseph Schmid），"Et pro remedio animae et pro memoria". *Bürgerliche "repraesentatio" in der Cappella Tornabuoni in S. Maria Novella*, Munich—Berlin, 2002, 第128页曾经提到；其次，我们并不能确定在新圣母大殿壁画完成的时候洛伦佐和吉内瓦拉已经订婚；第三则是从壁画的风格和卢多维卡的年纪上来看，几乎可以将时间排除在1490年至1491年期间。这一章后续将继续解读波提切利的壁画如何和纳尔迪的《新婚颂诗》相互呼应。根据画家惯常的风格，作品理想化地刻画了洛伦佐和乔瓦娜的样貌。在罗恩·坎贝尔（Lorne Campbell）的《文艺复兴的脸庞——从凡·艾克到提香》（*Renaissance Faces: Van Eyck to Titian*），展览图录，London, 2008）第151页中指出和洛伦佐的肖像纪念章一比较，风格化的程度还是很明显的，这枚纪念章是波提切利的一个范本，但是纪念章和壁画之间的相似度并不高。在ASFi, Pupilli, 181, fols. 143v—4r 找到的命名在我看来是至关重要的，"Di sopra" 指的是在夹层上面的房间，那里是一些佣人的住处；我们由此可以推断出波提切利壁画被发现的地方正是洛伦佐的房间。关于这些物件的描述还有："Iª Vergine Maria di giesso in I° tondo di diamante| I° telaio entrovi la Natività di nostro Signiore| Iª lettiera choperta di nocie di braccia 5 con trespolo e chanaio e predella intorno| I° sacchone in dua pezzi| Iª materassa di bordo e tela rossa di lana ⬜ Ia choltrice con federa per chasa piena di piuma| 2 primacci di detto letto peso in tutto libbre 130| I° choltrone a detto letto usato buono| 3 sguanciali da letto con federe | I° chortinagio a padiglione con pendenti | I° lettuccio chon cornicione a tarsia di braccia 5 incirca | I° materassino a bordo nuovo con lana | I° tappeto di braccia 4 ½ vecchio | I° paio di sguanciali di choio dipinti e dorati | I° paio di sguanciali da lettuccio con federe dozinali | I° descho semplice a 4 piedi | I° tappeto di braccia 4 usato| 2 chassoni di braccia 4 l'uno ... "。

64　19世纪80年代的一些照片记录了在这些壁画剥离之前的情况，显示出了阿尔比奇家族纹章和建筑外轮廓，见格尔特·让·凡·斯曼（Gert Jan van der Sman），《托尔纳博尼府邸的桑德罗·波提切利和纳尔多·纳尔迪的新婚颂诗》（*Sandro Botticelli at Villa Tournabuoni and a Nuptial Poem by Naldo Naldi*），*Mitteilungen*

des Kunsthistorischen Institutes in Florenz, 51 (2007), 图 6 和图 7。罗纳德·莱特本（Ronald W. Lightbown）, Sandro Botticelli, 2 vols., London, 1978, 第二卷, 第 62 页描绘了乔万尼和卢多维卡肖像的壁画。

65 Naldi, Nuptiale carmen, 11. 7 3— 6: "Coniugis es foelix etiam virtute benigni / ob quam Pieria tendit in astra via.// Nam tenet egregias divinae Palladis artes / quicquid et in Latiis scripta vetusta docent. // Ausus item sic est Graiis haurire liquores / fontibus ut linguas noverit inde duas". 关于洛伦佐的人文主义教育可见第一章。乔万尼·托尔纳博尼重视他儿子对希腊知识的学习并不是一种巧合，他和洛伦佐·美第奇是英雄所见略同，后者也同样因为儿子皮耶罗掌握了一门自己从未学习的语言而格外自豪。1486 年"豪华者"请求费拉拉公爵借他一本卡西乌斯·迪奥·科克亚努斯的手稿能够让皮耶罗学习，后者"已经十分精通希腊文学"。对于佛罗伦萨的年轻贵族而言，广泛阅读被视为一种美德，这一观点鲜明地表达在博纳克科尔索·达·蒙泰马尼奥（Buonaccorso da Montemagno）的流行著作 De nobilitate 中：盖乌斯·弗拉米尼乌斯（Gaius Flaminius）和普布利乌斯·科尔内利乌斯（Publius Cornelius）曾为了赢得美丽的卢克雷蒂相互竞争，前者曾夸耀自己的图书馆和对希腊与拉丁作家们的了解，见斯特凡诺·巴尔达萨利（Stefano U. Baldassarri）, "Amplificazioni retoriche nelle versioni di un best—seller umanistico: il De nobilitate di Buonaccorso da Montemagno", Journal of Italian Translation,2/2 (2007), 第 10—11 页。

66 《四域的旅程》的第一版（14 世纪晚期—15 世纪初）和《寻爱绮梦》可分别参看格尔特·让·凡·斯曼（Gert Jan van der Sman）, " Il 'Quatriregio': mitologia e allegoria nel libro illustrato a Firenze intorno al 1500", La Bibliofilia, 91 (1989), 第 237—265 页。关于文法凌驾于其他人文学科可见赫伯特·霍恩（Herbert P.Horne）,《佛罗伦萨画家——阿历桑德罗·菲利佩皮即桑德罗·波提切利》（Alessandro Filipepi, Commonly Called Sandro Botticelli, Painter of Florence）, London, 1908, 第 145 页。波利蒂安对语言能力的观点可见路易莎·塔鲁吉（Luisa Rotondi Secchi Tarugi）, "Polizianos Wirken als Humanist am Hofe Lorenzo il Magnificos", in Lorenzo der Prächtige und die Kultur im Florenz des 15. Jahrhunderts ,Berlin, 1995, 第 101—118 页。

67 由巴托洛梅奥·迪·弗洛斯诺（Bartolomeo di Fruosino）作插图的一个佛罗伦萨手稿囊括了人文学科的各种化身，可见彼得·布里格（Peter H.Brieger）、米勒德·迈斯（Millard Meiss）、查尔斯·辛格尔顿（Charles S.Singleton）编,《神曲手抄插图本》（Illuminated Manuscripts of the Divine Comedy）, 2 vols., Princeton, N.J., 1969, 第一卷, 第 314 页。算术的突出地位可见罗纳德·莱特本（Ronald W. Lightbown）, Sandro Botticelli, 2 vols., London, 1978, 第一卷, 第 96 页。算术与

贸易的关系可见 Trattato d'abacho dedicated to Lorenzo(Chapter I and fig. 8)。

68　Convivio 3. xi, 9: "Onde non si dee dicere vero filosofo alcuno che, per alcuno diletto, con la sapienza in alcuna sua parte sia amico; sl come sono molti che si dilettano in intendere canzoni ed istudiare in quelle, e che si dilettano studiare in Rettorica o in Musica, e l'altre scienze fuggono e abbandonano, che sono tutte membra di sapienza", 英文的翻译节选自理查德 H. 兰辛（Richard H.Lansing），1990 年纽约出版。关于托尔纳博尼家族和博尔纳尔多·德尔·内罗的合约，详见第八章。

69　见格尔特·让·凡·斯曼（Gert Jan van der Sman），《托尔纳博尼府邸的桑德罗·波提切利和纳尔多·纳尔迪的新婚颂诗》(Sandro Botticelli at Villa Tournabuoni and a Nuptial Poem by Naldo Naldi), Mitteilungen des Kunsthistorischen Institutes in Florenz, 51 (2007), 第 159—186 页，文中有详尽的图像志分析。

70　Berlin, Staatsbibliothek zu Berlin—Preussischer Kulturbesitz, MS Lat. fol. 25, fol. 86v. 在一些 15 世纪法国的手稿中，哲学不再是那种年迈女性的样子：托马斯·克伦（Thomas Kren）编,《大英图书馆的收藏——手稿中的佛罗伦萨绘画》(Renaissance Painting in Manuscripts. Treasures from the British Library), New York, 1983, 第 158 页。但丁对哲学的描绘可见 Convivio 2. xii, 6—9; cf. G. Petrocchi, "Donna gentile", in Enciclopedia dantesca 1984, II, 574—7。菲利皮诺的壁画页出现在格尔特·让·凡·斯曼（Gert Jan van der Sman），《托尔纳博尼府邸的桑德罗·波提切利和纳尔多·纳尔迪的新婚颂诗》(Sandro Botticelli at Villa Tournabuoni and a Nuptial Poem by Naldo Naldi), Mitteilungen des Kunsthistorischen Institutes in Florenz, 51 (2007), 图 9。

71　库萨的尼古拉斯 (Nicholas of Cusa), 见 Nicolai de Cusa De venatione sapientiae…, 雷蒙德·克里班斯基（Raymond Klibansky）、汉斯·格哈德·桑格（Hans Gerhard Senger）, Opera omnia. XII, Hamburg, 1982, 第 4 页。关于库萨的尼古拉斯对佛罗伦萨的影响见亚历桑德拉·卡纳韦罗（Alessandra Tarabochia Canavero）, "Nicola Cusano e Marilio Ficino a caccia della Sapienza", in Nicolaus Cusanus 2002, 第 481—509 页以及凯萨勒·瓦索里（Cesare Vasoli）, "Niccolò Cusano e la cultura umanistica fiorentina", in Nicolaus Cusanus 2002, 第 75—90 页。

72　Convivio 4. xxiv, 12: "così l'adolescente, che entra ne la selva erronea di questa vita, non saprebbe tenere lo buono cammino, se dalli maggiori non li fosse mostrato."（所以当一个年轻人踏入曲折蜿蜒的森林时，如果没有年长者的指引，他可能不知道如何在正确的道路上前进）。著名的贵族乔万尼·卢切拉就在 Zibaldone 中表达过他对年轻人逐渐因生活的享乐而甘堕落的担忧。

73　在《飨宴》3.viii 中有解释。15—16 页："Onde è da sapere che di tutte quelle cose che lo 'ntelletto nostro vincono, sì che non può vedere quello che sono, convenevolis-

simo trattare e per li loro effetti : onde di Dio, e de le sustanze separate, e de la prima materia, cosl trattando Potemo avere alcuna conoscenza. E però dico che la biltade di quella *piove fiammelle di foco,* cioè ardore d'amore e di caritate; *animate d'un spirito gentile,* cioe informato ardore d'un gentile spirito, cioè diritto appetito, per lo quale e del quale nasce origine di buono pensiero"。

74 这种明显的欢迎举动，可见迈克尔·巴克森德尔（Michael Baxandall），《15世纪意大利的绘画与经验：图画风格的社会史入门》(*Painting and Experience in Fifteenth—Century Italy. A Primer in the Social History of Pictorial Style*)，牛津大学出版社，1972年，第68页。关于在壁画中哲学含义的详细解释也可参见赫尔特·扬·凡·斯曼（Gert Jan van der Sman），《托尔纳博尼府邸的桑德罗·波提切利和纳尔多·纳尔迪的新婚颂诗》(*Sandro Botticelli at Villa Tournabuoni and a Nuptial Poem by Naldo Naldi*), *Mitteilungen des Kunsthistorischen Institutes in Florenz*, 51 (2007)。在我看来，这种理想化的神秘元素在波提切利的隐喻中并未如往常那般扮演着重要的角色。尽管波提切利的创作有的时候是更偏向新柏拉图主义，但是从但丁作品中的借鉴更广泛而具体。

75 关于爱情花园的主题，见保罗·沃森（Paul F.Watson），《早期文艺复兴托斯卡纳艺术中的爱情花园》(*The Garden of Love in Tuscan Art of the Early Renaissance*), Philadelphia, Pa., 1979, 第70—71页，迈克尔·罗尔曼（Michael Rohlmann），"Botticellis *Primavera*. Zu Anlaß, Adressat und Funktion von mythologischen Gemälden im Florentiner Quattrocento", *Artibus et Historiae*, no.33, 17(1996), 第116页。关于加穆拉（gamurre），见 *Libro debitori e creditori I480—I511,* fol. cxv:"E a dì xvi detto fiorini nove d'oro in oro larghi pagho Filippo Nasi in questo a c. 112 per Tomaso di Pagholo richatiere per chosto d'una pez[z]a di cianbel[l]otto *[cammellotto,* 由骆驼毛发或安哥拉羊毛编织的厚重的衣服] gial [l]o per una ghamur[r]a per la detta — fiorini 9"; fol. cxvii:"Lionardo di Zanobi Ghuidotti e chonpagni lanaiuoli deono avere a dl viiii d'aghosto fiorini venticinque larghi di grossi sono per chosto di braccia xx di pan[n]o paghonaz[z]o di Giano di san Martino eb[b]i da loro per fiorini vi di sug[g]el[l]o che n'è in tenpo d'un anno per una cap[p]a con choda et una ghamur[r]a per la Giovan[n]a mia figliuola in conto di donora ... —fiorini 25"; fol. cxviiii: "E den dare lire cinquantasette soldi x piccioli per chosto di braccia 23 di rasc[i]a [粗糙的羊毛布料] turchina eb[b]i da detti a c. 117 per una gia[c]chetta e ghamurra— fiorini — lire 57 soldi x"; fol. 123: "E den dare per fornimenti di veste di setta e pan[n]o, cot[t]a e ghamur[r]a aùte d'Antonio di Taddeo merc[i]aio in questo a c. 138 per la detta Giovanna — fiorini — lire 40 soldi — ... "; fol. cxxvii: "E deno avere a dì di luglio *[sic]* lire cinquantasette soldi x piccioli per chosto di braccia xxiii di rascia

turchina eb[b]i da loro per una giac [c]hetta e ghamurra per la Giovanna mia figliuola per soldi 50 il braccio a paghare come di sopra in conto di donora in questo a c. 119 — fiorini — lire 57 soldi 10 ". 关于珠宝的部分,详见第二章和第五章。

76 关于美惠三女神命名的解释,可见恩斯特·贡布里希(Ernst H.Gombrich),《波提切利的神话:他交往圈中的新柏拉图象征主义研究》("Botticelli's Mythologies: A Study in the Neoplatonic Symbolism of His Circle", *Journal of the Warburg and Courtauld Institutes*, 8(1945)。关于其中色彩的运用可见莱昂·巴蒂斯塔·阿尔伯蒂(Leon Battista Alberti)的《论绘画》("De pictura"),由西莉亚·格雷森(Celia Grayson)编辑的《论绘画和雕塑:拉丁文版》(*On painting and On sculpture: The Latin texts of De pictura and De statua*)。

77 维纳斯的腰带作为送给乔瓦娜的象征贞洁的礼物,见纳尔迪《新婚颂诗》(*Nuptiale carmen*),11. 65—6: "Quin Cytherea libens cestum sua dona puellae / attulit ut castae munera casta daret";洛伦佐在墓志铭中将美惠三女神和乔瓦娜的内在美所进行的关联可见第五章的注释。

78 这一肖像纪念章的详细描述可见埃德加·温德(Edgar Wind),《文艺复兴时期的异教神秘》(*Pagan Mysteries in the Renaissance*), 2nd revised and enlarged edition, Harmondsworth, 1968,第 73—75 页;大卫·阿兰·布朗(David Alan Brown)et al,《德行与美丽》(*Virtue and Beauty*),《列奥纳多的〈吉内芙拉·德·本奇〉和佛罗伦萨的女性肖像》(*Leonardo's "Ginevra de' Benci" and Renaissance Portraits of Women*),展览图录,Washington, 2001,第 130—131 页。温德的图像学解释是完全有说服力的,但是他推测乔瓦娜与哲学家乔万尼·皮科·德拉·米兰多拉之间的柏拉图式爱情并没有事实根据。

79 最富抒情的评价是在画家莫里斯·丹尼斯的《期刊》中找到的,他入迷似地写道: "le candide élégance d'un dessin serré, l'harmonie sereine d'une composition décorative, et la blancheur d'une coloris pâle, dans une atmosphère lumineuse et douce"。

第四章

80 关于 *Pianta della Catena*,见维尔纳·克鲁尔(Werner Kreuer), *Veduta della Catena.Fiorenzal Die Grosse Ansicht von Florenz: Essener Bearbeitung der Grossen Ansicht von Fiorenza / des Berliner Kupferstichkabinetts "Der Kettenplan"*,毛里奇奥·卡斯坦佐(Maurizio Costanzo)意大利译本,Berlin, 1998。关于托尔纳博尼官邸的建造故事详见弗兰切斯科·古列里(Francesco Gurrieri), *Il Palazzo Tornabuoni Corsi, seda a Firenze della Banca Commerciale Italiana*, Florence, 1992,西蒙斯 1985 年博士论文,第一卷,第 158—160 页,其他的文献可见:ASFi, NA, B.570, fols. 1027r—32v(弗朗切斯科·托尔纳博尼继承人中的分配情况,1460 年);

ASFi, Catasto, 922, fol. 150r; ASFi, NA, B.735, fols. 50r-v, 96r。

81 乔治奥·瓦萨里曾评价了十分壮观肃穆的外立面,他将这归功于米开罗佐: "fece al canto de' Tornaquinci la casa di Giovanni Tornabuoni, quasi in tutto simile al palazzo che aveva fatto a Cosimo, eccetto che la facciata non è di bozzi né con cornici sopra, ma ordinaria"(米开罗佐为乔万尼·托尔纳博尼修建了一个居所,和他为科西莫修造的府邸十分相似,只是外立面既没有粗糙角边石块,也没有檐口,但却有种朴实的美。)目前收藏在巴尔迪尼博物馆的两个装饰的木板图可能最初是府邸主入口木门上的一部分。弗兰克·马丁(Frank Martin), " Domenico del Ghirlandaio delineavit? Osservazioni sulle vetrate della Cappella Tornabuoni", in *Domenico Ghirlandaio* 1996, 注释 8 和 9, 图 1);而马里奥·斯卡里尼(Mario Scalini)则将这幅图和美第奇府邸的大门的装饰相关联, 见 *Pulchritudo, Amor, Voluptas. Pico della Mirandola alla corte del Magnifico*, 展览图录, Florence, 2001, 第 76—77 页。

82 关于红衣主教弗朗切斯科·贡扎加的接待可见弗朗切斯科·费拉莱特的记载: "fu aspettato dalla nostra magnifica Signoria alla ringhiera. E dopo la visitatione fu acompagnato a' Tornabuoni, cioe in casa di Giovanni Tornabuoni, e fattogli spese del publico"。另外也可见菲利普·里努奇尼(Filippo Rinuccini), *Ricordi storici...dal 1282 al 1460 colla continuazione di Alamanno e Neri suoi figli fino al 1506*, Florence, 1840, cxxxv。身为银行家们的托尔纳博尼家族时常和弗朗切斯科·费拉莱特打交道,红衣主教曾向美第奇家族借款,总额达到3500达克特,当他1483年过世时,托尔纳博尼是作为中介调节他的后嗣和美第奇家族之间的财务纠纷,见大卫·钱伯斯(David S.Chambers),《一名文艺复兴主教和他的世俗之物:弗朗切斯科·贡扎加的遗愿和清单》(*A Renaissance Cardinal and His Worldly Goods: The Will and Inventory of Francesco Gonzaga*), London, 1992。关于尼古拉·奥西尼的造访详见 Elam, 1989, 第 185 页。托尔纳博尼府邸的颂词出自保罗·米尼(Paolo Mini), *Discorso della nobiltà di Firenze, e de' fiorentini*, Florence, Domenico Manzani, 1593, 119: "due fra gl'infiniti [palazzi] che ornano la Città di Firenze, passano i termini della Magnificenza civile; sono eglino, la casa de Tornabuoni, e la casa de Medici, l'una edificata da Cosimo il Vecchio padre della patria, e l'altra edificata da Giovanni capo di quella famiglia"。值得关注的是 1473 年至 1492 年期间美第奇宫并没有接待外国宾客,见苏萨娜·克瑞斯(Susanne Kress), "Die 'camera di Lorenzo, bella' im Palazzo Tornabuoni. Rekonstruktion und Künstlerische Ausstattung eines Florentiner Hochzeitszimmers des späten Quattrocento", 收录于迈克尔·罗尔曼(Michael Rohlmann)编, *Domenico Ghirlandaio. Künstlerische Konstruktion von Identität im Florenz der Renaissance*, Weimar, 2003, 第 247 页, 也可见西蒙斯 1985 年博士论文第 1 卷, 第 161 页。

83 纳尔迪如此描述那些壁画:"Illic aspicias tulerit quos terra colores / Attalus et vestes quas tibi Roma dedit. // Nanque erat Attalico paries depictus honore / sic foret Attalicum preter ut inde nihil // mira canam sed vera tamen fuit omnibus una / forma fuit cunctis versicoloris opus // vere novo varios quot habent nova prata colores / sparsa ve quam vario flore nitescit humus // tam variis fuerant aulea coloribus illa / picta quibus paries undique tectus erat" (*Nuptiale carmen*, II. 89—98); "Cum vero ad solitos rediit lustrata penates / et fuit a multis usque reducta domum , // invenit hic variis aulea exprompta figuris / que secus ac fuerant atria tecta tegant // in quibus et pugnas Gallorum vidimus acres / in quibus et Caroli maxima gesta ducis // esset ut amotis ornatibus undique primis / vestibus hinc paries tectus ubique novis". 圣马蒂诺的贤人院演讲厅的壁画可见 Bargellini,1972 and Cadogan, 2000, 第 208—213 页, 朱利安诺·迪·菲利普·托尔纳博尼身兼多个官职, 深受教皇西斯都四世和列奥十世的欣赏, 见埃莱奥诺拉·普莱巴尼(Eleonora Plebani), *I Tornabuoni. Una famiglia fiorentina alla fine del Medioevo*. Milan,2002, 第 253—254 页。关于卢克雷齐娅的肖像可见 ASFi, Pupilli, filza 181, fol. 147v: "Nella chamera terrena in su l'androne □ Una Vergine Maria di giesso dorata in 1° tabernacolo □ 3 telai con piu fighure fiandresche di tela lino □ 1° quadretto d'una testa e busto di Mª Luchrezia de' Medici". 一些学者认为现收藏在华盛顿国家画廊的一件可能出自多米尼克·基尔兰达约的女性肖像画和这个档案记录相关: 可见米克罗斯·波斯克维茨 2003 (Miklos Boskovits), 大卫·布朗(David Alan Brown)编,《15 世纪的意大利绘画》(*Italian Painting of the Fifteenth Century*), 华盛顿国家画廊出版社, 2003 年, 第 303—307 页。这个肖像画和新圣母大殿中《圣母访亲》中 3 个女性中的一位有样貌相似之处。见约瑟夫·施密德(Joseph Schmid), "Et pro remedio animae et pro memoria". *Bürgerliche " repraesentatio" in der Cappella Tornabuoni in S.Maria Novella*, Munich—Berlin, 2002, 第 128—129 页)

84 ASFi, Pupilli, filza 181, fol. 149r-v: "Nella chamera di Giovan[n]i ...| Una Vergine Maria di marmo dipinta in un tabernacolo| Iª tavoletta quadra e chornicione d' oro dipintovi el Salvatore| I° quadro chon chornicione dorato in tela dipintovi Santa Maria Mad[d]alena| I° quadro chon chornicione d'oro dov'e dipinto Santo Francesco □ Io tondo chon chornicione d'oro e dipinto da donne di parto ... Nello schrittoio| I° paio di falchole di cera biancha di libbre 6| Iª chassettina d'arcipresso ... dentro piu medaglie ... e I° tabernacolino dove nostra Donna e Santo Girolamo e San Francesco I° sacchetto dov'è I° libretto e più schritture rinchiuse nella chassetta dello schrittoio ... 2 choppe di rame in ariento smaltate". 有趣的是, 托尔纳博尼府邸有一个起居场所被用来作为一个小礼拜堂, 内有一个简易祭坛, 包括一个放在木制支架台上的

圣石，见杰奎琳·玛丽·穆萨乔（Jacqueline Marie Musacchio），"The Madonna and Child, a Host of Saints, and Domestic Devotion in Renaissance Florence"，收录于《再评文艺复兴艺术》(*Revaluing Renaissance Art*)，嘉布里尔·内尔（Gabriele Neher）、鲁伯特·谢泼尔德（Rupert Shepherd）编，Aldershot—Brookfield, Vt., 2000, 第 154 页）。

85　ASFi, Pupilli, filza 181, fol. 149r—v: "Nella chamera dove dorme Giovannino| ...| I° vasetto di mistura dorato | Iª lucierna chon lavori d'ottone ... ". 镀金摇篮被放在洛伦佐房间: "Iª chulla di legniame dipinta e oro fu di Giovannino" (ibid. , fol. 148v; 见苏萨娜·克瑞斯（Susanne Kress），"Die 'camera di Lorenzo, bella' im Palazzo Tornabuoni. Rekonstruktion und Künstlerische Ausstattung eines Florentiner Hochzeitszimmers des späten Quattrocento"，收录于迈克尔·罗尔曼（Michael Rohlmann）编，*Domenico Ghirlandaio. Künstlerische Konstruktion von Identität im Florenz der Renaissance*, Weimar, 2003, 第 263 页。

86　同上 Kress,2003, 第 269 页，另外的资料还有: ASFi, Pupilli, filza 181, fol. 148r: "2 forzieri da spose dorati e dipin[t]i chon ispalliere dorate e dipinte | Io forziere di nocie chon prospettiva e altri lavori di nocie chon dette spalliere choperto di tela az[z] urra"；关于这些房间的用途安排可见约翰·肯特·莱德克（John Kent Lydecker），《文艺复兴佛罗伦萨的家庭艺术陈设》(*The Domestic Setting of the Arts in Renaissance Florence*), Ph.D.Diss., Baltimore, Md., John Hopkins University, 1987, 第 165—175 页。

87　乔瓦娜的家族并没有直接参与洛伦佐房间的装饰和陈设，至少没有出资。如果马索·迪·卢卡·德格里·阿尔比奇有这笔开销，那么一定会记录在他的账本里。关于之前提到的马可·迪·帕伦特·帕伦蒂和贝纳尔多·迪·斯托尔多·瑞涅尔瑞可参见同上 Lydecker 1987, 第 88—101 页。

88　关于"奥托版画"可见马克·查克（Mark J.Zucker），*The Illustrated Bartsch. 24. Early Italian Masters. Commentary,* Part I, New York, 1993，127—157 页，查尔斯·丹普西（Charles Dempsey），《爱情画像：波提切利的〈春〉和"豪华者"洛伦佐时期的人文主义》，(*The Portrayal of Love. Botticelli's Primavera and Humanist Culture at the Time of Lorenzo the Magnificent*), Princeton, N.J.,1992, 第 111—112 页。

89　关于描绘伊阿宋和美狄亚的象牙盒子可见尤利乌斯·冯·施勒赛尔（Julius von Schlosser），"Die Werkstatt der Embriachi in Venedig"，*Jahrbuch der Kunsthistorischen Sammlungen des Allerhöchsten Kaiserhauses*, 20(1899), 第 220—282 页。伊阿宋在勃艮第的流行可见玛丽·坦纳（Marie Tanner），《埃涅阿斯最后的后裔：哈布斯堡王朝和国王的神秘图像》(*The Last Descendant of Aeneas. The Haps-*

burgs and the Mythic Image of the Emperor》, New Haven, Conn.—London, 1993, 第 146—161 页。

90 ASFi, Pupilli, 181, fol. 147r—v: "I° pettorale da chavallo chon 3 sonagli | 26 sonagli da cholmi grossi | Iª testiera di rame lavorata da chavagli". 关于 15 世纪对骑士理想的迷恋可见约翰·赫伊津哈（Johan Huizinga）1919, Herfsttij der Middeleeuwen. Studie over levens—en gedachtenvormen der veertiende en vijftiende eeuw in Frankrijk en de Nederlanden, Haarlem, 1919; 见罗德尼·帕顿（Rodney J.Payton），乌尔里希·曼密泽西（Ulrich Mammitzsch）1996 编辑的《中世纪的秋天》英文版。

91 波利蒂安对《阿尔戈船英雄纪》的研究可见苏萨娜·克瑞斯（Susanne Kress），"Die "camera di Lorenzo, bella" im Palazzo Tornabuoni. Rekonstruktion und Künstlerische Ausstattung eines Florentiner Hochzeitszimmers des späten Quattrocento", 收录于迈克尔·罗尔曼（Michael Rohlmann）编，*Domenico Ghirlandaio. Künstlerische Konstruktion von Identität im Florenz der Renaissance,* Weimar, 2003, 第 259 页和卢西亚·切萨里尼·马蒂内利 1992（Lucia Cesarini Martinelli），"Grammatiche greche e bizantine nello scrittoio del Poliziano", in *Dotti bizantini* 1992, 第 257—290 页。在佛罗伦萨国家中央图书馆中有一个罕见副本，上面有阿特万特·阿特万迪（Attavante Attavanti）创作的细密画，见《阿波罗之光——意大利文艺复兴和希腊》（*In the light of Apollo:Italian Renaissance and Greece*），展览图录（Athens, National Gallery—Alexandros Soutzos Museum, 2003—04）, edited by Mina Gregori, 2 vols., Cinisello Balsamo, 2003。卡罗琳·坎贝尔 2007（Caroline Campbell）在近来的研究中暗示《伊阿宋和美狄亚故事》并不是依据古代资料描绘的，相反，它们的来源可能来自两个中世纪晚期骑士文本，我赞同她对 15 世纪 70 年代和 80 年代佛罗伦萨古典主义和骑士精神相互交织和错综复杂的关系解读，但我不认为有理由去弱化原初古希腊文本的重要性。

92 苏萨娜·克瑞斯（2003,258）评论道："Die formale, farbliche und ikonographische Korrespondenz zwischen dem Argonautenzyklus der Spallierebilder und den beiden Trojatafeln der Cassoni läßt vermuten, daß dem Auftraggeber Lorenzo Tornabuoni bei der komplexen Gestaltung seines Hochzeitszimmer ein Berater zur Seite stand, für den eigentlich nur sein humanistischer Lehrer und Freund Angelo Poliziano in Frage kommt"。可惜的是作者没有确切的证据能够证明这个推测，也没有证据表面波利蒂安给书中提及的其他委托件提供意见，因此他作为一位人文主义顾问的角色是站不住脚的。为了将这个问题表述得更具体，还得提及在西方文学和哲学中，伊阿宋传奇常常以一种情色的方式解读或者与炼金术相关联，尽管直到 16 世纪，这样的解读才开始流行起来。

93 罗德岛的阿波罗尼奥斯的《阿尔戈船英雄纪》。

94 关于巴托洛梅奥·迪·乔万尼的生活和作品可见尼可莱塔·彭斯（Nicoletta Pons）编，展览图录《巴托洛梅奥·迪·乔万尼：基尔兰达约和波提切利的伙伴》（*Bartolomeo di Giovanni, collaboratore di Ghirlandaio e Botticelli/Bartolomeo di Giovanni, Associate of Ghirlandaio and Botticelli*, exhibition catalogue），佛罗伦萨，圣马可博物馆，2004年。

95 罗德岛的阿波罗尼奥斯的《阿尔戈船英雄纪》（英文翻译版本1912年，第261页）。

96 Cf. Bartoli 1999, 211 — 2, no. 73.

97 Hannover, Niedersächsisches Landesmuseum , inv. nos. KM 308/157 and KM 309/158. 第一件作品表现的是埃涅阿斯登陆迦太基海岸和他受到狄多的款待；第二件描绘的是狄多以打猎聚会、落幕的宴会以及埃涅阿斯和狄多一起回到洞穴，在那里，维吉尔说狄多第一次称埃涅阿斯"我的丈夫"cf. Callmann 1974, 68—9, 图165— 6，168— 72, 236, 264。之后有更多的新颖的例证是为了将这些故事应用到现实生活的婚姻中，而将神话故事进行变体。1600年，为了纪念玛丽·德·美第奇和法国亨利四世的婚姻，奥塔维奥·里努奇尼（Ottavio Rinuccini）写了田园剧 *Euridice*，由伊奥柯普·佩里（Iacopo Peri）配乐。这场庆祝活动在10月6日的黄昏在宏伟的皮蒂宫举行。这一歌剧有一个很合宜的美满结局，令每个人大跌眼镜的是俄耳浦斯成功地将欧律刻从阴间带回。根据卡罗琳·坎贝尔的说法：只运用来自 *Historia destructionis Troiae* 中的框架以及拉乌尔·列斐伏尔（Raoul Lefèvre）《伊阿宋的历史》的细节就将伊阿宋和美狄亚的故事转变成为洛伦佐·托尔纳博尼和他的新娘传达了积极信息的一个具有代表性的图绘的历史。然而在我看来，重点还是应该放在对希腊文本的创造性运用上，那是洛伦佐和他的同代人十分重视的。

98 纳尔迪，*Elegum carmen*, a1r—v: "Gloria nulla quod hac maior videatur habenda: / quam peperere simul robur et ingenium"。将赫拉科勒斯作为一个杰出典范的，还可见 Hessert 1991,37ff。

99 关于运用在洛伦佐·美第奇身上的赫拉克利斯的神话可见玛丽斯·冯·哈尔斯特（Marlis von Hessert），*Zum Bedeutungswandel der Herkules—Figur in Florenz von den Anfängen der Republik bis zum Prinzipat Cosimo I.*, Köln, 1991，第50页以及阿里森·怀特（Alison Wright），《赫拉克勒斯的神话》（*The Myth of Hercules*），in Lorenzo il Magnifico 1994，第323—339页。关于船帆上的美第奇纹章可见埃弗里特·法伊（Everett Fahy），《艺术与爱情》（*Art and Love*），1984,244页。关于美第奇宫的内庭可见弗兰切斯科·卡格里奥蒂 1995(Francesco Caglioti), *"Donatello, I Medici e Gentile de' Becchi: un po'd'ordine intorno alla Giuditta (e al David) di Via Larga, III", Prospettiva*, no.80(1995)，第38页，罗伯塔·巴尔托利（Roberta Bartoli），*Biagio d' Antonio*, Milan,1999，第175页，注释69。

100 伊利亚特（*Iliad*）22. 401—4，里奇蒙德·拉提莫尔（Richmond Lattimore）的英文版翻译，1951 年，第 446 页。

101 尼克·达克斯（Nicole Dacos），" *Ghirlandaio et l'antique*", Bulletin de l'Institut Historique Belge de Rome, 34(1962)，第 419—455 页，图 22。与他的同事和同乡多米尼克·基尔兰达约一样，比亚焦·德·安东尼奥也充分利用居住在罗马的有利条件来提升对古典艺术的理解，这一时机出现在 1481 年—1482 年，他受到委托去装饰西斯廷礼拜堂。

102 特洛伊、罗马和佛罗伦萨之间的比对也出现在为弗兰切斯科·萨塞蒂创作的伟大的维吉尔手稿的封面页，大约制作于 1480 年左右，见安娜洛萨·加尔泽利（Annarosa Garzelli）编，*Miniatura fiorentina del Rinascimento*, 1440—1525. Un primo censimento, Florence, 1985,I，第 194—195 页，第二卷，图 733—734。

103 莱奥纳多·布鲁尼（Leonardo Bruni），*Laudatio Florentine urbis*，斯特凡诺·巴尔达萨利（Stefano U. Baldassarri）编《15 世纪佛罗伦萨的图像，文学、历史和艺术选集》(*Images of Quattrocento Florence. Selected Writings in literature, History and Art*)，纽黑文：2000 年。贝内德托·德依将佛罗伦萨称为"新罗马"，见：玛利亚·皮萨尼（Maria Pisani），*Un avventuriero del Quattrocento. La vita e le opere di Benedetto Dei*, Genoa, 1923，第 91 页，弗朗西斯·肯特（Francis W.Kent），《文艺复兴时期佛罗伦萨的家庭和氏族：卡博尼、吉诺里和卢切拉家族生活》(*Household and Lineage in Renaissance Florence. The Family Life of the Capponi, Ginori, and Rucellai*), Princeton, N.J., 1977，第 101 页。波利蒂安也试图证实奥古斯都曾经在佛罗伦萨建城时发挥过作用，见尼克莱·鲁宾斯坦（Nicolai Rubinstein），'Il Poliziano e la questione delle origini di Firenze', in *Il Poliziano e il suo tempo*, Florence, 1957，第 101—110 页。将佛罗伦萨和罗马相比肩还出现在新圣母大殿主洗礼堂彩色玻璃窗上的《雪中圣母的奇迹》，这个中世纪传将奇迹放在了古典晚期—4 世纪的罗马，但是右边背景中的建筑穹顶却是布鲁内莱斯基启发的圆顶。

104 关于《三博士来拜》场景中废墟的宗教象征主义可见拉布·哈特菲尔德（Rab Hatfield），《波提切利乌菲兹的〈三博士来拜〉：图像内容的研究》(*Botticelli's Uffizi "Adoration". A study in Pictorial Content*), Princeton, N.J., 1976，第 56—67 页。15 世纪，废墟也和罗马的 Templum Pacis 联系在一起，在《金色传奇》里，那是在耶稣诞生的那天晚上坍塌的，这个情节出现在 Rucellai 的 *Zibaldone quaresimale*。许多全副武装的战士的出场是为庆贺"豪华者"洛伦佐出生制作的出生托盘的一个最显著的特征。不能排除这件作品和基尔兰达约的《三博士来拜》的关系。关于其中的形象已经很难辨识了，见罗伯特·奥尔森（Robert J.M.Olson），《佛罗伦萨圆形画》(*The Florentine Tondo*), Oxford, 2000，第 181 页。

105 基尔兰达约圆形画中年长者的姿势和圣马可修道院里弗拉·安吉立科和贝诺

佐·戈佐利（Benozzo Gozzoli）的《三博士来拜》较为相像；这个壁画是装饰老科西莫私人房间的，见保罗·莫拉恰洛（Paolo Morachiello），*Beato Angelico. Gli affreschi di San Marco*, Milan, 1995, 第297—298页，第306页。

106 苏萨娜·克瑞斯（Susanne Kress），"Die 'camera di Lorenzo, bella' im Palazzo Tornabuoni. Rekonstruktion und Künstlerische Ausstattung eines Florentiner Hochzeitszimmers des späten Quattrocento", 收录于迈克尔·罗尔曼（Michael Rohlmann）编，*Domenico Ghirlandaio. Künstlerische Konstruktion von Identität im Florenz der Renaissance*, Weimar, 2003, 第252—253页。亚历桑德拉·马奇盖（Alessandra Macinghi）在1460年写给儿子的信中暗示佛罗伦萨地区三博士主题的流行，她描绘了一件衣服绘有"三博士向我们的主献上黄金"，引自查尔斯·霍普（Charles Hope），《祭坛画和赞助人的要求》（*Altarpieces and the Requirements of Patrons*），收录于《基督教和文艺复兴》（*Christianity and the Renaissance*），1990, 第547页）。关于"好人菲利普"时祷书中细密画的讨论可见 H.W.凡·奥斯（H.W.van Os）《欧洲中世纪晚期虔诚的艺术》(*The art of devotion in the late Middle Ages in Europe, 1300—1500*), 第14—15页，图二。

107 许多人文学者将洛伦佐·美第奇视为一个催化剂，见伊芙·卜索克（Eve Borsook）、约翰内斯·奥弗豪斯（Johannes Offerhaus）编，《弗兰切斯科·萨塞蒂和基尔兰达约在佛罗伦萨圣三大殿：一座文艺复兴礼拜堂的历史和传奇》（*Francesco Sassetti and Ghirlandaio at Santa Trinita, Florence : History and Legend in a Renaissance Chapel*），Doornspijk, 1981年，第57页，注释220。兰蒂诺的文章页在上书注释219中引用："non potendo esser religione alcuna piu vera che la nostra, havrò adunque ferma speranza che la Republica christiana si rudurrà a ottima vita e governo, in modo che potremo veramente dire: 'lam redit et Virgo, redeunt Saturnia regna'"；另外可见古斯塔夫·科斯塔（Gustavo Costa），*La leggenda dei secoli d'oro nella letteratura italiana*, Bari, 1972, 第44页。

第五章

108 ASFi, Tratte, Libri di età, 443bis, fol. 140r and 444 bis, fol. 162r; AOSMF, Archivio storico delle fedi di battesimo（可参见上文注释29），registro 5, fol. 182: " Giovanni Antonio Gerolamo di Lorenzo di Giovanni Tornabuoni popolo di San Pancrazio nacque adì ii hore 13"。

109 近来关于礼拜堂的研究包括布莱姆·坎伯尔（Bram Kempers），*Kunst, macht en mecenaat. Het beroep van schilder in sociale verhoudingen,1250—1600*, Amsterdam, 1987，收录于贝弗利·杰克逊（Beverley Jackson）编著的英译本《绘画、权力和赞助机制：意大利文艺复兴时期职业艺术家的兴起》（*Painting, Power and Patron-*

age: The Rise of the Professional Artist in the Italian Renaissance》,Harmondsworth,1988,第 206—208 页;罗纳德·凯克(Ronald G.Kecks), *Domenico Ghirlandaio und die Malerei der Florentiner Renaissance*, Munich—Berlin, 2000, 第 277—330 页;约瑟夫·施密德(Joseph Schmid),"Et pro remedio animae et pro memoria", *Bürgerlich 'repraesentatio' in der Cappella Tornabuoni in S.Maria Novella*, Munich—Berlin, 2002。关于唱诗班座席,详见:阿历桑德罗·切基 1990(Alessandro Cecchi),"Percorso di Baccio d'Agnolo legnaiuolo e architetto fiorentino. I. Dagli esordi al Palazzo Borgherini",Antichità *viva*, 29/I (1990), 第 31—46 页。

110 可参见:佩特西亚·西蒙斯(Patricia Simons),《新圣母大殿托尔纳昆奇礼拜堂的赞助》(Patronage in the Tornaquinici Chapel ,Santa Maria Novella, Florence),收录于《文艺复兴意大利的赞助、艺术和社会》(*Patronage, Art and Society in Renaissance Italy*), Canberra—Oxford, 1987,第 221—250 页。

111 于这个著名合约的文本可见珍·卡多根(Jeanne K.Cadogan),《多米尼克·基尔兰达约:艺术家和艺匠》(*Domenico Ghirlandaio:Artist and Artisan*), New Haven, Conn.—London, 2000, 第 350—351 页。接下来的句子格外重要:"magnificus et generosus vir Iohannes quondam Francisci domini Simonis de Tornabuonis, civis ac mercator florentinus, ad presens, ut asseritur, patronus et iura indubitati patronatus tenens maioris cappelle site in ecclesia Sancte Marie Novelle de Florentia..."(高尚而慷慨的乔万尼,他是故去的西蒙·托尔纳博尼之子弗兰切斯科的儿子,他是佛罗伦萨公民和商人,目前已经是获得佛罗伦萨新圣母大殿主礼拜堂无异议的赞助权的赞助人和拥有者)。文中使用了"ut assertiur"的字眼,这显然表明乔万尼依然在努力获取礼拜堂的唯一控制权。在此一年多之后,多明我会才将真正应允乔万尼和他的托尔纳昆奇一族对礼拜堂的合法赞助权,乔万尼无疑是利用了此时弗兰切斯科·萨塞蒂将目光转移到天主圣三大殿的契机。

112 关于乔万尼资助蜡烛,可见 ASFi, CRSGF, 102, Santa Maria Novella, Appendice, 16, fol. 39v and Appendice, 84, unnumbered fol. (cf. Simons 1987, 234, note 41)。关于苏丹大使造访可见兰杜奇 *Diario*, ed. Del Badia 1883, 52—3 ("una giraffa molto grande e molto bella e piacevole: com'ella fussi fatta se ne può vedere i' molti luoghi in Firenze dipinte . E visse qui più anni . E uno lione grande, e capre e castroni, molto strani"), as well as Rinuccini, *Ricardi*, ed. Aiazzi 1840 , cxun: "uno lione dimestico, una giraffa, uno cavallo corridore, uno becco e una capra con orecchi grandi cascanti, uno castrone e una pecora con code grosse"(一头驯服的狮子、一头长颈鹿、一匹赛马、耷拉着大耳朵的一只公山羊和一只母山羊、一只公绵羊和一只拖着大尾巴的绵羊)。

113 乔万尼·托尔纳博尼与新圣母大殿修道士们持续不断的对话可见西蒙斯 1987 年的

博士论文以及拉布·哈特菲尔德（Rab Hatfield），《波提切利的〈三博士来拜〉：图像内容的研究》（*Botticelli's Uffizi "Adoration". A study in Pictorial Content*），Princeton, N.J., 1976.

114 饰带上能看见一部分圣经文本，这一文本给壁画中描绘的《报喜撒迦利亚》更添一分寓意。(《以赛亚书》49:1："自我出胎，耶和华就选召我；自出母腹，他就提我的名。")

115 可参考西蒙斯博士论文第一卷，第318—319页。

116 约瑟夫·施密德（"Et pro remedio animae et pro memoria". *Bürgerliche 'repraesentatio' in der Cappella Tornabuoni in S.Maria Novella*, Munich—Berlin, 2002，第130页）和拉布·哈特菲尔德（"Giovanni Tornabuoni, i fratelli Ghirlandaio e la cappella maggiore di Santa Maria Novella", in *Domenico Ghirlandaio* 1996，第112—117页）都认为穿着华丽衣衫、佩戴昂贵珠宝的年轻女性是乔万尼·德格里·阿尔比奇的肖像：这依然是一种猜测。书中所引用的安德烈·乔勒斯的信是来自安东尼·波达尔（Antoine Bodar），"Aby Warburg en André Jolles, een Florentijnse vriendschap", Nexus, I(1991) 第15页。女性头上顶着一大盘水果表达"富贵"的象征主义可见大卫·威尔金斯（David G.Wilkins），"Donatello's Lost Dovizia for the Mercato Vecchio: Wealth and Charity as Florentine Civic Virtues", *The Art Bulletin*, 65/3 (1983)，第401—423页

117 ASFi, Grascia, 190 [5] (1457—1506), fol. 19: "la donna di Lorenzo di Giovanni Tornabuoni riposta in Santa Maria Novella adì 7 octobre 1488". 关于婚礼以及唱诗弥撒可见 ASFi, CRSGF, 102, Santa Maria Novella, Appendice, 84, fol. 40r (Simons 1985, I, 143 and II, 118 note 195)。

118 可见波利蒂安（Politian），*Prose volgari inedite e poesie latine e greche edite ed inedite*, 伊西德罗·德尔·朗戈（Isidoro Del Lungo），Florence, 1867，154—155页："Stirpe fui, forma, nato que, opibusque, viroque / felix, ingenio, moribus atque animo. / Sed cum alter partus jam nuptae ageretur et annus, / heu! nondum nata cum sobole interii. / Tristius ut caderem, tantum mihi Parca bonorum / ostendit potius perfida quam tribuit"; cf. Maier 1965, 194 note 2, 244, 292. 波利蒂安墓志铭的翻译，见珍·卡多根（Jeanne K.Cadogan），《多米尼克·基尔兰达约：艺术家和艺匠》(*Domenico Ghirlandaio:Artist and Artisan*), New Haven, Conn.—London, 2000，第277页。下文是洛伦佐撰写的拉丁文原文："Laur. Tor. Epigramma pro| obitu uxoris suae Ioannae.| Cui Charites mentem dederam cui Cypria formam / cui castum pectus Delia sacra dedit / hie Iovanna iacet patriae decus Albiza proles / sed Tornabuono nupta puella viro; / ut quae gerens vitam populo gratissima mansit / sic quoque nunc supero permanet ipsa Deo"。

119 关于新圣母大殿为乔瓦娜的灵魂吟诵的弥撒可见西蒙斯 1985 年博士论文第 1 卷，第 143 页和第 2 卷第 118 页，注释 196，另外参考了 ASFi, CRSGF, 102, Santa Maria Novella, Appendice, 19, fols. 5r ("per la cera s'a[p]ic[c]hò nella cappella per la messa fece cantare per la Giovanna, sua donna") and 18r ("per chalo della cera della cappella")。关于阿碧拉·德格里·阿尔比奇半身像可见费德里克·帕特塔（Federico Patetta），"Una raccolta manoscritta di versi e prose in morte d'Albiera degli Albizzi", *Atti della R. Accademia delle Scienze di Torino*, 53(1917—8)，第 326 页。

120 这件著名的肖像创作于新圣母大殿《圣母访亲》后不久，许多学者都曾对此做过研究，其中包括 Simons (1988), Cadogan (2000, 278—9, no. 46) 和米盖尔·法罗米尔（Miguel Falomir）编，*El retrato del Renacimiento*，展览图录，Madrid, 2008。最早记录在 ASFi, Pupilli, 181, fol. 148r: "Nella chamera del palcho d'oro ... 1° quadro chon chornicione messo d'oro chon testa e busto della Giovanna degli Albizi"。为确保研究的全面，我还参考了马德里提森—博内米萨博物馆两篇未发表的打印稿：分别是亨利·威利特（Henry Willet）未标明日期的《1488 年多米尼克·基尔兰达约绘制的洛伦佐·托尔纳博尼妻子乔瓦娜·德格里·阿尔比奇的肖像》(*Portrait of Giovanna degli Albizzi Wife of Lorenzo Tornabuoni Painted by Domenico Ghirlandaio in 1488*)，以及莫里斯·布洛克维尔（Maurice W. Brockwell）1919 年 6 月 30 日的《多米尼克·基尔兰达约的乔瓦娜·托尔纳博尼肖像》(*Domenico Ghirlandaio. Portrait of Giovanna Tornabuoni*)。威利特自 1878 年起就曾收藏过这件肖像画一段时间，他对乔瓦娜裙子织物中出现的母题和象征提出了详细的解读。

121 马夏尔（Martial），*Epigrammata* 10. xxxiii, 5—6（基尔兰达约所选用的这段文字页出现在 1482 年的一个威尼斯版本中，那是献给"豪华者"洛伦佐的，可参考约翰·谢尔曼（John Shearman），《意大利文艺复兴的艺术和观者》(*Only Connect: Art and the Spectator in the Italian Renaissance*)，Princeton, N.J., 1992, Milan, 1995，第 108—113 页，另外可见菲利普·亨迪（Philip Hendy），《提森—博内米萨博物馆收藏的意大利文艺复兴画作》(*Some Italian Renaissance Pictures in the Thyssen—Bornemisza Collection*)，Lugano—Castagnola, 1964，第 43—45 页以及约翰·蒲柏·轩尼诗（John Pope—Hennessy），《文艺复兴时期的肖像》(*The Portrait in the Renaissance*)，London, 1966，第 24—28 页。

122 伊西德罗·德尔·朗戈（Isidoro Del Lungo）编辑波利蒂安作品时提到了献词可能是在乔瓦娜墓碑上，伴随着其墓志铭，见 *Prose volgari inedite e poesie latine e greche edite ed inedite*，伊西德罗·德尔·朗戈，Florence, 1867，第 155 页："Joannae Albierae *[sic]* Uxori incomparabili | Laurentius Tornabonus Pos(uit) B(onae) M(emoriae)"。关于乔万尼的遗嘱可见 ASFi, NA, filza 5675, fols. 47r—5or ("Item uno pendente con uno rubino et 1° diamante et tre perle, di valuta di fiorini 120 lar-

ghi"); 关于卢多维卡嫁妆的收据可见 ASFi, NA, filza 13187, fols. 125r—6r: 125v
("Un altro pendente chon uno rubino chagnuolo, uno punto in mezzo, uno diamante tavola, tre perlle fine bianche ben fatte ànno un pocho e lungo e una un pocho rognosa pesano cho' picc(i)uoli d'oro charati diciasette chon uno rovescio, una foglia smaltata d'az(z) urro e biancho comunis extimationis et pretii florenorum centum largorum");拉布·哈特菲尔德（Rab Hatfield 的）《波提切利作品和形象的错误辨识》(Some Misidentifications in and of Works by Botticelli) 还提供了订婚（1489 年 2 月 25 日）和结婚庆典（1492 年 8 月 27 日）的具体日期，收录于拉布·哈特菲尔德编辑的《桑德罗·波提切利和赫伯特·霍恩：一份新研究》(Sandro Botticelli and Herbert Horne. New Research)，Florence, 2009。

123 见阿里森·怀特（Alison Wright）,《容貌的记忆——15 世纪佛罗伦萨肖像画的表现抉择》(The Memory of Faces. Representational Choices in Fifteenth—Century Florentine Portraiture)，收录于《文艺复兴佛罗伦萨的艺术、记忆和家庭》(Art, Memory, and Family in Renaissance Florence)，Cambridge, 2000, 第 96 页。

124 见 Libro debitori e creditori 1480—1511, fols. cxviii and 119("una filza di paternostri di filo dorati e smaltatti di peso d'once 2/3")。关于珊瑚能够祛邪可见 L'oreficeria nella Firenze del Quattrocento,1977, 第 309—329 页；关于乔瓦娜的肖像，同上第 334 页。关于马萨乔的《出生场景》可见杰奎琳·玛丽·穆萨乔（Jacqueline Marie Musacchio),《文艺复兴意大利的艺术和受洗仪式》(The Art and Ritual of Childbirth in Renaissance Italy)，New Haven, Conn.—London, 1999, 第 133 页，图 126 和 128。

第六章

125 关于多米尼克·基尔兰达约的助手，见罗纳德·凯克（Ronald G.Kecks),Domenico Ghirlandaio und die Malerei der Florentiner Renaissance, Munich—Berlin, 2000, 第 5—32 页。关于基尔兰达约和米开朗基罗的关系，见拉布·哈特菲尔德（Rab Hatfield),《米开朗基罗的财富》(The Wealth of Michelangelo)，2002, 第 145—151 页。

126 关于这一系列壁画的技术部分研究可见朱塞佩·鲁法（Giuseppe Ruffa), "Osservazioni sugli affreschi di Domenico Ghirlandaio nella Chiesa di Santa Maria Novella in Firenze. II. Censimento delle tecniche di tracciamento del disegno", in Le pitture murali 1990, 第 53—58 页。关于基尔兰达约在工作中运用速写和大型纸片可见珍·卡多根（Jeanne K.Cadogan),《多米尼克·基尔兰达：艺术家和艺匠》(Domenico Ghirlandaio:Artist and Artisan), New Haven, Conn.—London, 2000, 第 103—151 页和罗纳德·凯克（Ronald G.Kecks), Domenico Ghirlandaio und die

Malerei der Florentiner Renaissance, Munich—Berlin, 2000，第 133—157 页。在他同时代人的眼中，基尔兰达约是"十分敏捷的，可以完成很多创作的人"：一位匿名的中介在向米兰大公提及当下佛罗伦萨能够找到的最优秀的画家是基尔兰达约时，就是如此描述他的。转引自迈克尔·巴克森德尔，《15 世纪意大利的绘画与经验：图画风格的社会史入门》(*Painting and Experience in Fifteenth—Century Italy. A Primer in the Social History of Pictorial Style*)，牛津大学出版社，1972 年，第 26 页。

127 约瑟夫·施密德（Joseph Schmid），"Et pro remedio animae et pro memoria"，*Bürgerliche 'repraesentatio' in der Cappella Tornabuoni in S.Maria Novella*, Munich—Berlin, 2002, 78 页之后。对这些加在一起超过 20 人的形象的辨识主要根据一个原始资料，也就是 1561 年时年已 89 岁的贝内德托·兰杜奇（Benedetto Landucci）在托尔纳昆奇的要求下拟的一个清单。贝内德托是著名的我们很熟悉的传记作家卢卡的儿子，他居住在托尔纳博尼府邸附近，而且在那儿有一家药材店。壁画揭幕的时候贝内德托大约 18 或 19 岁，因此他的这份清单可以被视为一个比较可靠的来源。西蒙斯将关注点集中于在维也纳的基尔兰达约的初稿 (Albertina, inv. no. 4860; cf. Cadogan 2000, 305-6, no. 112, fig. 135)，艺术家在上面写下了 4 个重点刻画的形象，其中有 3 位和兰杜奇提供的人物能对应上：朱利亚诺·迪·菲利普·托尔纳博尼（Giuliano di Filippo Tornabuoni）、乔凡尼·迪·弗朗切斯科·托尔纳昆奇（Giovanni di Francesco Tornaquinci）、路易吉·托尔纳博尼（Luigi Tornabuoni）。其中第 4 位可能是列奥纳多·迪·托尔纳博尼（Leonardo di Francesco Tornabuoni），乔万尼的哥哥，他出现在壁画中的相似位置上。在基尔兰达约的初稿中，有一些形象是缺失的，其中就包括赞助人本身。

128《路加福音》："我心尊主为大，我灵以神我的救主为乐。因为他顾念他使女的卑微，从今以后，万代要称我有福。"

129 关于基尔兰达约对弗兰德斯文化的借鉴，见保拉·纳托尔（Paula Nuttall），《从弗兰德斯到佛罗伦萨，1400—1500 年弗兰德斯绘画的影响》(*From Flanders to Florence. The Impact of Netherlandish Painting, 1400—1500*)，New Haven, Conn.—London, 2004，第 140 页。

130 同上，注释 119。

131 关于这件祭坛画可见珍·卡多根（Jeanne K.Cadogan），《多米尼克·基尔兰达约：艺术家和艺匠》(*Domenico Ghirlandaio:Artist and Artisan*), New Haven, Conn.—London, 2000，第 264—268 页，图 191—192,247—252 以及罗纳德·凯克（Ronald G.Kecks），*Domenico Ghirlandaio und die Malerei der Florentiner Renaissance*, Munich—Berlin, 2000，第 321—330 页；"死亡征服死亡"的主题非常适宜地表现在这件祭坛画的图像志中，特别是《耶稣浮华》的场景。石棺上雕刻着让人想到

耶稣复活的字句 (INRI, Iesus Nazarenus Rex Iudaeorum); 下面是一只鹈鹕用自己的血滋养着后代。鹈鹕是耶稣的象征，他为全人类任由自己的鲜血滴落在十字架上。但丁因此称耶稣为"nostro pellicano"，同行可见托马斯·阿奎那的圣餐赞美诗。阿比·瓦尔堡首次关注到哨兵们姿势的表现。

132 关于无花果树枝的象征，可见米莱拉·列维·安科纳（Mirella Levi D'Ancona），《文艺复兴的花园：意大利绘画的植物象征主义》(*The Garden of the Renaissance. Botanical Symbolism in Italian Painting*)，Florence，1977，第 135—142 页以及安娜·玛利亚·冯·卢森-鲁哈克（Anna Maria van Loosen-Loerakker），*De Koorkapel in de Santa Maria Novella te Florence*，n.p.，2008，第 166 页。

133 关于基尔兰达约《圣母访亲》中革流巴的妻子玛利亚与玛利亚·莎乐美，可见珍·卡多根（Jeanne K.Cadogan），《多米尼克·基尔兰达约：艺术家和艺匠》(*Domenico Ghirlandaio:Artist and Artisan*), New Haven, Conn.—London, 2000, 第 262—263 页。关于那不勒斯的那座礼拜堂可见坦加·米夏尔斯基（Tanja Michalsky），"CONIVGES IN VITA CONCORDISSIMOS NE MORS QVIDEM IPSA DISIVNXIT. Zur Rolle der Frau im genealogischen System neapolitanischer Sepulkralplastik", Marburger Jahrbuch für Kunstwissenschaft, 32(2005), 第 82—84 页，90 页，注释 29。之后，蓬塔诺和他的儿子也按计划被埋葬在这座礼拜堂里。

134 关于这座教堂的历史可见阿里森·卢克斯（Alison Luchs），《圣弗雷迪亚诺堂——佛罗伦萨文艺复兴的一座西多会教堂》(*Cestello. A Cistercian Church of the Florentine Renaissance*), New York—London, 1977。

135 见上文，第 284—285 页，第 348 页。和这座礼拜堂的建设与献礼相关的文字可见 ASFi, CRSPL, 417, unnumbered folio, no. 62: "A dì otto d'agosto 1490 el nobile Lorenzo di Giovanni Tornabuoni ordinò e chiese che gli fussi murata una chapella nella nostra chiesa di Cestello e a dì primo di marzo 1490 [按照佛罗伦萨历法来算，也就是1491年。] fu finita di tutto circa el murare e spese ducati sessanta quat[t]ro o circa e adì 28 di giugno 1491 fu consecrata detta ara in onore Visitationis sancte Marie Dei genitricis virginis per messer tridetto episcopo Vasonensi et lasciò in detto dì per tutti e tempi correnti dì C [i.e. 100] di perdonantia a chi visitassi detta ara et per tutte le feste a sant. di Nostra Donna dì 40 e chosì tutte le domeniche e le feste degli apostoli et di sancta Maria Magdalena e di sancto Bernardo e di sancto Benedetto et tutte e doppi overo di due messe per tutto l'anno"。根据 Alison Luchs，这些弥撒庆典事实上从 1490 年的圣诞节开始，但是西蒙斯 (1985 年博士论文，第二卷，第 118 页，注释 197) 认为第一场弥撒可能在 1491 年的圣诞节举办。从那个时候开始，为纪念乔瓦娜的弥撒从新圣母大殿移至切斯特罗教堂。

136 阿里森·卢克斯（Alison Luchs），《圣弗雷迪亚诺堂——佛罗伦萨文艺复兴的一

座西多会教堂》(Cestello. A Cistercian Church of the Florentine Renaissance), New York—London, 1977, 第 284—285 页: "A dì 21 di luglio del 1491 el sopradetto Lorenzo mando a Cestello nella sua chappella una bella tavola dipinta cholla Visitatione che fu di pregio di duchati ottanta di mano di Domenicho Grillandaio et decto dì mandò per ornare detta chappella predella d'altare et panche colle spalliere e due chandelliere bianchi grandi et due di ferro per tenere in sull'alcare per ap[p]ic[c]hare le candele et etiam detto dì la finestra invetrata con una figura di santo Laurenzio dentrovi fatta da Sandro bidello dello Studio. | E mandò detto dì una pianeta di damaschino bianco fiorito dalmaticha et tonicello e uno paliotto d'altare d'una fatta e uno bellissimo piuviale d' ap[p]icciolaco domaschino. Benedicetur Deus qui retribuat ei sechondum suum laborem"。

137 关于桑德罗·阿加兰蒂(Sandro Agolanti), 见弗兰克·马丁(Frank Martin), "Domenico del Ghirlandaio delineavit? Osservazioni sulle vetrate della Cappella Tornabuoni", in *Domenico Ghirlandaio* 1996, 第 118—140 页; 珍·卡多根(Jeanne K.Cadogan),《多米尼克·基尔兰达约: 艺术家和艺匠》(*Domenico Ghirlandaio:Artist and Artisan*), New Haven, Conn.—London, 2000, 第 284 页。关于乔万尼·托尔纳博尼委托他为普拉托的圣玛利亚卡瑟利教堂创作的作品, 可参见皮耶罗·莫塞利(Piero Morselli)、吉诺·科蒂(Gino Corti), *La Chiesa di Santa Maria delle Carceri di Prato. Contributo di Lorenzo de' Medici e Giuliano da Sangallo alla progettazione*, Prato—Florence, 1982, 第 69—70 页, 图 33—36。

138 萨伏那洛拉古版书扉页的木版画, 见 *Immagini e azione riformatrice. Le xilografie degli incunaboli savonaroliani nella Biblioteca Nazionale di Firenze*, 展览图录(Florece, Biblioteca Nazionale Centrale di Firenze, 1985), 伊莉莎贝塔·特瑞利(Elisabetta Turelli) 编辑, *Maria Grazia Ciardi Duprè Dal Poggetto*, Florence, 1985, 第 91—93 页。关于洛伦佐投入祭坛的部分, 见阿里森·卢克斯(Alison Luchs), 《圣弗雷迪亚诺堂——佛罗伦萨文艺复兴的一座西多会教堂》(*Cestello. A Cistercian Church of the Florentine Renaissance*), New York—London, 1977, 第 67—68 页。卢克斯还强调了对于西多会修士们而言这一主题的合宜, 因为自 1476 年开始, 圣母访亲就是他们的一个正式节庆。

139 可参见克里斯汀·温克(Kristin Vincke), *Die Heimsuchung. Marienikonographie in der italienischen Kunst bis* 1600, Köln — Weimar— Vienna, 1997, 第 75—77 页, 檐口的珍珠和贝壳可被解读为圣灵感孕的象征。

140 洛伦佐·美第奇女儿们时祷书之间的比较可见劳拉·雷尼克利(Laura Regnicoli), "Tre Libri d'ore a confronto", in *Il Libro d'ore di Lorenzo de' Medici*, companion volume to the facs. edition of the MS Modena, 2005, 第 202—203 页。有一本属于托

尔纳博尼家族成员的 15 世纪的时祷书留存了下来，可能是乔万尼·迪·弗朗切斯科的，可以追溯到 1475 年左右，这件作品目前收藏在佛罗伦萨的国家图书馆里，见 "Considerazioni su Antonio di Niccolò e su di un offiziolo fiorentino", in *Per Maria Cionini Visani. Scritti di amici*, Turin, 1977。

141 可参见罗杰·威克（Roger S.Wieck），《中世纪和文艺复兴时期的时祷书》(*Painted Prayers. The Book of Hours in Medieval and Renaissance Art*)，New York, 1997，第 86—87 页。时祷书的构图可见维克多·勒罗凯（Victor Leroquais），*Les Livres d' heures manuscrits de la Bibliothèque nationale*, 3 vols., Paris, 1927。15 世纪意大利时祷书的构图和插图尚待研究。

第七章

142 1490 年左右佛罗伦萨的重要反差，见英格伯格·沃尔特（Ingeborg Walter），*Der Prächtige. Lorenzo de' Medici und seine Zeit*, Munich 2003。关于游行，可见罗塞拉·贝西（Rossella Bessi），"Lo spettacolo e la scrittura", in *Le Tems revient*, 1992, 第 103—117 页。为了庆祝这个胜利游行，纳尔迪写下了 *Elegia in septem stellas errantes sub humana specie per urbem Florentinam curribus a Laurentio Medice patriae patre duci iussas more triumphantium*，详见：比亚尼（L. Biagini），*Le tems revient* 1992, 238, no. 7.7。纳尔迪的诗歌主要赞颂了洛伦佐·美第奇，他被誉为召唤众神降临的第一人，见保拉·温特罗内（Paola Ventrone），"Note sul carnevale fiorentino di età laurenziana" in *Il Carnevale: dalla tradizione arcaica alla traduzione colta del Rinascimento*, Viterbo, 1990, 第 357—360 页。

143 安东尼奥·皮内里（Antonio Pinelli），"Gli apparati festivi di Lorenzo il Magnifico", in *La Toscana* 1996, I, 第 231 页。特里巴尔多·罗西（Tribaldo de' Rossi），*Ricordanze*, in Cambi, *Istorie*, ed. 1785—1786, IV (1786), 第 236—303 页，转引自保拉·温特罗内（Paola Ventrone），"La festa di San Giovanni: costruzione di un'identità civica fra rituale e spettacolo, Annali di storia di Firenze", 2 (2007), 第 64 页；保卢斯凯旋而归："chon tanto tesoro che Roma istette da 40 o 50 anni che 'l popolo non paghò mai graveza niuna tanto tesoro conchuistò"。

144 这一时期代表的"建楼热潮"可见卢卡·兰杜奇（Luca Landucci），*Diario fiorentino dal 1450 al 1516..., continuato da un anonimo fino al 1542*, Florence, 1883, 第 58—59 页："E in questi tenpi si faceva tutte queste muraglie: l'Osservanza di Samminiato de' Frati di San Francesco; la sacrestia di Santo Spirito; la casa di Giuliano Gondi, e la Chiesa de' Frati di Santo Agostino fuori della Porta a San Gallo. E Lorenzo de' Medici cominciò un palagio al Poggio a Caiano, al luogo suo, dove à ordinato tante belle case, le Cascine. Cose da signori! E a Serezzana si murava una fortezza; e

molte altre cose si murava per Firenze, per quella Via che va a Santa Caterina, e verso la Porta a Pinti, e la Via nuova da' Servi a Cestello, e dalla Porta a Faenza verso San Bernaba, e in verso Sant'Ambrogio, e in molti luoghi per Firenze. Erano gli uomini in questo tempo ataretati al murare, per modo che c'era carestia di maestri e di materia"。关于菲利普·斯特罗奇新住所的评价也可参见以上文献,第62页:"Durerà questo palazzo quasi in eterno";另外也可见肯特,"*Piu superba*"1977。

145 关于萨伏那洛拉还可参见唐纳·温斯坦(Donald Weinstein),《萨伏那洛拉和佛罗伦萨:文艺复兴的预言和爱国主义》(*Savonarola and Florence: Prophecy and Patriotism in the Renaissance*), Princeton, N.J., 1970。关于弗拉·巴托洛梅奥的萨伏那洛拉肖像画,可参见菲舍尔(Ch. Fischer),*L'officina della maniera* 1996,第74—5, no. 1。

146 罗伯托·里多尔菲(Roberto Ridolfi),*Vita di Girolamo Savonarola*, 6th revised edition, Florence, 1981. 第56页。

147 可参见雷蒙德·鲁弗(Raymond de Roover),《美第奇银行的兴衰》(*The Rise and Decline of the Medici Bank, 1397—1494*), Cambridge, Mass., 1963,第260页。洛伦佐在一份文件中被称为是一名"著名的商人",美第奇银行的罗马分行委托给他。(转引自 *Le collezioni medicee nel 1495*,奥蒂·梅里萨洛[Outi Merisalo]编 *Deliberazioni degli Ufficiali dei ribelli*, Florence, 1999, 42: "famoso mercatori Laurentio Iohannis de Tornabonis civi Florentino")关于洛伦佐官职的候选人资格可见 *Florentine Renaissance Resources Online Tratte of Office Holders 1282—1532*, <http://www.stg.brown.edu/p rojects/tratte>。

148 1490年3月26日的一个遗嘱中记录了乔万尼·托尔纳博尼的约定,可见塞黑拉·罗斯(Sheila McClure Ross),《新圣母大殿主祭坛的重修》(*The Redecoration of Santa Maria Novella's Cappella Maggiore*), Ph.D.Diss., Berkeley, Calif., University of California, 1983,第64—68页, 221—223页,注释126—136,以及珍·卡多根(Jeanne K.Cadogan),《多米尼克·基尔兰达约:艺术家和艺匠》(*Domenico Ghirlandaio:Artist and Artisan*), New Haven, Conn.—London, 2000,第370页。关于祭坛画,见克莉丝汀·冯·霍斯特(Christian von Holst), "Domenico Ghirlandaio: l'altare maggiore di Santa Maria Novella a Firenze ricostruito", *Antichità viva*, 8/3 (1969),第36—41页以及 Cadogan 2000,第267页。关于主祭坛的安放位置可见拉布·哈特菲尔德(Rab Hatfield), "Giovanni Tornabuoni, i fratelli Ghir-landaio e la cappella maggiore di Santa Maria Novella", in *Domenico Ghirlandaio* 1996, 114。

149 再娶吉内瓦拉之后洛伦佐对部分嫁妆的获取可见阿里森·卢克斯(Alison Luchs),《圣弗雷迪亚诺堂——佛罗伦萨文艺复兴的一座西多会教堂》(*Cestello. A Cister-*

cian Church of the Florentine Renaissance》, New York—London, 1977, 第 160 页，注释 16，还参考 ASFi, NA, G.826, fol. 145r; 另外见拉布·哈特菲尔德（Rab Hatfield），《波提切利作品和形象的错误辨识》(Some Misidentifications in and of Works by Botticelli），收录于拉布·哈特菲尔德编辑的《桑德罗·波提切利和赫伯特·霍恩：一份新研究》(Sandro Botticelli and Herbert Horne. New Research）, Florence, 2009, 第 22 页、34 页，注释 142。关于吉内瓦拉·邦詹尼·詹菲利阿齐，可见万纳·阿瑞吉（Vanna Arrighi），"Gianfigliazzi, Bongianni", 收录于 Dizionario Biografico degli Italiani, LIV, Rome, 2000, 第 344—347 页，以及布伦达·普莱尔（Brenda Preyer），《佛罗伦萨詹菲利亚齐宫：15—16 世纪柯西尼宫的发展》(Around and in the Gianfigliazzi Palace in Florence: Developments on Lungarno Corsini in the 15th and 16th Centuries）, Mitteilungen des kunsthistorischen Institutes in Florenz, 48 (2004), 第 66 页的详细传记。另一个重要的文献来源是邦詹尼自己的日记: the Libro di Ricordi (Florence, Archivio della Congregazione dei Buonomini di San Martino, Gianfigliazzi): 手稿文本可以在微缩胶卷上详细查看 (ASFi, Archivi esterni, Buonomini di San Martino, bobina 1)。关于吉内瓦拉格外重要的信息是她出生于 1473 年 4 月 4 日（a ore 23 ½ in domenicha), 4 月 5 日受洗 (fols. 2, 15), 另外还提到尼可洛·迪·阿尔诺夫（Arnolfo Niccolò di Arnolfo Popoleschi）和吉内瓦拉嫁妆的关联以及 1480 年派往罗马的外交使团 (fol. 15)。关于莱奥纳多的出生 (1492 年 9 月 29 日) 可见西蒙斯 1985, 第 2 卷，第 114 页，注释 167, 参考 ASFi, Tratte, 443bis, fol. 146v。当 1498 年 1 月在托尔纳博尼宫对可动产罗列清单名录时，洛伦佐和吉内瓦拉的两个女儿弗朗切斯卡和乔瓦娜当时分别只有 3 岁和 1 岁：见西蒙斯 1985, 第 2 卷，第 114 页，注释 167, 参考 ASFi, Pupilli, filza 181, fol. 141r。

150 英格伯格·沃尔特（Ingeborg Walter）, Der Prächtige. Lorenzo de' Medici und seine Zeit, Munich 2003, 第 286—293 页。关于给皮耶罗的建议可见菲利普·莱迪蒂（Filippo Redditi）, Exhortatio ad Petrum Medicem, 保罗·维蒂（Paolo Viti）撰写引言和评论, Florence, 1989, XXIII。

151 因七十人议会的成立而将许多家族驱逐已经让包括贝内德托在内的一些人感到后悔，可见弗朗西斯·肯特（Francis W.Kent），"Lorenzo…,amico degli uomini da bene, Lorenzo de'Medici and Oligarchy", in Lorenzo il Magnifico 1994, 第 54 页。关于洛伦佐·美第奇执政期间的反对势力可见阿里森·布朗 1994（Alison Brown）,《洛伦佐和佛罗伦萨的公众舆论：敌对的困境》(Lorenzo and Public Opinion in Florence: The Problem of Opposition) in Lorenzo il Magnifico, 1994, 第 66—80 页。闪电击中了大教堂的穹顶吊灯和美第奇死亡之间的关联，可见英格伯格·沃尔特（Ingeborg Walter）, Der Prächtige. Lorenzo de' Medici und seine Zeit, Munich 2003,

第 291 页。

152 安德里亚·马涛西（Andrea Matucci）编，皮耶罗·帕伦蒂（Piero Parenti），*Storia Fiorentina*, Florence, 1994—2005, I, 第 26—28 页；另外见托马斯·库恩（Thomas Kuehn），《中世纪晚期佛罗伦萨的解放》(*Emancipation in Late Medieval Florence*)，New Brunswick, N.J., 1982，第 142 页。这里应该提到的另一篇文章是在 1487 年底和 1489 年最初几个月期间，文中鼓励皮耶罗沿着他父亲的足迹。我们也知道骑士皮耶罗也在很年轻的时候就被派遣去外交出使的任务。例如皮耶罗曾出席 1489 年吉安·加莱亚佐·斯福尔扎（Gian Galeazzo Sforza）和阿拉贡的伊萨贝拉的婚礼，见 ASV, Armadio XLV, 36, letters of Iacopo da Volterra, 1487—90, fol. 146r。

153 关于洛伦佐·托尔纳博尼和他的新姻亲雅科波·邦詹尼·詹菲利阿齐作为皮耶罗儿子的两位教父可见 ASFi, NA, B.910, ins. 1, fol. 211r。关于托尔纳博尼礼拜堂中洛伦佐·美第奇形象的缺失，见英格伯格·沃尔特（Ingeborg Walter），*Der Prächtige. Lorenzo de' Medici und seine Zeit*, Munich 2003，第 224—225 页。沃尔特敏锐的观察得出结论：古老的托尔纳昆奇—托尔纳博尼宗族觉得自己与美第奇家族的地位不相上下。圭恰迪尼的观察，见 1970 年卢克纳尼·斯卡拉诺（Lugnani Scarano）编辑的 *Storie fiorentine,* 第 167 页："ma oltre al parentado che aveva con Piero suo carnale cugino, e la potenzia si gli mostrava in quello governo, lo essere uomo magnifico ed aver speso assai, ed avviluppato e' fatti suoi nel sindacato de' Medici, l'aveva messo in canto disordine che sarebbe di corto fallito"。

154 皮耶罗性格中的缺点时常被归咎于他母亲的家族一方，例如阿比·瓦尔堡对萨塞蒂礼拜堂里皮耶罗年轻时候的肖像评价如下："Piero, der Älteste ... blickt gleich-falls heraus, aber selbstbewußt mit dem dünkelhaften Gleichmut des künftigen Gewaltherrschers. Das mütterliche stolze, römische Ritterblut der Orsini beginnt bereits im verhängnisvollen Trotz gegen das kläglich ausgleichende florentinische Kaufmannstemperament aufzuwallen"。（最年长的皮耶罗，同样的望向画外，却是有意识的，彰显未来暴君的一种傲慢的镇定。奥西尼家族母系的傲慢和骑士的罗马血液已经开始渗透进致命的傲慢中，对抗着聪明而温和的佛罗伦萨商人性情。）阿里森·布朗准备对皮耶罗·洛伦佐展开学术研究，在我们私下的沟通中，她告诉我，她认为人们低估了皮耶罗所扮演的角色。关于雪人的故事可见阿斯卡尼奥·康迪维（Ascanio Condivi），*Vita di Michelagnolo Buonarroti*, Rome, Antonio Blado, 1553；乔万尼·南乔尼（Giovanni Nencioni）编，其中有迈克尔·赫斯特（Michael Hirst）和卡罗琳·伊拉姆（Caroline Elam）的文章，Florence, 1998，第 14 页。

155 有些人仅仅两个月之后就预测到将会出现政治大反转（1492 年 6 月），可见安德里亚·马涛西（Andrea Matucci）编，皮耶罗·帕伦蒂（Piero Parenti），*Storia*

Fiorentina, Florence, 1994—2005, I, 第 32 页:"el popolo e corpo universale della città stava sospeso, non intendendo a che cammino [o] a che fine le cose s'avessino a riuscire. Desideravano la vera libertà, e aspettavano occasione, e in effetto male erano contenti del presente stato: e ciascuno in aspettazione vivea"(这座城市的人们和政体都似乎停摆了,不知道局面将如何发展,他们渴望真正的自由,期待着对的机遇,事实上,他们并不满意现状:每个人都在期待中生活);1493 年 4 月,皮耶罗执政的缺点暴露无遗:国家事务由十人群体运作,其中包括博尔纳尔多·德尔·内罗、弗朗切斯科·瓦洛里、尼可洛·里多尔菲。帕伦蒂曾写道:"in questi X consisteva tutto il pondo dello stato, benché Piero de Medici da.lloro governare si lasciassi, e essi lui come capo per la loro conservazione usassino. Onde continuamente segrete e palesi ragunate faceano, e secondo el loro arbitrio determinavano"(这十个人肩负着整个共和国的责任,尽管皮耶罗·美第奇自己也服从他们的管理,但他们依然承认皮耶罗当权的领导地位。依然私底下或在公共场合会面,商议他们认为合适的事务)。

156 同上,第 51—54 页。

157 圭恰迪尼曾这么勾勒瓦洛里的性格:"Fu Francesco uomo molto ambizioso ed altiero, e tanto caldo e vivo nelle opinioni sua, che le favoriva sanza rispetto, urtando e svillaneggiando tutti quegli che si gli opponevano: da altro canto fu uomo savio e tanto netto circa la roba ed usurpare quello di altri, che pochi cittadini di stato sono suti a Firenze simili a lui, volto molto e sanza rispetto al pubblico bene"(弗朗切斯科是一位非常有野心且异常傲慢的人,观点强烈且固执,毫无顾忌地推行自己的想法,攻击和辱骂所有反对他的人;而另一方面,他又是一位非常聪明的男人,他绝不贪污腐败,收取他人贿赂,佛罗伦萨的政治家中少有与他相媲美的;他坚决维护和致力于为公共谋福利)。关于瓦洛里的反对者可见帕伦蒂,*Storia fiorentina*, ed. Marucci 1994—2005, I, 第 60—61 页, 帕伦蒂还评价皮耶罗并不是配得上他父亲的一位继任者,后者只需动一动手指就能让佛罗伦萨公民屈从于他。)

158 可见帕伦蒂,*Storia fiorentina*, ed. Marucci 1994—2005, I, 第 64 页("Cominciarono le cose di Francia forte a riscaldare"),第 90 页(关于查理八世企图在 1494 年 8 月进入佛罗伦萨),ror ff. (1494 年 10 月拜访法国大使)。洛伦佐和乔万尼·迪·皮埃弗朗切斯科·德·美第奇早在 1494 年 4 月就被驱逐出城市。皮耶罗·美第奇和洛伦佐·迪·皮埃弗朗切斯科的竞争已经持续了一段时间。保罗·索蒙兹(Paolo Somenzi)在写给米兰大公的信中就曾提到这一传言:"molti dicono che epso cercava de volersi fare grande, cioè capo della Ciptà, coma era Piero"(有人声称洛伦佐·迪·皮埃弗朗切斯科试图掌权并成为和皮耶罗一样的城市领袖),转引自帕斯夸莱·维拉利(Pasquale Villari), *La storia di Girolamo Savonarola e de' suoi tem-*

pi, 2 vols., Florence, 1859—61，第二卷，第 30 页。关于接下来发生的事情和其他的细节可见盖塔诺·瓜丝蒂（Gaetano Guasti），*Di Cafaggiolo e d'altre fabbriche di ceramiche in Tosana*, Florence, 1902，第 73 页；塞乔·贝尔特利（Sergio Bertelli），"Machiavelli e la politica estera fiorentina", in *Studies on Machiavelli*, 迈伦·吉尔莫尔（Myron P.Gilmore）编，佛罗伦萨，1972 年，第 35—40 页；马里奥·马特利（Mario Martelli），"*Il Libro delle Epistole* di Angelo Poliziano", *Interpres*, I (1978)，第 190—193 页；阿里森·布朗 1994（Alison Brown），《洛伦佐和佛罗伦萨的公众舆论：敌对的困境》（*Lorenzo and Public Opinion in Florence:The Problem of Opposition*）in Lorenzo il Magnifico, 1994，第 71 页。洛伦佐·托尔纳博尼对洛伦佐和皮耶罗·迪·皮埃弗朗切斯科的仇视可见弗兰切斯科·圭恰迪尼（Francesco Guicciardini），*Opere.I.Storie fiorentine; Dialogo del reggimento di Frienze*; 由艾曼诺拉·卢克纳尼·斯卡拉诺（Emanuella Lugnani Scarano）编辑的 *Ricordi e altri scritti*, Turin, 1970，第 167 页："dubitò non diventassino capi della città Lorenzo e Giovanni di Pierfrancesco, a' quali era inimicissimo e gli temeva; e però volle prevenire"（他想到劲敌洛伦佐和皮耶罗·迪·皮埃弗朗切斯科可能成为城市的领袖，于是他尽力避免这种事的发生）。后者的报复行动在皮耶罗·洛伦佐刚被驱逐出城市就开始了：ASFi, Signori e collegi, Deliberazioni in forza di ordinaria autorita, 96, fol. 87r。

159 可见帕伦蒂 *Storia fiorentina,* ed. Marucci 1994—2005, I, 100—14（"Oportet quod unus moriatur pro populo' ... altri dissono che sue parole furono; Ciascuno facci per sé"）。佛罗伦萨的孤立是多种因素造成的，那不勒斯国王试着获得准许让他的军队在皮萨诺门登陆，希望能派遣军队向东行进，以应对在罗马尼亚的法国军队；然而佛罗伦萨人为了不让托斯卡纳变成一个战场而反对这一行动。7 月的时候这种不安已经开始蔓延到锡耶纳，美第奇家族的支持者，同时也是潘多夫（Pandolfo）的兄弟的吉亚科波·佩特鲁奇(Giacoppo Petrucci) 被人民赶下台。关于皮耶罗在这个关头的反应可见尼克莱·鲁宾斯坦（Nicolai Rubinstein），《15 世纪末佛罗伦萨的政治和宪法》(*Politics and Constitution in Florence at the End of the Fifteenth Century*)，收录于《意大利文艺复兴研究》(*Italian Renaissance Studies*)，London, 1960，第 148 页，他指出皮耶罗是自己做决定去迎合国王，并没有任何公共的授权。我认为在准备投降期间皮耶罗和佛罗伦萨政府之间的沟通依然值得深入研究。

160 帕伦蒂 *Storia fiorentina,* ed. Matucci 1994— 2005 , I, 115（"Offerendo Piero de' Medici molte grandi condizioni al re di Francia, domandato fu che autorità avessi. II perche lui subito mandò qui Lorenzo Tornabuoni, ii quale ordinassi che per sindaco Piero facto fussi con tutta l'autorità del popolo: il che, tentatosi, non riusci"）兰杜

奇 *Diario,* ed. Del Badia 1883, 71; see also ibid ., 70—1: "E a dì 26 d'ottobre 1494, si partì di qui Piero de' Medici e andò per la via di Pisa incontro al Re di Francia; e come giunse al Re, gli fece dare le chiavi di Serezzano e di Pietrasanta e anche gli promisse denari. El Re volendo intendere el vero se gli aveva questa comessione, e' venne qui Lorenzo di Giovanni Tornabuoni, ch'era andato col detto Piero de' Medici, e andò alla Signoria, che gli fusse dato questa comessione; e nollo vollono fare. E Lorenzo un poco isbigottito non tornò in là: onde Piero fu un poco biasimato. E' fece come giovanetto, e forse a buon fine, poiché si restò amico del Re, a lalde di Dio"（1494 年 10 月 26 日皮耶罗·美第奇在去往比萨的路上与法国国王会面；当他与国王接触的时候，就将萨雷扎诺和彼得拉桑塔要塞的钥匙送给后者，同时许诺其金钱报偿。国王希望证实皮耶罗能够授权一切，因此洛伦佐·托尔纳博尼陪同皮耶罗回到佛罗伦萨，并前往市政厅以期获得授权，但结果却被拒绝。这出乎洛伦佐的意料，他没有再回去，而皮耶罗则受到了多方的指责。皮耶罗表现得像个不谙世事的年轻人，但也许这是最好的结果，因为他与国王依旧保持着朋友的关系）。

161 帕伦蒂，*Storia fiorentina,* ed. Marucci 1994—2005, I, n6—7。马基雅维利文字如下："a Carlo re di Francia fu licito pigliare la Italia col gesso"，科拉多·维万蒂（Corrado Vivanti）编，尼可罗·马基亚维利（Niccolò Machiavelli），Il principe, in id., *Opere,* Turin 1997, I, 第 151 页。

162 帕伦蒂，*Storia fiorentina,* ed. Marucci 1994—2005, I, n7—8（"vedutisi isterminio condotti, a volgere mantello cominciororono"）。

163 ed. Del Badia 1883, 73: "E a dì 8 di novembre 1494, tornò qui in Firenze Piero de' Medici, che veniva dal Re di Francia da Pisa; e quando giunse in casa, gittò fuori confetti e dette vino assai al popolo, per recarsi benivolo al popolo; mostrandosi avere buono accordo col Re; e mostrossi molto lieto"; Parenti, *Storia fiorentina,* ed. Matucci 1994—2005, I, 121.

164 帕伦蒂，*Storia fiorentina,* ed. Marucci 1994—2005, I, 121—4。

165 兰杜奇，*Diario,* ed. Del Badia 1883, 74—5; Parenti, *Storia jiorentina,* ed. Marucci 1994—2005, I, 124—5 (125: "in tale modo, per la sua temerità, Piero de' Medici lo stato, anni 60 durato fino dal suo bisavolo, perdé, e libera la città rimase più per opera di Iddio che delli uomini, la città la quale con tanto animo l'arme per la liberta sua poi prese, quanto mai popolo alcuno si vedessi")。

第八章

166 帕伦蒂, *Storia fiorentina,* ed. Marucci 1994—2005, I, 126: "Lorenzo in casa Antonio in Santa Croce, tra 'l fieno de' cessi, ser Giovanni in San Marco, dove la ipocrisia essercitava, occultati s'erono"；130: "si levò l'arme a Bernardo del Nero, Niccolò Ridolfi, Lorenzo Tornabuoni, messer Agnolo Niccolini e altri: cosl cominciorono e' Grandi a essere notati"。兰杜奇对洛伦佐的被捕记录如下："E a dì 10 detto, lunedl, ritornorono e cittadini in piazza armati, e tuttavolta mandavano a pigliare giente. Fu preso Antonio di Bernardo, ser Giovanni di ser Bartolomeo, ser Simone da Staggia, ser Ceccone di ser Barone, ser Lorenzo che stava in Dogana, Lorenzo di Giovanni Tornabuoni Piero Tornabuoni, cavati di casa. La Signoria mando un bando, a pena delle forche, chi avessi o sapessi chi avessi beni di Piero de' Medici e del Cardinale suo fratello, e così di ser Giovanni e di ser Simone e di ser Piero che stava in casa e' Medici e d'Antonio di Bernardo e di ser Lorenzo di Dogana"。

167 安东尼奥·娜塔莉（Antonio Natali）在《桑德罗·波提切利》, 2000, 第136—137页指出队伍可能是从大教堂来到美第奇宫和圣马可修道院，与格拉纳奇（Granacci）描述的相反，因为法国军队是从南边进入城市的。我们知道拉尔格街道已经挂上了装饰有无数代表着法国王室的鸢尾花型纹章的蓝色布。由佩鲁吉诺设计的一个凯旋门装点着通向当时由佛罗伦萨政权控制的美第奇宫的主入口。关于查理八世在意大利的图像志可见罗伯特·谢勒（Robert W.Scheller）,《法国文艺复兴早期艺术和文学中的皇家主题——查理八世时期》*(Imperial Themes in Art and Literature of the Early French Renaissance: The Period of Charles VIII)*, Simiolus, 12(1981—82), 第5—69页。

168 帕伦蒂 *Storia fiorentina,* ed. Marucci 1994—2005, I, 133—44; Guicciardini, *Storie fiorentine,* ed. Lugnani Scarano 1970, 第129页。与查理八世协商时期的皮耶罗·迪·吉诺·卡博尼（Piero di Gino Capponi）表现出的传奇色彩的胆魄成为贝纳迪诺·波切蒂（Bernardino Poccetti）为卡博尼宫大会厅所制作的一幅壁画的主题。这幅壁画创作于1583—1585年，上面有如下铭文："Piero di Gino Capponi, con atto generoso induce Carlo VIII re di Francia a più honesti patti col popol fiorentino nel 1494"（斯特凡尼亚·瓦萨蒂[Stefania Vasetti], *Palazzo Capponi on Lungarno Guicciardini and Bernardino Poccetti's Restored Frescoes,* 利塔·玛利亚·梅德里 [Litta Maria Medri] 编, Florence, 2001, 第88页, 图60）。

169 兰杜奇, *Diario,* ed. Del Badia 1883, 89: "E a dì 2 di dicenbre 1494, martedì, si fece Parlamento in Piazza de' Signori, circa a ore 22, e venne in piazza tutti e gonfaloni, che ogniuno aveva dietro tutti e sua cittadini sanza arme. Solo fu ordinato armati assai alle bocche di piazza; e lessesi molte cose e statuti che furono parecchi fogli scritti. E prima fu

dimandato al popolo se in piazza era e due terzi de' cittadini. Fu risposto da' circunstanti che sì. Alora si cominciò a leggere: e dissono ne'detti capitoli, ch' annullavano tutte le leggi dal trentaquattro in qua e annullavano e Settanta e' Dieci e Otto di Balia ... "。关于安东尼奥·博尔纳尔多的绞刑见上文,第 91 页: "fu inpiccato Antonio di Bernardo di Miniato, la mattina inanzi dì, alle finestre del Capitano; e stettevi inpiccato insino alle 24 ore"。另外可见: 帕伦蒂, *Storia fiorentine,* ed. Marucci 1994—2005, I, 150: "tutti e' buoni cittadini adolororono. Lamentavansi d'avere prese per la libertà l'arme, con ciò fussi che non per la libertà del popolo, ma per la conservazione dello stato de' medesimi che prima governavano prese le avevano"。

170 圭恰迪尼 *Storie fiorentine,* ed. Lugnani Scarano 1970, 132—3: "Erano nella città molti che arebbono voluto percuotere Bernardo del Nero, Niccolò Ridolfi, Pierfilippo, messer Agnolo, Lorenzo Tornabuoni, Iacopo Salviati e gli altri cittadini dello stato vecchio; alla quale cosa si opponevano molti uomini da bene, massime Piero Capponi e Francesco Valori, parte mossi dal bene publico perche in verità si sarebbe guasta la citta, parte dal privato loro. Perché sendo loro naturalmente e e' maggiori loro amici della casa de' Medici, e che nel 34 avevano rimesso Cosimo, dubitavano che spacciati gli altri dello stato vecchio, e' quali vulgarmente si chiamavano bigi, loro non restassino a discrezione degli offesi nel 34, che naturalmente erano anche inimici loro"。另外还参见尼克莱·鲁宾斯坦 (Nicolai Rubinstein),《15 世纪末佛罗伦萨的政治和宪法》(*Politics and Constitution in Florence at the End of the Fifteenth Century*),收录于《意大利文艺复兴研究》(*Italian Renaissance Studies*),London, 1960, 第 163 页。

171 关于萨伏那洛拉铜勋章可见尼科西亚 (F.Nicosia),《桑德罗·波提切利》,2000,第 1 卷,第 152—153 页;关于波提切利的《神秘的耶稣受难像》,可参见尼可莱塔·彭斯 (Nicoletta Pons),《桑德罗·波提切利》,第 162—163 页。

172 吉罗拉莫·萨伏那洛拉 (Girolamo Savonarola),*Prediche sopra Aggeo,* 路易吉·菲尔普 (Luigi Firpo) 编,Rome, 1965,第 427—428 页: "Ora la nostra nave, come v'ho detto, resta in mare e va verso il porto, cioè verso la quiete, che ha avere Firenze dopo le sue tribolazioni. Signori vecchi e nuovi, tutti insieme procurate che questa pace universale si faccia, e fate fare buone leggi per stabilire e fermare bene el vostro governo. E la prima sia questa: che nessuno si chiami piu 'bianchi' o 'bigi', ma tutti insieme uniti siano una medesima cosa; queste parte e parzialità nelle città non stanno bene ... Fa pace vera e di cuore, e declina sempre piu a misericordia che a iustizia questa volta, perché Dio ha usato ancora questa volta verso di te piu misericordia che giustizia.O Firenze, tu avevi bisogno di gran misericordia, e Dio te l'ha fatta; pero

non esser ingrata"。关于大赦,见尼克莱·鲁宾斯坦(Nicolai Rubinstein),《15世纪末佛罗伦萨的政治和宪法》(*Politics and Constitution in Florence at the End of the Fifteenth Century*),收录于《意大利文艺复兴研究》(*Italian Renaissance Studies*), London, 1960,第164页。

173 玛西亚·哈尔(Marcia B.Hall),《萨伏那洛拉的讲道和艺术赞助》("Savonarola's Preaching and the Patronage of Art"),收录于《基督教和文艺复兴》(*Christianity and the Renaissance*),1990,第493—522页中有提及1494年至1497年期间佛罗伦萨的艺术创作以及萨伏那洛拉对此的影响。玛西亚·哈尔(在上文499—500)推断萨伏那洛拉并不满意在新圣母大殿主礼拜堂中将宗教场景与世俗肖像的结合,但是萨伏那洛拉的批评主要是针对那些圣人们的肉体形象被描绘得太过于逼真;不过不能确定的是他是否反对托尔纳博尼礼拜堂里真人大小的肖像,虽然这是非常有可能的。关于对矫揉造作的炫耀的批判可见阿比·瓦尔堡(Aby Warburg),"I costumi teatrali per gli intermezzi del 1589. I disegni di Bernardo Buontalenti e il *Libro di conti* di Emilio de' Cavalieri" in Warburg 1932, I,第290页,另外参考萨伏那洛拉 *Prediche quadragesimale* (ed. 1539, fol. 175):"Guarda che usanze ha Firenze; come le donne fiorentine hanno maritate le loro fanciulle: le menano a mostra: e acconciatele che paiono nymphe"。关于菲利皮诺·利皮的三联画可见帕特里奇亚·萨姆布拉诺(Patrizia Zambrano),约纳坦·内尔逊(Jonathan K.Nelson), *Filippino Lippim*, Milan, 2004,第494—502页。

174 托尔纳博尼家族和"叛逆者财产审计"之间的契约始于1495年6月4日,可见雷蒙德·鲁弗(Raymond de Roover),《美第奇银行的兴衰》(*The Rise and Decline of the Medici Bank, 1397—1494*), Cambridge, Mass., 1963,第224页、452页,注释115,参考了ASFi, MaP, filza 82, doc. 145 (fols. 447 ff.).关于最终的余额可见阿尔曼多·萨波里(Armando Sapori),"Il Bilancio della filiale di Roma del Banco Mediceo del 1495", *Archivio storico italiano*, 131(1973),第163—224页。在所有的债务人中,维尔吉尼奥·奥西尼(Virginio Orsini)是欠款最多的,总计39204达克特。关于乔万尼将财产转移给其孙子们可见ASFi, NA, 1924, ins. 1, fols. 281r—7v and 1925, fols. 37v—8r (Simons 1985, II; 113 note 165);另外本书最后一章也有论及。关于洛伦佐·托尔纳博尼和"叛逆者财产审计"之间的协定见劳里·福斯科(Laurie Fusco)、吉诺·科蒂(Gino Corti),《洛伦佐·美第奇:收藏家和古物学家》(*Lorenzo de'Medici: Collector and Antiquarian*),2006,第165—170页。

175 关于凯吉亚和他的秘密日记(ASFi, Carte strozziane, Seconda serie, reg. 25),见圭多·帕帕罗尼(Guido Pampaloni),"I ricordi segreti del mediceo Francesco di Agostino Cegia (1495—1497)", *Archivio storico italiano*, 115(1957),第188—234页。凯吉亚的生平信息见伦佐·里斯托利(Renzo Ristori),"Cegia, Francesco",

in *Dizionario Biografico degli Italiani, XXIII,* Rome, 1979。关于多纳泰罗雕像的充公可见弗兰斯科·卡格里奥蒂 2000（Francesco Caglioti），*Donatello e I Medici. Storia del "David" e della "Giuditta"*, 2 vols.,Florence, 2000，第 291 页。1495 年秋天，青铜像《大卫》从美第奇宫的内庭院移到市政厅，与此同时《朱迪斯与赫罗弗尼斯》被放在政府办公楼的入口处。詹蒂莱·贝奇（出现在托尔纳博尼礼拜堂中的 4 位文人和哲学家之一）为两座雕像所题的拉丁铭文都已不见。1464 年左右"痛风者"皮耶罗曾经让人在《朱迪斯》的基座上刻下了以下文字："Salus publica | Petrus Medices Cos(mi) fi(lius) libertati simul et fortitudini | hanc mulieris statuam, quo cives invicto | constantique animo ad rem publicam tuendam redderentur, dedicavit"（国家的救赎。科西莫的儿子皮耶罗·美第奇将这件女性雕像献给自由和刚毅，希望每一位公民都能够以永不言败和始终不变的初心维护共和国）。1495 年这个铭文被取代为 EXEMPLVM · SAL(utis) · PVB(licae) · CIVES · POS (uerunt) · MCCCCXCV。关于圣伽洛修道院的修建可见罗姆比（G.C. Romby），*L'architettura di Lorenzo il Magnifico*，1992，第 164—166 页。这座修道院最重要的联系人是洛伦佐·美第奇的门徒弗拉·马里亚诺·杰纳扎诺（Mariano Fra Mariano da Genazzano）。和洛伦佐·美第奇一样，皮耶罗·美第奇的儿子受洗的时候杰纳扎诺也在场。(Parenti, *Storia fiorentina,* ed. Marucci 1994—2005, I, 36)。

176 关于这件缠丝玛瑙碗，可见劳拉·福斯科（Laurie Fusco）、吉诺·科蒂（Gino Corti），《洛伦佐·美第奇：收藏家和古物学家》（*Lorenzo de'Medici: Collector and Antiquarian*），2006，第 169 页。

177 博尔纳尔多·德尔·内罗的详细生平信息（1426 年 6 月 23 日生于佛罗伦萨）可见万纳·阿瑞吉（Vanna Arrighi），"Del Nero, Bernardo"，in *Dizionario Biografico degli Italiani,* XXVIII, Rome, 1990, 第 170—173 页。博尔纳尔多的政治生涯始于 1460 年，他的商店也出现在马索·德格里·阿尔比奇的日记里。

178 帕伦蒂，*Storia fiorentina,* ed. Marucci 1994—2005, II, 第 96—99 页。

179 拉布·哈特菲尔德的档案数据研究使我们对乔万尼的死亡日期有了清晰的认识，见 ASFi, CRSGF, 102 Santa Maria Novella, Appendice, 86, *ad datam*。乔万尼的葬礼于 1497 年 4 月 7 日举行，他的公共悼念活动于 4 月 19 日举办，见西蒙斯 1985 年博士论文，第 2 卷，注释 159、176。

180 美第奇纹章的移除可见帕伦蒂，*Storia fiorentina,* ed. Marucci 1994—2005, II, 第 106 页。费奇诺写给马努蒂乌斯的信件转引自斯特凡诺·帕格里亚罗利（Stefano Pagliaroli），《桑德罗·波提切利》，第 146—147 页 no.4.8（"nec in urbe nec in suburbiis habitare tuto possum ... Tres enim furie Florentiam iamdiu miseram assidue vexant, morbus pestilens et fames atque seditio"）。关于佛罗伦萨政府的危机可见 ASFi, Consulte e pratiche, registro 63, fols. 52r: "per cagione della peste potersi

con grandissima difficultà havere el Consiglio Maggiore" 69r: "Considerato e' nostri Magnifici et Excelsi Signori in quanti affanni et manifesti pericoli si truova la cictà vostra et le case del vostro dominio, et potere ogni dì venire in maggiori non facciendo e' rimedii convenienti per la peste, fame, guerra et pocha concordia et amore si vede tra cictadini, che ognuna di queste è per se potente a dare tribulatione grande alla Republica nostra ... " 另外可参见：丹尼斯·费查（Denis Fachard）, *Consulte e pratiche della Repubblica fiorentina, 1495—1497*, Geneva, 2002, 第491页和500页。

181 帕伦蒂, *Storia fiorentina*, ed. Marucci 1994—2005, II, 第117—118页。

182 同上 n9. 关于这场阴谋的发现和后果，可见帕斯夸莱·维拉利（Pasquale Villari）, *La storia di Girolamo Savonarola e de' suoi tempi*, 2 vols., Florence, 1859—61, 第二卷，第39—55页以及劳洛·马汀内斯（Lauro Martines）,《城市之火：萨伏那洛拉和文艺复兴佛罗伦萨的灵魂挣扎》(*Fire in the City: Savonarola and the Struggle for the Soul of Renaissance Florence*), Oxford-New York, 2006, 第175—200页。

183 帕伦蒂, *Storia fiorentina*, ed. Marucci 1994—2005, II, 121。

184 ASFi, Carte strozziane, Prima serie, 360, fols.10r—8v, Terza serie, 41, no. XIII, fols. 1r—3r. 关于诺弗里·托尔纳博尼的活动，见梅丽萨·布拉德 2008（Melissa M.Bullard）, 转引自大卫·彼得森（David S.Peterson）编,《佛罗伦萨和他处：文艺复兴意大利的文化、社会和政治》(*Florence and Beyond. Culture, Society and Politics in Renaissance Italy*), 2008, 第383—398页。

185 帕伦蒂, *Storia fiorentina*, ed. Marucci 1994—2005, II, 122—3, esp. 122: "Lorenzo Tornabuoni superbissimo si giudicava, e sendo di danari e parentado caldo, cedere ad alcuno non volea". Guicciardini *Storie fiorentine*, ed. Lugnani Scarano 1970, 165: "Da altro canto, tutti quegli che si erano pe' tempi passati scoperti inimici de' Medici, eccetti e' Nerli, avendo paura grande della ritornata loro, tutti quegli a chi piaceva el vivere populare e el presente governo, uniti in grandissimo numero volevano torre loro la vita. Di questi era facto capo Francesco Valori el quale, o perche si vedessi battezzato inimico a' Medici, o perche volessi mantenere el consiglio nel quale gli pareva essere capo della città, o come fu poi publica voce, per levarsi dinanzi Bernardo del Nero, uomo che solo era atto a essergli riscontro e a impedire la sua grandezza, vivamente gli perseguitava. E benche avessi dolore della morte di Lorenzo Tornabuoni e volentieri l'avessi voluto salvare, nondimeno considerando che Lorenzo aveva errato quasi più che niuno altro, e che salvando lui, bisognava salvare gli altri, poté tanto più in lui questa passione, che si era risoluto al tutto vederne la fine"（另外一方面，除了涅尔利家族，那些曾经公开宣称和美第奇家族为敌的人都十分害怕他们的回归，加之那些十分喜欢现有政府和当时生活状态的人，他们联手成为数量庞大的一群

人,他们都希望那些人被处死。弗朗切斯科·瓦洛里是这群人的领袖,他态度强硬地对抗被捕的那些人,其原因可能是他是美第奇家族最著名的敌对者,或者是他希望能够维持对城市议会的统治,抑或如之后的传言所说的,因为他希望摆脱博尔纳尔多·德尔·内罗,后者是唯一能够反对他并阻挡他掌权的。尽管他对洛伦佐·托尔纳博尼的死表达了哀悼,说本希望后者能得到宽恕,然而他却认为洛伦佐其实比其他的犯人罪行更重,如果洛伦佐都能得到宽恕和赦免,那么其他人必然也可以,因此他下定决心一定要置他们于死地。)

186 梅塞尔·路易吉·迪·菲利普·托尔纳博尼被描述为一个"冷静和平和的男人",可见帕伦蒂, *Storia fiorentina,* ed. Marucci 1994—2005, II, n5。

187 这个审讯的法律影响可见劳洛·马汀内斯(Lauro Martines),《文艺复兴佛罗伦萨的律师和治国之道》(*Lawyers and Statecraft in Renaissance Florence*),Princeton, N.J., 1968, 442 ff。

188 ASFi, Consulte e pratiche , registro 63, fols. 83r—7v: 84v—5r (21August); cf. *Consulte e pratiche* 2002, 509—14, esp. 511—2 ("sto tucto stupefacto che sono assai maggior et più pericolosi nimici quel li che sono dentro che quegli di fuori")。

189 阿德里安·马里奥(Adriana Mauriello)、伊奥柯普·皮蒂(Iacopo Pitti), *Istoria fiorentina,* Naples, 2005, 64—6 "A che effetto, dunche, hanno le Signorie Vostre richiamato qui questi tanti cittadini, questi che, quattro dì sono, tanto liberamente, ad uno ad uno, fecero in publica forma rogare la mente loro, contro di quei macchinatori di novità, suversori della patria, distruttori della libertà? E che altro importa non li levare subitamente dal mondo che richiamare di nuovo publicamente il tiranno? IL quale di già e preparato per ritornare con la forza. Non veggono elleno la disposizione di tanti uomini buoni? Non odono elleno il grido universale, geloso della giustizia e della sua salute? Non scorgono elleno il soprastante pericolo nel differire? Ricordinsi che il popolo di Firenze in questo seggio supremo le ha collocate per guardia e sicurtà sua: in loro ha confidato il gran publico bene; lo quale se le Signorie Vostre, per rispetto di sì perfidi nemici, trascureranno, non manca, non manca, sienne pur certe, chi abbracci prontamente causa tanto giusta, tanto santa, con danno di chiunque ne contrasti!"

190 圭恰迪尼, *Storie fiorentine,* ed. Lugnani Scarano 1970 , 166 : " molti, inanimiti, cominciorono a svillaneggiare e minacciare la signoria; fra' quali Carlo Strozzi prese pella veste Piero Guicciardini e minacciollo di gittare a terra dalle finestre"(许多人被怂恿辱骂和威胁执政团;Carlo Strozzi 抓住皮耶罗·圭恰迪尼的长袍威胁将他推出窗外,阿德里安·马里奥(Adriana Mauriello)、伊奥柯普·皮蒂(Iacopo Pitti), *Istoria fiorentina,* Naples, 2005, 第 65 页。

191 帕伦蒂（Storia fiorentina）*Storia fiorentina*, ed. Marucci 1994—2005, II, 124: "Solo prima la famiglia de' Pucci e Tornabuoni in favore de' loro prigioni la Signoria a pregare andorono: moveva compassione uno figliolo tenero d'eta di Lorenzo Torna-buoni, il quale , bene amaestrato, grazia li conciliava"。

192 兰杜奇, *Diario*, ed. Del Badia 1883, 157 (" E feciogli morire la notte medesima, che non fu sanza lacrime dì me, quando vidi passare a' Tornaquinci , in una bara, quel giovanetto Lorenzo , inanzi dì poco")；见帕伦蒂 *Storia fiorentina* (ed. Marucci 1994—2005, II , 124), 另外见乔万尼·卡姆比 1785—1786（Giovanni Cambi）, *Istorie* , 4 vols.,Florence, 1785—1786。II [XXI],109: "furono dicapitati l'ottava di S. Maria mez[z]aghosto drento alla porta del Capitano, colla porta ser[r]ata, circha a ore 7. di notte, addì 22 d'aghosto 1497"。关于洛伦佐的葬礼，见 ASFi, Grascia, 190 [5] (1457—1506), fol. 286r, 阿里森·卢克斯（Alison Luchs）,《圣弗雷迪亚诺堂——佛罗伦萨文艺复兴的一座西多会教堂》(*Cestello. A Cistercian Church of the Florentine Renaissance*), New York—London, 1977, 第 160 页, 注释 16。

193 BML, Plut. 41.33, fol. 8ov (formerly 75v): "Dello Accolti per la morte di Lorenzo | Tornabuoni | Io che gia fu' thesor della natura / con man legate scinto et scalzo vegnio / ad porre el g[i]ovin collo al duro legnio / et ricever vil pagha [paglia] in sepultura. /Pigli exemplo da me chi s'assicura / in potentia mortal, fortuna o regnio, / ché spesso viene al mondo, al cielo ad sdegnio / chi la felicità sua non misura. / Et tu che levi ad me gemme et thesauro, / la consorte, e figl[i]uoli, la vita mesta, / ché più pio troverrei un turco, un mauro, / fammi una gratia almen turba molesta: / ad colei cui tanto amo in piacto d'auro / fa' presentare la mie tagliata testa"。这段文字由"豪华者"洛伦佐收录在一个主要是世俗诗歌的古抄本里，并配以波提切利风格最精美优雅的素描画。关于贝尔纳多·阿科尔蒂（Bernardo Accolti），可见莉莉娅·曼托瓦尼（Lilia Mantovani）, " Accolti, Bernardo, detto l' Unico Aretino" , in *Dizionario Biografico degli Italiani*, I, Rome, 1960；阿尔曼多·维尔德（Armando F .Verde）, Lo Studio fiorentino, 1473—1503. Ricerche e documenti, 5 vols., Florence, 1973—94, 第 180 页；洛斐拉·伊安努勒（Raffaella Ianuale）, " Per l'edizione delle *Rime* di Bernardo Accolti detto l' Unico Aretino" , *Filologia e critica*, 18 (1993), 第 153—174 页；玛利亚·皮亚·姆西尼·萨奇（Maria Pia Mussini Sacchi）, " Le ottave epigrammatiche di Bernardo Accolti nel ms. Rossiano 680. Per la storia dell' epigramma in volgare tra Quattro e Cinquecento" , *Interpres*, 15(1995—96), 233ff。我们知道他曾给皮耶罗·美第奇 200 佛罗林帮助他重回佛罗伦萨夺权。

194 奥勒留·卡姆比尼乌斯，可见奥勒留·卡姆比尼乌斯 1965 (C.Aurelius Cambinius), *Opusculum elegiarum*, 引自 J.F.C.Richards,《奥勒留·卡姆比尼乌斯的诗歌》,

Studies in the Renaissance, 12(1965), 103—5 "Iuppiter omnipotens ex alto ridet Olympo, / si plus quam satis est quem trepidare videt"; "Difficile insanis nihil est mortalibus usquam / ... Vivite securi, dum pia fata sinunt. // lmmanes peragunt subito data pensa sorores / et coeptum nulli Parca revolvit opus. // Festinat cursu rapidissima vita citato, / nescia momento frena tenere brevi. // Obvia sed rapidis mortales pectora fatis / sponte ferunt, dirum nec Phlegethonta timent"。

195 同上："Vertite propositum, rapidae ne occurrite morti"; "magnum est / vita decus, summum vivere posse bonum // ... Vivendum recte solo virtutis amore / turpibus eiectis corde cupidinibus"; "Pallida mors aequo passim pede regia pulsat / atria, plebeias ruricolasque domos. // Socraticis debent ornari pectora curis / et sana vitam ducere lege decet. // Ad Styga vel tenebras numquam ruit inclyta virtus; / alta petens, humili nescia stare loco. // Magnanimi, revocate animos et vivite fortes;/ sic vos Lethaeas effugietis aquas // et cum fatalis fulgebit Lucifer horae, / pervigil ad superos gloria pandet iter"。

尾声

196 关于伊奥柯普·詹菲利阿齐的放逐，可见兰杜奇 *Diario*, ed. Del Badia 1883, 157。

197 佛罗伦萨法律中对未成年儿童的条款可见 *Statuta Populi et Communis Florentiae, publica auctoritate collecta, castigata et praeposita Anno Salutis MCCCCXV*, 3 vols., Freiburg, n.d, 1777—83, I, 第 206 页，弗兰切斯卡·莫兰迪尼（Francesca Morandini），"Statuti e Ordinamenti dell'Ufficio dei Pupilli et Adulti nel periodo della Repubblica Fiorentina (1388—1534)"，*Archivio storico italiano*, 113(1955)，之前已经提及家具的明细，见ASFi, Pupilli, filza 181, fols. 141r ff. 关于朱利安诺·迪·菲利普·托尔纳博尼以及他和乔万尼·迪·弗朗切斯科的关系，可见西蒙斯1985年博士论文，第1卷，第137页，Verde 1973—94, III/I, 554—5, 575—7。

198 ASFi, Carte strozziane, Seconda serie, 124, fols. 76v—7v: "Sunto dello stato della e-redità di Lorenzo di Giovanni Tornabuoni ... | Una gioia impendente 400 | L'offizio del Vescovo di Volterra 1500 | La chasa di Firenze 5000 | La chasa di Neri e di Giovanni suo fratello | e la drieto colla stalla: in tutto chase 3 | 1000 | El Chiasso [Macerelli] co' 3 poderi 4000 | E beni dell'Antella sanza l'obrigho 3000 | Più masserizie 2500 | Gioie e altre frasche 1000 | El Tanino 3000 | Le Brache 3000 | Ragionasi al suo conto la ragione di Lorenzo 4000 | Somma tutto il dare 40.242 ... "

199 洛伦佐充公财产处理的困难可见 see ASFi, Carte strozziane, Prima serie, 360, fols. 10r—8v (1497年8月17日决议) and Terza serie, 41, no. XIII, fols. 1r—3r, 7r—9v (债权方文件) andASFi, Capitani di Parte Guelfa, Numeri rossi, 79, fols. 95, LXV (1500)。

200 转让在 1542 年 11 月生效，见 ASFi, NA, 16323, fols. 22or ff, 所有家具都随房屋一起出售："Tutte le panche, tavole ... chassoni, forzieri di ogni sorte, banche, cornici, cornicioni, un tondo di Nostra Donna nella chamera principale ... " (fol. 222r); 最后提到的作品无疑是基尔兰达约的《三博士来拜》。托尔纳博尼府邸的新主人洛伦佐·里多尔非是皮耶罗·里多尔非与"豪华者"洛伦佐的女儿——孔特西纳·美第奇的儿子。1534 年的时候，府邸依然是莱奥纳多·迪·洛伦佐·托尔纳博尼的资产：see ASFi, Decima Granducale, 3623, fols. 365v—7v。房产的售卖是他的儿子雷内托完成的。拍卖契据上显示 1542 年吉内瓦拉依然生活在这一居所中："In qua ad presens habitat domina Ginevra relicta quondam dicti Laurentii de Tornabonis ... "。

201 ASFi, CRSGF, 102, Santa Maria Novella, Appendice, 21, fols. 5v (Messer Luigi di Filippo di Filippo pays for "torchi, falchole e candele per lle messe di detto Lorenzo e pel mortorio"，参考西蒙斯 1985 年博士论文，第 2 卷，第 113 页，注释 166. 关于乔万尼诺的捐赠，同上，第二卷，第 120 页，注释 206。

202 兰杜奇，*Diario,* ed. Del Badia 1883, 160—1。

203 Ibid., 178: "e in poche ore furono arsi, in modo che cascava loro le gambe e braccia a poco a poco ... e attizzando sopra detti corpi, feciono consumare ogni cosa e ogni reliquia: dipoi feciono venire carrette e portare ad Arno ogni minima polvere,acciò non fussi trovato di loro niente ... E non di meno fu chi riprese di quei carboni eh'andavano a galla, tanta fede era in alcuni buone genti; ma molto segretamente e anche con paura ... " 关于萨伏那洛拉的命运，可见劳洛·马汀内斯（Lauro Martines），《城市之火：萨伏那洛拉和文艺复兴佛罗伦萨的灵魂挣扎》(*Fire in the City: Savonarola and the Struggle for the Soul of Renaissance Florence*), Oxford— New York, 2006，201 ff。

204 帕伦蒂，*Storia fiorentina,* ed. Marucci 1994—2005, II, 163—5。

205 兰杜奇，*Diario,* ed. Del Badia 1883, 190。

206 Ibid., 265.

207 马基雅维利（Machiavelli），*Il Principe,* Chapter XXV ("Quantum fortuna in rebus humanis possit, et quomodo illi sit occurrendum"), ed. Vivanti 1997, 189: "meglio essere impetuoso che respettivo: perché la fortuna è donna ed é necessario, volendola tenere sotto, batterla e urtarla". See also Chapter XVIII ("Quomodo fides a principibus sit servanda"), ibid., 16r "Sendo dunque necessitato uno principe sapere bene usare la bestia, debbe di quelle pigliare la golpe ed il lione : perché el lione non si difende da' lacci, la golpe non si difende da' lupi; bisogna adunque essere golpe a conoscere e' lacci, e lione a sbigottire e' lupi"（因此，一个王子必须有必要知道如何控制野兽，他应该选一只狐狸和一头狮子；狮子需要保持警惕以免掉入陷阱，

而狐狸必须在狼群中保护自己;因此需要一只狐狸来认清陷阱,同时需要一头狮子来对抗群狼。)1479 年,还是孩子的皮耶罗就曾写信给父亲:"坚强而勇敢的人并不善于阴谋诡计,而更愿意在公开的斗争中出手。我们信任您,因为我们知道除了您的善良和勇猛之外,您始终铭记祖先为我们留下的遗产以及我们曾遭受的伤害和暴行。"见珍妮·罗斯(Janet Ross)编译,《从他们的书信中窥见早期美第奇的生活》(*Lives of the Early Medici as Told in Their Correspondence*), London, 1910, 第 220 页。

208 关于列奥十世当选教皇后对佛罗伦萨艺术创作的影响,见 *L'officina della maniera* 1996, 191—236;关于之前的那一段岁月,同上 71—165。

209 关于乔万尼诺 1519 年 10 月 29 日当选为执政团成员、1520 年 12 月 12 日入选十二人成员(Dodici Buonomini)以及 1525 年 10 月 29 日再次当选执政团成员,可见 http://www.stg.brown.edu/projects/tratte。关于乔万尼诺为外交官在教皇宫廷的研究可见 ASV, A.A. Armadio I, xviii, 2574。乔万尼诺·迪·洛伦佐·托尔纳博尼逝于 1532 年 3 月 25 日,之后被葬在新圣母大殿,见 ASFi, Grascia, 191 [6] (1506—60), fol, 44T "Giovanni Tornabuoni riposto in Santa Maria Novel[l]a mori 25 detto"。

致谢

鉴于他们的建议和帮助，我在此一并向他们表达诚挚的感谢，感谢斯塔法诺·巴达萨里、苏珊·德·比尔、泽维尔·凡·班纳贝克、安东·波什洛、阿提略·波特嘉、阿里森·布朗、沃尔夫戈·布尔斯特、伊萨贝拉·夏柏、劳拉·德·安吉利斯、马瑞克·凡·杜尔、托尼·德隆克斯、洛伦佐法布里、蒂诺·弗雷斯科巴尔迪、爱德华·格拉斯曼、皮耶罗·圭恰迪尼、伍尔特·汉尼葛夫、拉布·哈特菲尔德、让·德容、约斯特·科泽尔、布拉姆·坎布尔、迈克尔·科瓦克斯泰因、詹尼斯·马尔凯、博尔特·梅耶尔、保罗·纽文豪森、路德文·帕尔德库珀、卡劳迪奥·鲍里尼、布兰达·普莱尔、迈克尔·洛克、卢多维克·塞布雷冈迪、帕特里夏·西蒙斯、让·凡·斯曼、琳达·凡·斯曼·奥斯登、吉列尔莫·索拉纳、马可·斯帕拉扎尼、克劳迪娅·特里波迪。

参考书目

Acidini Luchinat 2001 = Cristina Acidini Luchinat, *Botticelli. Allegorie mitologiche*, Milan, 2001.
Aggházy 1978 = Maria G. Aggházy, 'Problemi nuovi relativi a un monumento sepolcrale del Verrocchio', *Acta historiae artium Academiae Scientiarum Hungaricae*, 24 (1978), 159–66.
Alberti, *De pictura*, ed. Grayson 1972 = Leon Battista Alberti [1404–72], *De pictura*, in id., *On Painting and On Sculpture. The Latin Texts of "De pictura" and "De statua"*, edited with translations, introduction and notes by Cecil Grayson, London, 1972; Latin and vernacular texts in id., *Opere volgari. III*, edited by Cecil Grayson, Bari, 1973.
Alberti, *De re aedificatoria*, ed. Orlandi–Portoghesi 1966 = Leon Battista Alberti, *L'architettura (De re aedificatoria)*, Latin text edited and translated into Italian by Giovanni Orlandi, introduction and notes by Paolo Portoghesi, 2 vols., Milan, 1966.
Alighieri, *Convivio*, ed. Busnelli–Vandelli 1954 = Dante Alighieri, *Il Convivio*, edited by Giovanni Busnelli and Giovanni Vandelli, with an introduction by Michele Barbi, 2nd edition, 2 vols., Florence, 1954 (1st edition Florence, 1934); English translation by Richard H. Lansing, New York, 1990.
Ammirato, *Delle famiglie nobili fiorentine*, ed. 1615 = Scipione Ammirato [1531–1601], *Delle famiglie nobili fiorentine*, part I [published posthumously by Scipione Ammirato the Younger], Florence, 1615.
Apollonius of Rhodes, *Argonautica* = Apollonius of Rhodes [3rd century BC], *Argonautica*, critical edition by Hermann Fränkel, Oxford, 1961; English translation by Robert C. Seaton, London–New York, 1912.
L'architettura di Lorenzo 1992 = *L'architettura di Lorenzo il Magnifico*, exhibition catalogue (Florence, Spedale degli Innocenti, 1992), edited by Gabriele Morolli, Cristina Acidini Luchinat, Luciano Marchetti, Cinisello Balsamo, 1992.
Arrighi 1990 = Vanna Arrighi, 'Del Nero, Bernardo', in *Dizionario Biografico degli Italiani*, XXVIII, Rome, 1990, 170–3.
Arrighi 2000 = Vanna Arrighi, 'Gianfigliazzi, Bongianni', in *Dizionario Biografico degli Italiani*, LIV, Rome, 2000, 344–7.
Art and Love 2008 = *Art and Love in Renaissance Italy*, exhibition catalogue (New York, Metropolitan Museum of Art, 2008–9; Fort Worth, Tex., Kimbell Art Museum, 2009), edited by Andrea Bayer, New York, 2008.
Baldassarri 2007 = Stefano U. Baldassarri, 'Amplificazioni retoriche nelle versioni di un best-seller umanistico: il *De nobilitate* di Buonaccorso da Montemagno', *Journal of Italian Translation*, 2/2 (2007), 9–35.

Baldassarri 2007 = Stefano U. Baldassarri, 'Amplificazioni retoriche nelle versioni di un best-seller umanistico: il *De nobilitate* di Buonaccorso da Montemagno', *Journal of Italian Translation*, 2/2 (2007), 9–35.

Baldassarri–Saiber 2000 = Stefano U. Baldassarri, Arielle Saiber, 'Introduction', in *Images of Quattrocento Florence. Selected Writings in Literature, History and Art*, edited by Stefano U. Baldassarri and Arielle Saiber, New Haven, Conn., 2000, XVII–XL.

Bargellini 1972 = Piero Bargellini, *I Buonomini di San Martino*, Florence, 1972.

Bartoli 1999 = Roberta Bartoli, *Biagio d'Antonio*, Milan, 1999.

Bartolomeo di Giovanni 2004 = *Bartolomeo di Giovanni, collaboratore di Ghirlandaio e Botticelli/Bartolomeo di Giovanni, Associate of Ghirlandaio and Botticelli*, exhibition catalogue (Florence, Museo di San Marco, 2004), edited by Nicoletta Pons, [Italian/English], Florence, 2004.

Baxandall 1972 = Michael Baxandall, *Painting and Experience in Fifteenth-Century Italy. A Primer in the Social History of Pictorial Style*, Oxford, 1972.

Bertelli 1972 = Sergio Bertelli, 'Machiavelli e la politica estera fiorentina', in *Studies on Machiavelli*, [papers presented at a seminar held at Villa I Tatti in Florence, September 1969)], edited by Myron P. Gilmore, Florence, 1972, 29–72.

Bessi 1992 = Rossella Bessi, 'Lo spettacolo e la scrittura', in *Le Tems revient* 1992, 103–17.

Bocchi 1592 = Francesco Bocchi, *Opera ... sopra l'imagine miracolosa della Santissima Nunziata di Fiorenza*, Florence, [Michelangelo Sermartelli], 1592.

Bodar 1991 = Antoine Bodar, 'Aby Warburg en André Jolles, een Florentijnse vriendschap', *Nexus*, 1 (1991), 5–18.

Borsook–Offerhaus 1981 = Eve Borsook, Johannes Offerhaus, *Francesco Sassetti and Ghirlandaio at Santa Trinita, Florence. History and Legend in a Renaissance Chapel*, Doornspijk, 1981.

Boskovits–Brown 2003 = Miklós Boskovits, David Alan Brown, *National Gallery of Art, Washington. Italian Paintings of the Fifteenth Century*, with Robert Echols et al., Washington, 2003.

Brieger–Meiss–Singleton 1969 = Peter H. Brieger, Millard Meiss, Charles S. Singleton, *Illuminated Manuscripts of the Divine Comedy*, 2 vols., Princeton, N.J., 1969.

Brown 1992 = Alison Brown, 'Public and Private Interest: Lorenzo, the Monte and the Seventeen Reformers', in *Lorenzo de' Medici* 1992, 103–65.

Brown 1994 = Alison Brown, 'Lorenzo and Public Opinion in Florence. The Problem of Opposition', in *Lorenzo il Magnifico* 1994, 61–85.

Brown 2002 = Alison Brown, 'Lorenzo de' Medici's New Men and Their Mores. The Changing Lifestyle of Quattrocento Florence', *Renaissance Studies*, 16/2 (2002), 113–42.

Bruni, *Laudatio Florentine urbis* = Leonardo Bruni [1370–1444], *Laudatio Florentine urbis*, vernacular translation by Lazaro da Padova with the title *Panegirico della città di Firenze*, Florence, 1974; critical edition by Stefano U. Baldassarri, Florence, 2000.

Bullard, 'Fortuna' 1994 = Melissa M. Bullard, 'Fortuna della banca medicea a Roma nel tardo Quattrocento', in *Roma capitale (1447-1527)*, proceedings of the IV symposium of the Centro Studi sulla Civiltà del Tardo Medioevo (San Miniato, 27–31 October 1992), edited by Sergio Gensini, Pisa, 1994, 235–51.

Bullard, 'Heroes' 1994 = Melissa M. Bullard, 'Heroes and Their Workshops. Medici Patronage and the Problem of Shared Agency', *The Journal of Medieval and Renaissance Studies*, 24 (1994), 179–98.

Bullard 2008 = Melissa M. Bullard, '"Hammering away at the Pope": Nofri Tornabuoni, Lorenzo de' Medici's Agent and Collaborator in Rome', in *Florence and Beyond. Culture, Society and Politics in Renaissance Italy. Essays in Honour of John M. Najemy*, edited by David S. Peterson, with Daniel E. Bornstein, Toronto, 2008, 383–98.

Burchiello, *Sonetti*, ed. Zaccarello 2004 = Burchiello [Domenico di Giovanni; 1404–49], *I sonetti*, edited by Michelangelo Zaccarello, Turin, 2004.
Burke 2004 = Jill Burke, *Changing Patrons. Social Identity and the Visual Arts in Renaissance Florence*, University Park, Pa., 2004.
Buser 1979 = Benjamin Buser, *Die Beziehungen der Mediceer zu Frankreich während der Jahre 1434-1494 in ihrem Zusammenhang mit den allgemeinen Verhältnissen Italiens*, Leipzig, 1879.
Butterfield 1997 = Andrew Butterfield, *The Sculptures of Andrea del Verrocchio*, New Haven, Conn.–London, 1997.
Butters 1992 = Humfrey Butters, 'Florence, Milan and the Barons' War (1485–1486)', in *Lorenzo de' Medici* 1992, 281–308.
Cadogan 2000 = Jeanne K. Cadogan, *Domenico Ghirlandaio, Artist and Artisan*, New Haven, Conn.–London, 2000.
Caglioti 1995 = Francesco Caglioti, 'Donatello, i Medici e Gentile de' Becchi: un po' d'ordine intorno alla *Giuditta* (e al *David*) di Via Larga. III', *Prospettiva*, no. 80 (1995), 15–58.
Caglioti 2000 = Francesco Caglioti, *Donatello e i Medici. Storia del "David" e della "Giuditta"*, 2 vols., Florence, 2000.
Callmann 1974 = Ellen Callmann, *Apollonio di Giovanni*, Oxford, 1974.
Calvesi 1980 = Maurizio Calvesi, *Il sogno di Polifilo prenestino*, Rome, 1980.
Cambi, *Istorie*, ed. 1785–6 = Giovanni Cambi [1458–1535], *Istorie*, edited and supplemented with ancient documents by Ildefonso di San Luigi, 4 vols., Florence, 1785–6 (*Delizie degli eruditi toscani*, XX–XXIII).
Cambini, ed. Richards 1965 = C. Aurelius Cambinius [? Cambini; 15th century], *Opusculum elegiarum*, in J.F.C. Richards, 'The Poems of C. Aurelius Cambinius', *Studies in the Renaissance*, 12 (1965), 73–109.
Campbell 2007 = Caroline Campbell, 'Lorenzo Tornabuoni's History of Jason and Medea Series. Chivalry and Classicism in 1480s Florence', *Renaissance Studies*, 21 (2007), 1–19.
Capponi 1842 = Gino Capponi, 'Nota al Documento III (Convenzione della Repubblica Fiorentina con Carlo VIII, 25 Novembre 1494', *Archivio storico italiano*, I (1842), 348–61 [for the *Capitoli fatti dalla città di Firenze col re Carlo VIII, a dì 25 di Novembre del 1494*, see ibid., 362–75].
Carl 1983 = Doris Carl, 'Documenti inediti su Maso Finiguerra e la sua famiglia', *Annali della Scuola Normale Superiore di Pisa. Classe di Lettere e Filosofia*, 3rd series, 13 (1983), 507–44.
Castellani, *Ricordanze*, ed. Ciappelli 1992–5 = Francesco Castellani [1418–94], *Ricordanze*, edited by Giovanni Ciappelli, 2 vols., Florence, 1992–5.
Cecchi 1990 = Alessandro Cecchi, 'Percorso di Baccio d'Agnolo legnaiuolo e architetto fiorentino. I. Dagli esordi al Palazzo Borgherini', *Antichità viva*, 29/1 (1990), 31–46.
Cecchi 2005 = Alessandro Cecchi, *Botticelli*, Milan, 2005.
Cesarini Martinelli 1992 = Lucia Cesarini Martinelli, 'Grammatiche greche e bizantine nello scrittoio del Poliziano', in *Dotti bizantini* 1992, 257–90.
Cesarini Martinelli 1996 = Lucia Cesarini Martinelli, 'Poliziano professore allo Studio fiorentino', in *La Toscana* 1996, II, 463–81.
Chambers 1992 = David S. Chambers, *A Renaissance Cardinal and His Wordly Goods. The Will and Inventory of Francesco Gonzaga (1444–1483)*, London, 1992.
Chastel 1959 = André Chastel, *Art et humanisme à Florence au temps de Laurent le Magnifique. Études sur la Renaissance et l'humanisme platonicien*, Paris, 1959.
Christianity and the Renaissance 1990 = *Christianity and the Renaissance. Image and Religious Imagination in the Quattrocento*, edited by Timothy Verdon and John Henderson, Syracuse, N.Y., 1990.
Ciappelli 1995 = Giovanni Ciappelli, *Una famiglia e le sue ricordanze. I Castellani di Firenze nel Tre-*

Quattrocento, Florence, [1995].

Ciardi Duprè Dal Poggetto 1977 = Maria Grazia Ciardi Duprè Dal Poggetto, 'Considerazioni su Antonio di Niccolò e su di un offiziolo fiorentino', in *Per Maria Cionini Visani. Scritti di amici*, Turin, 1977, 33–7.

Le collezioni medicee 1999 = *Le collezioni medicee nel 1495. Deliberazioni degli Ufficiali dei ribelli*, edited by Outi Merisalo, Florence, 1999.

Condivi 1553 = Ascanio Condivi, *Vita di Michelagnolo Buonarroti*, Rome, Antonio Blado, 1553; edited by Giovanni Nencioni, with essays by Michael Hirst and Caroline Elam, Florence, 1998.

Consorterie politiche 1992 = *Consorterie politiche e mutamenti istituzionali in età laurenziana*, exhibition catalogue (Florence, Archivio di Stato, 1992), edited by Maria Augusta Morelli Timpanaro, Rosalia Manno Tolu, Paolo Viti, Cinisello Balsamo, 1992.

Consulte e pratiche 2002 = *Consulte e pratiche della Repubblica fiorentina, 1495-1497*, edited by Denis Fachard, Geneva, 2002.

Conti 1882 = Cosimo Conti, 'Découverte de deux fresques de Sandro Botticelli', *L'Art*, 27 (1881), 86–7; 28 (1882), 59–60.

Costa 1972 = Gustavo Costa, *La leggenda dei secoli d'oro nella letteratura italiana*, Bari, 1972.

Dacos 1962 = Nicole Dacos, 'Ghirlandaio et l'antique', *Bulletin de l'Institut Historique Belge de Rome*, 34 (1962), 419–55.

Danti 1990 = Cristina Danti, 'Osservazioni sugli affreschi di Domenico Ghirlandaio nella chiesa di Santa Maria Novella in Firenze. I. Tecnica esecutiva e organizzazione del lavoro', in *Le pitture murali* 1990, 39–52.

Däubler-Hauschke 2003 = Claudia Däubler-Hauschke, *Geburt und Memoria. Zum italienischen Bildtyp der "deschi da parto"*, Munich, 2003.

De Carli 1997 = Cecilia De Carli, *I deschi da parto e la pittura del primo Rinascimento toscano*, Turin, 1997.

De la Mare 1985 = Albinia de la Mare, 'New Research on Humanistic Scribes in Florence', in *Miniatura fiorentina* 1985, I, 393–600.

De la Mare–Fera 1998 = Albinia de la Mare, Vincenzo Fera, 'Un Marziale corretto dal Poliziano', in *Agnolo Poliziano poeta, scrittore, filologo*, proceedings of the international symposium (Montepulciano, 3–6 November 1994), edited by Vincenzo Fera and Mario Martelli, Florence, 1998, 295–321.

De Robertis 1974 = Domenico De Robertis, 'Antonio Manetti copista', in *Tra latino e volgare. Per Carlo Dionisotti*, edited by Gabriella Bernardoni Trezzini et al., 2 vols., Padua, 1974, II, 367–409.

Dei, *Cronica*, ed. Barducci 1985 = Benedetto Dei [1418–92], *La cronica dall'anno 1400 all'anno 1500*, edited by Roberto Barducci, preface by Anthony Molho, Florence, 1985.

Dei, *Memorie* = Benedetto Dei, *Memorie*, MS, Florence, Biblioteca Riccardiana, 1853.

Della Torre 1902 = Arnaldo Della Torre, *Storia dell'Accademia Platonica di Firenze*, Florence, 1902.

Dempsey 1992 = Charles Dempsey, *The Portrayal of Love. Botticelli's "Primavera" and Humanist Culture at the Time of Lorenzo the Magnificent*, Princeton, N.J., 1992.

Denis, *Journal*, ed. 1957 = Maurice Denis [1870–1943], *Journal. I. 1884-1904*, Paris, 1957.

Di Domenico 1997 = Adriana Di Domenico, 'L'offiziolo riconsiderato: Antonio di Niccolò allievo di Bartolomeo Varnucci?', *Rara volumina*, 4/2 (1997), 19–28.

Domenico Ghirlandaio 1996 = *Domenico Ghirlandaio, 1449-1494*, proceedings of the international symposium (Florence, 16–8 October 1994), edited by Wolfram Prinz and Max Seidel, Florence, 1996.

Dotti bizantini 1992 = *Dotti bizantini e libri greci nell'Italia del secolo XV*, proceedings of the inter-

national symposium (Trent, 22–3 October 1990), edited by Mariarosa Cortesi and Enrico V. Maltese, Naples, 1992.
Duits 2008 = Rembrandt Duits, *Gold Brocade and Renaissance Painting. A Study in Material Culture*, London, 2008.
Dumon 1977 = Georges Dumon, *Les Albizzi. Histoire et généalogie d'une famille à Florence et en Provence du onzième siècle à nos jours*, [Cassis], 1977.
Elam 1988 = Caroline Elam, 'Art and Diplomacy in Renaissance Florence', *RSA Journal*, 136 (1988), 813–25.
Elam 1989 = Caroline Elam, 'Palazzo Strozzi nel contesto urbano', in *Palazzo Strozzi, metà millennio: 1489-1989*, proceedings of the symposium (Florence, 3–6 July 1989), edited by Daniela Lamberini, Rome, 1989, 183–94.
Enciclopedia dantesca 1984 = *Enciclopedia dantesca*, 2nd revised edition, 6 vols., Rome, 1984.
Ephrussi 1882 = Charles Ephrussi, 'Les deux fresques du Musée du Louvre attribuées à Sandro Botticelli', *Gazette des Beaux-Arts*, 25 (1882), 475–83.
Ettlinger 1965 = Leopold D. Ettlinger, *The Sistine Chapel before Michelangelo: Religious Imagery and Papal Primacy*, Oxford, 1965.
Ettlinger 1976 = Helen S. Ettlinger, 'The Portraits in Botticelli's Villa Lemmi Frescoes', *Mitteilungen des Kunsthistorischen Institutes in Florenz*, 20 (1976), 404–7.
Fabbri 1991 = Lorenzo Fabbri, *Alleanza matrimoniale e patriziato nella Firenze del '400. Studio sulla famiglia Strozzi*, Florence, 1991.
Fabroni 1784 = Angelo Fabroni, *Laurentii Medicis Magnifici vita*, 2 vols., Pisa, 1784.
Fahy 1984 = Everett Fahy, 'The Tornabuoni–Albizzi Panels', in *Scritti di storia dell'arte in onore di Federico Zeri*, edited by Mauro Natale, 2 vols., Milan, 1984, I, 233–47.
Fahy 2008 = Everett Fahy, 'The Marriage Portrait in the Renaissance, or Some Women Named Ginevra', in *Art and Love* 2008, 17–28.
Faivre 1990 = Antoine Faivre, *Toison d'or et alchimie*, Milan, 1990.
Fantuzzi 1992 = Marco Fantuzzi, 'La coscienza del *medium* tipografico negli editori greci di classici dagli esordi della stampa alla morte di Kalliergès', in *Dotti bizantini* 1992, 37–60.
The Fifteenth-Century Frescoes 2003 = *The Fifteenth-Century Frescoes in the Sistine Chapel*, texts by Jorge María Mejía et al., edited by Francesco Buranelli and Allen Duston, Vatican City, 2003.
Filarete–Manfidi, ed. Trexler 1978 = Francesco Filarete, Angelo Manfidi, *Ceremonie notate in tempi di F. Filarethe heraldo*, MS, ASFi, Carte di corredo, 10; edited by Richard C. Trexler in *The Libro Cerimoniale of the Florentine Republic*, Geneva, 1978.
Firenze e il Concilio 1994 = *Firenze e il Concilio del 1439*, [proceedings of the symposium (Florence, 29 November–2 December 1989)], edited by Paolo Viti, 2 vols., Florence, 1994.
Fité i Llevot 1993 = Francesc Fité i Llevot, 'Jàson i Medea, un cicle iconogràfic de la llegenda troiana a l'arqueta de Sant Sever de la Catedral de Barcelona', *D'Art*, no. 19 (1993), 169–86.
Flaten 2003 = Arne Robert Flaten, 'Portrait Medals and Assembly-Line Art in Late Quattrocento Florence', in *The Art Market in Italy, 15th–17th Centuries*, edited by Marcello Fantoni, Louisa C. Matthew, Sara F. Matthews-Grieco, Modena, 2003, 127–39.
Forlani 1960 = Anna Forlani, 'Agolanti, Alessandro (Sandro)', in *Dizionario Biografico degli Italiani*, I, Rome, 1960, 452–3.
Fusco–Corti 2006 = Laurie S. Fusco, Gino Corti, *Lorenzo de' Medici, Collector and Antiquarian*, Cambridge, 2006.
A. Gaddi–F. Gaddi, *Priorista*, ed. 1853 = *Sulla cacciata di Piero de' Medici, e la venuta di Carlo VIII in Firenze*, excerpt from the *Priorista* by Agnolo Gaddi and Francesco Gaddi, *Archivio storico italiano*, 4 (1853) [*Vite di illustri italiani inedite o rare*, II], 41–9.

Galleni 1998 = Rodolfo Galleni, 'Riflessi dell'opera di Michelozzo nell'architettura civile fiorentina della seconda metà del Cinquecento', in *Michelozzo scultore e architetto (1369-1472)*, proceedings of the symposium (Florence, 2-5 October 1996), edited by Gabriele Morolli, Florence, 1998, 315-23.

Geiger 1996 = Gail L. Geiger, *Filippino Lippi's Carafa Chapel. Renaissance Art in Rome*, Kirksville, Mo., 1996.

Gilbert 1957 = Felix Gilbert, 'Florentine Political Assumptions in the Period of Savonarola and Soderini', *Journal of the Warburg and Courtauld Institutes*, 20 (1957), 187-214.

Gilbert 1965 = Felix Gilbert, *Machiavelli and Guicciardini. Politics and History in Early Sixteenth-Century Florence*, Princeton, N.J., 1965.

Gilbert 1977 = Creighton E. Gilbert, 'Peintres et menuisiers au début de la Renaissance en Italie', *Revue de l'art*, 37 (1977), 9-28.

Gilbert 1994 = Creighton E. Gilbert, 'A New Sight in 1500: The Colossal', in *Art and Pageantry in the Renaissance and Baroque*, edited by Barbara Wisch and Susan Scott Munshower, 2 vols., University Park, Pa., 1990, II, *Theatrical Spectacle and Spectacular Theatre*, 396-415; repr. in id., *Michelangelo: On and Off the Sistine Ceiling*, New York, 1994, 227-51.

Goldthwaite 1968 = Richard A. Goldthwaite, *Private Wealth in Renaissance Florence. A Study of Four Families*, Princeton, N.J., 1968.

Gombrich 1945 = Ernst H. Gombrich, 'Botticelli's Mythologies. A Study in the Neoplatonic Symbolism of His Circle', *Journal of the Warburg and Courtauld Institutes*, 8 (1945), 7-60; repr. in id., *Symbolic Images. Studies in the Art of the Renaissance*, London, 1972, 31-78.

Grendler 1989 = Paul F. Grendler, *Schooling in Renaissance Italy. Literacy and Learning, 1300-1600*, Baltimore, Md.-London, 1989.

Grote 1975 = Andreas Grote, 'La formazione e le vicende del tesoro mediceo nel Quattrocento', in *Il tesoro di Lorenzo il Magnifico, II. I vasi*, edited by Detlef Heikamp, essays and documents edited by Andreas Grote, Florence, 1975, 1-22.

Guasti 1902 = Gaetano Guasti, *Di Cafaggiolo e d'altre fabbriche di ceramiche in Toscana*, based on studies and documents partly collected by Gaetano Milanesi, Florence, 1902.

Guicciardini, *Storie fiorentine*, ed. Lugnani Scarano 1970 = Francesco Guicciardini [1483-1540], *Opere. I. Storie fiorentine; Dialogo del reggimento di Firenze; Ricordi e altri scritti*, edited by Emanuella Lugnani Scarano, Turin, 1970; English translation by John Rigby Hale in id., *History of Italy and History of Florence*, New York, 1965.

Guidi Bruscoli 1997 = Francesco Guidi Bruscoli, 'Politica matrimoniale e matrimoni politici nella Firenze di Lorenzo de' Medici. Uno studio del ms. Notarile Antecosimiano 14099', *Archivio storico italiano*, 155 (1997), 347-98.

Gurrieri 1992 = Francesco Gurrieri, *Il Palazzo Tornabuoni Corsi, sede a Firenze della Banca Commerciale Italiana*, Florence, 1992.

Hagopian van Buren 1979 = Anne Hagopian van Buren, 'The Model Roll of the Golden Fleece', *The Art Bulletin*, 61 (1979), 359-76.

Hall 1990 = Marcia B. Hall, 'Savonarola's Preaching and the Patronage of Art', in *Christianity and the Renaissance* 1990, 493-522.

Hallock 1972 = Ann H. Hallock, 'Dante's *Selva Oscura* and Other Obscure "Selvas"', *Forum Italicum*, 4 (1972), 57-78.

Hatfield 1970 = Rab Hatfield, 'The "Compagnia dei Magi"', *Journal of the Warburg and Courtauld Institutes*, 33 (1970), 107-61.

Hatfield 1976 = Rab Hatfield, *Botticelli's Uffizi "Adoration". A Study in Pictorial Content*, Princeton, N.J., 1976.

Hatfield 1996 = Rab Hatfield, 'Giovanni Tornabuoni, i fratelli Ghirlandaio e la cappella maggiore di Santa Maria Novella', in *Domenico Ghirlandaio* 1996, 112–7.

Hatfield 2002 = Rab Hatfield, *The Wealth of Michelangelo*, Rome, 2002.

Hatfield 2004 = Rab Hatfield, 'The Funding of the Façade of Santa Maria Novella', *Journal of the Warburg and Courtauld Institutes*, 67 (2004), 81–127.

Hatfield 2009 = Rab Hatfield, 'Some Misidentifications in and of Works by Botticelli', in *Sandro Botticelli and Herbert Horne. New Research*, [papers presented at a conference held in Florence in 2008], edited by Rab Hatfield, Florence, 2009, 7–61.

Helas 1999 = Philine Helas, *Lebende Bilder in der italienischen Festkultur des 15. Jahrhunderts*, Berlin, 1999.

Hendy 1964 = Philip Hendy, *Some Italian Renaissance Pictures in the Thyssen-Bornemisza Collection*, [German/English], Lugano–Castagnola, 1964.

Herlihy–Klapisch-Zuber 1978 = David Herlihy, Christiane Klapisch-Zuber, *Les Toscans et leurs familles. Une étude du catasto florentin de 1427*, Paris, 1978; abridged English translation, New Haven, Conn., 1985.

Hessert 1991 = Marlis von Hessert, *Zum Bedeutungswandel der Herkules-Figur in Florenz von den Anfängen der Republik bis zum Prinzipat Cosimos I.*, Köln, 1991.

Hicks 1996 = David L. Hicks, 'The Sienese Oligarchy and the Rise of Pandolfo Petrucci, 1487–97', in *La Toscana* 1996, III, 1051–72.

Hill 1930 = George Francis Hill, *A Corpus of Italian Medals of the Renaissance before Cellini*, 2 vols., London, 1930.

Holst 1969 = Christian von Holst, 'Domenico Ghirlandaio: l'altare maggiore di Santa Maria Novella a Firenze ricostruito', *Antichità viva*, 8/3 (1969), 36–41.

Hope 1990 = Charles Hope, 'Altarpieces and the Requirements of Patrons', in *Christianity and the Renaissance* 1990, 535–71.

Horne 1908 = Herbert P. Horne, *Alessandro Filipepi, Commonly Called Sandro Botticelli, Painter of Florence*, London, 1908.

Howe 2005 = Eunice D. Howe, *Art and Culture at the Sistine Court. Platina's "Life of Sixtus IV" and the Frescoes of the Hospital of Santo Spirito*, Vatican City, 2005.

Huizinga 1916 = Johan Huizinga, *De kunst der Van Eyck's in het leven van hun tijd* [1916], in id., *Verzamelde werken*, 9 vols., Haarlem, 1948–54, III, *Cultuurgeschiedenis I*, 436–82.

Huizinga 1919 = Johan Huizinga, *Herfsttij der Middeleeuwen. Studie over levens- en gedachtenvormen der veertiende en vijftiende eeuw in Frankrijk en de Nederlanden*, Haarlem, 1919; English translation by Rodney J. Payton and Ulrich Mammitzsch with the title *The Autumn of the Middle Ages*, Chicago, Ill., 1996.

Ianuale 1993 = Raffaella Ianuale, 'Per l'edizione delle *Rime* di Bernardo Accolti detto l'Unico aretino', *Filologia e critica*, 18 (1993), 153–74.

Immagini e azione riformatrice 1985 = *Immagini e azione riformatrice. Le xilografie degli incunaboli savonaroliani nella Biblioteca Nazionale di Firenze*, exhibition catalogue (Florence, Biblioteca Nazionale Centrale di Firenze, 1985), edited by Elisabetta Turelli, essays by Timothy Verdon, Maria Grazia Ciardi Duprè Dal Poggetto and Piero Scapecchi, Florence, 1985.

In the Light of Apollo 2003 = *In the Light of Apollo. Italian Renaissance and Greece*, exhibition catalogue (Athens, National Gallery–Alexandros Soutzos Museum, 2003-4), edited by Mina Gregori, 2 vols., Cinisello Balsamo, 2003.

Kecks 2000 = Ronald G. Kecks, *Domenico Ghirlandaio und die Malerei der Florentiner Renaissance*, Munich–Berlin, 2000.

Kempers 1987 = Bram Kempers, *Kunst, macht en mecenaat. Het beroep van schilder in sociale verhoud-*

ingen, 1250-1600, Amsterdam, 1987; English translation by Beverley Jackson with the title *Painting, Power and Patronage. The Rise of the Professional Artist in the Italian Renaissance*, Harmondsworth, 1988.

Kent, *Household* 1977 = Francis W. Kent, *Household and Lineage in Renaissance Florence. The Family Life of the Capponi, Ginori, and Rucellai*, Princeton, N.J., 1977.

Kent, 'Più superba' 1977 = Francis W. Kent, '"Più superba de quella de Lorenzo": Courtly and Family Interest in the Building of Filippo Strozzi's Palace', *Renaissance Quarterly*, 30 (1977), 311–23.

Kent 1978 = Dale V. Kent, *The Rise of the Medici: Faction in Florence, 1426–1434*, Oxford–New York, 1978.

Kent 1994 = Francis W. Kent, '"Lorenzo ..., amico degli uomini da bene". Lorenzo de' Medici and Oligarchy', in *Lorenzo il Magnifico* 1994, 43–60.

Kent 2000 = Dale V. Kent, *Cosimo de' Medici and the Florentine Renaissance: The Patron's Oeuvre*, New Haven, Conn.–London, 2000.

Kent 2001 = Dale V. Kent, 'Women in Renaissance Florence', in *Virtue and Beauty* 2001, 25–48.

Kirshner–Molho 1978 = Julie Kirshner, Anthony Molho, 'The Dowry Fund and the Marriage Market in Early Quattrocento Florence', *Journal of Modern History*, 50 (1978), 403–38.

Klapisch-Zuber 1979 = Christiane Klapisch-Zuber, 'Zacharie, ou le père évincé. Les rites nuptiaux toscans entre Giotto et le concile de Trente', *Annales. Économies, Sociétés, Civilisations*, 34 (1979), 1216–43; English translation in Klapisch-Zuber 1985, 178–212.

Klapisch-Zuber 1982 = Christiane Klapisch-Zuber, 'Le complexe de Griselda. Dot et dons de mariage au Quattrocento', *Mélanges de l'École française de Rome. Moyen Âge-Temps Modernes*, 96 (1982), 7–43; repr. in id., *La maison et le nom. Stratégies et rituels dans l'Italie de la Renaissance*, Paris, 1990, 185–213; English translation in Klapisch-Zuber 1985, 213–46.

Klapisch-Zuber 1984 = Christiane Klapisch-Zuber, 'Le "zane" della sposa. La donna fiorentina e il suo corredo nel Rinascimento', *Memoria. Rivista di storia delle donne*, nos. 10–1 (1984), 12–23; repr. in id., *La famiglia e le donne nel Rinascimento a Firenze*, Italian translation by Ezio Pellizer, Rome–Bari, 1988.

Klapisch-Zuber 1985 = Christiane Klapisch-Zuber, *Women, Family, and Ritual in Renaissance Italy*, Chicago, Ill., 1985.

Körner 2006 = Hans Körner, *Botticelli*, Köln, 2006.

Kress 2003 = Susanne Kress, 'Die "camera di Lorenzo, bella" im Palazzo Tornabuoni. Rekonstruktion und Künstlerische Ausstattung eines Florentiner Hochzeitszimmers des späten Quattrocento', in *Domenico Ghirlandaio. Künstlerische Konstruktion von Identität im Florenz der Renaissance*, edited by Michael Rohlmann, Weimar, 2003, 245–85.

Kreuer 1998 = Werner Kreuer, *Veduta della Catena. Fiorenzal Die Grosse Ansicht von Florenz: Essener Bearbeitung der Grossen Ansicht von Florenz des Berliner Kupferstichkabinetts "Der Kettenplan"*, with an essay by Hein-Th. Schulze Altcappenberg, [German/Italian], Italian translation by Maurizio Costanzo, Berlin, 1998.

Kuehn 1982 = Thomas Kuehn, *Emancipation in Late Medieval Florence*, New Brunswick, N.J., 1982.

Landino 1481 = Cristoforo Landino, *Comento sopra la Comedia di Danthe Alighieri poeta fiorentino*, Florence, Niccolò di Lorenzo della Magna, 1481.

Landucci, *Diario*, ed. Del Badia 1883 = Luca Landucci, *Diario fiorentino dal 1450 al 1516 ..., continuato da un anonimo fino al 1542*, edited by Iodoco del Badia based on the MSS at Siena's Biblioteca Comunale and Florence's Biblioteca Marucelliana, Florence, 1883.

Lapini, *Diario*, ed. Corazzini 1900 = Agostino Lapini, *Diario fiorentino dal 252 al 1596*, edited by Giuseppe Odoardo Corazzini, Florence, 1900.

Lavin 1970 = Irving Lavin, 'On the Sources and Meaning of the Renaissance Portrait Bust', *Art Quarterly*, 33 (1970), 207-26.
Lee 1887 = Vernon Lee [Violet Paget], 'Botticelli at the Villa Lemmi', *The Cornhill Magazine*, 46 (1882), 159-73; repr. in id., *Juvenilia*, being a second series of essays on sundry æsthetical questions, 2 vols., London, 1887, I, 77-129.
Leroquais 1927 = Victor Leroquais, *Les Livres d'heures manuscrits de la Bibliothèque nationale*, 3 vols., Paris, 1927.
Levi D'Ancona 1977 = Mirella Levi D'Ancona, *The Garden of the Renaissance. Botanical Symbolism in Italian Painting*, Florence, 1977.
Lewine 1993 = Carol F. Lewine, *The Sistine Chapel Walls and the Roman Liturgy*, University Park, Pa., 1993.
Il libro di Giuliano da Sangallo, ed. 1910 = *Il libro di Giuliano da Sangallo. Codice Vaticano Barberiniano Latino 4424*, with an introduction and notes by Christian Hülsen, 2 vols., Leipzig [then Turin] 1910; facs. reprint Vatican City, 1984.
Lightbown 1978 = Ronald W. Lightbown, *Sandro Botticelli*, 2 vols., London, 1978.
Lillie 2005 = Amanda Lillie, *Florentine Villas in the Fifteenth Century. An Architectural and Social History*, Cambridge, 2005.
Lindow 2007 = James R. Lindow, *The Renaissance Palace in Florence. Magnificence and Splendour in Fifteenth-Century Italy*, Aldershot-Burlington, Vt., 2007.
Liscia Bemporad 1980 = Dora Liscia Bemporad, 'Appunti sulla bottega orafa di Antonio del Pollaiolo e di alcuni suoi allievi', *Antichità viva*, 19/3 (1980), 47-53.
Liscia Bemporad 1992-3 = *Argenti fiorentini dal XV al XIX secolo. Tipologie e marchi*, edited by Dora Liscia Bemporad, 3 vols., Florence, 1992-3.
Litta 1879 = Pompeo Litta, *Famiglie celebri in Italia*, issue 180, Milan, 1879.
Lives of the Early Medici 1910 = *Lives of the Early Medici as Told in Their Correspondence*, translated and edited by Janet Ross, London, 1910.
Loosen-Loerakker 2008 = Anna Maria van Loosen-Loerakker, *De Koorkapel in de Santa Maria Novella te Florence*, n.p., 2008.
Lorenzo de' Medici, *Lettere*, ed. Butters 2002 = Lorenzo de' Medici [1449-92], *Lettere. IX. 1485-1486*, edited by Humfrey Butters, Florence, 2002.
Lorenzo de' Medici, *Opere*, ed. Zanato 1992 = Lorenzo de' Medici, *Opere*, edited by Tiziano Zanato, Turin, 1992.
Lorenzo de' Medici 1992 = *Lorenzo de' Medici. Studi*, edited by Gian Carlo Garfagnini, Florence, 1992.
Lorenzo il Magnifico 1994 = *Lorenzo il Magnifico e il suo mondo*, proceedings of the international symposium (Florence, 9-13 June 1992), edited by Gian Carlo Garfagnini, Florence, 1994.
Luchs 1977 = Alison Luchs, *Cestello. A Cistercian Church of the Florentine Renaissance*, New York-London, 1977.
Lydecker 1987 = John Kent Lydecker, *The Domestic Setting of the Arts in Renaissance Florence*, Ph.D. Diss., Baltimore, Md., Johns Hopkins University, 1987.
Machiavelli, *Il principe*, ed. Vivanti 1997 = Niccolò Machiavelli [1469-1527], *Il principe*, in id., *Opere*, edited by Corrado Vivanti, 3 vols., Turin 1997, I, 115-92; English translation by Peter Bondanella, with an introduction by Maurizio Viroli, Oxford-New York, 2005.
Macinghi Strozzi, *Lettere*, ed. 1987 = Alessandra Macinghi Strozzi [1407-71], *Tempo di affetti e di mercanti. Lettere ai figli esuli*, Milan, 1987.
Maier 1965 = Ida Maier, *Les manuscrits d'Ange Politien. Catalogue descriptif*, Geneva, 1965.
Mallett 1967 = Michael E. Mallett, *The Florentine Galleys in the Fifteenth Century*, with the *Diary of Luca di Maso degli Albizzi, Captain of the Galleys, 1429-1430*, Oxford, 1967.

I manoscritti miniati 2005 = *Accademia delle Scienze di Torino. I manoscritti miniati*, catalogue edited by Chiara Clemente, Florence, 2005.
Mantovani 1960 = Lilia Mantovani, 'Accolti, Bernardo, detto l'Unico Aretino', in *Dizionario Biografico degli Italiani*, I, Rome, 1960, 103-4.
Manuscrits à peintures 1968 = *Manuscrits à peintures, XIIIe, XIVe, XVe, XVIe siècles*, auction catalogue (Paris, Palais Galliera, 24 June 1968), Paris, 1968.
Martelli 1978 = Mario Martelli, 'Il *Libro delle Epistole* di Angelo Poliziano', *Interpres*, 1 (1978), 184-255.
Martin 1996 = Frank Martin, 'Domenico del Ghirlandaio *delineavit?* Osservazioni sulle vetrate della Cappella Tornabuoni', in *Domenico Ghirlandaio* 1996, 118-40.
Martines 1968 = Lauro Martines, *Lawyers and Statecraft in Renaissance Florence*, Princeton, N.J., 1968.
Martines 2003 = Lauro Martines, *April Blood. Florence and the Plot against the Medici*, London–New York, 2003.
Martines 2006 = Lauro Martines, *Fire in the City. Savonarola and the Struggle for the Soul of Renaissance Florence*, Oxford–New York, 2006.
Melli 1995 = Lorenza Melli, *Maso Finiguerra. I disegni*, Florence, 1995.
Mesnil 1938 = Jacques Mesnil, *Botticelli*, Paris, 1938.
Michalsky 2005 = Tanja Michalsky, 'CONIVGES IN VITA CONCORDISSIMOS NE MORS QVIDEM IPSA DISIVNXIT. Zur Rolle der Frau im genealogischen System neapolitanischer Sepulkralplastik', *Marburger Jahrbuch für Kunstwissenschaft*, 32 (2005), 73–91.
Mini 1593 = Paolo Mini, *Discorso della nobiltà di Firenze, e de' fiorentini*, Florence, Domenico Manzani, 1593.
Miniatura fiorentina 1985 = *Miniatura fiorentina del Rinascimento, 1440-1525. Un primo censimento*, edited by Annarosa Garzelli, 2 vols., Florence, 1985.
Mirimonde 1984 = Albert P. de Mirimonde, *Le Langage secret de certains tableaux du Musée du Louvre*, Paris, 1984.
Molho 1986 = Anthony Molho, 'Investimenti nel Monte delle doti di Firenze. Un'analisi sociale e geografica', *Quaderni storici*, 21 (1986), 147–70.
Molho 1994 = Anthony Molho, *Marriage Alliance in Late Medieval Florence*, Cambridge, Mass., 1994.
Morachiello 1995 = Paolo Morachiello, *Beato Angelico. Gli affreschi di San Marco*, Milan, 1995.
Morandini 1957 = Francesca Morandini, 'Statuti e Ordinamenti dell'Ufficio dei Pupilli et Adulti nel periodo della Repubblica Fiorentina (1388-1534)', *Archivio storico italiano*, 113 (1955), 522–51; 114 (1956), 92–117; 115 (1957), 87–104.
Morselli–Corti 1982 = Piero Morselli, Gino Corti, *La chiesa di Santa Maria delle Carceri di Prato. Contributo di Lorenzo de' Medici e Giuliano da Sangallo alla progettazione*, Prato–Florence, 1982.
Musacchio 1999 = Jacqueline Marie Musacchio, *The Art and Ritual of Childbirth in Renaissance Italy*, New Haven, Conn.–London, 1999.
Musacchio 2000 = Jacqueline Marie Musacchio, 'The Madonna and Child, a Host of Saints, and Domestic Devotion in Renaissance Florence', in *Revaluing Renaissance Art*, edited by Gabriele Neher and Rupert Shepherd, Aldershot–Brookfield, Vt., 2000, 147–64.
Musacchio 2008 = Jacqueline Marie Musacchio, *Art, Marriage, and Family in the Florentine Renaissance Palace*, New Haven, Conn.–London, 2008.
Mussini Sacchi 1995–6 = Maria Pia Mussini Sacchi, 'Le ottave epigrammatiche di Bernardo Accolti nel ms. Rossiano 680. Per la storia dell'epigramma in volgare tra Quattro e Cinquecento', *Interpres*, 15 (1995–6), 219–301.
Naldi, *Bucolica*..., ed. Grant 1994 = Naldo Naldi [1436–1513], *Bucolica, Volaterrais, Hastiludium*,

Carmina varia, edited by W. Leonard Grant, Florence, 1994.
Naldi, *Elegum carmen* = Naldo Naldi, *Elegum carmen ad eruditissimum Petrum Medicem Laurentii filium*, n.p., n.d. [1487?].
Naldi 1487 = Naldo Naldi, *Nuptiae domini Hannibalis Bentivoli*, Florence, Francesco di Dino, after 1 July 1487.
Necrologi 1908–14 = *Necrologi e libri affini della Provincia romana*, edited by Paolo Egidi, 3 vols., Rome, 1908–14.
Nicholas of Cusa, *De venatione sapientiae*, ed. Klibansky–Senger 1982 = Nicolai de Cusa *De venatione sapientiae*..., in id., *Opera omnia. XII*, edited by Raymond Klibansky and Hans Gerhard Senger, Hamburg, 1982.
Nicolaus Cusanus 2002 = *Nicolaus Cusanus zwischen Deutschland und Italien. Beiträge eines deutsch-italienischen Symposium in der Villa Vigoni*, proceedings of the symposium (Loveno di Menaggio, 28 March–1 April 2001), edited by Martin Thurner, Berlin, 2002.
Nuttall 2004 = Paula Nuttall, *From Flanders to Florence. The Impact of Netherlandish Painting, 1400–1500*, New Haven, Conn.–London, 2004.
Olsen 1992 = Christina Olsen, 'Gross Expenditure: Botticelli's Nastagio degli Onesti Panels', *Art History*, 15/2 (1992), 146–70.
Olson 2000 = Roberta J.M. Olson, *The Florentine Tondo*, Oxford, 2000.
L'oreficeria 1977 = *L'oreficeria nella Firenze del Quattrocento*, exhibition catalogue (Florence, Santa Maria Novella, 1977), Florence, 1977.
Orsi Landini–Westerman Bulgarella 2001 = Roberta Orsi Landini, Mary Westerman Bulgarella, 'Costume in Fifteenth-Century Florentine Portraits of Women', in *Virtue and Beauty* 2001, 89–98.
Os 1994 = Henk van Os, *Gebed in schoonheid. Schatten van privé-devotie in Europa, 1300-1500*, exhibition catalogue (Amsterdam, Rijksmuseum, 1994–5), in collaboration with Eugène Honée, Hans Nieuwdorp, Bernhard Ridderbos, Amsterdam–London, 1994.
W. Paatz–E. Paatz 1940–54 = Walter Paatz, Elisabeth Paatz, *Die Kirchen von Florenz. Ein kunstgeschichtliches Handbuch*, 6 vols., Frankfurt am Main, 1940–54.
Il Palazzo Medici Riccardi 1990 = *Il Palazzo Medici Riccardi di Firenze*, a cura di Giovanni Cherubini e Giovanni Fanelli, Florence, 1990.
Pampaloni 1957 = Guido Pampaloni, 'I ricordi segreti del mediceo Francesco di Agostino Cegia (1495-1497)', *Archivio storico italiano*, 115 (1957), 188–234.
Pampaloni 1968 = Guido Pampaloni, 'I Tornaquinci, poi Tornabuoni, fino ai primi del Cinquecento', *Archivio storico italiano*, 126 (1968), 331–62.
Panofsky 1939 = Erwin Panofsky, *Studies in Iconology. Humanistic Themes in the Art of the Renaissance*, New York, 1939.
Parenti, *Lettere*, ed. Marrese 1996 = Marco Parenti [1421–97], *Lettere*, edited by Maria Marrese, Florence 1996.
Parenti, *Storia fiorentina*, ed. Matucci 1994–2005 = Piero Parenti [1450–1519], *Storia fiorentina*, edited by Andrea Matucci, 2 vols., Florence, 1994–2005.
Passavant 1969 = Günter Passavant, *Verrocchio. Skulpturen, Gemälde und Zeichnungen*, London, 1969; English translation by Katherine Watson, London, 1969.
Pastor 1886–1933 = Ludwig von Pastor, *Geschichte der Päpste seit dem Ausgang des Mittelalters*, 16 vols. in 21, Freiburg im Breisgau 1886–1933; English translation, 40 vols., London, 1938–68.
Patetta 1917–8 = Federico Patetta, 'Una raccolta manoscritta di versi e prose in morte d'Albiera degli Albizzi', *Atti della R. Accademia delle Scienze di Torino*, 53 (1917–8), 290–4, 310–8.
Patrons and Artists 1970 = *Patrons and Artists in the Italian Renaissance*, [edited by] David S. Chambers, London, 1970.

Pernis–Adams 2006 = Maria Grazia Pernis, Laurie Schneider Adams, *Lucrezia Tornabuoni de' Medici and the Medici Family in the Fifteenth Century*, New York, 2006.
Picotti 1955 = Giovanni Battista Picotti, *Ricerche umanistiche*, Florence, 1955.
Pinelli 1996 = Antonio Pinelli, 'Gli apparati festivi di Lorenzo il Magnifico', in *La Toscana* 1996, I, 219–34.
Pisani 1923 = Maria Pisani, *Un avventuriero del Quattrocento. La vita e le opere di Benedetto Dei*, Genoa, 1923.
Pitti, *Istoria fiorentina*, ed. Mauriello 2005 = Iacopo Pitti [1519–89], *Istoria fiorentina*, [MS, Florence, BNCF, Magl. XXV.349], edited by Adriana Mauriello, Naples, 2005.
Pittura di luce 1990 = *Pittura di luce. Giovanni di Francesco e l'arte fiorentina di metà Quattrocento*, exhibition catalogue (Florence, Casa Buonarroti, 1990), edited by Luciano Bellosi, Milan, 1990.
Le pitture murali 1990 = *Le pitture murali. Tecniche, problemi, conservazione*, a cura di Cristina Danti, Mauro Matteini, Arcangelo Moles, Florence, 1990.
Plebani 2002 = Eleonora Plebani, *I Tornabuoni. Una famiglia fiorentina alla fine del Medioevo*, Milan, 2002.
Politian, ed. Bausi 2003 = Politian [Angelo Poliziano; 1454–94], *Due poemetti latini. Elegia a Bartolomeo Fonzio. Epicedio di Albiera degli Albizi*, edited by Francesco Bausi, Rome, 2003.
Politian, ed. Del Lungo 1867 = Politian, *Prose volgari inedite e poesie latine e greche edite ed inedite*, edited by Isidoro Del Lungo, Florence, 1867.
Pons 1989 = Nicoletta Pons, *Botticelli. Catalogo completo*, Milan, 1989.
Pope-Hennessy 1966 = John Pope-Hennessy, *The Portrait in the Renaissance*, London, 1966.
Preyer 2004 = Brenda Preyer, 'Around and in the Gianfigliazzi Palace in Florence: Developments on Lungarno Corsini in the 15th and 16th Centuries', *Mitteilungen des Kunsthistorischen Institutes in Florenz*, 48 (2004), 55–104.
Preyer 2006 = Brenda Preyer, 'The Florentine *Casa*', in *At Home in Renaissance Italy*, exhibition catalogue (London, Victoria and Albert Museum, 2006–7), edited by Marta Ajmar-Wollheim and Flora Dennis, London, 2006, 34–49.
Protocolli del carteggio di Lorenzo 1956 = *Protocolli del carteggio di Lorenzo il Magnifico per gli anni 1473-74, 1477-92*, edited by Marcello Del Piazzo, Florence, 1956.
Pulchritudo, Amor, Voluptas 2001 = *Pulchritudo, Amor, Voluptas. Pico della Mirandola alla corte del Magnifico*, exhibition catalogue (Mirandola, Centro culturale polivalente, 2001–2), edited by Mario Scalini, Florence, 2001.
Rado 1926 = Antonio Rado, *Dalla Repubblica fiorentina alla Signoria medicea. Maso degli Albizi e il partito oligarchico in Firenze dal 1382 al 1393*, Florence, 1926.
Redditi, *Exhortatio*, ed. Viti 1989 = Filippo Redditi, *Exhortatio ad Petrum Medicem*, with an appendix of letters, introduction, critical edition and commentary by Paolo Viti, Florence, 1989.
Regnicoli 2005 = Laura Regnicoli, 'Tre *Libri d'ore* a confronto', in *Il Libro d'ore di Lorenzo de' Medici*, companion volume to the facs. reproduction of the MS, edited by Franca Arduini, Modena, 2005, 183–223.
Renaissance Faces 2008 = Lorne Campbell et al., *Renaissance Faces. Van Eyck to Titian*, exhibition catalogue (London, National Gallery, 2008–9), with contributions by Philip Atwood et al., London, 2008.
Renaissance Painting in Manuscripts 1983 = *Renaissance Painting in Manuscripts. Treasures from the British Library*, edited by Thomas Kren, catalogue and essays by Janet Backhouse et al., with an introduction by Derek H. Turner, New York, 1983.
El retrato del Renacimiento 2008 = *El retrato del Renacimiento*, exhibition catalogue (Madrid, Museo

Nacional del Prado, 2008; London, National Gallery, 2008–9 [see also *Renaissance Faces* 2008]), edited by Miguel Falomir, Madrid, 2008.

Rhodes 1988 = Dennis E. Rhodes, *Gli annali tipografici fiorentini del XV secolo*, Florence, 1988.

Richa 1754–62 = Giuseppe Richa, *Notizie istoriche delle chiese fiorentine, divise ne' suoi quartieri*, 10 vols., Florence, 1754–62.

Ridolfi 1981 = Roberto Ridolfi, *Vita di Girolamo Savonarola*, 6th revised edition, Florence, 1981 (1st edition in 2 vols., Rome, 1952; abridged English translation [documents are omitted] by Cecil Grayson, New York, 1959).

Rinuccini, *Ricordi storici*, ed. Aiazzi 1840 = Filippo Rinuccini [1392–1462], *Ricordi storici ... dal 1282 al 1460 colla continuazione di Alamanno e Neri suoi figli fino al 1506*, followed by other unpublished historical chronicles transcribed from the original codices and preceded by a genealogical history of their family and a description of the family chapel in Santa Croce, with documents and illustrations, edited by Giuseppe Aiazzi, Florence, 1840.

Ristori 1979 = Renzo Ristori, 'Cegia (Del Cegia, Cegi, il Cegino), Francesco', in *Dizionario Biografico degli Italiani*, XXIII, Rome, 1979, 324–7.

Rohlmann 1996 = Michael Rohlmann, 'Botticellis *Primavera*. Zu Anlaß, Adressat und Funktion von mythologischen Gemälden im Florentiner Quattrocento', *Artibus et Historiae*, no. 33, 17 (1996), 97–132.

Roover 1970 = Raymond de Roover, *The Rise and Decline of the Medici Bank, 1397–1494*, Cambridge, Mass., 1963.

Ross 1983 = Sheila McClure Ross, *The Redecoration of Santa Maria Novella's Cappella Maggiore*, Ph.D. Diss., Berkeley, Calif., University of California, 1983.

Rossi, *Ricordanze*, ed. 1786 = Tribaldo de' Rossi [15th century], *Ricordanze*, in Cambi, *Istorie*, ed. 1785–6, IV (1786) [*Delizie degli eruditi toscani*, XXIII], 236–303.

Rotondi Secchi Tarugi 1995 = Luisa Rotondi Secchi Tarugi, 'Polizianos Wirken als Humanist am Hofe Lorenzo il Magnificos', in *Lorenzo der Prächtige und die Kultur im Florenz des 15. Jahrhunderts*, edited by Horst Heintze, Giuliano Staccioli, Babette Hesse, Berlin, 1995, 101–18.

Röttgen 1997 = Steffi Röttgen, *Wandmalerei der Frührenaissance in Italien. II. Die Blütezeit, 1470-1510*, Munich, 1997.

Rubinstein 1957 = Nicolai Rubinstein, 'Il Poliziano e la questione delle origini di Firenze', in *Il Poliziano e il suo tempo*, proceedings of the international symposium (Florence, 23–6 September 1954), Florence, 1957, 101–10.

Rubinstein 1960 = Nicolai Rubinstein, 'Politics and Constitution in Florence at the End of the Fifteenth Century', in *Italian Renaissance Studies. A Tribute to the Late Cecilia M. Ady*, edited by Ernest Fraser Jacob, London, 1960, 148–83.

Rubinstein 1966 = Nicolai Rubinstein, *The Government of Florence under the Medici (1434 to 1494)*, Oxford, 1966 (2nd edition Oxford, 1997).

Rubinstein 1968 = Nicolai Rubinstein, 'La confessione di Francesco Neroni e la congiura antimedicea del 1466', *Archivio storico italiano*, 126 (1968), 373–87.

Rubinstein 1995 = Nicolai Rubinstein, *The Palazzo Vecchio, 1298–1532. Government, Architecture, and Imagery in the Civic Palace of the Florentine Republic*, Oxford, 1995.

Rucellai, *Zibaldone*, ed. Perosa 1960 = Giovanni Rucellai [1475–1525], *Giovanni Rucellai ed il suo Zibaldone. I. "Il Zibaldone Quaresimale"*, selection edited by Alessandro Perosa, London, 1960.

Ruffa 1990 = Giuseppe Ruffa, 'Osservazioni sugli affreschi di Domenico Ghirlandaio nella chiesa di Santa Maria Novella in Firenze. II. Censimento delle tecniche di tracciamento del disegno', in *Le pitture murali* 1990, 53–8.

Salvini, *Catalogo cronologico*, ed. 1782 = Salvino Salvini [1667–1751], *Catalogo cronologico de' canoni-*

ci della chiesa metropolitana fiorentina, compiled in the year 1751, Florence, 1782.

Sandro Botticelli 2000 = *Sandro Botticelli pittore della Divina Commedia*, exhibition catalogue (Rome, Scuderie Papali al Quirinale, 2000), 2 vols. [vol. I edited by Sebastiano Gentile, vol. II by Hein-Th. Schulze Altcappenberg], Milan, 2000.

Sapori 1973 = Armando Sapori, 'Il *Bilancio* della filiale di Roma del Banco Mediceo del 1495', *Archivio storico italiano*, 131 (1973), 163–224.

Savonarola, *Prediche quadragesimale*, ed. 1539 = Girolamo Savonarola [1452–98], *Prediche quadragesimale... sopra Amos propheta, sopra Zacharia propheta...*, new edition, Venice, Ottaviano Scoto, 1539; edited by Paolo Ghiglieri, 3 vols., Rome, 1971-2.

Savonarola, *Prediche sopra Aggeo*, ed. Firpo 1965 = Girolamo Savonarola, *Prediche sopra Aggeo*, with the *Trattato circa il reggimento e governo della città di Firenze*, edited by Luigi Firpo, Rome, 1965; English translation by Anne Borelli and Maria Pastore Passaro in *Selected Writings of Girolamo Savonarola: Religion and Politics, 1490–98*, New Haven, Conn., 2006.

Scheller 1981-2 = Robert W. Scheller, 'Imperial Themes in Art and Literature of the Early French Renaissance: The Period of Charles VIII', *Simiolus*, 12 (1981–2), 5–69.

Schlosser 1899 = Julius von Schlosser, 'Die Werkstatt der Embriachi in Venedig', *Jahrbuch der Kunsthistorischen Sammlungen des Allerhöchsten Kaiserhauses*, 20 (1899), 220–82.

Schmid 2002 = Joseph Schmid, *"Et pro remedio animae et pro memoria"*. *Bürgerliche 'repraesentatio' in der Cappella Tornabuoni in S. Maria Novella*, Munich–Berlin, 2002.

Sette anni di acquisti e doni 1997 = *Sette anni di acquisti e doni, 1990-1996*, exhibition catalogue (Florence, Biblioteca Nazionale Centrale di Firenze, Tribuna Dantesca, 1997), Livorno, 1997.

Shaw 1988 = Christine Shaw, 'Lorenzo de' Medici and Virginio Orsini', in *Florence and Italy. Renaissance Studies in Honour of Nicolai Rubinstein*, edited by Peter Denley and Caroline Elam, London, 1988, 33–42.

Shearman 1992 = John Shearman, *Only Connect... Art and the Spectator in the Italian Renaissance*, Princeton, N.J., 1992; Italian edition with the title *Arte e spettatore nel Rinascimento italiano. Only connect...*, translation by Barbara Agosti, Milan, 1995.

Silvestri 1953 = Alfonso Silvestri, 'Sull'attività bancaria napoletana durante il periodo aragonese', *Bollettino dell'Archivio Storico del Banco di Napoli*, no. 6 (1953), 80–120.

Simons 1985 = Patricia Simons, *Portraiture and Patronage in Quattrocento Florence, with Special Reference to the Tornaquinci and Their Chapel in S. Maria Novella*, 2 vols., Ph.D. Diss., Melbourne, University of Melbourne, 1985.

Simons 1987 = Patricia Simons, 'Patronage in the Tornaquinci Chapel, Santa Maria Novella, Florence', in *Patronage, Art, and Society in Renaissance Italy*, edited by Francis W. Kent and Patricia Simons, with John C. Eade, Canberra–Oxford, 1987, 221–50.

Simons 1988 = Patricia Simons, 'Women in Frames: The Gaze, the Eye, the Profile in Renaissance Portraiture', *History Workshop: A Journal of Socialist and Feminist Historians*, 25 (1988), 4–30.

Sman 1989 = Gert Jan van der Sman, 'Il "Quatriregio": mitologia e allegoria nel libro illustrato a Firenze intorno al 1500', *La Bibliofilía*, 91 (1989), 237–65.

Sman 2007 = Gert Jan van der Sman, 'Sandro Botticelli at Villa Tornabuoni and a Nuptial Poem by Naldo Naldi', *Mitteilungen des Kunsthistorischen Institutes in Florenz*, 51 (2007), 159–86.

Spallanzani 1978 = Marco Spallanzani, 'The Courtyard of the Palazzo Tornabuoni–Ridolfi and Zanobi Lastricati's Bronze Mercury', *The Journal of the Walters Art Gallery*, 37 (1978), 7–21.

Statuta Populi et Communis Florentiae, ed. 1777–83 = *Statuta Populi et Communis Florentiae, publica auctoritate collecta, castigata et praeposita Anno Salutis* MCCCCXV, 3 vols., Freiburg [Florence], n.d. [1777–83].

Sternfield 1979 = Frederick W. Sternfield, 'The Birth of Opera: Ovid, Poliziano, and the *Lieto Fine*', *Analecta musicologica*, 19 (1979), 30–51.

Strocchia 2003 = Sharon T. Strocchia, 'Taken into Custody. Girls and Convent Guardianship in Renaissance Florence', *Renaissance Studies*, 17 (2003), 177–200.

Suárez Fernández 1965–72 = Luis Suárez Fernández, *Política internacional de Isabel la Católica. Estudio y documentos*, 5 vols., Valladolid, 1965–72.

Tanner 1993 = Marie Tanner, *The Last Descendant of Aeneas. The Hapsburgs and the Mythic Image of the Emperor*, New Haven, Conn.–London, 1993.

Tarabochia Canavero 2002 = Alessandra Tarabochia Canavero, 'Nicola Cusano e Marsilio Ficino a caccia della sapienza', in *Nicolaus Cusanus* 2002, 481–509.

Le Tems revient 1992 = *Le Tems revient, 'l Tempo si rinuova. Feste e spettacoli nella Firenze di Lorenzo il Magnifico*, exhibition catalogue (Florence, Palazzo Medici Riccardi, 1992), edited by Paola Ventrone, Cinisello Balsamo, 1992.

Tezmen-Siegel 1985 = Jutta Tezmen-Siegel, *Die Darstellungen der Septem Artes Liberales in der bildenden Kunst als Rezeption der Lehrplangeschichte*, Munich, 1985.

Thieme 1897–8 = Ulrich Thieme, 'Ein Porträt der Giovanna Tornabuoni von Domenico Ghirlandaio', *Zeitschrift für bildende Kunst*, new series, 9 (1897–8), 192–200.

Tinagli 1997 = Paola Tinagli, *Women in Italian Renaissance Art. Gender, Representation, Identity*, Manchester–New York, 1997.

Tomasi 2003 = Michele Tomasi, 'Miti antichi e riti nuziali: sull'iconografia e la funzione dei cofanetti degli Embriachi', *Iconographica*, 2 (2003), 126–45.

Tornabuoni, *Lettere*, ed. Salvadori 1993 = Lucrezia Tornabuoni [1427–82], *Lettere*, edited by Patrizia Salvadori, Florence, 1993.

La Toscana 1996 = *La Toscana al tempo di Lorenzo il Magnifico. Politica, economia, cultura, arte*, proceedings of the symposium organized by the Universities of Florence, Pisa and Siena (5–8 November 1992), 3 vols., Pisa, 1996.

L'uomo del Rinascimento 2006 = *L'uomo del Rinascimento: Leon Battista Alberti e le arti a Firenze tra ragione e bellezza*, exhibition catalogue (Florence, Palazzo Strozzi, 2006), edited by Cristina Acidini and Gabriele Morolli, Florence, 2006.

Valori, *Vita del Magnifico*, ed. Dillon Bussi–Fantoni 1992 = Niccolò Valori [1464–1528], *Vita del Magnifico Lorenzo de' Medici il vecchio*, [vernacular translation by Filippo Valori of the *Vita Laurentii Medicei senioris*, MS, after 1492, Florence, Biblioteca Medicea Laurenziana, Plut. 61.3], in Biagio Buonaccorsi, *Diario de' successi più importanti seguiti in Italia, e particolarmente in Fiorenza dall'anno 1498 in sino all'anno 1512*, Florence, Giunti, 1568; published with the title *Vita di Lorenzo il Magnifico*, introduction by Angela Dillon Bussi, notes by Anna Rita Fantoni, Palermo, 1992.

Vasari 1568 = Giorgio Vasari, *Le Vite de' più eccellenti pittori, scultori, et architettori*, revised and enlarged, 3 vols., Florence, Giunti, 1568; in id., *Le Vite ... nelle redazioni del 1550 e 1568*, edited by Rosanna Bettarini, commentary by Paola Barocchi, 6 vols., Florence, 1966–87; English translation [selection] by George Bull, 2 vols., London, 1987 (1st edition 1965).

Vasetti 2001 = Stefania Vasetti, *Palazzo Capponi on Lungarno Guicciardini and Bernardino Poccetti's Restored Frescoes*, edited by Litta Maria Medri, English translation by Ursula Creagh, Florence, 2001.

Vasoli 1973 = Cesare Vasoli, 'Giovanni Nesi tra Donato Acciaiuoli e Girolamo Savonarola: testi editi e inediti', *Memorie domenicane*, new series, no. 4 (1973) [*Umanesimo e teologia tra '400 e '500*], 103–79.

Vasoli 2002 = Cesare Vasoli, 'Niccolò Cusano e la cultura umanistica fiorentina', in *Nicolaus Cusa-*

nus 2002, 75–90.

Ventrone 1990 = Paola Ventrone, 'Note sul carnevale fiorentino di età laurenziana', in *Il Carnevale: dalla tradizione arcaica alla traduzione colta del Rinascimento*, proceedings of the symposium (Rome, 31 May–4 June 1989), edited by Maria Chiabo and Federico Doglio, Viterbo, 1990, 321–66.

Ventrone 1992 = Paola Ventrone, 'Feste e spettacoli nella Firenze di Lorenzo il Magnifico', in *Le Tems revient* 1992, 21–53.

Ventrone 1996 = Paola Ventrone, 'Il carnevale laurenziano', in *La Toscana* 1996, II, 413–35.

Ventrone 2007 = Paola Ventrone, 'La festa di San Giovanni: costruzione di un'identità civica fra rituale e spettacolo (secoli XIV-XVI)', *Annali di storia di Firenze*, 2 (2007), 49–76; <http://www.dssg.unifi.it/SDF/annali/2007/Ventrone.htm>.

Verde 1973–94 = Armando F. Verde, *Lo Studio fiorentino, 1473-1503. Ricerche e documenti*, 5 vols., Florence, 1973–94.

Villari 1859–61 = Pasquale Villari, *La storia di Girolamo Savonarola e de' suoi tempi*, with new documents, 2 vols., Florence, 1859–61.

Vincke 1997 = Kristin Vincke, *Die Heimsuchung. Marienikonographie in der italienischen Kunst bis 1600*, Köln–Weimar–Vienna, 1997.

Virtue and Beauty 2001 = David Alan Brown et al., *Virtue and Beauty. Leonardo's "Ginevra de' Benci" and Renaissance Portraits of Women*, exhibition catalogue (Washington, D.C., National Gallery of Art, 2001–2), Washington, 2001.

Viti 1994 = Paolo Viti, 'Pico e Poliziano', in *Pico, Poliziano e l'Umanesimo di fine Quattrocento*, exhibition catalogue (Florence, Biblioteca Medicea Laurenziana, 1994), edited by Paolo Viti, Florence, 1994, 103–25.

Walter 2003 = Ingeborg Walter, *Der Prächtige. Lorenzo de' Medici und seine Zeit*, Munich 2003.

Warburg 1895 = Aby Warburg, 'I costumi teatrali per gli intermezzi del 1589. I disegni di Bernardo Buontalenti e il *Libro di conti* di Emilio de' Cavalieri' [1895, original text in Italian], in Warburg 1932, I, 259–300 (English translation 1999, 349–401, 'The Theatrical Costumes for the Intermedi of 1589').

Warburg 1902 = Aby Warburg, 'Bildniskunst und florentinisches Bürgertum. I. Domenico Ghirlandaio in Santa Trinita: die Bildnisse des Lorenzo de' Medici und seiner Angehörigen' [1902], in Warburg 1932, I, 89–126 (English translation 1999, 185–222, 'The Art of Portraiture and the Florentine Bourgeoisie').

Warburg 1914 = Aby Warburg, 'Der Eintritt des antikisierenden Idealstils in die Malerei der Frührenaissance' [1914], in Warburg 1932, I, 173–6 [abstract] (English translation 1999, 271–3, 'The Emergence of the Antique as a Stylistic Ideal in Early Renaissance Painting'); for the complete text, see Warburg 1932, Italian translation 1966, 283–307.

Warburg 1932 = Aby Warburg, *Die Erneuerung der heidnischen Antike. Kulturwissenschaftliche Beiträge zur Geschichte der europäischen Renaissance*, edited by Gertrud Bing, 2 vols., Leipzig, 1932 (*Gesammelte Schriften*, 1–2); Italian translation by Emma Cantimori with the title *La rinascita del paganesimo antico. Contributi alla storia della cultura*, Florence, 1966; English translation by David Britt with the title *The Renewal of Pagan Antiquity. Contributions to the Cultural History of the European Renaissance*, introduction by Kurt W. Forster, Los Angeles, Calif. 1999.

Watson 1979 = Paul F. Watson, *The Garden of Love in Tuscan Art of the Early Renaissance*, Philadelphia, Pa., 1979.

Weinstein 1970 = Donald Weinstein, *Savonarola and Florence. Prophecy and Patriotism in the Renaissance*, Princeton, N.J., 1970.

Weissman 1990 = Ronald F.E. Weissman, 'Sacred Eloquence. Humanist Preaching and Lay Piety

in Renaissance Florence', in *Christianity and the Renaissance* 1990, 250–71.
Wieck 1997 = Roger S. Wieck, *Painted Prayers. The Book of Hours in Medieval and Renaissance Art*, New York, 1997.
Wilkins 1983 = David G. Wilkins, 'Donatello's Lost *Dovizia* for the Mercato Vecchio: Wealth and Charity as Florentine Civic Virtues', *The Art Bulletin*, 65/3 (1983), 401–23.
Wind 1968 = Edgar Wind, *Pagan Mysteries in the Renaissance*, 2nd revised and enlarged edition, Harmondsworth, 1968 (1st edition London, 1958).
Witthoft 1982 = Brucia Witthoft, 'Marriage Rituals and Marriage Chests in Quattrocento Florence', *Artibus et Historiae*, no. 5, 3 (1982), 43–59.
Wohl 1980 = Hellmut Wohl, *The Paintings of Domenico Veneziano, ca. 1410–1461. A Study in Florentine Art of the Early Renaissance*, London, 1980.
Woods-Marsden 2001 = Joanna Woods-Marsden, 'Portrait of the Lady, 1430–1520', in *Virtue and Beauty* 2001, 63–87.
Wright 1994 = Alison Wright, 'The Myth of Hercules', in *Lorenzo il Magnifico* 1994, 323–39.
Wright 2000 = Alison Wright, 'The Memory of Faces. Representational Choices in Fifteenth-Century Florentine Portraiture', in *Art, Memory, and Family in Renaissance Florence*, edited by Giovanni Ciappelli and Patricia Lee Rubin, Cambridge, 2000, 87–113.
Wright 2005 = Alison Wright, *The Pollaiuolo Brothers. The Arts of Florence and Rome*, New Haven, Conn.–London, 2005.
Wright–Marchand 1998 = Alison Wright, Eckart Marchand, 'The Patron in the Picture', in *With and Without the Medici. Studies in Tuscan Art and Patronage, 1434–1520*, edited by Eckart Marchand and Alison Wright, Aldershot–Brookfield, Vt., 1998, 1–18.
Zambrano–Nelson 2004 = Patrizia Zambrano, Jonathan K. Nelson, *Filippino Lippi*, Milan, 2004.
Zippel 1901 = Giuseppe Zippel, 'Le monache di Annalena e il Savonarola', *Rivista d'Italia*, 4 (1901), 231–49; repr. in id., *Storia e cultura del Rinascimento italiano*, edited by Gianni Zippel, Padua, 1979, 254–79.
Zöllner 1998 = Frank Zöllner, *Botticelli. Toskanischer Frühling*, Munich–New York, 1998.
Zöllner 2005 = Frank Zöllner, *Sandro Botticelli*, Munich–New York, 2005.
Zucker 1993 = Mark J. Zucker, *The Illustrated Bartsch. 24. Early Italian Masters. Commentary, Part 1*, New York, 1993.

插图目录

说明：绘画和湿壁画的尺幅是以厘米为单位的，另外的素描、版画和纪念章等是以毫米为单位的。

1　参见"74"条。
2　参见"63"条。
3　卢坎托尼奥·德格里·乌贝尔蒂（佛罗伦萨人，活跃于1500—1526年），根据弗朗切斯科·罗塞利的版画作品《佛罗伦萨风景》创作，1510年左右，木刻，578×1316毫米，细节。柏林版画素描博物馆藏，inv. no. 899—100。
4　多米尼克·基尔兰达（佛罗伦萨人，1449—1494）和助手，《乔万尼·德格里·阿尔比奇的肖像》，1488年左右，湿壁画，佛罗伦萨新圣母大殿主礼拜堂。
5—6　安德烈·委罗基奥的工作坊，《弗朗切斯卡·皮蒂之死》（1478—1479），大理石，佛罗伦萨巴杰罗美术馆藏，Inv. Sculture, no. 41。[2**]
7　16世纪艺术家（之前认为是马丁·凡·海姆斯凯克的作品），弗朗切斯卡·皮蒂石棺草图，柏林版画素描博物馆藏，79 D 2, fol.40v。
8　乔万尼·迪·贝尔纳多·班驰格力（Giovanni di Bernardo Banchegli），献给洛伦佐·托尔纳博尼《数学摘要》开页，佛罗伦萨国立中央图书馆，Magl. XI.115, fol.1r。
9　多米尼克·基尔兰达约，《召集圣彼得和安德鲁》，1481—1482，壁画，梵蒂冈西斯廷礼拜堂北面墙，图片版权：梵蒂冈博物馆/兹格罗斯（P. Zigrossi）。
10　多明尼科·韦内齐亚诺，《圣吉诺比乌斯的奇迹》(1442—1448)，板上绘画，28.6×32.5厘米，剑桥菲茨威廉博物馆，no. 1107。
11　乔万尼·迪·弗朗切斯科，《圣尼古拉斯为三位贫穷少女准备嫁妆》，1450年左右，祭坛左半部分绘画为《巴里的圣尼古拉斯故事》，23×158厘米，佛罗伦萨博纳罗蒂之家，inv. 68。

12—13	佛罗伦萨画派，分娩托盘，正面：《丘比特玩风笛》，背面：《最后的审判》，佛罗伦萨霍恩博物馆，Inv. 1890, no. 481。[2**]
14—15	（传）尼科洛·菲奥兰提诺（佛罗伦萨人，1430—1514），乔瓦娜·阿尔比奇铜章牌，1486(?)，青铜，ø 78：正面：《乔瓦娜·德格里·阿尔比奇肖像》，背面：《手持弓箭的维纳斯》，佛罗伦萨巴杰罗美术馆，Inv. Medaglie, no. 6007。[2]
16	参见"20"条。
17	纳尔多·纳尔迪，《新婚颂词》开页，佛罗伦萨，1486，私人收藏。
18	马索·德格里·阿尔比奇，账本，1480—1511年，活页笔记，弗雷斯科巴尔迪档案馆，204[18]，阿尔比奇。
19	佛罗伦萨制造，印有托纳博尼家族和阿尔比齐家族纹章的首饰盒，15世纪，木上镀金和图绘，14.5×33.5厘米（ø）. 私人收藏。[**]
20	桑德罗·波提切利（佛罗伦萨人，1444/45—1510）及其工作坊，《婚宴》，1483年，板上绘画，84×142厘米，私人收藏[2]。
21—22	多米尼克·基尔兰达约，《圣方济各坚振圣事》(1485)，壁画，佛罗伦萨圣三一教堂萨塞蒂礼拜堂。[2**]
23—24	乔万尼·迪·塞尔·乔万尼，《婚礼队伍》，15世纪40年代，板上绘画，63×280厘米，（局部），佛罗伦萨学院美术馆，Inv. 1890, no.8457。[2**]
25	参见"30"条。
26	参见"3"条。
27	佛罗伦萨托纳博尼·莱米别墅。
28	约翰·阿尔吉罗波洛斯拉丁文版本，弗朗切斯科·萨塞蒂的藏书，1450—1475年，佛罗伦萨洛伦佐图书馆，1450—1475年，羊皮纸正面扉页。
29	（传）桑德罗·波提切利，乔万尼和卢多维卡·托尔纳博尼，1486—1487年，壁画，佛罗伦萨托尔纳博尼·莱米别墅。
30—31	桑德罗·波提切利，《文法引领洛伦佐·托尔纳博尼走向哲学和人文学科》，1486—1487年，壁画剥离至画布，237×269厘米，巴黎罗浮宫，绘画部 RF 322。
32	15世纪佛兰德斯插画家，《哲学的慰藉》，柏林国立图书馆，MS lat. fol.25, fol.86v。
33	桑德罗·波提切利，《维纳斯和美惠三女神赠予乔瓦娜·阿尔比奇花束》，巴黎罗浮宫，壁画剥离至画布，211×283厘米，巴黎罗浮宫绘画部，RF 321. 图片版权：丹尼尔·阿诺戴。
34—35	（传）尼科洛·菲奥兰提诺，乔瓦娜肖像纪念章：正面：乔瓦娜·阿尔比奇肖像，背面：美惠三女神，佛罗伦萨巴杰罗美术馆。

36	参见"33"条。
37	参见"53"条。
38	斯特凡诺·邦西尼奥里,佛罗伦萨鸟瞰图(局部),佛罗伦萨历史博物馆,1584年,蚀刻版画,1250×1380毫米。
39	埃米里奥·布契(1811—1877),翻修之前的托尔纳博尼街和托尔纳博尼府邸,钢笔和棕墨画,150×200毫米,佛罗伦萨乌菲齐美术馆,no. 1124 P。[2**]
40	佛罗伦萨托尔纳博尼府邸庭院。
41	多米尼克·基尔兰达约工作坊,《清点家族资产》,15世纪晚期,壁画,佛罗伦萨圣玛尔定堂。[2**]
42—43	巴托洛梅奥·迪·乔万尼(佛罗伦萨人,活跃于15世纪末—16世纪初),《维纳斯》《阿波罗》,1487年,板上绘画,82×21厘米,私人收藏。
44	(传)巴乔·巴蒂尼(佛罗伦萨人,活跃于15世纪后半叶),《伊阿宋和美狄亚》(c.1465—1480),版画 ø 148. 伦敦大英博物馆,素描和版画部,图片版权:伦敦大英博物馆。
45—47	参见"48—50"条。
48	(传)皮耶特罗·德尔·东泽洛(佛罗伦萨人,1452—1509),《阿尔戈号离开爱俄尔卡斯》,板上绘画,83.5×163厘米,玛烈莎收藏,图片版权:迈克尔·鲍迪坎勃。
49	巴托洛梅奥·迪·乔万尼,《阿尔戈号船员在科尔喀斯的宴会》,1487年,板上绘画,83.2×163.5厘米,玛烈莎收藏,图片版权:迈克尔·鲍迪坎勃。
50	比亚乔·安东尼奥,《伊阿宋和美狄亚的订婚》,1487年,板上绘画,79×160厘米,巴黎装饰艺术博物馆,1905, PE 102. 图片版权:劳伦特·苏力·若尔姆。
51—52	比亚乔·安东尼奥,《围困特洛伊:赫克托之死和木马》,1487年,板上绘画,47×161厘米,剑桥菲茨威廉博物馆,nos. M.44—5,图片版权:剑桥菲茨威廉博物馆。
53	多米尼克·基尔兰达约,《三博士来拜》,1487年,板上绘画,佛罗伦萨乌菲齐博物馆,Inv. 1890, no. 1619。[2**]
54	参见"57"条。
55	佛罗伦萨新圣母大殿主礼拜堂。[1*]
56	多米尼克·基尔兰达约和助手们,《三博士来拜》(局部),佛罗伦萨新圣母大殿主礼拜堂。[1*]
57	多米尼克·基尔兰达约和助手们,《施洗者约翰的命名》,佛罗伦萨新圣母大殿主礼拜堂。[1*]
58	马萨乔,《出生场景》,r. 1427,板上绘画,柏林画廊 ø 65. inv. no. 58c. 图片版

权：约格·安德斯。

59　多米尼克·基尔兰达约和助手们,《施洗者约翰的诞生》, c. 1489 年, 壁画, 佛罗伦萨新圣母大殿主礼拜堂。[1*]

60　多米尼克·基尔兰达约,《乔瓦娜·德格里·阿尔比奇的肖像》, 1489—1490 年, 板上绘画, 77 × 49 厘米, 马德里提森-博内米萨博物馆 inv. 158 (1935.6). 图片版权：马德里提森-博内米萨博物馆。

61　参见"63"条。

62　多米尼克·基尔兰达约和助手们,《报喜撒迦利亚》, 1490 年, 壁画, 佛罗伦萨新圣母大殿主礼拜堂。[1*]

63　多米尼克·基尔兰达约和助手们,《圣母访亲》, 1489—1490 年, 壁画, 佛罗伦萨新圣母大殿主礼拜堂。[1*]

64　多米尼克·基尔兰达约和工作坊,《耶稣的复活》, 1494 年, 板上绘画, 221 × 199 厘米, 柏林画廊, inv. no. 75。
Photo Scala, Florence / BPK, Bildagentur fur Kunst, Kultur und Geschichte, Berlin, 照片来源：沃克—H. 施耐德 © 2009。

65　多米尼克·基尔兰达约,《革流巴的玛利亚和玛利亚·莎乐美在场的圣母访亲》, 1491 年, 板上绘画, 172 × 167 厘米, 巴黎罗浮宫, 绘画部, inv 297, 让·吉尔·贝利奇图片。

66　佛罗伦萨巴齐玛利亚玛达肋纳堂, 托尔纳博尼礼拜堂。[*]

67　吉罗拉莫·萨伏那洛拉,《圣礼论》扉页, 1495 年 9 月前 [IGI 8796]。

68　桑德罗·波提切利,《诽谤》(局部), 1495 年左右, 板上绘画, 62 × 91 厘米, 佛罗伦萨乌菲齐博物馆, Inv. 1890, no. 1496。[2**]

69　弗拉·巴尔托洛梅奥,《吉罗拉莫·萨伏那洛拉肖像画》, c. 1499—1500 年, 板上绘画, 46.5 × 32.5 厘米, 佛罗伦萨圣马可博物馆, Inv. 1890, no. 8550。[2**]

70—71　15 世纪的艺术家以尼科洛·菲奥兰提诺风格创作的洛伦佐·托尔纳博尼肖像章, c.1485 年, 青铜, ø78：《洛伦佐·托尔纳博尼肖像》(正面)和《手持节杖和剑的墨丘利》(背面), 华盛顿国家画廊, 塞缪尔·克莱斯收藏, 1957.14.890.a—b。

72　多米尼克·基尔兰达约,《圣劳伦斯》, 1494 年, 多联画的左半联, 210.5 × 57.5 厘米[*], 板上绘画, 慕尼黑老绘画馆, inv. no. 1076.。

73　格拉尔多·迪·乔万尼 (佛罗伦萨人, 1445/6—1497),《皮耶罗·迪·洛伦佐·德·美第奇》, 那不勒斯国家图书馆, "Vittorio Emanuele III", inc. S.Q. XXIII K 22, fol. iiv。[***]

74　多米尼克·基尔兰达约和助手们,《约阿希姆逐出寺庙》, 1487—1488 年, 壁画, 佛罗伦萨新圣母大殿主礼拜堂。[1*]

75　弗朗切斯科·格拉纳齐，《查理八世进入佛罗伦萨》（局部），1515—1520 年，板上绘画，76×122 厘米，佛罗伦萨乌菲齐博物馆 Inv. 1890, no. 3908。[2**]

76—77　弗朗切斯科·德拉·罗比亚（佛罗伦萨人，1477—1527），《吉罗拉莫·萨伏那洛拉肖像勋章》，1497 年后，青铜，ø 91：正面：《吉罗拉莫·萨伏那洛拉肖像》，背面：《圣灵的象征物》，佛罗伦萨巴杰罗博物馆，Inv.Medaglie, no.6022。[2]

78　桑德罗·波提切利，《神秘的耶稣受难像》，c.1500 年，板上绘画，后移至布面，哈佛大学福格艺术博物馆。

79　桑德罗·戴尔·彼戴罗（亚历山德罗·迪·乔万尼·阿加兰蒂；佛罗伦萨人，1443—1516）按照多米尼克·基尔兰达约设计，描绘《圣母故事》的彩色玻璃窗，1497 年，佛罗伦萨新圣母大殿主礼拜堂。[1*]

80—81　菲利皮诺·利皮（普拉托 1457？—佛罗伦萨，1504），《施洗者约翰与抹大拉的玛利亚》，1496 年，板上绘画，136×56 厘米，佛罗伦萨学院美术馆，Inv.1890,nos. 8653, 8651。[2**]

82　多纳泰罗（佛罗伦萨人，约 1386—1466），《朱迪斯与赫罗弗尼斯》（1457—1464），青铜，h.c. 236，佛罗伦萨维奇奥宫。[1]

83　多纳泰罗，《大卫》，15 世纪 30 年代后半叶？青铜，h.158. 佛罗伦萨巴杰罗博物馆 Inv. Bronzi, no. 95。[2*]

84　贝诺佐·戈佐利（佛罗伦萨，约 1421—皮斯托亚,1497），《东方三博士出行图》（1459—1461？），壁画，佛罗伦萨美第奇—里卡迪宫三王礼拜堂西墙。

85　亚历山大大帝时期的艺术，缠丝玛瑙碗（尼罗河肥沃的寓言），公元前 2 世纪，缠丝玛瑙，ø20，那不勒斯国家考古博物馆 inv. 27611。[***]

86　参见"72"条。

87　佛罗伦萨艺术家（可能是弗朗切斯科·罗塞蒂），《萨伏那洛拉在市政厅广场受火刑》（局部），1498 年，板上绘画，101×117 厘米，佛罗伦萨圣马可博物馆，Inv.1915, no. 477。[2]

88　参见"9"条。

1　市立博物馆许可
2　文化财产和活动部许可
*　安东尼·夸特农的照片
**　拉比特 & 多明哥摄影公司，佛罗伦萨
***　卢西安诺·帕迪森尼／艺术档案
　　未经许可禁止复制